启笛

音乐中的照亮

艺术学理论

朱青生　著

图书在版编目（CIP）数据

艺术学理论 / 朱青生著. —北京：北京大学出版社，2024.5
ISBN 978-7-301-34927-4

Ⅰ.①艺⋯　Ⅱ.①朱⋯　Ⅲ.①艺术理论　Ⅳ.①J0

中国国家版本馆CIP数据核字（2024）第058446号

书　　名	艺术学理论 YISHUXUE LILUN
著作责任者	朱青生　著
责 任 编 辑	闵艳芸
标 准 书 号	ISBN 978-7-301-34927-4
出 版 发 行	北京大学出版社
地　　址	北京市海淀区成府路205号　100871
网　　址	http://www.pup.cn　新浪微博：@北京大学出版社
电 子 邮 箱	zpup@pup.cn
电　　话	邮购部 010-62752015　发行部 010-62750672 编辑部 010-62752824
印 刷 者	北京中科印刷有限公司
经 销 者	新华书店 880毫米×1230毫米　32开本　11.625印张　203千字 2024年5月第1版　2024年5月第1次印刷
定　　价	69.00元

未经许可，不得以任何方式复制或抄袭本书之部分或全部内容。
版权所有，侵权必究
举报电话：010-62752024　电子邮箱：fd@pup.cn
图书如有印装质量问题，请与出版部联系，电话：010-62756370

目录

题解　什么是艺术学	1
导言　艺术的本体	1
1　在的变现	11
2　艺术作为"我－我"的变现	23
2.1　爱欲与艺术	31
2.2　生死与艺术	70
3　艺术作为"我－他"的变现	87
3.1　区别与艺术	99
3.2　秩序与艺术	116
3.3　超脱与艺术	145

4 艺术作为"我 – 它"的变现 161
 4.1 物品与艺术 179
 4.2 环境与艺术 216

5 艺术作为"我 – 祂"的变现 265
 5.1 神祇与艺术 277
 5.2 圣所与艺术 299

6 卮与艺术 323

跋　语 343

题解　什么是艺术学

艺术学是研究艺术的科学，但不仅限于此。

要解释什么是"艺术学"，首先要确定什么是"艺术"，然后才能解释什么是研究艺术的科学。

如果艺术能够被解释、计算而且被反复验证，那么，解释、计算和验证艺术的学科就是艺术学。如果艺术不能被解释、计算和验证，也可以存在以这个不能解释的对象作为研究对象的科学，甚至对其之所以不能解释的原因进行解释也可以是艺术学的内容，艺术学是个悖论。

艺术与科学、思想（广义的信仰和意志）共同构成人类精神的三大组成部分，无高下之分。在这个对比层次上定义艺术，本书对艺术中与科学、思想（及其表达方式神学、哲学和伦理）的共有部分不做论述；相互区别的部分则详加论述。这种区别造成的差异并非无关紧要，区别和差异一旦得以澄清，我相信对于精神的拓展具有重要的作用和意义。（基

于自我的思想和信念论述科学本身也暗含悖谬）

艺术学是科学，而不是艺术，因为"科学不是艺术"。科学的对象可以是任何一个对象，但是这个对象在被作为科学问题（课题）研究时必须可以定义（其边界可以辨析和设定）。艺术不是可以被定义的对象，其实只有艺术范畴中具体的某些问题部分可以被定义，从而作为艺术科学研究的对象。由此说来，艺术学只有具体的课题研究，而没有笼统的"艺术学"。具体的课题则针对的是不同的时间和空间中显现的艺术问题，与各自特定的文化和时代发生关系，所以如果我们不得不承认"艺术不是可以被定义的对象"，我们所研究的只是"艺术范畴中可以被定义的具体问题"，而这些具体问题只能是不同的时间和空间中显现的艺术问题，因而只能与各自特定的文化和时代发生关系，则艺术学研究的所有问题就只可能是"不同时代和不同文化中的艺术和艺术史"。这正是第34届世界艺术史大会（CIHA 北京）的主题 TERMS 的解释和诉求。

而且，艺术与科学（此处将思想部分暂时搁置）处于人的精神的同等结构层次，是人性整体的不同方面的精神呈现，而这种呈现以同一个"人"为单一主体，不同方面相互之间发生交互作用。而对这些作用的分析和厘清本身也是人为的理论活动，可以视为一种思想（虽然思想问题被暂时搁

置)。科学本来也不是思想,故而如果艺术学是科学,那么艺术学就不应该是思想。但是艺术学作为整体除了其艺术范畴中具体的问题可作为研究对象之外,对这个不可定义的对象——"艺术"的思考,则成为一种"思想"和各种思想的铺陈和交织。这种(些)思想根植于思考者的动机,以及思考者选择的目标。这个动机和目标之间的连线即所谓思想。思想不依赖于全部的事实和证据,仅根据个人的个性和意识形态就可能产生不同的动机和做出不同的选择。这种在每个个体之间普遍存在的差异,进一步体现为人类历史上和文明中的集体之间的差异,这些差异在对艺术问题的思考中显现得更为自由,成为讨论"什么是艺术学"的一个不可回避的问题。因此"艺术学"就具有双重性质:首先,艺术学是一门(人文)科学;其次,对艺术学的认识是一种思想。

对"什么是艺术学"的论述涉及艺术、科学与思想,所以艺术学在学理和性质上最为繁杂,因其涉及人类精神的"全体"。*

* "全体"是比"整体"更为彻底的概念。每一个部分都可能有其自身的整体,就如同每一幅绘画之所以成立,是因其构成了(它自己的)整体。而全体唯一,海德格尔将予之区别为 Summe(总和)、Ganzheit(整体)和 Gestalt(全体)。总和与各局部之间"没有"有机的结构关系,整体的每个局部之间"具有"有机的结构关系,而全体中每个局部是互相依存的且不具有独立的可分割局部。从艺术学理论上进行划分,"整体艺术"指的是 Eusebius Trahndorff 和(转下页)

无论艺术（部分具体问题）可以定义还是（作为全体Gestalt）不可以定义，都存在被当作艺术的现象和事实，而不可定义的作为全体的艺术则一直是思想（和哲学）的对象。但是，当本书强调艺术学的主要性质是一种科学时，就会遵循科学的要求，其关注和研究的对象（课题）是在特定的时间和空间中发生、显现和被记录、被观察的现象和事实，因此被当作史料（材料和数据）进行研究。通过限定"不同时代和不同文化中的艺术和艺术史"，艺术学一直被作为一种历史研究的分支和方法——艺术史。而艺术的现象虽然是历史的，但却并不仅限于此。所以，艺术学在学科分类上虽然曾经被等同于"艺术史"，而作为"艺术科学"的艺术学，既包括艺术史，也包括对于艺术的性质、作用、方法、类型、发生、演变、形态、技术以及与艺术发生关联的政治、经济、社会、文化等一切人类现象所进行的研究。

（接上页）Richard Wagner 先后提出的 Gesamtkunstwerk 概念，虽然内涵经年变更，但其主旨是把已有的艺术方式全部加以利用和合成。而"全体艺术"在此则更强调对应该有的因素都要予以顾及和吸纳，并不规定在一件作品中使用已有的全部艺术方式，在某种程度上反而接近之前谢林（Friedrich Schelling）在《论事物的神性本原和自然本原》（*Bruno oder über das göttliche und natürliche Prinzip der Dinge*，1802）一书中强调的"人的天赋"（nothwendige Gottwerdung des Menschen），即把艺术家的创造看作天工托付。

艺术史是一门已经成为学科的人文科学，人文科学的根本目的虽是为了研究和解释世界的本质和人的本性，但是在艺术史这个学科之内，研究对象是在不同的时代和不同的文化中人的精神领域中被称为"艺术"的那一部分。艺术史作为人文科学追问艺术属于人性之中的哪个方面，与其他方面构成什么样的关系，其使用什么特殊的方法变现、呈示和干预世界的某一方面或全部方面，进而再进一步具体追问这个特定的艺术现象如何与"事物的现象"特别是与"人类的历史和现实"（作为一种特殊的事物）关联，及其在人性中所分有的部分性质，其方法以形相（图像及之间的关系）作为载体，以图像为主要路径，构成了对世界的另一种认识和解释的方式。（与当今学术界以语词为主要路径的文史哲和以物质材料为主要路径的考古并行）而这种方式可以越出艺术现象（艺术作品）扩展到一切视觉现象和图像，从而形成对世界的一种理解途径。同时它对人类历史上不同时代和不同文化中的艺术的历史现象也进行总结和撰述，形成对人类精神遗产的评价和记录（成就和历程），并随着解释者的存在状况的变迁而不断变化和修改，对现行的艺术活动构成影响，并成为艺术接受和批评的依据、准则和禁忌。而艺术如何在人性中被定义、艺术现象在世界结构中如何被解释、艺术的价值如何被评判，以及其自身如何形成与变更，这些对"艺

术史"学科本身的"艺术史学史"的反省和研究，又构成了人们对精神史、观念史、思想史和感觉学（美学）的一个特别的研究方向。

为此，笔者将从艺术的本质*和艺术的本体两部分展开研究，本书是第2部分研究成果的发表。

艺术的本体主要针对艺术与"世界"和"人性"之间的关联。本书以"无有存在"（烎）†论为根据，对"艺术是（…）"的本体进行论述，探讨艺术如何将世界与生活变现为形式化的"艺术作品"，分别从四个题层展开：1.艺术作为"我－我"的变现，2.艺术作为"我－他"的变现，3.艺术作为"我－它"的变现，4.艺术作为"我－祂"的变现，旨在从

* "艺术的本质"部分已经陆续发表过一些章节如《艺术学札记：关于作者》[载《艺术理论与艺术史学刊》（第三辑），北京：中国社会科学出版社，2019年，第33—53页]、《艺术作品分类问题》（载《艺术百家》2021年第1期，第24—29、108页）等。由于最近新媒体的迅速发展对当代艺术的影响很大，有待再做一些调查和观察后结集成书。

† "烎"是一个臆造的代号，以表述"无有存在"，字形是"无"和"在"的合体，字音是"无"和"在"的反切，读"wai"，第四声。之所以生造一字，是因为我的本体论是以"烎"为根本，"烎"既是世界的本质，又是人的本性。而现象和现实是烎的变现。变现的过程经由"我－我""我－它""我－他""我－祂"四个题层而成其为世界与生活，再度变现成为形相。变现涉及人性的三个面向即理性、神性和情性（三性一身），情性的形式化并为他人所关注的部分就是所谓的艺术。

艺术本体出发，对"艺术科学"（艺术学和艺术史）本身提出根本的质疑。而将人的本性的三个面向定义为三性一身*，即艺术的艺术性（情性）区别于理性和神性，以论证艺术的非历史性/非科学性和艺术的非思想性，则会以《三性一身》另行专论。

* 对"三性一身"的解释是人类的任何一次活动，都包括一切本性面向，即动用了人的本性的全部方面。但是，没有任何一次活动可以涵盖一切性，而只能分用本性的部分，并且在三性中具有选择性倾向。人对这个选择并非具有意识。理性的精神门类是科学，神性的精神门类是思想，情性的精神门类是艺术，信仰介于神性和情性之间，逻辑为理性与神性共用。所以，艺术不是思想，也不是科学，而是与思想、科学并列。同理，思想不是艺术，也不是科学，而是与艺术、科学并列。科学不是艺术，也不是思想，而是与艺术、思想并列。

导言
艺术的本体

艺术有其自身的属性,从而能够作为与科学和思想相区别的人类精神的类型。在确定艺术的本质和本体之前,事实上出现过被称为"艺术"的各种"现象",而且这些现象具有特定的定义,那么艺术就应是由这个定义呈现出来的全部事实,而这个定义如果指向本质和本体,则要在坚持艺术有其根本性质的这个"信念"之下和"立场"之上,艺术学才有论证其为艺术的根本性质的任务;反之,在坚持艺术并不具有其本体的"信念"之下和"立场"之上,艺术学则不必论证其根本性质。显然,因为坚持艺术有其根本性质,所以才会追问和论述艺术的本质与本体问题。

许多文化和历史时期的人们都坚持艺术具有其根本性质(也有一些文化和历史时期的人们否定或不坚持艺术具有其根本性质,或曰坚持艺术不具有其根本性质),只是在不同的文化和历史时期,对艺术的根本性质的认定存在着巨大的差

异（否定或不坚持艺术具有其根本性质也可作为一种差异）。对艺术根本性质的认定的差异，根植于这个文化－历史时期的本体认知，受到这个文化－历史时期特定的精神"配置"（将精神因素和文化因素加以取舍并将之组合和配搭在一起）习惯的深刻影响，即艺术放置在世界和人生的哪一个位置和哪一种作用之中，在其中把什么当作艺术；同时又强调艺术的本体*是什么，将世界的本质和人的本性确定为本体，"神"（信仰的本质）、"世界"（物质的本质）、"性灵"（心理的本质），或者"社会"（人间的本质），各自作为艺术的根本性质，就会生成完全不相容甚至对立的艺术概念。艺术作为人类最丰富多样的现象也在昭示我们：如果事物的本质中没有区别，为什么会出现现象的差异？如果人的本性中没有区别，为什么会出现对同一现象接受的巨大差别？形成区别和差异的原因是由根本性质（本质和本体）双重决定的，那么这个根本性质又是什么？

* 计算机学界用"本体是概念化的明确的规范说明"来定义一个事物（Thomas R. Gruber, *A translation approach to portable ontology specifications*, 1993），规定，作为对特定领域之中全套必要概念及其相互之间关系的形式化表达（formal representation），本体必须具备三种性质：1. 全面（不能有所遗漏和忽视——集合系统）；2. 相互契合与退让（术语重新确定内涵和外延，既不重复表达，也不留有空隙——结构化）；3. 问题清晰（对目标对象边界人为地划定，不模糊和两可——可计算）。在我看来这是解释根本性质中的"本质"问题，而不是"本体"问题。

导言 艺术的本体

现在尝试把一个不大能确定的课题"什么是艺术学"提示出来，仅把艺术作为论题，分为本质和本体两部分，分别进行辨析和论述*。

在"艺术的本质"部分讨论的是艺术的形态、结构、作用和功能。探讨作为事物的艺术，其观念和事实在艺术中体现为什么，并分析各种艺术现象之间的关联、区别和变化。"艺术的本质"部分主要是针对艺术的自身特性，即艺术区别于其他事物的特点进行论述。艺术与其他事物事实上处在关联之中，艺术没有任何一个特性可以脱离其他而成立，但是艺术又必须具有不同于其他的特征，由此才能显现一切事物的本质（共性）。因此要分析哪些是艺术的性质，是艺术之不同于其他事物的性质。如上所述，艺术（部分具体问题）可以定义而（作为全体）又不可以被定义，而我们强调艺术学的主要性质是对艺术的一种科学研究，就要把在"特定"（个别）的时间和空间中发生、显现和被记录、被观察的现象和事实当作史料（材料和数据）进行研究，考察"不同时代和不同文化的艺术和艺术史"之中艺术的本质是什么。这

* 本质和本体。本质描述事物的形态、结构、（内部）作用和（外部）功能。本体解释形态和结构为何如此，作用因何进行，功能如何完成。在这两个概念使用过程中，由于不同的语境和不同的解释目标，会出现互有重叠、互相混用或者互相代替的情况，是因为事实上本质和本体中本来就有交互穿插的内涵，只是被使用者取用侧重不同而已。

样就引出一般的艺术定义。这个一般的艺术定义也只是在特定的文化－历史时期被使用,并在不同文化和不同时代以最大公约意义被广泛接受,反映了艺术与其他事物不同的普遍性质。(即使这样,也只是到目前为止而言,也是暂时的!)所以,艺术是某种"事物"在创作和接受"过程"中的"总和"(此处都难以作为整体,更达不到全体)。"艺术的本质"部分将艺术这个概念中的5个基本成分划分为5点,逐一加以论述,即:1.作者,2.作品,3.观众,4.创作,5.接受。然而,一进入具体的问题研究,不同时代、不同文化中的艺术差异就显现出来,所以论述就形成这样的路径:先对以上5个问题加以"定义";然后将定义中所涉及的问题次第展开,于是就不得不涉及这个定义在哪个文化中的哪个特定的时代会有哪些"不同"的情况;紧接着对这些定义的例外和相对的情况(甚至悖论)进行补充论述,从而由一个普通的论题带出与此相关的尽可能多的问题,并对这个问题中处于争议状态的诸多方面加以提示,从而逼近所有问题。(在"艺术的本质"中,凡是涉及对根本问题的分析和论证的内容都被有意推留到"艺术的本体"部分)

而本书发表讨论"艺术的本体"部分,即讨论艺术如何生成,解释艺术的形态和结构为何如此,作用因何进行,功能如何完成等。即使在"艺术的本质"问题中已经回答了艺

术是什么的问题,即艺术在不同的文化和不同的时代具有各种事实,从而成为艺术史——但艺术史的解释和解决也无法克制和消除对艺术构成人的问题的追根求源,这种对本体的追问因其关系到我们(我这样的人)的生存而随时萦绕,成为不可克制的好奇和想象。于是继续用艺术的本体回答艺术如何生成,分析作为主体的人(作者)是出于某种动机(因何),追求某种目的(为何),做出了艺术(如何),从而解释人的问题。当然,针对现象本身及其成因、动机和方法进行论述的工作完全可以略过对本体的归纳而进行艺术的解释。

在今天人文科学向社会科学转移的思潮中,不少论者认为讨论这样的本体论问题本身就是一种形而上学的多余。但是,追问本质和本体是人的问题,也只有人才会提出和必会提出,事实上也是被提出过的问题。不能因为现在研究有用无用而归之于荒谬,即使荒谬,也不能因为其荒谬就认为其不是人的问题——荒谬本身就是问题。人文科学成为文明的基础,并不是因为有真实的问题,而是因为人提出了问题。

本体的不同归纳形成对艺术定义的差异,实际上反映了思想的性质。对艺术的定义与每一个执持一种本体论的论者所持的立场相关。如果论者是独立的个人,因其文化环境和历史境遇的时间、地点及其所针对的遭遇、事件经常是独一

无二的，所以其出发点是唯一的，而其归结的终极目标则是出于个人的选择。这个"个人"是一个可以成为集体复数的个人，一旦将其立场与终极目标构成理论的联系，就形成所谓思想、理论基础或信仰。在艺术的本体论述中，既然由于立场的不同和目标的差异产生了巨大的差别，那么对于艺术的思考就可能成为让一个个人充分体验自己的唯一处境和立场，并且充分自由地选择和坚持自己的目标的机会。艺术学就成为一个自由解释和自觉思考的重大的契机，也是一个充满混淆和不确定的理论领域。

对本体的这种"什么是什么"的解释，在艺术学中就成为一个具有巨大吸引力的方式，更何况艺术的现象并不是一个现象，而是一个"现象的现象"。因此这种艺术的现象，不仅是一种对现象的表述和理解的人为创造，而且在其被接受和理解的过程中，其人为创造的余地并不因为作品的已经存在而减少，反而会因为作品被不断观看和解释，或者经由改变和修订而无限扩展。这种"现象的现象"（犹如形相学中的"形性"和"相性"）的解释就成为泛化的状态，甚至可以超越艺术的方面，混合到科学和思想的方面中。

其实在历史上有很多本体论的追问方式，如果不拘泥于希腊思维（以logos为中心的因果推理）传统，考虑到印度思维和中国思维与其之间的差异，本体论就是试图解答根本问

题的一种思想方式,而不只是对西方思想史上曾经追问过的问题的坚持和继续,所以现在追问艺术的本体,可能和西方学界的 metaphysics(中文译为"形而上学",夸大了其终极理论思维的特征,掩盖了其只是主要针对希腊—希伯来/基督教文化中的基本问题追问的特征)不完全相关。即使对一些无以解答的根本问题无从解释,并不意味着对这些问题的追问可以被阻止和消除(不能解释不代表不能追问),况且追问本身所引发的思维可能比回答这些问题的意义更为重要。历史上有很多本体论的追问,由于不同的人有不同的信仰和立场,形成了不同的本体观念:一是归结为神(宗教、迷信、神即信仰的本质),二是归结为真理、理念、性情(即心理的本质),三是归结为社会、斗争、伦理、礼仪("社会"即人间的本质),四是归结为"宇宙的本质"(即物质的本质)。在这些区别之上如何解决?现象学的解决是认为我们本来就不应该找到一个确定的本体,我们只要问一个现象是如何成其为如此,只要对这个问题做出"真"的回答,回答本身就是一个真理。语言哲学的解决是认为根本不需要找出那个传统的形而上学的本体论规定,而是要研究人为什么去找、怎么找,也就是知识如何生成和构成。既然知识是语言构成的,那么语言如何构成?意义如何构成?人为什么要追问?阐释学的解决是本质是什么不重要,重要的是本质在人对历史事

件的解释中如何变化。阐释学在现象学之后得到更大的发展，因为现象学解决的是这个现象是如何变成这样的，而阐释学解释的是现象之所以变成这个样子，是人在不同的历史时期对其不同的认识使之变成如此。因此，任何一种已有的艺术定义和理解都是基于对某种本体论的选择和信仰，同时也是出于某种认识论（对人、世界以及人和世界关系的解释）和艺术史（此处特指"艺术是什么"这个问题本身，即艺术自身的历史，而非利用"艺术"对象延展为研究各种历史问题）的方法和传统（在时代和文化的限定中传承和习惯的方法）。

既然任何一种艺术定义皆出于某一种信仰和认识，而各种信仰和认识平行存在，那么，由此生出的艺术定义和理解是否也应受到平等的对待和尊重？可以有两种路径研究艺术是什么的问题：其一，坚持自我的艺术定义和理解，解释艺术并了解其他对于艺术的解释与自我解释的差异；其二，清除任何一种艺术的定义和理解，重新审视艺术。

超越一切本体且具有创造各种存在或现象的能力的根本是"无有存在"，姑且记为"在"。对根本问题的理解的分歧是形成人性和世界的分歧的根本，无论作为个体的人是否觉悟并清晰完整地理解到此。如果用"自否其是"（替换"是其所是"）的在挂悬一切对存在的理解具有分歧的各种观念，

则各种观念就各自具有了自身的合理性*，虽然互相之间"不理解"，也经常各自互不相容，却可共存。本来，根本问题是找出事物之本体是什么，从而对其描述和解释（观念），建立和构筑这一本体与各种（一切）现象之间的联系。殊途未必同归，道不合，不相与谋，分歧必定共存。互不相容只是各种观念、思想和信仰的执持者的各自态度而已。

于是设计和建造了这个方法，将本体设定为"存在"（具有本体），但是这个"存在"却是"没有内容的确定性和规定性"，所以称之为疟。在疟之中，所有的各种不同的本体观念都可以代入这个疟被挂悬/虚设起来的位置所在，从而自成一套理论体系以印证自我的本体观念（无论肯定或否定）与现实之间的关系，而各种本体观念（无论肯定或否定）一旦代入疟，就成为一种学说和思想解释，而它解释的只是某一种艺术现象的部分。所有的本体论各自都不能代替疟来解释所有的一切和可能会有而尚未存有的一切艺术。

* 此处合理性不是符合理性。理性是与神性并列的人的本性的不同面向，因为二者借用语言运行，所以语言运行的方法即思维就有了一套"合理性"。本来似乎可以表述为"合逻辑性"，但是逻辑因为专指以因果关系为原则的思维方法，并不包含因明——以双遣关系为原则的思维方法，也不包含易（学）——以辩证执中为原则的思维方法，所以这里的合理性之"理"指的是推理和理解之"理"。合理性，即可理解、可以推理而完成。

在在挂悬了对根本问题的各种分歧之后，人性和世界如何由在成其为实有（所有的艺术现象）的变现方式，以及在变现中三种不同的人性面向——理性、神性和情性显现和交互作用时（三性一身），三性之一的"情性"作为主导艺术的人性面向，在其他二性的参合之下，因何、为何、如何将在变现为不同文化和不同时代的艺术，这就构成本书10个专题对艺术本体在关联的考察，在其中，本体挂悬为"存在却没有"，在其"中"（虚设之中），展开对艺术区别于科学、思想的特殊方面的解释。但是这个解释既然没有实体，也就没有固定的结构。这种本体既存在又无有的状态，可以让我们既充分理解和平等看待以任何一种本体论为根据而产生的对艺术进行定义的历史上的事实，同时又充分地将对于现象的讨论和对于变化的解释放在一个不断地保持着区别和差异的系统中展开。本书将艺术这种"现象的现象"在不同时代和不同文化中的差异看作因人而异的有，之所以有种种现象并有对现象不同的理解和解释共存，皆归因于不同的本体论，而现象的所有和能有，其本质和本性是在在"人的问题"中变现出的后果。仅限于此，就不至于讨论着艺术的问题而无限制地滑向其他所有问题。

艺术的本体就是人的问题，因此，对艺术的考察与本体"在"关联，在其中，本体挂悬为"存在却没有本质"。

1

在的变现

伟大的艺术都是对人性的更为深刻的呈现和表达。这种呈现和表达，因其逐步远离了一般生命的生命性、生物性的规律*，进而逐步远离理性的算计和经营，逐步远离思想和伦

* 此处开宗明义，解释人性与动物性的分离的一面。分离并不指完全的绝对的背离和隔离，而是包含动物性的提升。所以即使在论述"我–我"题层的"爱欲"和"生死"这些问题的时候，虽然也会强调其非人类生物所共有的各种生命的基础性质，但是人的生命性作为人权的伦理基础，与动物的生命性具有根本性的区别。这一点我与很多自然科学家的立场和观念不同。我承认人性（包括人的生命性本能）的产生是一个逐渐演化的过程，甚至在行为心理学中证明，在很多高等级的动物中间还能看到一些被认为是人的行为（如预设行动，使用甚至略微制作工具，个体之间的交流和组织，在群/集体中的统治、等级、分工和协作），这都不错。但是，在这个问题的论述上，我认为可以把这些看似人的行为定义为动物的生物性的特殊表达，从而把上述预设行动等行为不视为"人的行为"而是"生物行为"。尤其我所秉持的人学的艺术史特别强调人与动物的区别：任何非人的各种"理性和智慧"的活动都不是人的行为，只是类似人的行为。而人类个体和群体之间并非所有的行为都是人性的行为，但是人必须对自己的所有行为负责任（除非未成年或生理病残不再是完整的人。）

理、道德的禁锢，从而变得令人感动、神往，发出无尽的光辉。其缘由似乎不可解释、无以言表，本书试图解释。

在第一次变现为世界与人性，再度被人为地形式化，变现为艺术。

在本体挂悬虚设，由于人的存在（人的起源即人性脱离和叠加/掩饰/超越在一般的生命性之上），带来人的问题。人的问题将在变现为具体的世界和真实的人性。对具体的世界和真实的人性的再度变现由人的情性、因作者自我的动机发出，诉诸人的感官，依据个人的天赋和能力，动用当时可能获得和使用的各种媒介（工具和材料），充分和完美地形成作品，作品表达自我和影响他人，其中最为精致和杰出的部分被人类的群体长时段保存、传播，不断凝视、流眄、鉴赏和评述，成为艺术。人间无人不观照，世界无处不光明。此处的光明并不是我对我/它/他/祂的照亮，而是对我/它/他/祂的变现的理解使"我"变得通透和周全，是在变现为万事万物的过程复归到在。

人具有与生俱来和相伴始终的本性。人的本性由于具有三个面向，三性同时作用，其中以感觉能力和创造能力为特征的艺术性（称之为"情性"，这种创造包括破坏和松惰，松惰是对与康德所说的"意志"相反的人的意愿、爱好和欲望的沉迷）在艺术中显现为鲜明而奇异的人的问题的形式化。

考虑到定义艺术不可能,我们曾将之表述为"艺术是(…)",本书则从人的本性和世界的本质(即在)出发,分析虚无的本体如何向实在的世界变现,挂悬的状态进入实在的世界后如何将世界(人的对象)与生活(人的意识与言行)形式化而成为艺术。作为变现后果的艺术使人的两极,即人格(人性的特质)和体质(生命的本能)结成精彩和杰出的成果,灿烂辉煌,从而推进文明。

无论是本体(在)向实在的世界变现,还是实在的世界向艺术变现,都可以从人的问题的四个题层各自展开:从自我的肉身的情绪欲望(我-我),到人间的政治和权力关系(我-他),从人对物质和环境的占有和认识的关系,尤其是在新媒体时代与非物质的虚拟关联(我-它),到与神圣和理想的关联(我-祂)。本文将之分成10个专题分别陈述。列表如下:

"我-我"	"爱欲"
	"生死"
"我-他"	"区别"
	"秩序"
	"超脱"
"我-它"	"物品"
	"环境"

续表

"我-祂"	"神祇"
	"圣所"
	"在"

1. "爱欲"主要讨论艺术作为生命本能的显现，这种显现会在情欲和色相判断中成为人的个体（自我）生命活动中意识最为强烈、快乐程度最为急迫、追求形式最为趋向美好的部分。

2. "生死"主要讨论艺术对于生命的终结具有急切的关怀，因其对死亡恐惧而产生了关于长生和超越生死的种种想象和幻象，传达了对生命的留恋和对青春的贪求，也因其对生灭自然规律的深切理解而产生了对永恒和超越的设计和描述。

3. "区别"主要讨论艺术将人间的对立和差异作为自我呈现的动机和目标，用作品充分展现和隐晦表达人际关系中最根本的冲突因素。从个体到集体之间的竞争和超越，寻求公正与平等的诉求，也会诉诸艺术形式，来显现人的区别心态。

4. "秩序"主要讨论艺术将世界中的各种秩序设计为完美的状态，并且把现存世界解释为想象图景，对人类的政治理想和社会结构做出规划和程式，试图以某种秩序为人间的差异和冲突找到解决的方案。

5. "超脱"主要讨论在人类之间的矛盾和竞争处于被规

范和控制的秩序中，个体的独一无二的本性和社会、文化共同体的需要受到统治、控制、检验和压迫的状态下，借助艺术，人们表达个性和自我的独立，并希望通过艺术来超脱在政治、思想和知识中的规制的状态。

6. "物品"主要讨论艺术对于人类的生存和生活所依赖的物质对象有着极大的关注、审视和描绘，从而将作为生存资料的事物变成了认识的对象和观看的形象，变成自我炫耀和精心收藏的物品，也对人类和非人类的关系作各种想象和描绘。

7. "环境"主要讨论艺术将人的周围物质处境作为自我依存的对象进行观察和感受，用改变自然的方法加以维护和保存，人为地对之进行改造和设计，由此将人造的环境作为景观，进而发展为虚幻现实的"山水社会"。（这个部分不包括政治结构和社会秩序的设计）

8. "神祇"主要讨论人和神的关系，体现为对神圣的确定和归结，借艺术参与对强大而超我的力量的对抗、凝观、顺从、谦卑、谄媚和供奉，并为这样的力量制造偶像与象征，同样将政治的终极理想神圣化为完美的图画。

9. "圣所"主要讨论在神圣和理想设定之后，艺术是因为巫术－祭祀－宗教和政治终极理想的信仰和皈依而进行仪礼和法术的场所，因其神圣而庄严呈现为奇异和华丽的圣地。

10. "在"主要讨论艺术在显现和回归挂悬状态时所赋予

人的无限的创造性和绝对的自由，最终体现为人对于只属于自我的最高理想的超越、显现和觉悟。在实现自我的最后的道路上，每个人只有属于自我的一条路，一条路上只有一个人。

这种划分是对媒体时代到来之前的哲学史上思维框架*所留出的一个"空旷的欠缺"的重新思考。其基本框架是以接受世界和人性的新的境遇为任务和前提，即未来人的对象是实在还是虚拟的"视觉"与"图像"？是物还是"物"与"图"？现象是对立与主体的统合的实在，还是可以分割为"实在"和"无有存在"的两个完全不同领域，从而导致人类的文化冲突比文明发展更为深刻地影响到人的本性？那些设定自然或先验的思维框架，用自然的经验思维或先验的道德思维对应二元基本框架，并使用与之相应的科学和哲学解释世界和人性的关系。即使现象学在不同的本质层次上使得自然和人成为更为根本的存在意义上的整体，强调人性既是自然，又是对自然的规定，借助对物的绝对本质"存在"的回归，建立人的本性对真理的开放和皈依，开放和皈依因其无限地接近本质而具有了善的必然，因为其间拒绝和摒弃一切偶然、表面和虚伪。但是，

* 本书主要针对康德认识论的划分、胡塞尔的现象学的划分，以及海德格尔的存在论的划分。

这些对于本体的所有解释都在媒体时代／图像时代遭遇了一个问题，即人为的虚拟和创造使未来的世界更像一件"艺术品"，艺术被放到一个重要的地位，并在其中发挥作用*。但是艺术在自然与思维（世界和人性）之间没有结构性的位置†。艺术这件事到底是人性的一种外化，还是一个被人性觉察和观察到的对象？在作品和（创）作者之间出现了一种"晃动"的主体

* 海德格尔认为艺术作品不是哲学形而上的美学，而是"存在"即真理自我的显现；不是艺术家放入作品，而是存在的自我彰显。

† 刘冠提出"媒体时代就是这种投射借助权力、资本和技术被陡然加速、放大的时代，其无可避免地形成压倒性，甚至压迫性力量，从而扭曲或阻断了世界和人性之间本应有的联系"。确实在本雅明"机械再现"（英文和中文译为"机械复制"或"机器复制"强调的是艺术作品生产的批量性，而不是机械媒体对人的视觉错觉、差异、弥补和创造的取消和剥夺）和德波"景观社会"的论述中，已经非常清晰地揭示了媒介社会／媒体时代所进行的技术性生产和图像制造，不仅会整个改变人的精神状态，而且会形成一种新的社会状况，即资本和政治借助新的媒介技术使大多数人受到否定和压迫，最后也压迫和否定他们自身，尤其是将人变成非人（按照德波的说法成为non-vivant）。但是人类既是媒体的创造者，从而创造了一个压迫自己的异己力量，同时也是人。只有人能够对媒体进行反省和突破，也只有人能够借助更新的创造（包括创造更新的媒体和媒介）来对这种"机械再现"压迫自己的异己力量进行创造性的破斥、抑制、防卫与突破。本书反复强调"悖论生存"，因为人性本质上就是一种悖论。随着新媒体时代的公共网络和自媒体的出现，"景观社会"塌陷，"山水社会"出现。自媒体（社交平台）对于景观社会进行了关键性的拆解，其拆解的意义极端重要，因为这个破斥性显示了平等和独立的力量在新媒体条件（新媒体、新观念、新技术）下的支持力度，其力量构成对专制和把控社会认识的景观社会的资本和政治权力的反抗。其实这种反抗力量是伴随着景观社会中的专制和控制能力的不断加强而共生同步发展起来的。所以虽然景观社会本来是一种强制的堡垒，是巨大的、单面的强势暴力，却在山水社会中变成一种对立的目标，双方在攻防中比较和竞争，消长不断展开，永无止境。

意志，既是主观的表达，同时又是被动的观察和感受。具有双重性和重要性的部分由此失去了自己的位置，最后要么被看成是认识论中初始、感知阶段的部分或表层浅显的部分，要么被看成是表达过程中寄托的部分和终结完成后显示的部分，或者是最为"透彻"而"周全"和真实的部分。这些理论都在经历重新反思和批判。艺术并不是一个对象，而是一个被自我解释了以后，再由自我去面对、对应和认识的创造过程（创作），作品在创作和接受的循环中不断生成。艺术的自性（自身的本质）由此当然就涉及对根本性质的分类，即艺术是否独立成一类，艺术的自性会涉及对艺术的分类。艺术的本性与自然的本质、思维的本性之间本来互有差异，仅仅把人的本性看成是科学（理性）和思维（神性）两个方面，而忽视艺术作为感受/创造（情性）的方面，对三性一身的不完整认识，就会在解释人性时遗留下一道"空旷的欠缺"。[*]

更何况在对人的本性的解释中，哲学和科学被混为一

[*] 本质、本体、本性三个概念并置时，本质和本体的差别已如上述，本性与本质和本体的差别等同，用于人称作本性，用于事物称为本质，共用于人与物称为"本性质"，语嫌偌屈，故称"根本性质"。

谈*，这也是一个非常容易导致精神偏执的原因之所在。因为一旦在思维中将思想设为动机，将信仰设为目标，思维能力就可以把所有的结论都导向自我动机和选择目标之间的那条连线，而各个个体的动机和目标选择具有巨大差异。"道不合不相与谋"的意思就是，当动机不同的个体选择了不同的目标，连线——即所谓"道"则千差万别、交缠错杂。在不同的文化和不同的历史阶段中，选择并非自觉，而是被规定、被强迫，或者是生来就浸淫其中，被滋养、培养和塑造成为一种集体的意识形态。如果这样的集体意识形态作为统治和组织行为被推进、强化和激化，此种具有共同目标的人群与其他目标的选择者之间的差异就会造成冲突。冲突可以一时共存，但不能消除和解决。冲突在无从协商和讨论时会转化为战争，无论是意识形态上的冷战，还是直接的军事冲突。这是在艺术学中人的本性的第一追问。

* 本人曾在《刍议中国人文科学反思》一文中提道：我们觉得，西方将理性1号（工具理性）和理性2号（道德理性）混同为一种"理性"，并用"自由意志"将其统一为一个整体的人性发展的方向，这是非常危险的，把人的理想和信仰变成解释世界的真理，并且用这种意志来干预和统辖他者，因此才会有所谓的文化冲突的发生。我们深知，只有在以算计为基础的科学性（转下页）（接上页）范畴之内，人与人之间才是可以互证和取得一致的，而在信仰的思想性之内，非但没有任何统一可言，反而追求统一的愿望正是冲突的根源（载《反思与对谈》，朱青生、庄泽伟主编，北京：知识产权出版社，2016年，12—13页）。所以本文坚持道德、思想、信仰和智慧均出于人的神性，又称思性。

第二个追问是对趣味上某种关于艺术的定义的追问，这是一个关于人性（人类本性）、人际关系、人与世界、人与理想之间关系互相作用的问题。当我们在这个方向上追问"艺术是什么"的时候，实际上我们是在追问一个人的性格、品性，其在社会中所处的地位、状况、境遇和个人遭遇，以及所处的生存条件、对各种物质生活生产资料的占有和分配状态所综合形成的情绪和兴趣的取向。不同趣味认定的不同艺术构成了人口学意义上的群组性。不同性格的个人要找到不同的对象来满足各自不同的趣味需要。相同趣味的人会在共同的环境与物质条件的约束（"经济条件"）和社会地位的规定（"政治地位"）之下去认同和选择相同的趣味倾向，但是各人的趣味又会反过来超越其经济条件和政治地位而取得趣味上"虚幻"的同化，从而构成一种时代的趣味、地域的趣味，或者永恒（纵向超越时代和地域）的趣味。在趣味不同的人之间会排拒其他趣味选择。我们在运用趣味定义艺术的时候，实际上是以人群中的差异为前提的，我们把这种形成差异的趣味确定为"品味"。但是集体的趣味和个体的趣味在不同的时代和不同的文化之中形成了不同的艺术定义，并且受到不同程度的鼓励或压抑，构成了互相之间的不相容和差异，从而使得艺术从整体上形成了复杂的自相矛盾的状态。

第三个追问是对目标上某种关于艺术的定义的追问，这

是一个关于人类的理想和世界的模式中艺术的功能与作用的问题。其一是体察人的本性的孤独、自私、自然生灭，如果本性的自由舒展不受到干预和限制，就能自动形成和谐的社会，只要人类的个体自我消除贪欲与责任，人类的安全就必然能获得，可以用老子"无为而治"的思想作为归结；其二则是充分了解人的本性是根据天然秩序（辈分长幼以及血缘和姻缘的亲疏）和社会秩序（历史遗留下的权力和物质分配的优先程度）而形成，从而建立制度和礼仪，以规范维护秩序的常态，调节崩坏，才能建造和谐的社会，可以以孔子"克己复礼"的思想作为归结，描绘太平预示着一次集大成的统合愿望。

以上三种不同的追问虽然显示出艺术定义的差异和互相矛盾的状态，其实并不表明艺术不能被定义，而是表明艺术的定义可以在不同情况之下发生变化和差异，而所有的变化和差异的总和还是趋向于艺术可以在不同时代和不同文化中被具体地各自定义，而不可以完全被统一地、单一地定义。

而艺术的不可定义性还有更深的层次，那就是艺术本体（根本性质）的层次。艺术本体的层次需要分为两层来叙述。首先艺术是对世界的形式化（本书称之为"二次变现"），其变现的过程是依据情性来进行的，因此其（随顺性情）变现本身就是对定义的拒绝，这就是艺术不是科学也不是思想的

原因（只有思想和科学才是可以被定义的）。再进一步是讨论世界的本体。如果世界的本体是不可定义的，那么对世界的变现也就不可定义，所以艺术的不可定义性实际牵涉本体的根本。

对艺术的定义虽然有差异、变化，在整体上不可定义，但是在具体的历史阶段和文化中却不间断地形成了对艺术的局部的时代性的定义。即使这种定义不形成为文字、概念和理论，但是它却在艺术活动的实际行为中呈现为对艺术的判断、选择和创作的潜在标准。这种标准可以通过一个历史时期特定文化中的艺术活动的整体情况进行分析、汲取和概括，因此才会在人类历史上有着关于艺术的不同的定义。

所以，如前所述，如果说几乎所有的学问都是为了使人增长知识，而只有一个学问是为了清理和消解人的知识，以求超越理性和知识，那就是艺术学。所以说，解释"什么是艺术学"就是为了承担这次澄清的尝试。

2

艺术作为"我-我"的变现

艺术是自我表现。

在的变现在"我-我"题层实现。"我-我"是作为人的"主体的自我"与自身作为"对象的自我"之间的关系。因为人有自我,所以才有针对与自我关联的所有动机和目标而发生行为,行为构成人的对象以及自我在其中的感觉、测量、摄受、认知和利用,经由人的三性(理性、神性和情性)集于一身共同作用而变现为人生和世界。其中"我-我"问题再度形式化,使得三性变现由感官能够感受的形态显现和表达出来,构成艺术的重要方面。

本部分以"爱欲"和"生死"两个主题来对之分析。

"对象的自我"既是测量和认识的对象,也是意识和思考的对象,亦是感觉和体验的对象。"主体的自我"对"对象的

自我"的认识在一定程度上是必要、必需和可能的，但是由于对自我的认知的主体是自我，所以自我在被认识之时，对象的自我中必然会遗存残留没有完全被对象化的认识主体的自我的部分。如果将自我全部对象化，取消和虚置了自我，也就否定了形成认识的自我主体的存在先在性和先验性，所以"人对自我的认识"是不做则不行，做则不是。把自我的现象和机体作为研究对象的生命科学，只不过是在研究自我的载体和运行机理，并不是研究自我本身，或者顶多是研究自我中可以被测量和认识的部分（三性之一的理性涉及的部分）。且不说这样的研究到目前为止还看不到可以完全实现的可能性，即使对作为人的自我的这个载体及其运行机理已经达到了全部的认识，这些认识也不包含生命形成的过程中每一次演变所经历的偶然与奇迹，也不包括人在成其为人的过程中所发生的每一次进化和飞跃。所谓偶然，不是指数学上的偶然（或然），而是指只此发生一次，而不再度相遇和重复的遭逢。所谓奇迹，是指不可解释和重复的一次奇异的后果，承上启下，以后的一切都从这个奇迹开始才得以继续，也在奇迹中构成了当时现状的所有无法复盘验证的偶然，而且多次覆盖、前后交混。更何况人在对人的认识中间不断地变化着作为认识主体的自我，而自我也在被认识的过程中间不断地发生变迁、变化和对应，人的自我是在人类认识自我

2 艺术作为"我-我"的变现

的过程中间逐步形成和建构。这样一来，只有在人类终结以后，人的自我才能够被彻底认识，而这种认识又不属于自我对自身的认识，而属于另外的"主体"对一个已经毁灭和完结的作为对象的人的认识，不再属于人对人的自我的认识。所以人对人的自我的彻底和根本的认识是不可能的。

当人把自我放置在意识和思考的对象的位置上进行论述和陈说的时候，对自我的意识和思考，无论出自何种动机——这种动机可以从人的问题的所有层次（我-我、我-他、我-它、我-祂四层）中激发和催动，呈现为思想、观念和看法——都会出现如下情况：或者选择一个既定的目标（更为笃诚者会加入宗教和意识形态集团），一种思想、观念和看法来加以遵从、服膺和信仰，进而对之论证、敬畏、守戒，折服异端和他说，压迫秉持其他目标的人类其他成员，扑灭自我和同一目标集团中的怀疑、动摇和异见；或者会反其道而行之，拒绝遵从任何明确的目标，用解放打破一切规定，把反抗作为一种信念。在任何时代、任何文化中，无论以呈述、象征和隐喻的宣示，还是采用思辨、逻辑和推理的方法来论证，都是一种对自我的解释，这种解释很大程度上是为了满足和适应解释者自身的动机和选择的目标，并不是说这种解释的对象就是那个"自我"，而不过是用一个关于自我的观念和信仰来对这一切进行解释，以一种对自我的解释

来对抗和消除其他一切解释。自我作为意识和思考的对象本身就是自我的一种特殊的思想/信仰。任何解释其实都不是一个可以被证伪和检验的科学知识（只是人文和历史的一种知识内容），无法论证其是否符合真实，不能在所有的人类成员中通过大家共同认可的方法和范式来进行讨论和验证。思想不是知识，信仰不是放之四海而皆准的真理。由此生成的自由不是，良知也不是。因此，所有对自我的思想和信仰都只是一种"我"，是我－我关系中被"主体的自我"选择和塑造的"对象的自我"。

因而人不得不把自我更多地置于感受和体验的层次上来进行感觉、体悟和表现。也许自我不必知道自我是什么，不必追究自我应该是什么，可以是什么，为何如此，因何如此，如何如此，就能够对自我作出感受和体验，并由此而产生精神与行为，世界也就因此而展开，生存无时无刻不与之相关联，人在我－我层次上无需意识和认识就已经具备了人性。而人的精神和行为使得世界被对象化，自我同时也就在这样的对象中间占有了重要的位置，因此，将自我对象化就是人的本性的一种状态。

自我首先是一种生命的状态。但这是一种人的生命的状态，不是动物的生命的状态，更不是一个事物的一般状

态*。自我这个人的生命的状态既包含了肉身,也包含了生命体(动物)的所有状态,还有多出于生命体的生理状态对心

* 我在"中国当代艺术年鉴展2017"做"中转站"研究的时候,决定不按照有机、无机、化学、物理这样的概念来区分"它"的性质,而是按照"有命-无命""有情-无情""有权-无权"的结构,分成三组讨论。

"有命-无命":现在最新的物质研究发现,有机和无机中间并没有绝对的区别,它们之间有一个电子转换和变化的部分,所以我们就把它改成"有命"和"无命"。这个"命"是指它可以自我产生历史的形态,也就是说它能够自我发生、发展和消亡,这就叫"有命",如果它自己不存在这个东西,就叫"无命"。实际上"无命"相当于无机,"有命"相当于有机。这样我们就把媒体的对象,也就是"材料",进行了这样的一种挂设性的区分。这是第一组。

"有情-无情":一个东西有了"命"以后,就要看它有没有自我的感觉,这就是"有情"和"无情"。这个概念来自佛教,佛教认为动物有情,植物无情,因为动物弄疼了会叫,而植物弄疼了就死掉但不会叫。当然在现在的生物学发展中认为这种观点是不对的,植物也是有情的(佛教对此的确有异议,《成唯识论述记》认为有情特指参与六道轮回的众生,植物不在此列)。在这里,我们是把"有情"看成是自我能够发生感觉的一种意识的能力,如果不具备这个能力,就是"无情"。这个问题至关重要,这就是我们今天反复在讨论的机器有没有感情、机器人会不会替代人类、机器人有没有觉悟等问题。有一个电影叫《西部故事》,讲的是机器人最后觉悟了,它可以把人杀了。这虽然是一个幻想,但这幻想现在正紧紧地逼迫着我们,给我们的下一代以及下一段的人类生活带来了一个重大的恐惧和希望,也就是说,一个机器,一个"无情"的东西,是否可以变得"有情"?这个"情"如何来判断?当然,最"有情"的是人类了,人有爱恨情仇。最大的问题就是妒忌,妒忌就是对于差异产生了不满和不公平的感觉,然后他就要反抗,但是机器不会妒忌。这就是我们说的第二组。

"有权-无权":这里主要指的是人权。人权是人为规定的。人可以杀掉机器人,虽然它长得跟人一样,但是只要它的身上有一个编号,说明它是机器人,那人就可以随意把它杀死;而人,哪怕他是一个坏人、精神病人、白痴,你都不可以把他杀掉,原因只有一条:"人权"。"人权"是不赋予动物的,虽然我们现在对部分珍稀动物赋予了一定的"人权",我们也对一些文物赋予了一定的"人权"(比如有人要是把敦煌的一个佛头给打掉了,那他也许会被枪毙,因为这种行为被视同于杀了一个人),这其实是把"人权"赋予了其他。这就是我们说的第三组。

理影响的部分，而且这种生命的状态还能够被自我测量和认识，意识和思考，感觉和体验。此处存在两个相互交叉和穿插的层次，一层是作为对象的人的生命状态具有可以被测量和认识、意识和思考、感觉和体验的性质，还有一层是人作为主体对这种人的生命状态具有测量和认识、意识和思考、感觉和体验的能力，这两个层次并不等同。

人的生命的状态在科学、思想/信仰、艺术三者之中所关注的重点是不一样的（范式差异）。在科学中更关心一个生命体的生理机制如何在算计、意愿、审美的状态中运作。科学理性地研究脑的机制，除关心人脑和其他动物之脑在进化中的生理差别之外，还会关心审美的大脑区域是如何干预和影响到算计性（经济）的区域部分和思想性（道德）的区域部分的运作。在思想/信仰中可能更关心一个生命体的政治权利和现实利益。而在艺术中更多关心的是可以引发人的情绪、感情、感受和感觉的部分，进而探讨导向愉悦、希望和幸福的可能。

本书将我-我关系的研究集中于两个主题"爱欲"与"生死"。做这样的选择，并不是因为只有这两个主题值得研究，而是因为艺术在这两个主题中具有更多的形式化的可能性。有些重要的生命现象并不受人们重视，至少在感觉上不加以注意，而一些相对不重要的表面的情况却引发人的感觉和情

绪，造成极大影响，比如色相。情性的运作不同于理性和神性。生命科学家研究小鼠的饥渴机制，在大脑上找出分子结构的变化，固然非常重要，而且更为基本，但是作为艺术来说，却无人关心机制，只关注现象。精纯的科学所关注的某种现象和结果（老鼠的同性恋倾向）与某种原因（无羟色胺的绝对的量和相对比例的多少）之间的因果关系，对于艺术家来说，只不过是其同性的伴侣的床单在早晨阳光之下的轻微的起伏的形式*。

人的爱欲和动物的爱欲具有根本的区别。人对于爱欲的过程有着向往和节制、具有持续欲求却又感羞耻，也就是说，爱欲对于动物是交配的过程，春情随身体发育，受外在条件（如季节）限制和驱动，可以在不择环境、不加掩饰的情况下随时完成，而人在爱欲中与动物有着根本的区别。也许人类在施行爱欲的交媾过程中感受到极乐和羞耻的瞬间，就已经永远地失去了动物所具有的无忧无虑的"天真无邪"的赤裸爱欲状态[†]。

* 据霍克尼的自我陈述。

† 刘冠认为人的爱欲和动物之间并无根本上的区别，爱欲就是爱欲，但人在其中的"羞耻心"，不是来自爱欲或者我－我题层，而是"我－他"（社会关系）层面的"规训"，强行介入并塑造"我－我"的现象。因为在很多文化中，裸露身体，甚至夸耀性能力是非常自然的，从部落文化到庞贝壁画都有，中国古代亦有"野合"之俗（据说孔子就是这样来的）。对这方面的回避，即便不是（转下页）

人的生死与动物的生死的根本区别，在于人对死后的世界有着多少的预设，对于死亡本身的意识和对于死后世界以及已死之人的同情和追念，与动物有着根本的界限。

在弗洛伊德的人格学说，即人格由本我、自我和超我三个部分组成的思想的影响之下，之后任何对于爱欲和生死的问题及其基于本能的解释（生的本能和死的本能二元论），都需要对弗洛伊德的这个理论进行必要的回应。在本研究中，或者说基于艺术学的事实表明，生的本能，即"爱欲"，与对死亡的预见、恐惧和安排，即"生死"，并不是一组互相对立的关系，二者都是人对自我的感觉和体验的方面，但是之间或有交叉。自我在这两个问题上并不是非此即彼，绝非"不是生存和创造，就一定是毁灭和破坏"的那种二元对立的关系。

在艺术学上，爱欲的主题主要涉及审美。

爱欲的基础机能（本能）也许是与禽兽（其他生命体）共有的性欲，但影响人的精神的是色相，是对象性感和美好的外表所激发和搅动的社会和心理的整套系统，直接漫溢到

（接上页）社会道德的强行压制，至少也是"文明"发展之后的选择，不尽然根植于人的本性之中。我认为人的爱欲的禁忌的"我－我"与人的"我－他"题层的意识同时具有。在人类学中关注到的性炫耀现象，不是与动物的不知羞耻同等，而是对生殖信仰和强化生命力/权力的一种策略。

我－它、我－他、我－祂的层次，与"生死"问题的诉诸途径不重合。而生死问题与永恒和复活／复兴的问题相联系，一面转向了对仙境和天国的想象和向往，另一面则在对待死亡的礼仪和仪式上，转变成人与人之间的我－他关系的安置和表达的形式。

2.1 爱欲与艺术

爱欲一节主要讨论艺术作为生命本能的显现，这种显现会在情欲和色相判断中成为人的个体（自我）生命活动中意识最为强烈、快乐程度最为急迫、追求形式最为趋向美好的部分。

爱欲的主题在艺术学上是研究和揭示其作为人的本性，如何在变现为世界和人生之后再度被形式化。艺术的一个重要的部分是由爱欲变现而来，并延展到各个层次共同起作用。爱欲不限于自身的条件和地位而不断生成，人对爱欲对象的无限追索和想象从来且始终无法满足，但因为有社会伦理和禁忌，不得不通过自我想象（自恋或者自慰），其他形式的投射（譬如"变态"心理）等方式，来部分"满足"其爱欲。此外还有将欣赏色相作为"寄托"和"宣泄"的途径之

一，进一步形式化则为"艺术"。毕竟不是每个个人的爱欲，都会用形式化为艺术的方式来填补。同时，人类社会还发展出了道德、伦理、法律等，来约束爱欲的泛滥，保障人类的安全生存。没有艺术，人类似乎不能和平，因为人的爱欲比任何禽兽都缺乏时节的限制（没有发情间歇期），而且具有无限的扩张力激发竞争的刺激。

爱欲根植于生殖和繁衍的生命本能，但又有极度超越和夸大的部分，构成人性的方面。爱欲是人的问题，又与人的发生和进化的本源藕断丝连。因此，爱欲既与人成其为人之前的进化过程相联系，又在人成其为人之后持续发生，前后有绝异的分别，人非禽兽。在爱欲变现为人的行为与意识，进而形式化为艺术的过程中，人的进化与成其为人之前的动物阶段之间的联系，可以对照动物行为进行观察，虽然现存的所有动物的行为不一定都与人成其为人之前的那个"动物性"阶段的行为完全一样。当前关于人与动物行为的研究，似乎是没有任何一种动物展示出当前人类所假设的早期动物阶段的人类行为（或与之完全相同），这表明：1.只有人选择了这个进化方向，从而变成了现在。趋向当时这个进化方向所应具备的条件已经被破坏且没有重复，所以没有任何其他物种在"人"之后进化成了人。2.另外一个原因也许是从来没有一个物种发生过"人之前动物阶段"的行为，关于这些

2 艺术作为"我-我"的变现

"人之前动物阶段"的行为,只是人自身的一个解释性假设,人和动物,从最初就不是一个物种,根本不是从动物进化而来[*]。也许当时只有一种生物在其进化的早期和特殊阶段具备了向一个特定方向转变和进化的动因(动机)和取向(目的/目标),而且经历奇迹的突变最终使其成为人,其他的一切都只会演变为现在我们所能看到的生物,但此事已无从再度科学验证,无法复制。晚期智人(homo sapiens,即解剖学意义上的现代人)作为一个物种,在10万年前走出非洲之前,就基本是现在的样子和能力,即一次重大基因突变后成为一个单独物种,然后不仅有幸活下来了,还散布全球。(之后的进化只是小修小补。所以严格意义上的人的出现可能不是渐进式的,而是突然"顿悟"式的,这个已经有不少化石和基因证据可做支撑)

在人之前的动物行为和生命痕迹中,生殖的本能和存活的本能一样,已经与生物行为模式相结合,其一是同类之间的竞争,其二是同类之间的吸引,构成存在悖论,即人类似乎和其他动物同样具备生殖的本能,但人的本能一开始完

[*] AI技术、仿生技术高度发展之后,"当前人"造出来的"机器人",可能在形式外观、语言文化、行为方式等很多方面都和"当前人"高度相似,但二者根本不是一个物种,AI机器人是在人的基础上研发,与"当前人"和黑猩猩的差异不是同一层次。

成突变,就与动物具有绝异的情欲(无尽地发生和羞耻的禁忌)。其中与动物同样的同类之间的竞争和同类之间的吸引不仅是人的"我-我"问题的基本动力,也是"我-他""我-它"和"我-祂"问题的基本动力,是政治经济学的生理基础以及信仰、思想、意识形态和文化冲突的生理基础。而其中出于生殖和繁衍的本能对性欲伴侣和情欲对象(异性)的吸引成为"我-我"问题的根本动机,演变为人的自我层次上值得关注和研究的主题。

人的爱欲的基础机能(本能)是与其他生命体(禽兽)共有的性欲,影响人的精神的主要是(与禽兽共有的)色相,而绝无仅有的是人的羞耻感、伦理(乱伦禁忌)以及与此相关联的光荣与梦想。人的我-我问题在某种程度上是由同类的性感和美好的外表(色相)所激发和搅动,又受到人性自身的规制,并直接延宕到"我-它""我-他""我-祂"的层次,从而构成人的世界与生活。

爱欲中人性与兽性的区别,经由理性的解释成为生物学中人脑科学研究的部分。经由神性的解释,或者变成一种宗教或神话(《圣经》中的"失乐园"是其中最典型的代表),或者解释成天理与人欲的对立,非此即彼,互不相容。经由情性的促发则变现为艺术。人性区隔了禽兽之性欲和人的爱欲之间的根本差别。作为一个人,在自身的性欲和生命的欲

望损害和冲破人性时，会被视为"衣冠禽兽"。爱欲中的人性出自情性，与兽性根本有别，却又似乎互相联结。联结在于人们无法将人的爱欲中的性欲成分及由此引发的各种生理冲动、情绪状态和行为方式，与生物的生殖行为完全隔离。在情性中，人性与兽性的界限深藏在一个暧昧的心态部位中，在那里结束和生起。这个转变的界限，以人类自我的体验和反省，只能够到达幽暗深处的那个界限为止。在这个深暗部位中，如果退入了动物的层次，这时这个人已经没有人性，已经不是人了。如果人还在人性中，类似于动物的冲动就不纯粹。这个界限对人来说非常明确地存在，但又是不可捉摸的无有。一个退入动物层次的"衣冠禽兽"实际上有对人性的双重否定（既非天真，又非礼义）。原因是：第一，这种由欲望驱动的行为依旧还有衣冠的限制，也就是说，行为主体还受到羞耻之心的限制，会遮蔽自己的私处（衣——遮蔽引发性欲和性交行为的器官）和隐藏自己的私心（冠——礼仪），并在私密之所实施行动[公开的宣淫和强暴必然伴随特殊的情境（如战争和抢劫）和意识（如种族仇恨和宗教/意识形态对抗）]，第二，已经失去了禽兽的那种"天真无邪"的纯粹（天真），是一个已经进化并被赋予和承当了人性的自我的丧失和堕落。天堂的失落是人的堕落，而不是生命的失落。

爱欲，作为人的本性而非生物（动物）的本能，在于两个基本的感觉：羞耻和乱伦禁忌。二者在情性中存在和涌动，又由于人是一个整体，三性系于一身，所以也在理性中加以算计和验证，在神性中加以思考、判断和信仰。

爱欲具有一种源自羞耻感的隔阂、遮蔽、隐藏和保守。这样的羞耻感使得人们要把自己内在的欲望和"我"在公共行为中的遮蔽结合起来，从而形成一种隐私。隐私根本上是对爱欲的遮蔽、掩饰和转移，在人间当时当地（特定时代的特定文化）的法律和礼仪的允许范围内，用呈述、象征和隐喻的方式寄托和表达。这些呈述、象征和隐喻的形式被作为艺术遗产，在艺术学中有一条专门的路径，就是艺术作为中介。作为中介的图像和符号*可以是人的问题在任何一个层次的变现，也是在"我－我""我－他""我－它""我－祂"四个题层上进行变现的方式，但是其根本，尤其是在希伯来渊源†的文化范畴中，首先是为了对应和承担羞耻感，针对人的原罪而进行的一次对人的状态和欲望的处理。符号首先是关

* 含象征和隐喻，这里所说的象征和隐喻是符号在广义上的延伸，艺术可以用作符号，但艺术的功能不仅仅是符号。

† 本文的问题背景是在讨论不同文化和不同时代的艺术和艺术史，故而在讨论一些基本问题的时候，时常会涉及不同文化的特征，此处就强调了艺术的希伯来渊源的符号性，而与艺术的希腊渊源的模仿再现性、中国渊源的写意性和印度渊源的虚无否定性，构成了相对而言的特征。

涉爱欲的符号，而不是性欲的符号。（反对弗洛伊德）

人如果没有隐私，就没有完整的个人意识中作为"对象的我"的部分。个人的独立并不来自作为一种生物种类的本质，在群居和独处的分别中，人被划为群居并引申出"社会动物"的概念。群居中的个人意识到"我"，同时保持、拥有与群中其他个体之间的区隔。"独立的思想"和"自由的精神"被当作人的自我意识和自我尊严的崇高目的加以追求，其根本在于，在人意识到个体的独立价值和自由意志之前，在其意识外的状态中间，情性的羞耻感已经使得人具备了要保护自己的隐私的身体和隐秘的爱欲不予告人、不在公共范围内分享的倾向。（炫耀和宣淫是同一种心态在特殊的"我－他"题层的超越行为，是"区别"的需求的变异形态）

没有个人意识，就不会有羞耻感。[羞耻感是在我－他之间才会生成。没有他人，就不会有羞耻感。如果天地只有我一个人，没有他人，无所谓羞耻。隐私意识的范围是可以重新定义和认识的，比如在夫妇之间羞耻感阈值扩大，在爱欲共享两（多）人之间消失。在一些特殊的文化范围和规范之内，比如说在职业医生面前所有的隐私可以在诊疗过程中取消]

羞耻和隐私造就了人类个体之间的区别，这种差异不

同于肉身的差异（关于肉身的差异将在"我－他"题层的"区别"主题中讨论，是指自我作为他人的对象所形成和制造的区别，这个区别在引发爱欲作用时就是色相），而是由精神的差异造成。对这种精神的差异的隔阂、遮蔽、隐藏和保卫，涉及个人的尊严，也就是说，如果个人失去了对隐私的遮蔽，其作为个体的尊严就会被破坏（虽然个人尊严并不完全来自对于羞耻感和隐私的保护）。因此对于这种隐私，有时候人会动用最大的力量去捍卫，对剥夺和破坏一个人的羞耻感的一切所谓公共的集体行为抱有反感、憎恨、逃避的心态，甚至进行反抗。一旦处于巨大的压力和压迫之下无所适从的时候，某些个体会选择对自我肉体的消灭，也就是自杀，用死亡来对抗集体对个人差异的剥夺。

对羞耻感的保护，可以逆反发展成对隐私的主动、有意的强调，从而构成一种存在悖论。艺术是一种对个人的隐私的身体和隐秘的爱欲的张扬。艺术学可以从色情中反窥作者的内心和创作的起因。

与羞耻的反向是荣誉，二者互为镜像，相对共生。没有羞耻感就没有道德作为人的基本准则（底线）。内在情欲与人成其为人之前的那个"动物性"阶段的行为（兽性）相

对，内心对羞耻的对抗将人性向更广阔和高远的方向推展：在广阔的维度上借助道德，即与本能的距离，对于爱欲的控制、克制和禁绝的自我能力而显现出来的难度（再进一步就到了生死中与生命本能的距离，对于死亡的抑制、舍弃和牺牲的自我能力而表现出来的难度），从而进入了"我－他"关系即人与人之间的价值评价，把德行高低看成是更高的人间区别的评价原则，以"立德"作为追求的最高目标（此论在"我－他"一章的"德行"问题中论述）；在高远的程度上借助神圣和理想，把本能转化为动力，将爱欲升华，把对于他人的情欲的"爱"转变为对于超常神圣和终极目标的沉迷、忠诚、热爱、痴狂、笃信和虔诚（此论在"我－祂"一章论述）。克服最高难度的人，会获得荣誉感。

具有羞耻感的人对于爱欲的过程既向往，又被限制而注意节制。非人的禽兽，其兽性表现为发情时在情欲的催动下，其寻求和获得交配的过程可以"毫不羞耻"地进行——这是天则，包含机会和环境、主动者自身的力量和形态，不加掩饰。主动者作为交媾配偶并不是真正的主体，因其并无自觉（对行为的自我意识和评价），而人就因在此处与动物发生了区别。也许当人类在进行性爱的过程中因具备羞耻感而失去了动物的天真，正如劳伦兹所说，当人具有了羞耻感而

不能公开交媾之际，就是失去天堂之时*。而恰是因为遮蔽羞耻感的冲动无时无刻不在人的"我－我"层次上起作用，就在艺术中不断形式化，将冲动和沉迷加以寄托和表达，艺术就成为一种公然的"无耻"。

　　人的羞耻感会有一个特殊的无忌对冲状态。在经过双方的接触、交合、分享或满足之后，个体在配对之时，其羞耻感就会部分或完全消除。从此，双方之间的爱欲行为发生了从羞涩向敞开的转变，配对的羞耻感因对冲而结束。无论这个配对行为出于双方对等还是一方主动一方被动，有时甚至还是因为偶然和强迫而完成，这样的一个行为对于羞耻感来说对冲意义都相等。这种无忌对冲状态一般会受到道德的认可和法律的保护，被倡导并限制在家庭之内。不过一旦爱欲的对象越出家庭配偶，也会在各种可能的配对，甚至是性别、身份、种族、信仰不确定的配对中实现无忌对冲。事实上，人们在无忌对冲中并没有丧失羞耻感，而是把羞耻感从"我"让渡到"自己人"（共有无忌对冲的"我们"），成为扩展的隐私，也就是把"我"的羞耻感扩展为"我们"的羞耻感。这种让渡只是自我的扩展而已，其中暗藏或伴随着泄露的风险，而这个风险总会被爱欲的强烈、

　　*　参见康拉德·劳伦兹：《狗的家世》，北京：中国和平出版社2003年版。

执迷所掩盖。无忌对冲中的隐私在背叛和被迫公开时直接威胁到其中的另一个个体的尊严、声誉和生命时，会激发恼怒、愤恨和深仇，引发破坏和毁灭。对自我之外的"外人"（特别是自己思念、喜好和妒忌的对象）的无忌对冲状态的窥探与破坏是人类普遍的阴暗心理，而在集体和政治运动中以理想的目标和高尚的教义为理由对无忌对冲的张扬、毁坏和羞辱是强权一方最为常用的手段，这种手段的实现是以配偶的无忌对冲伴侣的揭发来突破。对无忌对冲的利用和设计是阴谋和敲诈的最有效的伎俩。受到因爱欲而来的侵害和强迫的羞辱，只会形成愤怒和伤害，不会产生无忌对冲。

因此，私情在与特定的对象（们）结合的时候，在一定的私密范围内，会消除和放弃羞耻，而使得私情扩大为"我"与对象共享的爱欲。只要是私密，爱欲就还属于自我（我-我）题层，膨胀者会将之付诸媒介，极具才能的个体极尽奢华、尽其所能地将之发展为艺术，也只有艺术才会使爱欲表达最大化。

人在爱欲的变现中，羞耻感的压抑和欲望冲动的扭曲会以两种套路来获得释放和宣泄。其一是谴责，对于自己所倾慕的对象加以谴责，对自己暗恋的对象加以迫害和毁灭，成为艺术形式化的哀怨和情仇的内容；其二是他乡，把自己

的想象和实际正在做的事情推脱给人类的其他文化和其他时代,甚至其他物种。当然最高的归结是神仙,从而介入"我－祂"变现的高尚而理想的境界。而这种扭曲和压抑飘忽而神秘,因人而异,从而无法讨论和证明,最后只有在艺术形式化变现中成为经典。这是发源于自我的"我－我"关系之中爱欲状态的一种通用形式,只要社会及其管理集团因为各种危机而处在对个体的控制和抑制的状态和时段,即使没有危机,因为有道德的限制以及个人的羞耻心,艺术家也会用"他乡"路径表达。(而道德的限制是因为不同的文化和不同的时代之间存在着极大的差异和非常不同的形式和形态)

爱欲被另一种乱伦禁忌约制。乱伦禁忌是在人间"我－他"题层中针对爱欲的限制和恐惧。乱伦禁忌是人性在本能上超越动物阶段的文明发展的结果,是自我对爱欲的一种意识和戒备,而且极为可能是人成其人之际的人性特性之一(可惜目前无法证实和证伪)。在不同的时代和不同的文化中,对于乱伦的界限和具体的规定有细微的差别,但是没有一种人类的文化没有乱伦禁忌,宽严不同而已,理解和解释相异。而且这种禁忌并不会在恋母情结/恋父情结中间获得通用的解释,而正相反,任何人的自我人性的觉醒都是始发于对父母

的感情从爱欲的依恋转向拒绝的瞬间。甚至，在具有血亲和部分血亲的同胞兄弟姐妹之间，对于互相的爱欲和肉身的交媾都有着天然的反感以及与生俱来的厌恶和恐惧。乱伦在古埃及（高度发达而成熟的文明形态中）法老贵族中长期普遍存在，但他们并非对于乱伦没有意识，而是出于特殊的信仰和政治需要以保持血统的纯洁，维护统治权的合法性（权力根源于神，而与凡人具有天然的隔绝）。所以现代埃及学的研究从未证明古埃及的平民社会普遍存在血亲的同胞兄弟姐妹之间的婚姻。

在生命科学的理性研究中，会把这种血亲与三代近亲之间的交配禁忌归结为物种自我繁衍和发展的需要，虽然在分子意义上还找不到依据*。社会学研究将爱欲与生理机能联系，也与伦理联系，还涉及在全社会范围之内进行更大范围的联络的政治需要。但是这些皆是从结果来推论的原因。人在爱欲的推动之下不发生乱伦，并不是因为顾及其行为是否会为政治权力的扩张和种群的健康有所预设和准备，近亲婚配对健康的影响是到近代科学发展以后人们才充分认识到的，不可能反过来主导和影响人在爱欲中产生乱伦禁忌。而

* 从行为心理学的角度，科学家如伊谷纯一郎和今西锦司在灵长动物内部发现了血亲（母子及共同生活的父女、同胞兄弟姐妹）之间的乱伦禁忌的证据。

对伦理与爱欲的禁忌和冲突，有时成为艺术中表达极度纠结的感情、感觉和理性、信仰互相冲突的母题。

也许因为作为人的自我的爱欲根植于生殖和繁衍的本能，所以极少数生物种群（特别是灵长类）中普遍存在的血亲成员互相之间不进行生殖性交配的机制被视作生物种群的自我保护机制，得以在人性中延展，被推广成心理意义上的一种特别的韦斯特马克效应*。在人之前并不存在乱伦禁忌，而血亲互相之间不能激发性欲，有可能是出于一种特殊的生理发动机制（发情）的刺激强度，而且这种生理机制也不能过分夸张，因为更多的生物种群并没有近亲交配的限制和阻碍，比如说与人最为亲近的猫、狗和猪，即使它们从小在一起长到性成熟，发情期到来时依然毫无阻碍，不仅在兄弟姐妹之间，而且在母子和父女之间，只是这种生理机制到目前为止还没有获得充分研究。如果我们换一个角度来观察，与其说近亲生活在一起不大能激发爱欲是出于生理的原因，倒不如说是乱伦禁忌的反侮作用，即心理和习惯抑制了爱欲。

* 韦斯特马克效应（Westermarck effect）指出两个早年共同长大的儿童在成年后不会对彼此产生性吸引力。这个现象由芬兰人类学家爱德华·韦斯特马克（Edvard Westermarck）在他的著作 *The History of Human Marriage*（《人类婚姻史》）中提出。

一种遗传性性吸引*（genetic sexual attraction）的假设认为，具有遗传亲缘关系的双方，其爱欲会更容易获得激发和幻想，似乎是对乱伦禁忌作为普遍人性的质疑和反驳。遗传性性吸引的理由是爱欲因其同，人会因对方的形象和感觉上的熟悉和共鸣而产生爱欲。这也不是不可能，但是要考虑到，人的爱欲并不总是因其同，同时也是因其异。爱欲伴随着审美疲劳，必然会出现见异思迁，差异使得刺激获得不断的寻求和变换，在边际效应中，爱欲被最大化地激发。人的爱欲是在求同和变异之间的一个辩证关系，单独地强调爱欲的某一面或者造成的某种效应，都是不够完整的说辞。艺术是满足个体无限变化的爱欲需求和不可满足的爱欲对象之间的填充。

人的爱欲与其说是出于生理的性欲，倒不如说是出于审美的无限需求，无论主体是谁，其爱欲的对象永远是姣好、健壮、健康、美丽的，而老病、龌龊、残疾、油腻、疲软的对象不仅不会受到追求，而且会反过来被排斥、逃避和厌弃。人在爱欲中有一个重大的问题被弗洛伊德和性欲研究者轻视，那就是色相问题，正如孔子所说"吾未见好德如好色

* 遗传性性吸引是一个概念，指的是一种强烈的性吸引可能在成年后第一次见面的近亲之间形成。

者也",爱欲的激发在不同的色相条件下具有完全不同的差别。这种接近艺术的感觉问题在遗传性性吸引的研究例证中并没有被充分考虑,更何况还有个性和精神状态的差别、个体生理状态和病态,以及双方关系的独特性。但是色相则是艺术追求的最大的动机和后果。

爱情在爱欲低迷和消退以后经常转化为恩情,恩情也会在逐渐滋养之后(日久生情)或偶然的机缘激发爱欲后转成衷情。具有意识(知道)的亲生父母与血亲兄弟姐妹之间,恩情不一定转化为爱情,在不具有意识(知道)的亲生父母与血亲兄弟姐妹之间,恩情很容易转化成爱情。爱欲基于人伦而在自我(我-我)中消长,消长之间产生隔离,与乱伦禁忌相关。艺术中对乱伦禁忌的普遍忌讳和似是而非的谴责或扭曲的表达,反而是对乱伦禁忌本身的失控和错乱表达出一种高度的悲悯和同情,甚至是惋惜和痛苦。

爱欲与恩情含混在将自我作为对象的关系中,只要回避和掩盖了羞耻感,不触及乱伦禁忌,就可以毫无障碍地互相联结。

母爱是爱欲与亲情错乱的另一种私情混合状态。母爱是生物保护后代的生存本能,甚至可以在生理层次(激素水平变化)找到人类和动物以至于低等生命体之间的联系。母

爱或曰亲子生存本能作为亲情的基本方式之一，所显示出来的单向的付出、给予、奉献甚至牺牲，都与爱欲有着极大的区别和错位，但是母爱经常被与爱欲混合在一起，共同合成了"爱的概念"的基本元素，成为艺术赞颂和讴歌的主题。父爱作为保障后代的发展与延续、抗拒侵害和排斥异己的力量，也应该在生理层次找到人类和动物以至于低等生命体之间的联系。可惜父爱或曰亲子发展本能总是与人的"自私自利的本能"纠缠在一起，反而成为人类"博爱"的一个否定的成分，诉诸研究时，成果并不彰显。博爱在最初被提倡时是指兄弟之爱（Fraternité），兄弟之爱的确是仁爱的意思，基于相信其他的人跟自己有着同样的、并不冲突的延续自我的种族和集体存在的共同目标。孔子提出"依于仁"是一个将人间想象和设计为大同社会乌托邦的政治信念和道德要求，属于神性的题层，反映出父爱的亲子发展本能中具有否定、恶劣的部分。之所以提及父爱的否定和恶劣的部分，是因为为了保障自我后代的发展，会对同类后代进行迫害、排斥和残害（母爱也有这种情况，为了论述方便，把这种亲子生存本能称为父爱，或者称为"母爱中的父爱性"，只有极为特殊的分子会在其种群受到特殊威胁时表现出一种集体共荣和合作的倾向（已经外化为我－他题层的"区别"主题）。而实际上，每一个个体都具有一种为了保护自

我个体的延续而对同种族的其他个体的未来发展加以限制、阻止、残杀甚至消灭的父爱本能，就像人类的成员从来不会把其他人的孩子完全当作自己的孩子一样，除非是在特殊的信仰和观念的教导之下，或者是一种文明的要求，抑或是错认或丧子的特殊反应。因此才会有"幼吾幼以及人之幼"的提倡和追求，正是因为这不是人的本性，并不能自动使之然也。

母爱（定义为保护后代生存之本能，也可以由父亲执行）和父爱（定义为保障后代发展之本能，也可以由母亲执行）二者之间的区别和关联，构成了生命和人类生存悖论的相辅相成的辩证发展，也对爱欲形成不同程度的肯定和否定关联。而亲情中母爱对爱欲肯定的方向被接受和歌颂，以至于在艺术的表达中更是有意牵扯，让人的情性处在混同而迷茫的状态，多方位多层次的激发叫人感动不已，与科学的计算和思想的批判无涉。

爱欲本身具有双向性快感，"双向"*是生存悖论的对应

* 这里提出双向－悖论是一种思维方法。双向－悖论是对任何一种因素都具有向相反、相对的不同的方向发展的一种基本认识。与（希腊的）逻辑和（印度的）因明一起，构成人类思维的主要方法之一，即（中国的）辩证。这种辩证执中的思维方法和西方哲学中的辩证略有不同，辩证指语言之间的（转下页）

形式，对"我-我"题层的全部行为动机多少都有影响。所谓双向性快感的"双向-悖论"是指吸纳性快感和宣泄性快感并存。吸纳性快感的最基本的获得方式是进食，宣泄性快感的最基本的获得方式是排泄，而爱欲是吸纳性快感和宣泄性快感递进、综合、互动和满足的特殊形式、过程和状态，而且两性差异明显，个体区别很大。除了正态成分，每个人的区别其实就是所谓"变态"成分，程度和方式与一般情况区别过大被叫做"怪癖"，极度过分就被称做"变态狂"，被视为精神疾病。而这部分因蕴含着复杂的心理、生理、环境、经历等因素而成为精神分析的根据，并被认为是每个个体或多或少、或显或隐的普遍状态，成为或被认为是艺术创作的动机和灵感来源，甚至出现专以追求、寄托和表达这种非常态的吸纳性快感和宣泄性快感作为艺术的重要缘由，以其独特和奇异成为艺术作品吸引观众的特殊魅力。对这种状

（接上页）辩论，源于希腊语 dialektos（讲话、对谈、演说，当然也指一种地方语言），也源于 dialegesthai［两方互相对论、讨论和争辩。词根为 dia（之间）和原始印度日耳曼语词根 leg（言说），］所以是语言意义上的"辩"证。而双向-悖论是认为任何事物都是在矛盾中的对立统一（这一点与西方的辩证法相同），但是强调每一个运动和变化的机会都会朝向任何一个方向发展，依赖于其所处的条件和位置而产生不同的发展方向，但是这种发展方向并不因此而决定它的全部性质和全部特征，而是在其中包含着与其对立的方向的悖论。

态的不同层次和不同方向的追索和分析，成为艺术学的一个重要的工作方向。

当然，满足本身也有"我"作为自足独立的个体生命的节制性，也就是说，快感都会随着满足的程度而在一定的时间和承受范围之内到达满足的极致，继续吸纳和宣泄会逐渐减少快感，甚至会产生负面的厌恶效果，直至承载主体的肉身伤病和死亡，这种状况被描述为边际递减效应*。吸纳性快感有可能构成了人的占有和扩张的生理基础机制，宣泄性快感则有可能构成了人的奉献和慈善的生理基础机制。

在人类成员中，每一个个体由于自身的体质、性别、年龄以及所处的满足快感的环境和物质条件及状态的不同而各有差异[此处不考虑人际（我-他）和文化、宗教（我-祂）题层的因素]。但是所有肉身所能承受的能力、所有环境和物质所能满足诉求的条件，总是与爱欲本身的持续、膨胀和飘忽不居的需求不相适应，这就使得所有的个体几乎都不能在自己的生命过程中间充分满足自我，而需要借助一种虚幻

* 抑或是边际效应的生理基础机制。

和想象去获得满足,这种追求与艺术已经没有中间的界限和障碍。

"爱欲"主体具有不同的程度和强度,因人而异。

怀春,是爱欲自我生发的初始方式。弗洛伊德的理论体系把人的生命生长与发育的能量和动力归结为性力(libido)或其变态的效应,这种归纳由于找不到科学上的切实证明(各个肉身之间的差异与或然性致使其不能验证和重复),至今犹有争议。如果用性力可以归结,同样的模式也可用吸纳性快感和宣泄性快感进行替代,来解释人的生命生长与发育的能量和动力。爱欲起于蒙昧,开窍于青春,衰退于更年,归灭于老死,虽有早知的个体,但强烈浓厚的程度其实是与自我肉身的阶段发育相关,只不过人之春心(爱欲)会在人生的某些阶段源源不已。有人在某个阶段或有消退,有人一朝怀春永无止息而到死方休。人在成其为人之前,是否也如动物一样,性欲受到发情期的调控和节制?

念想,是爱欲受到目标吸引而产生的动机与目标的强烈关联。朝思暮想,辗转反侧,使自我处在一种特殊的与目标关联的恋爱状态*。这种关联一旦出现,便迅速地进入"虬轮

* "关关雎鸠,在河之洲。窈窕淑女,君子好逑。……求之不得,寤寐思服。悠哉悠哉,辗转反侧。"(《诗经》第一篇《关雎》)

情结"*，由于自己所处的境遇和当下的感情状态，把自己的对象看成是巨大、强烈甚至是唯一的自我注意力和兴奋点集中所在。在此阶段，一切行为都围绕着对这个目标的倾慕、争取、占有而设计和进行，构成了所谓的念想，而对象周围的目标以及自我在平常状态之下所处的各种关系，都发生了颠覆性的重新组构和转移，念想的对象还会导致"我"冲击既有的各种体制和结构。

念想在遇见目标之前并不存在，是在遇见目标之后发生，从没有念想到进入念想状态的时间可能非常短暂，所谓一见钟情。其持续的长久程度差异巨大，有时候非常短暂，也可能非常长久，持续一生。而念想正是构成思想的基础之一，如果说思想就是动机和目标之间的连线，则其最基本的一种生理基础就处在爱欲的念想状态。如果念想的对象从具体遇见的爱欲对象上升为理想和信念，就构成一种思想；目标上升为终极存在及其偶像，就构成了一种信仰。

* 虱轮理论是指心象对部分"观看对象"的 gestalt 处理。这种 gestalt 不一定趋向真实，而是趋向心象所指。如果觉得一个东西像什么就会越看越觉得像。原文："纪昌者，又学射于飞卫。飞卫曰：'尔先学不瞬，而后可言射矣。'纪昌归，偃卧其妻之机下，以目承牵挺。二年之后，虽锥末倒眦，而不瞬也。以告飞卫。飞卫曰：'未也，必学视而后可。视小如大，视微如著，而后告我。'昌以牦悬虱于牖，南面而望之。旬日之间，浸大也；三年之后，如车轮焉。以睹余物，皆丘山也。乃以燕角之弧、朔蓬之簳射之，贯虱之心，而悬不绝。以告飞卫。飞卫高蹈拊膺曰：'汝得之矣！'"——《列子·汤问》

2 艺术作为"我-我"的变现

好色是爱欲得以维持和变迁的导因。爱欲凭借色相建立起来的关联，其念想的方式和程度，会随着对象的形象和自我肉身的爱欲能力衰退而发生改变，这种变化即所谓色衰而爱弛。同时，主体的爱欲因为出现审美疲劳，即使在对象保持原样的情况之下，也会随着满足次数的增多而逐步衰退。在这个对象衰颓和自我减退之时，如果有其他更强烈或者更有差异的色相载体出现，就会出现见异思迁，就会发生移情别恋。色相的判断和选择具有社会性、历史性和文化性（与"我－他"有关），这些所谓审美的标准就是艺术史中被作为品味和风尚的现象。在爱欲的程度和强度与色相的相互关系中，促进修容（改动肉身）、发展妆饰（妆奁服饰），都是为了维系和延长肉身的吸引诱惑力量以影响爱欲。艺术就是从这个需求切入，只是在现代艺术革命之后，这个美化产业被一个专门的设计工业和文化产业所承担，开拓出美/整容、健身、化妆品等巨大的工业和商机（有关权力、财富、道德品格的差异对爱欲的作用问题，将放到另外三个题层"我－他""我－它""我－祂"的相关主题中讨论）。

在色相必然衰退、自我主体兴趣必定衰减的自然规律中，爱欲衰退的速度和频率取决于双方在做爱时所能激发的满足的强度和深度。所以行爱的技巧成为一种在纯粹爱欲层面上秘密而难度极高的"房中术"，以求达到不断深化和强烈

的程度。如果没有人间的礼仪（伦理化）-制度（合法化）-道德（合理化）的限制、惩戒和规范，喜新厌旧就是爱欲的演变规律。正是因为这种不可离弃的爱欲根源，即作为自我的权力是以好色作为普遍的私心，与人间生存之间的天然冲突，如果没有社会干涉和法律规范，始乱终弃必然发生。而各种强权（政治和经济）都会利用特权攫取和劫夺爱欲的色相并随意疏离和抛弃已经生厌的对象，而且以各种道貌岸然的方式掩饰和处理爱欲的遗留，造成世间普遍的虚伪。

生死以赴，是爱欲向恩情的短期深入和完整转移，并可能固化结晶为衷情，使得爱欲与道义混一，结对唯一，至死不渝，甚至向受虐（被管/受制）转化，希求深切的关顾和持续的管制*。"甘愿付出生命的代价"的生死相许，体现为一个人（生命个体）自觉地为了一个自身生命之外的爱欲对象——这个对象可以与自由选择的信念无关，也可以与集体的需要无关，甚至与在某种观念之下的习俗和传统的规范无关——而长期地克制自我的欲望和情绪，对于这个选择的对象进行长久耐心的，以至于贯彻终身的、艰苦的，甚至是一般人难以想象的困难程度的付出，而这个付出的每一次活动

* "我愿做一只小羊，跟在她身旁，我愿她拿着细细的皮鞭不断轻轻打在我身上。"（歌曲《在那遥远的地方》）

都是与"我-我"层次的生命的自然状态，与生物的一般的生存行为发生了对立的效果，完全处于生命的逆反的状态、生命科学上无从解释的一种状态，从而形成一种无我而利他的爱，一种与爱欲结合、极度悖谬和极具巅峰狂喜的终极而至上的快乐。

至于为了激发爱欲而倒错使用虐恋，只是爱欲的一种更为异化和变态的演变形式，不在本文论述之列。如果仅仅把爱欲向恩情的转化过渡看成是生物自体保护配偶，以至保护种族繁衍的本能的延续，当然也没有什么不对；但是这个整体过分笼统的回归的论述，其实是把中间恩爱那个部分取消了，这个部分就是当主体对于目的没有感觉，或者说对于因果并没有充分认识的时候（本能之谓），这种爱欲向恩情的转化已经变成了一种状态、一个历程。这种状态经常可以超越理性的算计和神性的对立，而成为一个生命个体对自我之外的另一个个体让渡自由和安全、付出自己利益和生命的行为依据。人对于这一段的觉悟和强调，成为人间最为人性化的优美，与战争辨证共存，双向-悖论生存，构成对血亲和遗传亲子集团之外进行链接的精神机制，将爱护、怜爱、珍惜、欣赏从性欲对象载体泛化到他人的全部存在，构成和平的心理基础。爱欲由于好色而发生为爱欲者的见异思迁，爱欲由于怜惜与生死相许而表现为被爱者希望的始终如一，

唯一忠诚与风情万种就构成了一个自我个体的内在的双重标准，这种双重标准的纠结和解决转化成为道德最基础的第一问题。详见下文"合礼"即合道德/礼仪的理论原则，是对人间道德神圣和根本的解释和制度设计。

痴迷，是爱欲在瞬间或很长时段内持续性地扩展到覆盖和遮蔽理性的程度，特别是在行为中忽略和超越理性（算计性），因爱废事。正当其位、担负着一个人类集体的生存和发展的责任人，如果在特殊对象的引诱和沉迷中丧失了对政治甚至仅仅是基本活动的把握和控制能力，如果因为爱欲导致的痴迷而处在这样的一种失去理性判断能力的状况之下，就会导致集体的重大损失直至国家的灭亡，即所谓的倾国倾城。虽然爱欲在"我－我"关系层次上关涉自我的讨论，也就是说，所有的爱欲都不是仅仅因为色相尤物的单向作用，而是通过主体爱欲的强度和程度起作用；因此政治道德（对统治者、责任人）的规范并不太多地限定爱欲对象的存在，而是规范对待爱欲对象的心理准则和行为规范。但是在道德理论发展到极端，而人（特别是权力核心成员）失去了自我控制爱欲的度从而丧失了摆脱痴迷的觉醒能力时，他们就会采用限制和消灭引发爱欲的对象以把控社会运作和统治人心的普遍做法，转嫁和宣泄人的"我－我"层次内在的矛盾和焦虑，比如借助他人焚烧女巫和指斥祸国的女子来转移罪

过。但是只要对于爱欲中的痴迷不加预防、冲淡和解治，痴迷都会击破人的理性，引发复杂和混乱，影响人间的秩序和稳定的运行状态。每一个社会的道德规范和法律规定都是针对这个社会当下的对爱欲及其引发的效应的理解和举措。道德规范、法律规定及其政策的决定并不是对道德本身的选择，而是如何利用道德来对个人的能力、权力的价值进行判断。是只有少数具有统治权力的人可以控制并制定秩序、决定取舍、颁布法令要求其他人遵守，还是把所有人平等地视为在控制自我、摆脱痴迷的判断时处于同样状况而让所有人自己来自制、规范和协商，取决于社会文明的发展程度和方向。世界发展到理想社会，是把所有的成员同样都看作自我不仅能够控制爱欲的程度，而且都能够摆脱痴迷。而艺术只是把这种沉迷转化为引人入胜的故事和情绪激动的情景，充满冲动而引起广泛而长久的欣赏和传播。

放纵，是爱欲随着痴迷而对理性和神性及由此产生的一切社会规范和道德底线的忽略和超越，直至脱离和超越人作为人的人性本身，不顾生死，拒绝节制吸纳性快感和宣泄性快感，使本性瞬间变态。放纵是纾解集体紧张和个体激情的渠道，一般社会都会在用他律和自制建立秩序时，设计有节制的放纵来消解紧张，使得人类回归安宁。即使在宗教严苛的时代，也在禁欲时段开始之前，举行爱欲宣泄节日，提前

去除、洁净，这就是狂欢节的由来；而在另外的一些文明结构中，会举办一种定期的欢会，此时不设置禁忌，让爱欲得到规定时间和规定地点的自由行动（如"三月三"高禖节）。历史上反复出现的对严格和僵硬的制度的反抗，常以爱欲的放纵为革命的起始，无论是在偷读《西厢记》时个人的想象与共情，还是嬉皮士的集体运动，或者更进一步以嗑药和酗酒来放纵爱欲。所以在 LSD 毒品幻觉崇仰者标榜其自由和反抗时，必然遭到秩序建制者和维护者的取缔和打击。虽然放纵的理论归纳有时会形成一种最高极致，可以使参与者发生心理和精神的突变，完成悟道和超升的境界（进入"我－祂"层次，见下文"袿与艺术"，但是会被限制在修道集团内部秘密进行。而放纵成为艺术竭尽全力调动深藏的潜能、达到极致的手段，也是很多作者为了艺术作品而不断用来刺激自我的创造力和创作激情的常用做法。一旦借此效应外化到人间，并对缺乏自我控制、无法摆脱痴迷的其他个体和群体造成诱导和影响，即被视为邪教而加以剿灭。对于未成年的儿童，预设其尚未具备自我把握爱欲的程度和强度、自我解脱痴迷的能力，就需要对能够吸引和刺激他们爱欲的沉迷的可能性加以极度的限制和规范，电影分级就是这样一种最简明的制度方式。

各种不同程度和强度的爱欲都会采取双向－悖论对立统

一的方式来实施：一种是自我的展现，用以吸引对方；另一种是互相的竞争，用以击败对手。为了争夺对象，人的本性向两极展开。人在爱欲中为了吸引对方所做出的一切自我显现和自我修饰的行为，都是在与同类的他人比较中显示出差异和高超，从而赢得对方的好感、倾心和依附，同时贬低和诋毁他者以凸显优长（这个问题的论述在"我－他"题层的第一主题"区别"中展开）。

在爱欲中为争夺对象的情敌竞争，与在生死中的生存竞争交织在一起，共同转化为人间的权术和政治的生理基础，既是一种爱欲的表现方式（自我的展现），也是一种责任的承担方式。（这个问题的论述在"我－他"题层的第二主题"秩序"中展开）。

各种不同程度的爱欲以不同的强度变现为人的生活，既是人类发展的内在动力，也是人间混乱的情由，但是形式化为艺术，无论在哪种程度上，诸如把自我的春情如鸟鸣般宣扬，把生殖伴侣作为爱人来展现自我的倾慕、追求，夸耀对性欲对象的争取和占有，歌颂不计利益的衷情，倡导百无禁忌的狂放和自由，只要不在实际行动中实施，强度任由其增加和夸大。追求的失败、遭拒的失落、无望的痛苦，以及人的爱欲的无止尽和对象的不可能之间必然而永恒的惆怅，都可以被艺术转化为更加激烈的表达和感动。

既然爱欲必然与人间的关系关联,爱欲应该由我－我题层转到与我－他题层的"区别""秩序"和"超脱"中论说。因为爱欲可以被经济化(交易)－伦理化(礼仪)－合法化(制度)－道德化(神圣)。但是为了保留爱欲最终在"艺术化"(再度形式化)中被夸张、强调、美化和极度充分地寄托和表达的关联,就把爱欲作为人类生存的基本状态在此论述。

正是爱欲的难以预计的膨胀和扩张与满足爱欲的条件及爱欲对象的重叠之间的矛盾造成了人与人之间的内在冲突和外在斗争,因此需要通过交易(合适)、习俗(合规)、法律(合法)、道德(合理/合礼)进行调整,以维护人间的均衡和稳定,不因爱欲对自我内在的作用而破坏制度和搅乱秩序。把我－我中作为自我的爱欲安置在复杂的人间社会允许的范畴之内,与人际关系(我－他)的安排和整个集体的结构和谐起来,自我在其中才能获得生存和发展。爱欲本身是人性的一种自然,本来是超越法律之上的一种人的朴素的、自然的原始状态。人与其爱欲对象之间的钟情,其实对于任何法律、规范和礼节而言,都是一种更为原始、更为真实和更具有生命意义的现象,但是所有的这一切都在人间建构(社会)中间被逐步"道德规范"化,以至于在有的时代和有的文化中被逐步彻底地否定,甚至以否定人本身为前提,试图把人欲彻底消灭(存天理灭人欲)。而爱欲作为一

种自然,被经济利益限定和干涉(合适),被权力规制(合规),也在社会化过程中被明确规定(合法),还会被各种道德和宗教推向爱欲的反面而达致无上崇高和无限高远(合理/合礼)。人的爱欲是人的不可满足的基本愿望之一,这一点无论通过哪一种方式(习俗、规范、法律、礼节)来调控,实际都同时包含了对自然(人性)的节制、禁锢甚至是"残害"。

但是,每一种行为的形式化也就成为艺术,比如新娘的头饰、新郎的车骑、聘礼使用的器具、婚礼举办的场所;或者,借用和利用艺术的形式来推进这种功利目标,如对见异思迁的警示,对家庭和睦的宣扬,名之为"成教化助人伦"。

合适,是将爱欲的冲动纳入到合理的算计中,根据各种政治、经济、文化的基础、条件和潜能,用理性来对爱欲的主体进行"适当"的诱导、规范、恐吓和禁止。这种算计与人类自我发展的设计"合适",具体体现为与种族或家族发展的整体设计合拍,把传宗接代、延续种族的义务与爱欲的自然的生命目的联系在一起,规范爱欲并强制夫妇进入"我-他"格式——婚姻,构筑人间结构的最基本的方式。为了保护家庭、发展种族的经济和政治,甚至是以国家利益和社会责任为目标,爱欲在经济政治学中被进一步算计,在从血亲

向姻亲的转移过程中，财富和计算附加值经常用来作为爱欲的限定和条件，爱欲成为长期交易的资本（获得实际利益）和成本（牺牲自我幸福）的砝码。门当户对本来是一种社会利用婚姻达成血亲之外的人间集合的理性设计，逐步演化为节制情欲的势利之心。变现为艺术，既有为门第和等级设计标志作为"作品"，反之，也有为了反抗和逃脱势利和规范而作成艺术幻想的情节和场景。

合规，是对爱欲及其相关私密行为的公共化的规定，在不同的文化和不同的时代，据此确定个人自我的私情在公共领域和公开场合的限度和开放程度。在维护理性算计合适的总体前提之下，反对个人爱欲的超出规范的过度自由和变态。为了弥补政治和经济联姻中个体为公共（集体）支付的成本而损失的幸福（爱欲满足），设置制度和习惯性补偿机制，扩大爱欲自由裁量权（纳妾/男宠），允许爱欲在制度内部的交叉和置换（情人容忍制度），允许或禁止在一定程度上开放交易爱欲的辅助产业（色情产业和娼妓交易）。权力和权利的斗争与协商将爱欲变成交易寻租市场，实际上是把羞耻和色相作为资本，使爱欲/私情的社会化得以在一定规范之内进行，特别是竭力加大色情行业的娱乐化倾向，以扩大在合规前提下爱欲的交易范围。但是也会同时警示购买情欲的肤浅和风险，贬斥并禁绝阴阳倒错、与非人类援交和私密的乱

伦，而且还经常排斥和禁止同性恋（其中包含人权问题的层次）——最多将之作为有争议的爱欲补充，直到现代化彻底将个体从延续种族的义务中解脱出来，同性恋问题才在部分地区获得了认可，进而上升到同性恋婚姻合法。而这也成为个人权利大于集体责任的现代社会形成之后衡量社会整体文明程度的一个标尺。所有爱欲在制度中的公共化，是经由艺术性美化而成为青楼文化和情人故事的迷人篇章。

合法，即合乎法律。律作为一种社会治理和控制的手段，是人类在社会化过程中的反自然选择，反自然就是反爱欲在群体中引发放纵和超规行为，避免社会冲突。法律作为维护秩序和组织生活的需要，是稳定人们在同一法律属地范围内（一般与政权重合）共同生存的基本保障，也为每一个具有法权的成员（公民）预留了参与、活动、创作和传播以爱欲形式化的艺术不受到干扰、压制和禁止的基本手段。立法的基本当然是人与人之间的权力均衡，也就是说，不能用部分人的权力去压制另外一部分人的权力，否则就是恶法（法家的法可能不少是恶法，所谓统治的"治法"是一种权利控制的变体，只不过有时更为明显，有时稍微隐蔽而已）。但是不管怎么样，法律的不断修正和发展总是以缩小成员之间的权利和权力的相对差异为趋势，向权利平等的方向做着微妙的或者是巨大的推进，只是有时候这

种推进会突然地回落到一个相当原始和相当反动的地步。法律也强烈地为自我辩解，以及随时受到安全感和恐惧感的逼迫、延展和激励而不断修订。法律保障的婚姻形式就是合法安置爱欲的一个最原始也是最根本的方式，用之消除内耗和竞争，尽量降低因爱欲满足机会不均和不公所引发的矛盾而导致的自相残杀和日夜不息的骚动，同时节制强权的个体或阶层在内部的过度贪婪和豪夺，避免造成社会整体的不满和离心。爱欲的合法性，实际上是不同的时代和不同的文化中艺术的公开和开放的程度和尺度，决定着艺术的收藏、研究、展览、出版的范围和规定，形成了艺术社会化的刚性标准。

合理/合礼 [此处的理不再是规定（合规）和法律（合法）的意思，也不是理性算计的意思，而是被礼节行为调节为合乎理论的意思] 是对爱欲的规范和制度设计，形成习俗、伦理、神圣的多重理论、教条和解释。合理/合礼的约定方式和习惯方式是为礼仪，合理/合礼的律令和强制方式则为法律，属于合法范围。合乎礼仪是邦国和社群的运作基础和整体文明状态，所有集群和社会都是不同程度的"礼仪之邦"，遵守对爱欲的规范和制度，普遍具有提倡节制甚至禁欲的倾向。社会的败坏和堕落也被认为是从放纵爱欲开端（万恶淫为首），而固陋而停滞的社会的突进与革命常以爱欲的解放为

发端。但礼仪不仅限于对爱欲这个"我-我"题层的处理，还包括一切"我-他""我-它""我-祂"题层中的人的问题。

合乎习俗根本上是种族繁衍的需要，但是种族繁衍不属于人的理性的算计，任何生命体都有这方面的本能，似乎与爱欲构成了一种表里关系，并不都是出于爱欲与种族繁衍之间的功利关联。虽然种族繁衍与社会和国家的人口政策相关联，成为功利算计的理性范畴，但是不能够经由计量因素算计规定"合适"。如果说爱欲的规定也是一种合适，那么这种合适在很大程度上只是一种根据想象和意愿虚构的习俗。但是并不能反过来由人口政策规范人的爱欲。种族繁衍需要通过无数丰富而奇异的习俗诸如求子，设立石祖，服食滋阴壮阳的食物，穿戴象征复杂的衣饰，举行奇特的仪式，甚至规定爱欲施行的时间、地点、姿态，来想象或借故为种族和家族的延续而行动，同时辅以各种禁忌和束缚。这些行为、活动、场所和道具，会在其赋予的功能和愿望之外，成为后人和非参与者的艺术活动和作品，因为从来都无法用科学来检验最后的效果，用理性来规范成效，所以作为奇异的遗存，这类艺术附带神秘和秘密的成分。而对爱欲进行规范和将之控制在习俗中，除却乱伦禁忌和羞耻感以外，还防止了在集团内部人伦之间的关系错乱，进而节制了宣淫与纵欲，保障

集体中的健壮个体成员不至于过早丧失生殖能力以及生产、劳动和防卫、战斗能力。进而在集团内部发挥爱欲黏合作用，把爱欲能量分配在习俗秩序中，规定界限明晰的秩序和等级（比如说君王可以有三宫六院，强大的个体和阶层可以有复数的爱欲配偶，羸弱者共用婚配和买卖配对），从而使得爱欲必然导致的心理、生理矛盾和冲突在社会集团内部被消除和缓和，至少有恰当的安置，以保障种族集团内部在有序中增长扩大。至于利用爱欲的动机来扩展两个人类集团之间的联盟，这种习俗已经是一个政治问题，是"我－他"题层的人与人之间的关系问题，一如上述。

合乎道德是将爱欲的道德意义理论化、系统化。道德比习俗更具有理性结构，合乎社会价值取向、公德，最终指向人间的平衡、和谐、稳定。习俗中所有维护制度、安置人伦的诉求化为公民的默认和公开的宣传，是爱欲合适、合规、合法和合理／合礼的延伸，也是不同文化和不同时代的习俗的根据。

合乎天理是将道德中爱欲的价值观念进一步神圣化，不同文化和不同的时代分别将诸如天地、万物或上帝作成呈述、象征和隐喻，成为各种偶像和图像中不可言说的内在成分。爱欲也化入道德中最为高尚和终结的圣德，经过抽象化，把与爱欲的本然化作对生命的超越意义，以"从一而终"

到"始终和谐"进而"生死相许"的进阶,将爱欲升华,从而介入"我-祂"题层,变现为高尚而理想的境界,沿着神圣的道路(按双向-悖论对立转化的方向)发展为超验的至上幸福。由爱欲向道德的进化途径——禁欲,就是对爱欲的否定、克制、戒除、禁止直至消灭(存理灭欲),把欲望和禁绝之间的张力催化并超升为一种绝对的纯洁、净洁和神圣。一个具有强烈的爱欲的人在禁欲中所能显示出来的力量和意志,常常比生性欲望暗淡、生命机能平淡的人所能够显示的神圣的幅度更加地强烈、丰富、生死攸关,直至绝对的禁欲,把爱欲捆绑于生命,一并牺牲而奉献给高尚的理想和事业。

爱欲将在从我-我题层生起、激发、扩展、变化并与爱慕和思念、欲求的对象交织对应,以各种形式在各个层次、段落和方面变现为艺术。爱欲与生俱有的存在、自我(的羞耻感和乱伦恐惧)的压抑、社会的限制、欲望的无限扩张和满足的不可能,进而在神话、宗教、道德和理想中的升华,所有相辅相成、相生相克的爱欲行为和意识的形式化全都成为艺术的非常重要的方向,其目的既有对爱欲的表现和表达,也有对爱欲的限制和规定,或者明褒实贬,更多是在借题发挥。即使在最为严苛和压制的时代,也会以贬斥、诅

咒、训诫、摧残的方式变态地宣泄和满足与生俱有、无法消除、隐蔽而强烈、变异而复杂的爱欲。

爱欲最终只有在虚幻、想象、拟造和理想的艺术中才获得充分实现，甚至还可以获得无限的延展，获得超常的、持久的、绝美的满足。这种自然与人为、人欲与天理、压抑与限制、自由与规定之间的冲突构成了人间最为贴近人的兴趣和兴奋的感觉，构成了"自我"的最为集中和剧烈的呈现。

美感的形式化就是艺术，而艺术性经由作者的创造形成作品，为他人即非爱欲状态中的人所接受和欣赏。或者在爱欲变现为作品之时，才会通过不同的具体的行为和心理呈现出来，并被观者感觉和接受。爱欲的变现的艺术可以顺次归类，当然不仅限于此：

修饰，是源于爱欲的自我显现、暴露和表现，通过美容与装饰吸引和刺激特定（悦己者）和不定对象的形式和过程。

诱挑，是源于爱欲施加于目标的引诱、挑逗和追求，以投其所好，满足其虚荣，解除其危难（英雄救美），承诺其希望的形式和过程。

强求，源于爱欲而猎艳，不论男女，是利用政治、经济、学术和特殊境遇的权力对于爱欲对象进行干预、侵犯、胁迫和强制，这种权力化的腐败情欲根植于生命本质导致的意淫向往，形式化为艺术的重要主题。

妒恨，是爱欲对象的高度重叠造成的人与人之间的内在冲突和外在斗争，是对爱欲（对象）占有者的倾慕、妒忌和仇恨，部分异化为"非我有即毁灭"的变态，延伸为对爱欲对象本身的诋毁、糟践、反对和加害。妒恨作为爱欲的对应情态，在艺术中变现为破坏和否定的力量，构成对比和强烈冲突。

幻想，以欲想和觊觎公共偶像或真实明星膜拜为基本面，由此生发的虚幻想象延伸塑造爱欲对象，形式化为艺术流行和欣赏的心理基础。

怅惘，是人的爱欲无限膨胀和难以满足之间的对比[*]。宠爱倾慕相对集中于个别人，而大多数人被忽视和贬低，造成了巨大的心理错位和精神失落，形式化为惆怅与惘然，成为艺术动摇心旌的方面。

克制与超绝，是因失望而醒悟形成的形式变现，对比出纯粹与高洁（如梅妻鹤子）；是因焦虑而升华的精神飞跃[†]，采取禁欲而获得受虐般的反向性升华快感，在趋向清明的状态中获得精神的澄明和肉体的宁静，在觉悟中

[*] "人生富贵何所望，恨不嫁与东家王。"（出自南北朝萧衍的《河中之水歌》）

[†] 比如新疆木卡姆的起源之一就是对少女的追求而不得，变化为一生到死的寻觅与追求，最后追寻本身变成一种执着的意志，目标升华转换，从人间的爱欲目标演化成崇高的天神和真主。

回归在。

爱欲源自内源性欲望与对色相的外源追求的相互作用，并在算计和意志的限制和激发下，实践化为制度、道德和礼仪，而其不可言、不愿言、不能言的部分在虚拟想象中形式化为对象的自我，成为"我-我"关系中的第一主题。爱欲形式化而变现成为艺术，在艺术史上被陈述为"艺术是对爱和美的表现"。

2.2 生死与艺术

生死，即人对死亡的意识和面对，是"我-我"题层中个体对作为对象的自我的最为重大的问题*，而且无从回答。人的生死是与动物的另一个根本区别之所在，故而成为人性的特殊方面，是人的问题。虽然，人与动物对于自己的死亡的那种逃避和恐惧的本能有关联之处，但对于死亡本身的意识以及对于死后世界和已死之同类同伴的同情和哀伤，与动

* 刘冠由此而认为生死可能存在四种状态（而非仅生、死两态）：本体与对象自我皆生，二者皆死；本体生但对象已死，对象仍生本体已死。

物有着根本的界限*。人性在生死主题上基本体现在人对死后的世界有所预设，这也是人与动物生命之间最大的差异，更是人之为人的重要意义，即人将自然"生命"的意义扩展了，这是所有其他动物不曾达到的维度。这种预设是"主体的我"意图超越"对象的我"（肉身）而对"生存"的期望和设计，非仅限于生物意义的生命的延伸。而这种预设、同情和哀伤都会具体形式化为各种媒介、仪式和场所，成为艺术。

然而所有的活人都无法知道死亡之后的事情，所有死亡的人也都无从再向活人诉说死后的情况。这个人类自己所不能体验和证实的事情引发人的描述和猜测，形成最为神秘的大事，同时又逼迫每一个人必然迟早面对。活着的每个人出于对死亡的不同理解、信仰和感觉，产生出纷繁的解释和奇思异想，然而其中的歧义和困难却又无从验证。对死亡的感觉和体认、对人生必死又无可奈何的恐惧本身就已经构成了"艺术问题"，更何况事关生死，无论深思熟虑还是临终面对，切实到人的生命的最为深刻和不可回避的遭遇，关系自

* 刘冠注：人之生死和动物之间最大的区别在于人之生，既包含肉身的部分，也包含着他所有的经历、偶然和心念；所以人之死，即医学意义上的死亡，只是肉身的寂灭。作为法律、道德、历史、家庭等概念中的这个人，仍旧存在（有的人死了，但他还活着），据统计，普通人平均会在死后70年被彻底遗忘，如果没有特殊的原因，如墓葬、文献或图像存世，那他/她就像没来过这个世界一样。

我的开始和自我的结束，不必到达最后的关头，人人就已经将之视为人生最重大的主题。

因为必死，人类才更为注重自我的生活。向死而生是对生存的假设，对死亡的不同理解和接受也就形成了现实行为方式的根本依据。所有的文化和思想，背后都潜藏着对于生死的理论解释，抑或所有的生命行为都最终导向对生死的接受和安排。*

只要是人，就必须面对生死，而世上却没有实际的办法解释和解脱生死。濒死的体验和安排、临终的安慰和解脱，虽关生死，却无从解决。现代技术手段延缓死期，并无助于生死问题的解决，只不过将生的岁月拉伸，将死的截止延期。而医药和修行减轻死亡过程的痛苦，也无助于对于生死的规避。生死是人的宿命。而理解、解释和超越人的生死，这是人的使命。

生死的本体是"在"，知其存在，但无所有。人因为生而成为生死的一个部分，而全体人的生死，变现为人生大事的所有。因为人是生存的实体，这个实体作为主体面对问题，经由人的"我-我"，将肉身的问题（如爱欲与生死主题）变现为生命现象和生命意念的载体；经由人的"我-他"题层，

* 《兰亭集序》引古人云："死生亦大矣！"

将人之间自我同他人的问题（如区别、秩序与超脱主题）变现为社会；经由人的"我－它"题层，将物质和自然的问题（如物品与环境主题）变现为经济和政治；经由人的"我－祂"题层，将理想的问题（如神祇、圣所与理想追求）变现为宗教和意识形态。所有这四种题层上的一切行为和关系所使用和涉及的场所、器具、痕迹和图像，及其幻想和神秘的再度形式化的呈述、象征和隐喻都是变现的结果，经常被当做艺术中最重要和最丰富的存在。而人的问题因为死而归复无有，无有存在并不给思想以足够的委托。能够思想是因为生，而思想的终结之处即意味着本体我的死，即人的终结。生死基于一（各）种理论和信念，是一（各）种思想的系统表述和整理，但所有对死亡的思考都是人的问题的虚妄的延续。任何一种对死亡的思考，其实都无从证明符合死亡本身的真实，也就无法对其他的理论、信念和思想构成纠正和统一。但思考死亡的（思想行为）过程，却有意义，即向死而生。只有在人类灭亡之后，生死问题才会解决。其解决并非得到解释，而是从此无人追问，也就不成其为问题。

然而，对生死的一（各）种解释却把生死变现成了一（各）种影响生存的方式。人为地理解和解释生死使思考变成了实际存在的行动和行为，正是这种在某种解释和理解之下的行动和行为使生死成为人的问题，构成"我－我"题层

的重要部分，却又各不相同地呈现于不同文化和不同时代，甚至不同的个体在不同的遭遇中，自我面对生命终结的死亡恐惧所引发的急切和终极关怀，无望而执着地产生了长生和超越的种种努力、追寻、想象和幻觉，既传达了对生命的留恋（和对青春的贪求），也因其对自然规律的深切理解和无奈产生恐惧、悲哀、消沉与放纵，或者转而产生了对超越的设计和对永恒的安置，把在在生死中的无从论证，变现为确实的行为、言论、信念的形式。生死问题无边无沿，无论是科学、思想/信仰还是艺术，都不能涵盖其所有的内容，而艺术在其中的不同的阶段、层次和方面的多重介入和显现，形成艺术的本体问题的复杂变现。因为如此，似乎死本身成为存在方式。

生死在"我－我"的层次上作为人的问题，对之进行解释有三个方向：第一是死亡是何，这是一个本体问题；第二是为何而死，这是一个目的问题；第三是如何而死，这是一个方式问题。

作为本体问题的"死亡是何"，因为本体是在，对同一个问题的追问，回答才会完全不同，不同的答案转化为不同的现实生存状态，生死就可能存在三种状态。本体自我与对象自我不分，一生皆生，死则二者皆死；本体生但对象自我已死；对象自我仍生而本体自我已死。人在面对遭遇及主观

选择的差异性,生死存在三种状态时,同时出于对死后的不可知的部分的憧憬、向往、迷信和幻觉设计,死后世界和人生被描述和绘制为不同的背景、仪程、场合、自我的形态和伴随状况,变现为殡葬的场所、设置、器具、模拟雕塑与图像,成为艺术的重要部分。墓葬美术的直接数据是在丧葬仪式中留存的痕迹、场所和器具。

这种对死亡的断定分成两个方面。一个方面是对死亡的认定,另一方面是对死亡的描述与解释,依据"生死是何"的理念和规定。因为任何人在"我"死亡之后都已经无法对其是否死亡做出认定,死后无言,已经没有可能再表述他自己个人的意见,遗书也只是死之前的愿望和意志的最后表述。所以,医学的死亡,即科学的死亡认定必须由他人做出。法律上的死亡是对医学上的死亡在法权上的确信。

医学上的死亡指的是与生命体存在(存活)相对的生命现象,即维持一个生物存活的所有生物学功能的永久终止。死亡的标志,或者是一个人(作为生物)不再存活的强烈指示包括呼吸停止、心脏停搏(没有心率)、苍白僵直(通常发生于死亡后15—120分钟)以及后续的征兆,证明此生物个体最重要和基本的特征——新陈代谢及遗传不再进行。前者说明此个体生物不再具备合成代谢以及分解代谢(完全相反的两个生理反应过程),后者说明其不再将遗传物质自我复

制，无法再通过生殖而非此个体之外的任何手段和技术将后代繁殖下去以避免灭绝。

法律上的死亡在中国是由临床医师或同种资质的人员开具死亡证明书来确认的。由于现在的器官移植等新兴生物技术带来生命体的部分存活而可能造成新的法律问题，因此将脑和脑干的死亡视为法律上的死亡的界限。* 法律上的死亡只涉及对死亡的认定，不涉及对死亡的描述与解释。

作为目的问题的"为何而死"本来不应成其为问题，因为活着就是为了活着，生命本身就是目的，至于死亡无可避免，结局并不是一个设置的目的，甚至无需意识，就是一个必然的终局，不受设计和规划，必然到来。而其之所以成为人的问题，是因为人对死亡的预先感知和接受，从而对死后世界产生一种预设、想象和思维，知其无能为力，却没有人不对死亡的目的做出预测，或者有意或者无奈，这就是生存悖论，源于人的本性的流变与延伸，构成人和动物之间根本的区别之一。

* 例如在美国，"Legal death is the recognition under the law of a particular jurisdiction that a person is no longer alive"；在德国，"endgültigen, nicht behebbaren Ausfall der Gesamtfunktion des Großhirns, des Kleinhirns und des Hirnstamms (Gesamthirntod) auf den Gesamthirntod als Todesdefinition；在瑞士，"Der Tod eines Menschen ist als den irreversiblen Ausfall der Funktionen seines Hirns einschließlich des Hirnstamms"。

在变现为所有的进程却又不让任何人类成员回避和逃脱。人的生而必死,导致生存不得不被意识,所以为何而死就直接对应为何而生的生命意志和生活目的问题,二者紧密对应关联,互为表里。

首先"为何而死"被设置为一个超越自我的目标,因为对死亡后的状态的无尽和永恒的希望和想象,实际上已经越出"我－我"题层的问题,而进入了"我－祂"题层。在自我与理想和神圣的关系中,死亡不再是个体生命的一个选择,而是为了一个更伟大和光荣的目标,把自我作为可以牺牲和消耗的力量分子来对待。在特殊的情况之下,如道义、斗争、仇恨和信仰,使人的神性处于一个高度集中、凝聚和亢奋的状态,这种状态中的精神和思想所造就的意志能力可以超越和覆盖肉身的自我感觉(情性)和自我算计(理性),从而使得行动成为这种状态下情绪和心态的运动和冲击,为了一个认定的目标和目的一往无前。

其次是在外在的条件和处境的诱导、逼迫和鼓励下,自我成为超越自我的状态,为了公共和集体的责任与义务舍生忘死。这在不同文化和不同时代的政治和宗教的活动中频繁发生,于今尤甚。在仇恨煽动、侠义张扬、压迫逼近、政治鼓舞之下,将个体死亡视为整体生存和发展必要的牺牲,是一个极端却又频繁而平常的表述方式,而在这种表述中总需

要通过艺术来把为了更高的目标而面对终极赴以生死的形象加以纪念和赞颂，将牺牲的目的描述为崇高的事业，把牺牲者塑造为伟大的英雄。将生死的目标在理想和神圣中升华，不属于"我－我"题层的问题，将在"我－祂"题层中继续讨论。

在"我－我"题层中作为方式的"如何而死"，直接导源于上述对于生死的理解以及对于死亡和死后的设计。由于生死问题是属于本能层次的自我的问题，在"我－我"层次，作为"主体的自我"无法对自我本身中作为"对象的自我"进行完全地控制、克制、把握和操作，除少数文化和特殊人物之外，人自己如何去死通常不由自己决定；但虽无法决定，却可施加影响。而且既可以是主观地有意识地影响，也受到无意识文化（潜意识）层面的影响。生死受观念的影响，却又不完全受观念和理解的控制，也就是说，除了在极少数的情况之下，生死的方式对于每一个活着的自体来说没办法自我抉择。因此，如何而死的问题就变成并不是我对我的生死的决定的方式，而是无我的决定，或者无决定成为一种方式。

所以为何而死的问题就不再是仅仅在我－我的层次上讨论的问题，而是向更广阔的人类生存的领域和状态延伸。而这些状态都会有所寄托和表述，使宣传、描述和想象形式化，呈现这种形式，就成为生死主题变现成艺术的另外一个

巨大的方面。

　　生死和政治的关系实际上是权力的关系，或者说将生死作为一种人类成员权利延伸和显示的特殊方式，更多的是显示人与人之间的一种区别和秩序，或者是超越、解脱和逃脱的可能。（这个问题本书归到"我－他"题层的三个专题里论述）。如上所说，死亡并不是死了的人的政治和权力，而是死亡之后的未亡人，即与死者有关系的人利用死者的死亡而进行的权力斗争和利益较量。生死和政治的关系与其说是生死的问题，倒不如说是人间利用死亡这一个非常突出和关键的变化关头来进行的一次人与人之间的"我－他"政治活动。所有与生死相关的礼仪活动都只是由生死引发，并不是为了生死。"因何"和"为何"的区别在这里有着极其重要的分割。

　　正是对"对象的自我"死后的无以解释留下的巨大空间，为宗教留出了指向终极意义的无限可能，因此宗教一般会用死亡来完成人的救赎和超脱的根本想象，并且最高的宗旨和终极的关怀也以这次肉身毁灭和自我生命意识的归结作为"得道"（人生的完成），并且以这种肉身的死亡来承载人类所有最后的也是最高的期待和恩宠。虽然不是每一种宗教都设计了用死亡展现神圣的存在和观念，让活着的人面临或

见证一次死亡（牺牲），再用复活和涅槃之类的永生作为救赎的象征，但是毕竟利用死亡这件事情给人类造成的对丧失生命之后无尽黑暗的深刻的恐惧、对永别同类和伴侣之后的无以安慰的悲哀，更有利于激发和建造人们心中最深层之处的信仰，因此大多数宗教都会把生死看作是一个普遍的原则。虽然对死亡的解释一旦归并到人类集体的教化和规范而形成秩序，以及由此而制造人类不同利益集团之间的区分和区别时，生死问题就已经是一个政治问题，但它不是一个纯粹的政治问题，而是在理解、解释并因此而产生的行为中间保有巨大的差异，为政治留下了操作空间。而对生死本身的解释则随处关联着艺术的寄托和表达。

　　同样的原理也就使得关于死亡的哲学与思想有了无限深究和辩论的可能。虽然死亡的观念在思想和哲学（用语言使之体系化的思维）上的解释不能直接对应到人类的区别和秩序，即执持同样的思想观念和人生哲学的人们对生死可能有截然不同的理解和态度（当然也可以把对生死本身的态度视作不同的人生哲学从而划定类别），但是毕竟这样的区分与关于抽象信念的思维具有不相对应的方面。而被生死本身反激出来的对世界和生活（存在）的解释，却增加了讨论的余地，而对生死本身的观念解释也关联着所谓艺术的寄托和表达。

　　虽然死亡的意识形态解释涉及不同的经济-政治集团的

立场和态度,和人口学意义上的划分如阶级、年龄、性别、教育程度、社会关系等有关联,但是这些社会学关注更多地体现在医疗救治、临终关怀和死后的丧葬仪式与政治经济地位的关联中。这个关联与其说是跟死亡的解释相关,不如说是死亡的同等问题在社会意义上的变化和体现。特别是在中国古代,死亡是进行一次集团重组和制度性确认的机缘,所以丧礼和墓葬(仪式和制度化等级形式)成为确定和组合人与人之间社会关系的一次定义的机会,以墓葬的等级区分政治地位和社会秩序,以丧服制度来严格区分集团内部各个个体的尊卑亲疏、名分地位。而对这个问题的全面观察和探究,延伸到社会学、人类学的各种文化问题,从而使"墓葬美术"成为一种"亚学科"的根据所在。

死亡的极端形式是自觉和自为的死亡——自杀。即主体自我对对象自我的存在产生绝对否定,遂选择消灭对象自我作为解决方式。我对我的生死的决定的方式,归于"我－我"层次加以论述,也成为"我－我"问题的一次特例。这与上述将"为何而死"设置为一个超越自我的目标的"我－祂"题层不是同一个问题,自杀不是为了自我以外的目标而自我执行的死亡。死亡作为人类每一个个体生命的最后的结局,也是一个人从人到不再是人的根本界限。死亡是生命自否的

最后一个武器，也是作为人的最后尊严的一次保障，通过自我剥夺而使任何外在或自在的力量抵消殆尽。如果一个人能够控制住自己的身体的消亡，并且用死来完成他自己的意志，其尊严是神圣不可侵犯的。这种神圣不在于他的生命的神圣。（所谓生命的神圣是一个法律的代码，是指任何他人都不能够任意剥夺另外一条生命，这是一个"我－他"层次的政治问题，也是一个权利问题。）但是任何人剥夺自我的生命在权利上一直是一个悖论，而自决死亡的神圣并不在于是否剥夺了生命，而在于生命是否成为以终结而完成的一次自觉的行为，在于"我"对死亡的抉择和实施。至于其与"我－祂"层次中神圣这个理想的、超凡脱俗的意义是否直接合为一体，另当别论。

当然，为了阻止恐惧和病痛的延续而选择了断生命，为了逃避侮辱和折磨而做出绝断，或者因为不能承受过分的贫穷、贫困而寻死，有更广泛的"我－我""我－他"和"我－它"题层的社会原因和经济原因，对应天灾人祸的遭逢和个人际遇的无奈。而"神圣的自杀"又在不同的宗教中间有时被特殊规范并成为成道的手段，这又有广泛深刻的教义上的解释。然而，毁灭自己的生命是否可以作为一个创作的手段，这一直是艺术学讨论的一个极其艰难的伦理悖论，也就是说，人的生命哪怕属于自身，人也不一定有选择自己结束

生命进程并且将之创作为一种艺术作品的权利。如此并不是不尊重这个艺术家的最后抉择，而是我们更看重这个抉择是否具有"我－我"层次中至高人伦的基本原理，更加注重这一个自杀作品背后所涉及的人类的共同原则和道德准则。*

死亡的逆反形式是自愿的死亡——生死以赴。生死以赴与向死而生的哲学理解并不一样，因为任何生命自形成时刻开始都是走向死亡，向死而生只不过是讨论如何填充对存在的解释和自觉的意义。生死以赴是一个艺术家（特别是以文字和思维作为媒介的诗人）把人的存在看成是抵达终极意义的必然行程和手段，在自我的艺术已经变现为作为自我的肉身所能够达到的充分和彻底的显现之后，自动地消耗和付出自己的健康以至于生命，或者选择极端方式结束自己的生命；是对象自我（肉身）的局限已无法承受主体自我的极度膨胀与爆发而产生的结果（并不是上文所说的把自杀结束生命作为一件作品），这在人类的艺术和文明历史上是经常发生的现象，这是一个文化达到至高的境界的呈现，一般活着的人无从置喙！

生死以赴指的是甘愿付出生命的代价；还有一种生死

* 所以在讨论行为艺术的时候，非常谨慎地不把大同大张在2000年元旦的自杀行为作为中国行为艺术三十年的典范来选择。

以赴是当下决定直接以命相搏。这种与肉身的自我生命本能——爱生和赴死的错位和颠倒，也是肉身层次最为超人性的方式，成为艺术凄楚而动人的精彩的情节。

"当下直接以命相搏"的生死相许，既可以是对于选择目标的长久、艰苦付出的最后行动亦即及至临终的最后一次行动，也可以是在特殊状态之下的瞬间绝断和立即付诸实施。这种极度悖谬又极具癫狂的终极而至上的体验孕育于长期修养和伟大理想，在急切情势之下当机立断，不予算计，无暇体验，超绝利害得失的责任、勇气和激情，进而完成神圣、伟大的无我而利他的给予——为拯救一个人（并不一定是利益和感情关联的对象）或一群人或所有人而投注自我的生命，或者一种利它的专注——为完成一件事或一个神圣而绝异的物或一个原理和学术的发明、发现而贡献最后的生命，一种利祂的牺牲——为实现和昭示真理或最高理念/信仰而奉献肉身的生命，此时悲喜交集，苦乐交融，荣辱皆忘，人类所有的文明在瞬间凝聚于一心，世界万事万物涌现为在，自由、自在和自为在绝对中合而为一。这是"我－祂"题层的最后一个主题"在"的回归境界。

对生死的解释的三个方向——"死亡是何"之本体问题、"为何而死"之目的问题、"如何而死"之方式问题，在不同

的时代和不同的文化中，受制于不同的政治、宗教、观念，最终表现为习俗和文化，习俗和文化当然也可视为政治、宗教、观念在一定时间和一定范围内的习惯行为方式。所有这些描述与解释的具体内容、题材，以及具体活动的功能与用途所显现出来的形式，构成了现实存在的所谓艺术的重要组成部分。这一切在不同层次上复杂地交织穿插，并且在有意识和无意识中间构成了生死与艺术的想象和描绘。

而生死问题与永恒和复活问题的联系，一面转向了对仙境和天国的想象和向往，另外一面则在对待死亡的礼仪和仪式上，转变成了人与人之间的"我－他"关系的安置和表达的形式。

复活与再生被呈述、象征和隐喻成为轮回与寂灭、飞升与蜕变以及精神中的起死回生。复活用"未来"影响对过去的理解，用"未来"影响现世的行为。与理性和科技中肉体的长生的动机和行动不同，对于永恒的追求不只是一种精神活动，更是把世俗的业绩、名声的久远变成了一个实际的创作和创造行为，甚至是一个建筑和建造行为，成为人类历史上为自我的存在价值而进行活动的一个最重要的动力和荣光，也是艺术创作的广泛的根源和基础。

3

艺术作为"我-他"的变现

艺术是人间形象和现象的实现。

在在"我-他"题层变现,将人与人之间的关系形式化,其各种形态和痕迹被当作艺术。"我-他"题层讨论自我与他人之间的关系,因为人是在有他人存在的条件下才形成人性,没有他人作为存在前提的个人并不能成其为人,即使在跟动物的分界处也已经具有人性。人必须在群体中与世界和历史发生关系,才能作为人的社会存在,人间是每个个体成其为人类之中的一分子的前提,自觉选择或被迫远离他人而成为诸如隐士、僧侣或囚犯等都是以有他人存在为前提的(非正常的)特别的人,所以有人说"人是社会的动物"*。然而

* 刘冠提出"在动物行为学或行为心理学学科的视角下,很多动物都是社会性动物,而且它们各自社会的类型非常丰富,如长臂猿(转下页)

由于马克思主义的发展和中国的社会主义政治实践,"社会"这个词已经超出马克思之前或者非社会主义意识形态所理解的那个范畴*（所以为了减少对社会这个词的理解差异,本文高度慎用"社会"一词,而代之以古老的"人间"一词,确切地指代人与人之间的关系,以便申诉"我－他"问题）。

（接上页）（夫妇家庭）,大象（母系氏族）,斑鬣狗（女王统治）,黑猩猩（雄性首领帮派统治,珍·古道尔就是研究这个的）,非洲鸵鸟（领养）,帝企鹅（大群体合作）……所以在旧石器时代早期,人的社会性本质上可能和动物没什么根本的差异。但旧石器时代的中后期,很可能正是由于艺术的出现（图像、音乐、仪式,以及随之产生的语言／符号作为交流途径）人的社会被'发明'出来了,从而有了征服世界的能力（十万年前第二次走出非洲）,所以他人（社会）是人区别于动物的另一维度的世界。"这也是关于人和动物之间关系的一种理论,可以称之为渐进理论,即人与他人之间的社会性一如人的上章所论的自我的本性一样,都是逐步形成的,而且其形态在一些动物的身上已经具有某种雏形。但是,到目前为止,我还是坚持对动物的所有"社会性"的观察,是"具有社会性的人"对动物的观察和解释,其实从动物自身看来,"它"是否还是处在一个不自觉的状态,这一点是人和动物的根本区别之所在。我也对自己的认识保留质疑的可能性。

* "社会"是一个在学术研究和艺术史研究中被广泛使用的术语,但是它的内涵在不同的文化语境下会有重大的变化和差异。我们在编辑《中国当代艺术年鉴》,讨论中国当代艺术40年的发展时经常会使用"社会"这个词,但是在使用中发现了一个困难：我们到底是在使用西方的society这个概念,还是在使用中国语境下的社会概念？在西方,society既是新艺术史学的一个关键性的概念,又是带有反抗性的、对资本主义进行批判的左派学者对于社会深刻分析的一个工具。但是在中国的社会主义制度下,"社会"一词的内涵发生了转移。我曾于2018年11月在印度德里举行的"艺术、设计与社会"国际研讨会的报告中,对在马克思主义影响下的"社会"一词的内涵和定义做了反思,建议用"人间"代替"社会"一词,指出艺术不仅反映"社会",更是要反映"人间"。"人间"要比"社会"复杂、丰富、广大得多。

3 艺术作为"我-他"的变现

在变现在"我-他"之间彰显了人作为独立的个体与同类即人类每一个成员同等的生而赋有的生命价值，同等的理性、神性和情性，以及同等权利的对象之间的关系。我-他题层是人间的基本状态。作为自我的个人是因为他人的存在，而不断地与他人认同、依赖、区别、斗争，方才使人成其为人。《没有人是艺术家，也没有人不是艺术家》一书已经对"他人"的定义做了基本的表述*。所谓他人，理论上是指同类，事实上是指与"我"在同一时间和同一空间出现而发生关系的人，并在互相行为中获取、强调、显现、掩饰、消除和重启我-他之间的区别，构成了人间的爱恨情仇，从而建造出人间的所有人的问题，也就建造出人情世故，这就是人与人之间的实际状态。

"区别"是我-他题层的第一个基本主题，艺术是对区别的标示、显现、确定和愿景表达的形式化。所谓"区别心"，可以发自感受到自我和他人之间的差异，也可以描述外在的处境和状态之间的差异带来的遭遇和对待不同，还可以

* "他人是指对于个人来说与其有关的同类异体。在一个具体的际遇中出现的他人是'别人'。在抽象的人成其为人的前提中，他人是人的必要条件，也就是说，没有他人，人就不是人，而是一个生命体。"引自拙作《没有人是艺术家，也没有人不是艺术家》，北京：商务印书馆，2000年，第107页。

表现为人的地位和财富的差别以及由此造成的生活状态和精神状态的差别。无论这样的揭示和归纳怎样彻底和深刻，无非揭示了区别给人性带来的人间最基本的状态。因此，以卓越与优秀作为人间的基本选择的人，就会普遍地在任何可以显示与他人差异的场合使用和保有与众不同的器物，甚至还会专门制作雕刻、绘画、建筑和工艺品来彰显等级；而对差异的状态和根源持批判立场，以公正与平等作为人间的基础选择的人类成员，则经常会以公平和公正作为目标，有意识地取消、销毁、破坏以往的区别标志，并将之重组以纳入到反差别系统。制造区别是人间生活的动力，彰显和发现区别是人间随处的境遇，消除区别具有道德的优先性，追求人类全体意义上的公平是所有政治的最终趋向。

由于任何一个人类集群都是由不同素质和能力的个体组成，是从一个不平等的集体自然有机结构开始，因此差异和特权从来都是社会生存的前提条件和人间常态，而追求平等、反抗压迫则永远是一个人类道德进步的事业，这种事业根植于人类对区别本性的感受、反省和批判，人的平等意识与人的区别本性之间存在自我较量和自我敌对的双向－悖论，[*]反区别也是区别本性的延伸，由对区别的追求和消除区

* 在"爱欲"一节针对爱欲与人间关联，与我－他题层的"区别""秩序"和"超脱"的关系已经做了论述。

别的希望共同生成的理想的人间行为准则。我-他题层中的自我与他人作为不同的个体本来就有微妙的差异，差异是区别产生的基本依据。平等在不平等的人间永远是一个无望和绝望中的希望。"人人生而平等"其实是人对"人人生来不平等"状态意识到之后而产生的道德愿望，故云"道德进步的事业"。平等与其说是对于目标的追求，倒不如说是对于现实的调节，是在失望和绝望中不断作为的周而复始。因为对平等的追求，进而引申为对公正和公平的崇尚，其发生的根据是人人生来不平等。

而所有的对区别的显示和与之相悖的平等追求都是艺术的无尽的动机，我-他的关系中对区别的形式化是艺术的一种重要来源，同时又包含着无数复杂层次，显示和否定的动机交织混合，甚至把显示区别的目的以追求局部平等的高尚的面貌和理由呈现，以粉饰和掩盖为强势和优势的一方服务。而当人之间由于区别导致了一部分人对另一部分人或一个人的歧视、压迫、侮辱和损害时，艺术以鲜明、敏锐和强烈的形式和方式进行揭露和批判，成为艺术史最为光辉的篇章。

既然我-他的区别是人间存在的本质状态，那么对于区别的普遍存在和社会常态，并不是仅仅以政治平等就能解

决。因此，出于社会存在和稳定的必要，就需要治理。追求优秀和卓越是人类个体的本性，但是作为每一个实际不平等的人，在面对地位和处境高过自我的他人时，会时刻滋生妒忌和仇恨，这种普遍的情绪既是平等和平权运动的心理依据，也是产生各种具体的和局部的报复、伤害、破坏和残害的恶意和罪行之根源。如果这些不平等的优越地位和处境在一个特定的我－他关系中不是因为个人生来具有的素质和个体在人世间的实际努力，而是因为其他的特殊的原因形成的特权和投机所造成时，就会导致强烈的反抗和引发社会动乱。于是秩序就成为保证共同体生存和发展的必需，政治领袖和社会精英要以维护社会的稳定和安全为自己的目标，称之为安定和和平。

而秩序要用一种形式系统（经常是视觉与图像）来标示和规定，这种秩序形式就成为不同时代和不同文化的艺术的动机和任务。秩序是一种政治和律法在人间的设立和实施，并且通过强制性的权威来维护特定个体和群体的特权，使其放任地呈现，不受人群整体限制，而对其他社会同类人员进行规制、整肃、限定、管理和统治，这种对特权的彰显和对等级的安排都需要严密苛刻的形象标志来显示（如舆服制度），而执行的措施则体现为可以清晰、准确地观看和检验的形式规范。

在不同的历史时期和不同的文化环境中，对于人类群体中具体成员的权力认定是不一样的，所以必须经由某种图像和型制予以体现，同时也通过这种形式来显现状态的逐步淡化和消解，形成矛盾统一的双向－悖论行为。这种对人与人之间区别有意识的体现，或者反过来的遮蔽和掩饰，都会形成一种形式化的状态和结果，这种形式化的状态经过充分的修饰、美化和张扬，就成为艺术；而其中轻微的、无意的或者微妙的一些形式化的处理，也被艺术学作为研究各种问题的一个非常重要的方法，而且成为图像时代不可忽视的方法论。

一直到现代化社会，人类成员之间才真正获得了人人平等的人权的共识，并且发展为在全世界范围之内的权利意识和道德诉求。而这也首先在形象和现象中经受查验。这里的"人人"，不分种族、性别、年龄、宗教和身体状态，都属于"我－他"的对象。而在现代化社会之前漫长的历史阶段，不同的历史时期和不同的文化区域其实并不是把任何一种人类个体都当作与自我对等的权利拥有者。在长期的奴隶制度和具有奴隶性质的综合制度中，奴隶不是作为人，而是作为工具和"畜力"，即"我－它"的对象来被对待的。

有时这种状态还要加以形式化，如在人的身体上进行残害、切割和损毁，通过服装的颜色、样式、质料，外加刑

具、拘器等进行标识和辨别，这些形式差异虽然不能称之为艺术，却与上述显示差异的形式制度构成同质行为的张扬和贬低的双向－悖论存在。即使在当代社会，由于国家的差异，用国境、签证和公民权来体现各国公民之间的差异，也使得现在世界上的每一个个体并不具备同等享有作为一个人类个体的全部权利的资格。秩序其实并不是维护人与人之间对平等的追求，也不消除对压迫的限制，更大程度上，它是一个人为建造的制度和体系、规范与法律，以维护现实可以运作的不平等的人类状态。

任何秩序，虽然对于此秩序之外或者边缘化的、没有充分权利或毫无权利的人类成员不加顾惜，但即使对于秩序系统中的全部成员来说，也还有一个对应其中心与边缘以及高低阶级的设计与安排，会以某种形式如图像来体现，尽管有时只是微妙地显示为护照封面的颜色和使用货币的图案。这种设计与安排既关涉社会的稳定与有效，也关系到每一次权力分配和利益分配的进行，而且还要不间断地通过消除异己、打击挑衅、压制反抗、掩盖过失来使得这个秩序得以成立和运行，而所有的秩序在其获有全权的成员（公民）之间都被标榜为平等与正义。

秩序本身就是一种政治，虽然政治不仅仅是秩序，但秩序的形成依赖的是法律，而任何一种法律，不管它有多少地

方与自然法的解释相符,与世界的本质与人间的理想相符,其实都是为了现行的秩序而人为设立的规范。因此,人的本性中所具有的区别意识和追求(或者反过来对于消除区别、追求平等的努力),最后在"我-他"关系中呈现为对我-他所有关系的妥协和固化了的秩序(习俗、道德、法律)。这些秩序时刻面临挑战、破坏和建立新的秩序的思想和行动的冲击。

我-他的关系及其演变、冲突的形式化的变现都是艺术的来源之一,用以彰显并逐步内化生存秩序,这些形式如果被有意识地创作,并且宣传、展示和保存,就成为艺术作品,其中的每一个细节都留有形式上的痕迹和形态。而所有的秩序都是特定文化中的特定状态,随时会遭遇改变、改革、颠覆和革命,都可以经由图像研究加以辨析和提取、认定,构成新的艺术学中的形相学(图像科学)。

在秩序之内出现的自我与他人区别状态的变动,使得秩序自身发生调节、变革和重构。

反抗和反叛是指在维护原有秩序的前提下,其区别的变动使得处在被秩序所排斥和边缘化的秩序之内的某个/些成员的位置和角色发生变化,从被统治者变成统治者,从被压迫者变成压迫者,从底层变成上层,从边缘到中心。如果这种反抗和反叛对秩序本身没有改造和颠覆,也还是一种历史流

变,其"人的本性"依然,因为没有变更秩序,只是变更了原秩序中的个体成员在秩序中的位置。原有秩序不变,只是各个地位的占有者换了具体人(集团),即所谓"改朝换代"。更服易帜,形象标示极为鲜明。

如果反抗和反叛对秩序本身进行了改造和颠覆,这种改造和颠覆既可以建立一个新秩序,人类的我-他就会出现新的状态,称之为革命,也可能因为反叛而倒退。一场革命对文明推进与否是以在一个特定的我-他关系中各种人的权利多少来衡量,亦即衡量社会的进步与否是看在其中人与人的平等资格的覆盖广度是否有所扩大,人间的公正是否获得更加充分的实现。而且这个平等和公正并不是出自某一个阶层和集团对其他人的生死予夺的行为,而是出自各个成员自主意识和自由选择的程度。

建立新秩序有改造秩序的成分在里面,或者至少以改造秩序作为其诉求和理想加以标榜。公告之外,必以碑铭、雕像、图画宣扬。

无论是改朝换代维持旧秩序,还是变更结构而建立"新秩序",都是规范和强制安排统治制度。所以秩序并不是对人与人之间区别的保护和培养,而是对区别的限制和规划。甚至根据和利用人在区别中追求超越和平等的基本动机,而使得制度不断地发生着替代、变化和冲突。这使得生来存在差

异的人类成员无法和平和幸福地生活，而是任由这些替代、变化和冲突以各种各样的形式呈现，甚至随着科学和技术的发展变本加厉，从而演变为人类我－他之间的最根本的冲突——战争，最终导致人类被人类自身毁灭。

20世纪70年代兴盛起来的"新艺术史"，就是通过研究阶级、性别和种族这些显示"区别"和"秩序"的因素经由各自的"艺术"形式变现，来研究文化与社会。

当所有区别和秩序的作为都无法满足和安抚所有个体的现实和精神需要时，在我－他题层中进而出现了第三个状态，即超脱。超脱是对人的区别和秩序的一种拒绝和解脱。

超脱不是对秩序的颠覆、反抗和改变。秩序总存在于一定的时间和文化中，人类个体或集团所采取的重新改变和实施的行动和作为，最后无非是取消和颠覆已有秩序，或是用自我的秩序来取代现有这个秩序而已。虽然秩序的变化有在保持旧秩序的条件之下的具体的人的地位的变动和完全打破旧秩序而进行的革命性的新秩序的建立之分，但是秩序就是秩序，秩序本身对人的规制，特别是对于个人的个体差异性的自由和自在的保留和维护起了限制和压迫的作用，区别与秩序的体制性质，即对人的限制和规定的本质并没有改变，只不过出现政治权力的兴替，以各种秩序规制人性，而秩序

的动力是人与人之间为了对他人的超越而运作着永无休止的竞争与权术。

这里所说的超脱作为人的问题，是"我-他"题层中"区别"和"秩序"之外的问题。超脱既无反叛，也无革命，而是一种历史变动中的超越和逃避的心理和行为，成为人的在的本性在"我-他"题层中的变现。超脱是对区别和秩序互动框架的反对，是对体制内部的行为的背离和反省，是让人的精神和状态超越体制的企图，这种企图在人间的现实政治中难以存在或者根本就不可能实现，它只是在在"我-他"题层中的特殊变现。虽然会有人间的行为（归隐）和言说，但后果的充分体现只有一种，那就是艺术，是艺术学中的特别范畴。

而在"我-他"题层的一般情况下，区别存在，秩序依然。那些在秩序中不断变动和创造的个体，在无法经由调节和流动拥有自我在秩序中的适当位置（无论是实际政治地位还是自我的心理期许）的情况下，通过自我的超脱来脱离"秩序与区别"的关系，完成自我对区别的弃绝和对秩序的超越，实现自我的精神生存和寄托，而所有这些人与他人之间的行为和状态都会多少形式化为艺术史现象。

超脱对于我-他题层来说，是人在区别和秩序的制度之外所进行的积极的反应和消极的逃避。但是，超脱并不是仅

仅针对秩序而言，它其实也在人的其他方面（其他题层）产生关联和连接。我－他题层中的区别会在一定范围和一定时段内强制性地达成秩序和和谐，然而这种均衡却稍纵即逝，唯企望觉悟者的不息追寻，和对一种永无止境的动态和平的努力的坚持，甚至依赖超脱，最终指向政治理想最高的境界——"太平"[*]。

本章从"区别与艺术""秩序与艺术""超脱与艺术"三个方面加以论述，分析区别、秩序和超脱这几个主题之间的辩证关系，以及这种辩证关系与艺术的变现之间的关联何在。

3.1 区别与艺术

人间的差异作为自我呈现的动机和目标，构成人际关系中最根本的矛盾因素，通贯古今，在艺术作品中得到了鲜明的展现或隐晦的表达。从个体到集体之间的竞争和超越、寻求公正与平等的诉求，也会诉诸艺术形式来显现人的区别的

[*] 太平是政治理念的最高形式，其到达的手段是大同理想和独立精神的不断辩证执中的过程。

心态，将茬的世界本质和人的本性变现为人间(或社会)，形式化为艺术的基本的显现。

在人的问题中，"区别"是"我－他"题层的主题之一，关注根源于人间由于"他人"的存在而产生的人与人之间的"区别"（名词）情况，以及为了区别（动词）于他人所作的一切感觉、思考和行为，是使人成其为人的根本动机和缘由，是人将茬的本性变现为人间的缘起。艺术是在设定有他人（即同类，或者更确切地针对同时在同一地区和同一行动中出现并与自我发生关系的其他人）存在的前提下，把我－他之间的区别加以获取、强调、显现、掩饰、消除和重启，从而使得人间的本质状态得以形式化。艺术作为区别的变现，在我－他的人间关系中又呈现为"追求卓越"和"寻求平等"两个辩证的悖论方向。所谓追求卓越，就是在有他人存在的社会中制造和确认高低上下、贫富贵贱的差异；所谓寻求平等，就是以公正和平均为目标，对各种差异所造成的生理、心理、政治、经济和精神的压迫和压抑进行不间断地削弱、消除和衡平的努力。所有的这些情况都会留下痕迹，成为艺术学作为视觉与图像研究的对象；同时，人为的有意识地利用各种形式（诸如雕刻、绘画、建筑和工艺品）彰显和宣示区别，也进一步成为创作艺术的动机和机会。艺术成为人间差异的形式变现。

区别普遍存在，人间对区别的彰显和掩盖无所不在。在因而经由人的问题的"我－他"题层而变现为艺术。

既然"区别"是我－他问题的一个基本的显现，人们意识到人与人之间具有差别，并具有制造和维护区别的动机和能力，同时具有感受和承担区别的习性和经验，因此人的屈辱和痛苦将他人优越于自我的状态设为不断需要改变和解脱的动机和目标，而人的幸福和快乐将自我优越于他人的状态设为永远需要维护和坚持的体制和规定。对于这种差别的意识，比这种差别的实际状况更加影响人类的观念和行动。扩大还是缩小这种差别的思维和行为，经常在道德上被人生而平等的基本底线所限定，没有一个人觉得应该扩大人类成员之间的差别，而是相反，以平等作为诉求，但在行动中，很多人却以扩大、增强并维护差别为准则。

人类个体是一个不断生长的过程，互相之间的区别也不断地发生此消彼长的变化。在这种变化中，无论被动的处境还是主动的要求都会对已有的秩序进行不断的改良、改造，甚至颠覆和重组，使得人间处于无休止的竞争和冲突动荡之中。

所有的在秩序中具有特殊权利和优越地位的人，出于对特权与优越境地随时丧失的自我忧患，要对既有秩序加以维护和保持稳定，由此和平成为一种暂时的休止，人间的太

平则成为无望的幻觉。而太平和自由就成为不同政治理想的最高的性格体现。每种重大的政治理念几乎都以人类的平等和个人幸福为终极目标，于是借助所有的艺术加以宣传和标榜，为了掩盖真相、美化冲突，就会把超越区别的理想和幻想作为营造形象的目的，似乎又使艺术成为消除和遮蔽区别的人类精神活动，在中国古代称之为乐教和诗教，在当代称之为政治正确的基本准则，它将维护自我体制，标榜与其他政治体制不同的优越性，以有利于在体制之下为占据统治和优越地位的强势集团维护既得利益作为艺术活动的主要目的，这部分内容归在下一节"秩序与艺术"中论述。

然而，艺术却在不断地显示人与人之间的区别。我－他之间的区别呈现为个体差异、政治地位、经济状况、精神境界。各种类型的区别在当下满足实现程度的不同，体现了人间的差异，构成社会的等级和人间的不平。而各种类型的区别又会变现为不尽相同的艺术的方式，所以在很多人类遗留下来的艺术作品中，自始至终都是为了显示和标示这个区别，隐晦或者张扬，粗鄙或者幽深。

先论个体差异的事实及其如何变现为艺术。

我－他之间的差别，首先表现为人在肉身上的形象分别，如强弱妍丑等。肉身上的个体差异本自天然，并不会无端地

成为艺术之显现，而要在人间显现差别，一定是自我要显示于他人，并且这种区别被人间感受、接受、需求和利用，直接导致和影响作为肉身的个体在人间的地位、收入和利益的变更。展现并没有固定的标准，却一定有利于地位、收入和利益，从而带来地位、收入和利益的变更。

艺术对人之间的区别的变现，根源于人类自我的爱欲的驱使，但这里"显现区别"根源于"自我建构"，标榜了"我"，用区别标示我的存在，我－他关系才能存在。爱欲使自我显现，也必然发生为对于对象的判断，构成一种"引诱占有"的对立互谋，共同作用于人与人之间。自我显现的结果是在他人可以判断的互相观照中实现，也就是说，没有观者的显现不成其为显现，他人无法判断、接受和惊异的显现也不成其为有效的显现，这种显现就是所谓艺术的动机和判断标准。

所有的一切被当成是自然显现，或者是爱欲的无可遏制的呈现，但其实显现和呈现都必须以在自然的状态下有同类的"他人"存在为前提，他人（有时是潜在、预设和假想的他人）是显现和呈现的艺术的接受者。同时，作为他人之他，也必须对其他人的自我显现具有同种区分的能力，也就是说，对于激发和诱导他者的爱欲所显现出来的结果差异，"我－他"应该具备基本一致的判断能力，作为选择对象的基础，

而且这种选择的基础在一定的历史和一定的文化中,其标准一致,具有延续性,虽然具有稍微的差异或者流变的可能,但是只有在共同标准下的评判,才能构成区别。

这样,本来在"爱欲"中发动的互动关系,转化为人之间的好恶亲疏,启动了连带的各种政治和利益的变动,人类的自我欲望形成共同的欲望,构成不同时代和不同文化中对自我的塑造的倾向,"我－我"题层的问题就转向"我－他"题层。

爱欲驱使下的艺术显现,最自然的状况就是对肉身色相的彰显和炫耀、修整和夸饰。作为肉身的个体,其形体、颜色、运动能力、交配生殖能力、激发对象(在没有变异的情况下显现为异性,或者生殖的合作伙伴)的情欲的吸引力以及精力的强度和持久程度的区别,通过彰显、炫耀、修整和夸饰的活动、器具和效果,形成纹饰、妆奁、佩器、冠服、衾帐、灯烛等艺术品种,以及与之相伴的声音、气味、质料和饮食。

艺术是自我爱欲的密切相关性显示于他人的一种状态,也是对显现出来的差异性的图像化、物质化的记录和肯定,从而进一步成为定义价值区隔定位系统的目录,也成为定价和寻租的依据(由于爱欲在每个个体身上的短暂、无状以及最终归于的衰弱,这种爱欲变现的艺术反而变成了对自我缺

陷和失落的掩饰、对无助和绝望的哀愁、对美丽和青春的幻想，及对背叛和丧失的怨恨，这些状态反而成为艺术中最为动人持久的诗意与图画。这个问题已经在 "爱欲与艺术"部分详论）。

因此，对身体所作的任何美容修饰的行动，是最为原始和普遍的艺术活动，甚至引起道德伦理的讨论，并被再度描绘和宣扬，如顾恺之《女史箴图》（唐代摹本）开宗明义就宣传张华"人咸知修其容，而莫知饰其性""冶容求好，君子所雠"之义。

对于事实上存在的人间的个体差异，爱欲突发、变迁、隐晦和强烈，未必都能够稳定地展示和彰显差别，在人间非但不足以建立秩序，反过来会成为秩序的动摇因素。任何以彰显个体的差异为标榜的努力，都必然遭到与之同样强大或者数倍于它的攻击、诋毁和随时可能遭遇的残害和消灭。区别过程中失去优越和胜出地位的人作为群众的绝大多数，包括曾经优越和胜出却随着自然规律被忽视和废弃的那些个体（进而囊括所有人类成员），永远具有共愤的动机，而且这种对于区别中的形体突出者的共愤常以抨击对方妖冶和淫秽作为首要武器。

艺术更多的是将差别的消除和破坏形式化，所以红颜薄命，壮士早死，风流倜傥之人必有蹇促失意之命，这就是人

间以公正之名，行忌恨之实，将羡慕转化为人间个体差异不间断地削弱、消除和衡平的趋向。所有这些仇恨的根源，其实与妖冶和淫秽具有完全同一的肉身上的区别心。而这种群众的仇恨之所以经常不能够实施，是因为在个体差异上显示出超越的个体在社会权力的结构中往往会轻而易举地占据秩序的有利位置和中心部分。

艺术对区别的显现，还会表现于政治地位和经济状况，带有艺术学通常所见的社会学角度。艺术对政治地位区别的变现，最终体现为我-他之间建构的根据。人之间的差异确定和显现是构成秩序的前提，所以人间的区别首先是在政治地位的论定颁布中呈现为仪式、形态和礼貌；其次是在政治地位的标示确认中呈现为位置、器用和服饰；再次是在政治地位的巩固表彰中呈现为旌表（奖状与牌匾）、再其次牌位和铭刻肖像；最后是在政治地位的分派配置中呈现为先后、大小和多少。

个体在我-他关系中的区别首先体现于政治地位，既体现为由国家的职官任命的职位（行政职权）与俸禄（工资等级），也呈现为社会的习惯和注意力所给予的崇敬与贬低。前一种即所谓政治地位，后一种即所谓社会地位，社会地位是政治地位的一种非官方形式。

这些地位的建立是构成秩序的前提，确立必须加以区

别，没有区别就无法建造秩序，无法排列顺序、规矩与结构。

而这种秩序，无论是一个权威显示自己的存在，还是任何一个个体在一个新的秩序中开始或者持续自己的确认，都需要一个颁布的过程。这种颁布的过程经常被称为"礼仪"。

在颁布过程的仪式中，首先会根据此次区别对象的重要程度和普遍程度来设计必要的仪式，建造一个合适的场所，在场所中用图画、颜色、标识和远近高低的空间关系，来使得这次区别的过程获得显现。为了强调其严肃与重大，这个过程还伴随着相关的宣示、音乐、舞蹈和专门的标志性器物的授受。在授受关系中，授予者已有的地位、身份、年资、服饰、态度和动作，与接受者之间的关系，以及他们之间的互动，构成了礼貌。现代的奥运会上的颁奖仪式就是这种颁布过程的一个娱乐性的缩影。

政治地位的标示确认中呈现的位置、器用和服饰，在政治地位的巩固表彰中呈现的旌表、牌位和铭刻肖像，在政治地位的分派配置中呈现的先后、大小和多少，都伴随有相应的场所、器具与声音（乐歌）、光线（灯火）、动态（舞蹈）、味道（烟花香烛）和食奉（酒肉）。

在不同的文化和不同的历史阶段，出于不同的目的和情境所进行的确认和颁布的仪礼、标示确认的舆服、巩固表彰的标识、分派配置的顺序都会留下大量的行为轨迹、活动

场所、标示性器物、场面描绘记载等，这些都被称为"艺术品"，成为艺术史研究的对象和题目，而对这些物品在当时当地所承担的作用和意义的分析，则成为艺术学追索我－他关系中政治地位的区别的对象和证据。

艺术对经济地位区别的变现，本质上是我－它题层在我－他题层中的一种渗入和显现。首先是在经济地位的财富标榜中体现为占有物质的量的大小和质的高低；其次是在经济地位的盈余炫耀中体现为非实质的超过物质本身价值的扩展程度和挥霍（奢华）的余地；再次是在经济地位的展陈中体现为以对他人的竞争与超越为目的的呈示，即为了对比而炫耀；最后是在经济地位的权力影响中体现为物质性标示。

个体或者集体在我－他关系中的经济状况，既体现为自我对财富的占有和积累的能力及成果，也体现为在这个特定的社会结构即我－他关系中，自己所处的地位和权利。

而这种权利是以分配的方式最终体现，尤其在社会秩序区别明确的情况下，即政治地位部分决定或者完全决定个人或集体的分配份额，此时的经济地位就已经成为政治地位的另一种表现方式。当政治地位可以决定经济状况的时候，社会的生产力和生产关系是在政权的控制下，一般是用政治地位作为经济状况的唯一或者主要的根据。在这种社会中，治

理的权力，也就是建构、维护秩序和体制的力量，就成为我－他之间竞取和斗争的主要目标，也成为统治者对被统治者严加控制、防范和压迫的必要任务。

当经济状况不为政治地位所完全决定，或者完全不为政治地位所决定时，社会秩序和体制的构成就不再是我－他关系的主导方面，社会秩序也更多的是具有一定经济能力的个体和集体互相之间交易、协商和契约的结果。以政治地位决定经济状况的体制之下的问题，归到"秩序与艺术"的专论中进行讨论。

在政治制度起决定作用的时刻，个人的经济状况的差异一定是尽力矫饰以符合政治利益的规定和需要，通过努力隐蔽，强加掩饰，或公开和私下输送给掌握政治权力者（输税与行贿）来完成利益转换，但却会在行为和活动的痕迹和用度中，留下形象记录，而这种记录常作为艺术学研究的根据。

事实上，人会因经济状况的改变而不断提出诉求和挑战，要对旧的制度和体制进行改革和革命，另一方面也会促进人类社会的生产力和科学技术的发展，所有这些变化也会以形象记录和显示，作为艺术学研究的根据。

经济状况的改变必然激发和流露出人的区别本性，会通过财富的多少和质量的高低显示与他人的差别。

在对一些发展阶段比较原始的民族的调查中，经常发

现当地人会把所有的家当财富悬挂在身上作为一种贵重的体现，而这种区别很快就上升为炫耀盈余的方式、非实质的装饰，远大于实质价值，棱喧珠夺，本末倒置。此时经济状况的区别体现为装饰，从身体的装饰、服饰、挂件，到家具、居室，这些装饰并不以实际物质的质量和高低来显现，而是以其象征和审美的形态来体现。这些在物质材料本身之上的加工、修饰和凝聚美感的差别（多贵、多好、多美丽），就是艺术中历朝历代最为广泛通用的工艺美术品和设计产品。

纵使工艺美术品和设计产品不是仅仅用于显示人们经济状况的区别，但是它们多少反映了经济状况的差异。从首饰到豪宅，从来都是对经济状况差异的显现。这种区别，如果只是一味地展示，并不能把差别的意义显示出来，因此奢华的展陈就成为最大程度显示差别的手段，是以彰显对他人的超越和凌驾，作为显然的我－他之间差别宣扬。所谓比附，并不在于有多富，而是在与别人相比谁更富有中显示"差别"。

从个体所使用的服饰之间的差异，到一个城市或者一个国家摩天大楼高度的竞争，无不是为了显示对他人的超越而用经济状况来体现我－他的区别。所以艺术并不仅仅显示它本身是什么，而且还显示和他同时存在的其他人（可以是国家、民族、集团和个人）之间的对比程度。

所以在研究艺术学的时候，单独研究和观察常常是没有意义的，必须是在一个整体的对比之间，才能够意识到这件艺术品在人间成立的动机和诉求目标之所在。至于所有这些区别的作用，最终不仅自身构成了对于以权力为核心的政治的诉求和挑战，而且反过来也与政治权力互为寻租、利用和合谋，构成了政治与经济的合体。

最后论述艺术对精神境界区别的变现，用对我－祂的建构之间的区别，来影响和彰显我－他关系的塑造。本意是脱离庸常、追求真理和神圣的努力，却导致根本的文明冲突。首先是在精神境界的宣扬善意中表现为居高临下；其次是在精神境界的资助无用和弱势中表现为救世能力；最后是在精神境界的显示真理中表现为接近圣贤的程度和距离。

精神差异的表现虽然也是一种高深的区别，但这种区别在人的价值上已经从人间的关系上升到人与其理想和终极目标的距离的关系，这个问题将在"我－祂"题层中详论。

虽然人与其理想之间的关系有时候是以建立新的体制（如上帝的国度）或者建立理想的社会（如大同世界）为目标，但是对于理想的选择具有一种不可比性，而对于"神"的追求的最根本的区别恰恰是对于人间区别和差异的超越，甚至是对于这种超越的觉悟和超脱，归宿于"在"。

所以即使是为了达到和接近这样的目标而显现的人的区别，这种区别也与人在政治地位和经济状况中的区别具有不同的性质。虽然宗教作为一种世俗社会关系的延伸，有时或多或少地也带有世俗集团为了区别于异己而进行党同伐异的区隔和正统色彩，甚至要用对自我圣所的标榜和对统治信众的扩张来显示自我与理想和神圣的距离，但是这种问题与其说是精神的问题，倒不如说是理想又变成一种政治地位的区别问题，属于上述政治地位的范畴。

任何一种区别的显现，都包含着在显现程度上的差异。同一种个人形象、政治地位和经济状态，且辅有精神境界的等级，都有能否或在多大程度上得以满足和实现的程度上的差异。

这种等级的差异被称为"品格"，对这种品格的追求（和多大程度上被他人感知和意识）被称为人格力量。在人之间，同样一种等级和地位，却有完全不同的影响和魅力，一如身居高位未必就能获得尊重，家财万贯未必就能拥有爱情。人间的每一个个体都在一种与他人的区别中生存，在任何一种差别的地位和处境中的人，都有可能因为自身的人格而到达满足和实现的极限，这种与极限之间的关系的差异虽然难以计量与衡量，却构成了"我－他"关系中人间区别的一个

最为微妙而鲜明的存在，而这种存在常常体现在所谓的艺术之中。

艺术对区别的变现的终极形态，首先是"为所重重之"，是在任何一种个体形象、政治地位和经济状况中呈现为集众望而归之的状态；其次是"为所爱爱之"，是在任何一种状况中呈现为被自己深爱的对象所钟爱，如果这种爱达到了单纯而唯一的程度，那么这种状态将美满无比；最后是"一统天下"，即在多大程度上具有普世价值而在当世和历史上呈现为千古流芳的传奇，形式化为传说和神话的各种艺术呈现，到达"理想"的终极境界。

这种状态无论是从自我的个体还是其所遭遇的现实来说，都只是可遇而不可求，因此对这样的一种境界的想象、描绘、欣赏与沉迷，就成为艺术的作品的最高目标。艺术作品经常是出于对人间区别的追求和梦想而为自我的人生所在的地位寻求到意义和坚持的理由。比如很多图画和影片中虚构的故事，而图画和影片从来都是艺术。

以上是从区别显现的角度来讨论问题。显现是一种由内向外、由主体向客体的带有主动性的活动，由此强调了区别在我－他关系中的必然的状态和产生这些状态的动机及其后果。

其实，区别还有调节社会的作用。也就是说，如果不建造和加强区别并巩固区别的合理性，建造等级、特权、差异和必要的压制与强迫，社会其实无法运作，人类的行为也无法进行。虽然从道德上说，任何不平等的根源都需要我们加以反抗和消除，但是，由于人性中对于区别的强调决定了人的社会永远是在不平等的状态之下追求平等和公正的努力，因此把一个人的道德底线设置为追求人间的公正与光明，这种诉求本身就像《人权宣言》中的"人生来平等"的意义一样，与其说它陈述的是一种真理（真实的状况），不如说它只是在对于现实深刻地体会、理解和认识之后提出的一种对于现实的残酷性和必然性的永远反抗的意志。

在实际的行政过程中，任何政治和法律的真实状态都是利用人间的不平等来制造社会的秩序和行为的规范，所谓"规矩"就是对于人间区别的一种设计和规划。这个问题将在"秩序与艺术"专题中论述。

所以，艺术对区别的变现，有时并不是一种人性的直接显现，反而是作为行政的需要或者是作为社会设计的必需，而用一种形式上的规划、固定和调节所进行的人为的"标识系统"。这种标识系统又经常被称为"艺术"，它们互相之间的结果就构成了形式秩序，而构成秩序每一部分的自我显现，实际上就是在标识区别。

因此，艺术对区别的显现，在很大程度上又可以理解为人类有意识的对区别的标识，只是哪些属于显现，哪些属于标识，则要具体分析每件艺术作品的动机和任务，而这种分析经常会使得人们注意到显现和标识是互为因果、互为表里，很难做出严密的区分。

艺术对于区别的标识是人间秩序的根据。这种秩序实际上也有其自我否定和自我纠正的力量，这种力量的标榜和凸显同样会呈现为艺术。当等级的标识呈现为尊卑亲疏、贤愚强弱的明显标志之后，同时就会有平均的方式来混合和抹平人间的差异，而这种平均不仅是作为秩序的设计者必须使用的手段，而且也是出于对区别标识的一种逆反的力量。

"我－他"题层中的矛盾变现为艺术的悖谬，其差别在于：区分等级、表示差异（如"礼"）是维护制度的建构工作；融合冲突、减弱矛盾（如"乐"）是改善制度的辅弼工作。

而这种建构性的区别永远与另一种排他性的甄别相应而生。为了明确敌我、区分亲疏而设置剥夺权利和取消资格的标识，特别是针对外来人种、移民盲流、边远少数民族、特殊"贱民"、阶级敌人和罪犯进行侮辱性的标识（如刺字）和示众以达到排除异己、打击敌人的目的，也可以被看作一种图像对意义的呈现。

3.2 秩序与艺术

秩序是人对于人类整体进行保护、调节和治理的基本方法、形态和目标。人类作为整体的存在和发展，都是在秩序的保障之下才能够互助、互利，互相竞争、互相交替弥补合作，不断走向未来。人类个体之间的差异性，需要通过建立秩序，并辅以权力制度设计加以调节和平衡，依靠政治统治和行政机器阻止暴力，执行规范和分配；通过教化、道德和法律手段防止和限制生而具有区别的个体的人之间的无序竞争所带来的伤害、虐待甚至危及人类结构组织的基本单位（家庭）和全体人类的行为。秩序能够保障人类群体的各个集合（从社会单位到国家、国际组织）之间的团结友爱、分工合作以对抗困难和发展自我，并且对这个集体中的弱者（如伤病者、儿童、老人）进行保护、培养和赡养，尤其对于没有自然监护人（如父母）依靠的丧失生存能力的个体，为其提供和保障人的生活必需和尊严。

人作为独立而自由的个体，在竭尽所能完成自我的生存，并以劳作和创造获取财富和荣誉之外，负有对于他人的责任，即对于亲属成员提供照顾和帮助，完成对主权限定范围内的全体（每个个体都在其中担负责任和享受福利的集合，二者不可缺一）所规定的义务并提供服务，为世界的前途不

断开拓，并为集体和人类整体的共同理想做出正当的、不以伤害和损害同类为目的之贡献，开创在一定时间和地缘范围内进而整个世界的太平。

艺术将世界中的各种秩序设计为完美的状态，为现存世界提供解释，为人类的政治理想和未来愿景做出规划，并试图为某种秩序之下人间的差异和冲突找到解释的理由和解决的预案。

秩序本身是人为处理区别的工具，任何秩序若过分膨胀并最终消灭区别及所有的潜在可能（斩草除根），这种秩序自身生产和造就的区别便将使之面临着终究毁溃的宿命。因此，秩序最大的敌人其实就是其自身所隐含的对于"区别"互为依存、不断变迁的变化和发展。艺术学则可用来对两者相互关联又相互矛盾的微妙现象进行揭示和认识。

人的问题中我–他题层的"区别"造成人类不间断的矛盾与斗争，人类所有的政治活动都是趋向于治理纷繁杂乱的人间，建立秩序，从纷乱到达治理。

政治活动的复杂性就在于并不是每一种秩序都是从区别中开始建构，而是在既有的秩序条件之下不断建构；因此体现为不断巩固现有秩序或者建立新的秩序来安置人心，调节社会，解决争端，寻求公正，并在可能的条件下建成我–他结构中以我为中心的良性有效的体制，不断争取制度下各方

的现实利益和发展机会，而对于处境和发展不利的秩序进行改良、改进、颠覆和重组。而各政治集团之间的政治竞争最终体现为在秩序建立中的权利的分配和占有的斗争，上升到国际政治也体现为对国际秩序的主导和支配权力的竞争。

艺术在创造、建立、维护、改变秩序时，既起到引导昭示的作用，又承接为修补和维护现有秩序进行解释、掩饰、宣传、鼓动的功能，被用作建造、维护、推进和改造秩序的工具和武器。而所有标识差异、体现制度的痕迹和现象的形象和形式都被艺术学当作研究的数据和根据。艺术是创造形式的力量，艺术学除了关注创作之外，同时观察和研究一切呈现为形态和痕迹的我－他问题。

秩序作为"我－他"题层变现的主题，当然是人类个体和集团之间区别较量的胜负结果，以及尽可能长久安定地维护既得利益个体和集团的成果。

秩序作为一种艺术，一开始必定是胜利者的纪念碑和理想蓝图。纪念碑总是胜利者和秩序设计者即统治者及其继承人对于自我的业绩和祖先有利渊源的编辑和想象，但总是被不断地修复、重建或者彻底地销毁和破坏。所谓"破坏偶像"的过程，实际上并不仅仅是破坏宗教偶像，更是统治者或者新的秩序设计者对以前的不同的设计进行遏制，对其所想象、宣扬和记录的内容予以消除、改写和再造。

人类集团被解释为阶级、民族、国家、种族、信徒和组织成员的集体认同,也是一种利益共同体的连带责任的承担方式。每一个个人都会主动和被迫认同于某一个集体。而这样的认同有时候是与生俱来的,由于其所生长的环境,而身在其中。有时候是自由的选择的结果。所以与生俱来的习惯和感觉的寄托和表达,会被看作是艺术普遍存在的一种潜在的基因生长的"传统",另一方面,对于一种集体的选择和认同,也被看成是艺术的创作和表达的普遍的形式。

而秩序是胜利的一方在获得政权之后才有权力和资源去建立的,任何秩序在其创设阶段都是有效的,至少不容质疑和挑衅。当新的秩序建立之后,就需要不间断地设置区别。对内甄别异己,持续斗争;对外发现敌情,激发歧视、警惕和仇恨,来使这个秩序的加强和巩固成为可能。

但是随着秩序的内部和外部的各种成分和力量的变异,人间的区别的具体变化不再与既得利益的个体和集团的设计完全一致。在统治集团内部,各个派系和个体之间由于自我能量、资源占有和权力的消长而形成区别,最初设定的名位及份额,以及其所支配和领导的势力范围在不断竞争、分化和重组,作为已有秩序的存在活力就需要更新和改良,包括转化特权(把特权与其他人分享或消灭挑战者而更加集中特权),平均权利(尽可能削除中心和边缘之间政治地位和经

济状况的差距）和促进阶层流动（允许出身于秩序的各个阶层，特别是边缘和底层的符合秩序位置要求的能力和品格的个体，顺利晋升到位，而不受其所属的阶级、民族、国家、种族、教派所限，从而使得流动顺利、广泛而持续地发生）。

占据中心和上位的个人与集团从秩序形成的第一天开始，就会承受越来越高的维护原有秩序的成本，最后不得不主动进行改革或遭遇被动崩溃。然而，所有这些创建和维持秩序的努力，从来就不是纯粹的理性问题，同时也是神性和情性的问题。秩序的建立、革命和改革都需要思想和宗教的旗帜，这种旗帜并不一定与理性相关，它是一种人为设定的终极目标和现实人生的自我处境所生发的动机之间的结合，是一种黏结和道路，是一种理想的道义，没有理想的道义是不可能团结同道趋向胜利的，这就是"神性"的政治意义之所在，具体表现为在"我－祂"中的统一思想、团结个人、动员群众、共同行动的作用。

而建立和维护秩序的过程，又需要豪情的激发和亲近与认同感的维护，维系人与人之间的温情、钟情、倾情和不可言说的挚情，与肉身一起被理想和思想所激发，而莫名其妙地参与，进而奉献，甚至投身，这就是"情性"在"我－他"之间相关秩序的具体体现。

而神性和情性的汇合就是理想图景。只有在理想图景的

3 艺术作为"我–他"的变现

昭示之下,任何建立秩序的努力和改变秩序的企图才有其合法性,而这个"法"并不是一种人为的法规和理性的规范,而是被人们标榜和创造出来的图像,这个图像就被称为艺术。

这种图像虽然完整,却需要不断动用所有的媒体与媒介,持续地变化形式和格式,以美化、增强、丰富和各有针对地促成理想图景的完美。

对理想图景进行表达,是艺术作为"秩序"的变现的一个直接而简明的方面(将在"我–祂"题层详论);而作为趋向和实现这个图景所进行的活动和行为的工具和方法,则是艺术作为"秩序"的变现的另一个方面。这个方面则涉及我–祂和我–他题层之间的关联。因为艺术是建立社会秩序和维护现行制度的手段,这是艺术在人间的秩序生成中的作用和功能,形成了艺术学在社会科学化之后最为活跃的方向,通常被称为社会学方向的艺术学研究,甚至被称为艺术社会学。

这种作用与对理想图景的变现和表达是完全不同的。本节所论的艺术,侧重于其用特殊的技术和方法达到秩序的维护和建立这一方面,也就是讨论我–他如何在艺术中或借助艺术手段进行区分和安置,以达到维护秩序,或破坏旧秩序、建立和更新秩序的作用。这里的新秩序,既包括革命性(完全颠覆旧有而重建的)新秩序,也包括维持旧制度而内部改朝换代而改变的秩序。

艺术作为用特殊的技术和方法达到秩序的手段，作用可分为四种：安置区别、标示特权、维护体制和教化民众。

第一种作用：安置区别。艺术作为秩序变现的特殊的技术和方法，首先是标示区别和差异的合理安排。在制度建构完成之后，必须执行和实施如此制度才能分配和运行。因此作为秩序建立者的统治者和协助治理的官僚就成为这个制度的运作和维护的执行者，而被统治者，或者所有处于秩序中的成员，都必须遵从这个制度，无论自愿还是被迫。但是这样的复杂交错职能如何交由人间的成员来承担和遵守？在一个秩序的结构蓝图形成之后，首先要清晰地划分和规定秩序中各个部分之间的构成，并为每一个参与这个构成的人员定位，给予其形相上的标识（其现代遗留就是军阶标志），从而使每个人都确认自己的位置，安居其本分。

在用秩序划定和标榜人间区别的时代，几乎任何一个视觉与图像呈现的空间、时间和活动，都被严格规定，如商周用鼎制度是对祭祀与丧葬典礼上使用器物的数量和形状区别的规定，其实在当时所有的形相材料，特别是在色彩和形态上尤为张扬的旗幡帷帐、车马服饰，则更为等级分明，秩序井然。而其间的恩赐特许，僭越扰乱，也是对秩序能动的运作和有意的挑衅。同时，艺术的形态在打破秩序时（如僭越），虽然看似违背秩序，但本质上也是对其所反对的那种秩

序（内在标准）的一种认同。

第二种作用：标示特权。艺术承担了在秩序的建造中对人间进行等级区分、阶级标识和位置排序的作用，以协助政治权力决定社会成员参与决策的权力和获取物质的权利，同时通过明确地标示特权，雄辩而且反复地将特权的合法性昭示在理想图景之下的现行秩序中。

在不同的文化和不同的历史阶段，理想图景各不相同。各种秩序都在标榜自己是这个理想图景和宇宙结构的合法的执行人和代表，具有绝对最高特权，其特殊绝异之性质得自于上，或为天命，或为上帝，或为真主，或为人民，或为自由，或为虚无。

苏黎世 Rietberg 博物馆曾经用一个展览同时呈现 17 种传统社会"世界图景"，展现出进入现代化之前不同的文化和不同的历史阶段的人竟然可以如此不同地设计出各自的理想图景和社会图像，世界是这些秩序的设计者对人的问题的变现。而其中都用特别的设计和幻想来强调在这个理想图画中间基于特权地位的某种力量和某种存在，从而演化出整个世界的图景和理想的国度。

第三种作用：维护体制。艺术作为特殊的技术和方法，主要是用形象和符号来标识秩序，维护体制，并让集团的内部成员在和其他集团对等交往时个体都能明确自己在秩序中

的地位之所在,并且自觉和被迫地遵守对自我形象的标识,尤其是对那些被限定在低下、卑贱、不可接触的形象的屈辱性标识。在不同的社会制度之下,对于区分等级和建立制度有各自不同的规定。每一个等级都有相应的限制,这种限制既体现在"我-我"题层的爱欲满足的优先程度上(详论见"我-我"),也体现在"我-它"题层的物质的占有权力和分配权力上(详论见"我-它"),同时又通过社会制度的强制力量对部分人的基本权利实行剥夺和管制,来维护和保障这种区别。

用经济、宗派或者种族划分的政治学理论,主要是用明晰或宽松的规定把各个等级在经济、血统、信仰主体在社会权力上占有的份额和分配的权力作为测算的工具,将各个等级之间的区分及其竞争和矛盾作为斗争的依据;而且为了斗争的需要,在划分完等级之后,还会在政治活动中确定各个等级之间的团结联合、敌对斗争及不予顾及(互不相干)的政治策略,并不断强化这种认同意识和排斥意识以保持斗争的有效和激烈,对那些需要区别和敌对的部分进行分隔,或者使用鲜明的形式(色彩、服装、标志及对身体的标识如发型、黥刻皮肤、损残肢体)以标明等级,或者动用各种媒介和媒体来强化和提醒等级的存在。所有这些工作在运用时都具有强大的治理功能,而其遗留的痕迹和图像则会被当

作"艺术"。

为了防备这种秩序被逐步混淆和淡忘，需要设立一定的仪规定式，要求全体成员以自我标识的方式参加，认识并在日常行为中遵循。用仪式宣示和颁布，并不断宣扬和强化秩序和等级。所有的仪式的形式，都是艺术*。

安置区别、标示特权和维护体制三者是递进的关系，表明区别出于人在我－他之间的区别本性在我－他题层建构中的流露，而标示特权则是为了建造秩序的基本动机和主要目标，最后维护体制则是用强制的方法和技术来调节区别的后果，从而对于秩序起到创始、维持和保障的作用（也成为改良、改进、颠覆和重组秩序的目标），成为整个社会的形态，或者说成为一个图像，我－他可视为一个复杂的艺术的图像，从而使得艺术学的研究有案可稽。

* 在中国古代，主持"礼乐"这种工作的人就是"礼官"。礼官出身于艺术行业（乐师），目的是用一系列的形式（乐舞）和过程（仪轨），调用各种场所（建筑与空间位置）、器具（钟鼎供奉）、标识（图画服饰），来巩固和坚定统治集团内部和所有成员对共同秩序的确认和遵从，清晰自己的位置以及和上下左右之间的我－他关系。中国古代的丧礼是以死者为中心，以吊唁的次序、位置、动作和祭祀用物为规程，以服孝的衣冠的质料、裁剪、穿戴时长为显著标识的重要的礼仪活动，用于在社会和家族内部建造秩序的区分，确立每一个人与他人之间的关系的亲疏尊卑。在某个统一礼制的王朝被改朝换代之后，新王朝都要通过改动舆服的形式和色彩来重新建构一套社会结构系统，各种遗留下来的标示差异、显示社会区别的图解（丧服图）、图表和具体使用的形相物，一般也被现代人当作"艺术"来研究和看待。

第四种作用：教化民众。艺术作为特殊的技术和方法更为广泛地被用作教化功能，成为统治阶层和既得利益集团教化子弟和民众安分守己的工具。用之训练一批在秩序内部各个层级专司其职的管理者和执行者，称之为官僚等级系统，并将这个系统与政治和经济利益直接挂钩，使之与上述的"等级区分、阶级标识和位置排序"互为因果。当统治者的秩序受到挑战、侵害和混乱时，一方面要用制度来维护和镇压，以恢复和保障各自之间的秩序，同时也要用另外一种方法积极地预防，长期潜移默化地引导社会成员快乐地、自觉自愿地调节自我的愿望和欲望来服从这种秩序，以防焦虑和反抗情绪滋生。这种教化把秩序看成是符合一个最高原则的结构，而直接以艺术的方式进行，这就是用于统治的美育，在中国古代被称为"乐教"，在德国的启蒙时期也曾经作为公民教育的主要组成部分，"美育"后来被北大校长蔡元培引入中国，本想以之代替宗教，作为现代社会人类精神发展的主导方向（当然，美育不仅限于对社会的作用和解决人间的"我－他"问题，还具有艺术所涉及的其他一切方面的功能，另文论述）。

在秩序中既得利益的一方在利用艺术的力量对人进行召唤、干预和感染来为社会建构或改造甚至革命服务时，会把艺术作为武器和工具，用来建构和维护上述所说的被艺术描绘的理想图景，为争取利益而对现行秩序的反对者也可以用

同样的方法来破坏和颠覆既有的利益结构和图像制度，从而满足自己的政治诉求和社会需要。因此，在进行教义和理想的宣教和传播时，以艺术的感染和传播的力量吸引民众，增强效果，加深体验，成为一切政治诉求的通用方法。

仅仅是如此，还不足以概括艺术对于秩序的变现，艺术还能变现秩序所需要的自我更新和调节的功能。

秩序与艺术的主题经常呈现为"权利平均的方式"，用来制造想象和指示路径。上文提及苏黎世 Rietberg 博物馆曾经同时呈现 17 种"世界图景"，每一种图景于其所处的现实生活中，在被确定为此时此地的秩序模式之后，权力机构就会利用各种机会，动用所有艺术形式，来对之加以强化和宣传。如用壁画制造理想的图景，例如在西斯廷天主堂天顶画的最后的审判场景中显示原罪的平等、遵行上帝旨意的人在上帝面前如何最终升入天国；也会在寺庙禅场墙壁画的往生极乐图中，宣扬众生平等，在佛国的广大净土都有超生的可能。同时还辅以相反的场景和敌对的处境做对比，以作警示与恐吓。秩序与艺术的主题经常呈现为"阶层流动的可能"，用以彰显机会平等和消弭上升空间的疑虑。如希特勒的纳粹党部会堂建筑周边处处显示唯日耳曼民族为独尊，对子弟族人开放流动，只要有军功就可以上升，随领袖征服世界，攫取其他国家和民族的土地和财富。党部中心的一个广场就是士兵

角力的校场，士兵可持各种新式武器直接在其中操练。古代中国的学堂（国子监和书院）整体可以作为一种经学，其中无处不昭示人人皆可成为圣贤，在此只需安心读圣贤之书，时刻准备经世致用，即可通往圣贤之路。这些经典无一不是统治集团根据理想图景（一套历经多年的多重排除质疑、消灭异见之后的天命和天道）编制，而经世致用则必须符合忠君的政治规范，取得统治者认定的优异成绩（其程序也是被最高统治者严格操控和随意更改），就可以上升至秩序的中心位置和最高阶层，一人之下，万人之上。纳粹党部和学堂（如岳麓书院）都已成为艺术学研究的典型图像和作品。

艺术具有可以使秩序变现的成分，它是秩序的一种产物。秩序主题如何在艺术中变现，涉及艺术本身的几个问题。

第一，作为秩序的艺术是一个理想图景，理想图景是在不同文化和不同历史阶段中人类对于自己所能意识到的存在的全体所进行的规划。这里说的"所能意识"，指的是在特定的文化和历史阶段，人的意识是与他所处的知识和认识水平相关的，这种知识和认识水平既依赖于人的感觉器官的限制（眼耳鼻舌身等）和对感觉器官的延伸（科学和技术），也取决于对感觉器官所吸收的信息进行处理、思维和认识的态度、能力和理论。

所以，对任何一个个体或群体来说，都有一个在特定的文化和历史时期形成的世界。"世界"并不是所有存在的总和，而是人对于外界可以感知和感觉到的部分的描述。这种描述作为总体就是理想图景，但是理想图景在每一个个人身上可能是局部、残缺而破碎的，只在作为一个文化的整体时才是完整和（较为）完备的。

第二，作为秩序的艺术也是社会现实结构的反映，尤其是权力结构的反映。艺术被用作工具层面的功能，成为艺术的本质*。这种权力主要是占统治地位的意识形态，通过对理想图景的修订，将自己的位置建立在中心、高处、控制全局的地方，并辅以适当的通用性、流动性和开放性。其后任总是以正统的方式继承这样的理想图景，并增加设计出能够证明其正统地位的权力结构图像的要求，而其他的统治者或者新的统治者通常要改变图像中的某种成分来证明自己的合法性和变动的合理性。被统治者一般会对这样的图像采取接受或拒绝的态度，有时拒绝的方式是建造另外一种梦想和图像，而对统治者所宣传和灌输的图像保持距离和冷漠。所以艺术学研究会根据图像破坏（偶像破坏）、图像的修改和重造

* 本来艺术学理论分为上下两编。上编讨论艺术的本质，下编讨论艺术的本体。本质描述事物的形态、结构、（内部）作用和（外部）功能。后来决定整个割去上编，本书只是其下编的内容，所以对于艺术的本质问题另文专论。

来研究政治、宗教和历史问题，也会通过图像的使用、装饰的位置和时段来研究社会思潮和各阶层心态的变迁，其对意识形态潜在的演变往往在历史事件和重大运动之先，微妙而深刻地透露出社会革命和改变的苗头。

当然在"我－他"题层中任何统治者和被统治者的一方的任何政治动机和行为，都会主动用艺术作为武器和工具，而被动地被记录和标识的部分，也会转化为鲜明或隐晦的权力变动的轨迹。一个文化和一个时代的人间结构呈现为图像，其中最为豪华的体现就是其最高权力的场所和器具，因其具有支配资源和调用人力的优势。*

第三，不同的理想图景和不同的社会结构会变现不同的艺术图像，其中"理想结构"的图像比"权力结构"的图像具有相对的稳定性。这两种艺术互相之间具有差异，而在不同的文化和不同的历史时期，它们之间的差异还会进一步变化。有些理想结构具有极强的稳定性，会在经历一段激烈变化的中间期之后，通过复古和复辟，恢复旧有的理想图景。理想图像具有延续性，并不能即时而敏锐地反映思潮的变化和心态的变更，与上文所述的图像破坏（偶像破坏）、图像修

* 对一个王朝来说，就是皇宫。如在中国首都北京的中心位置，那个绚丽华贵的皇宫已经被遗弃百年，称之为故宫。故宫的每一个细节、每一个结构，都是中国曾经有过的理想图景和社会结构的模型和缩影。

改和重造构成一种双向－悖论的关系。所以艺术中视觉与图像的这种变更也不能一味地作为具体的历史事件中清晰而明显的证据，因此对艺术需要极其细微复杂的研究、认识和分析，看待作品和图像不能只看它们表面呈述的意思，还要看它们的象征的意义和隐喻的意义，将之视作充满着伸张和隐蔽的复杂过程的证据，需要通过辨证的方式来进行多层次的分析才能逐步接近问题。这种对形象和图像的分析我们称之为图义学，作为秩序变现部分尤为明显，而使艺术史（艺术学）不仅成为人文科学必不可少的组成部分，也逐步与社会科学合流。

第四，艺术变现出来的秩序隐晦而复杂。因为不同的图景和图像在流动和变动的过程中会发生组合和分离，有时还有巨大的变动和重组、颠覆和破坏，在各种变动中对原有图像的主动误取成为建造新的景观和图像的主要方法。

秩序变现为艺术并不一定只是平面的图画，或者一个静止的物质遗存，而是综合的艺术，需要动用全方位的感觉材料（诉诸视觉听觉嗅觉味觉触觉等所有感官系统）和复原一个流动的过程（仪式）才能综合地呈现。

尤其应该注意现在接受的艺术作品都是传承流传中的作品，是在历史的流动中被我们当下所偶然遭遇，而且在我们之后还会根据现实和未来的变动而有所改动，是被曾有、现

有和将有权力的集团和个人出于各种目的而设计和改造的。何况历史上遗留下来的作品或图像大多已经残缺，要想准确地理解这个艺术，不仅要对现在遗留下来的作品进行严格的记录、甄别和分析，还要对本来存在而现在失去的部分采取补充性的配重，这种配重虽然并不知道确切的内容如何，但是不得不留出它的权重，这是至关重要的，否则图像的整体意义就会发生偏执和倾覆。[*]

任何秩序变现的艺术作品并不是每一个因素都互相直接连接的，中间会有一些断裂、阻断和空白。必须考虑到它们之间对应但并不连接的关系，这些不连接的部分有时候起的作用不亚于相互连接的部分[†]。

为了顾及这样的虚白和空缺，在收集和整理当下正在发生的艺术和图像资料作为档案[‡]时，要求其必须在没有先决意志的前提之下被调查和观察，才具有证据的意义，否则就要充分考虑这个图像在被重新塑造和描绘时，描绘者与这个被描绘的图像之间的利益关系，必须考察他的动机和目的。如果他的动机和目的不能获得揭示，这样的图像可以看成是一

[*] 我们将这样的研究思想称为"黑箱方法"，现在我们更想将之称为"黑权"（给曾经具有而目前遗失的部分加一个无内容的黑色权重）。

[†] 这种对"不相干"部分和空白位置的考虑和研究被称为"虚白方法"。

[‡] 这是北京大学视觉与图像研究中心（"中国现代艺术档案 CMAA"）对当代艺术档案进行收集和整理的基本工作原则。

3 艺术作为"我-他"的变现

种变相的伪证。这就是"非功利档案原则"。

档案中不仅有图像，还有文字和实物，其中，我们要求作为秩序的图像是一个全体图像，具有生态关系，作为标本的作品中间的每一个细节应该在其生存的当时具备全部因素的总和，而不是其中的一些因素被观察，而其他一些因素被有意或无意地遮蔽，对于文献和实物同样如此。所以我们说的作为史料的档案是"全体档案原则"。

在进行秩序研究的时候，由于自己所处的政治秩序和意识形态，我们必须充分地警惕自我所伴随的"虱轮效应"*，即在观察图像时，将自己所强调的部分不断扩大，对自己所不关心的部分加以无视和忽略，甚至用自己所希望强调的部分有意识地覆盖和遮蔽其他部分以达到掩饰和夸张的效果。也要充分警惕自我伴随的"疑斧现象"†，就是把不存在的东西无中生有地投射到自己所观看的对象上，还会随着自己的心态和情绪的转移而消除和清洗原有的印象和图像。

艺术学中形相学（图像科学）是对图像学的反思。因为

* 见 52 页注。

† 疑斧现象指在完全没有"确定对象"时引发的心象的投射。其实，对于一个模糊的图像，即使是有同样背景的学者们，看法也各不相同，更何况具有不同知识背景的观看者。原文："人有亡斧者，意其邻之子。视其行步窃斧也，颜色窃斧也，言语窃斧也，动作态度，无为而不窃斧也。俄而，扣（hú）其谷而得其斧。他日，复见其邻之子，动作态度，无似窃斧者。"——《吕氏春秋》

图像学*除了在研究西方以希腊、希伯来（基督教）理念之下的艺术史的整体结构时是有效的之外，在对不同的文化和不同的历史进行自我图像结构的时候，其实已经不再是对于真实的秩序的事实的研究，而是在建造一种想象的再现图像，是一种艺术的"创作"，是一种人为的对于秩序的自由解释，并不具有解释艺术中的秩序的普遍意义。

因此，任何图像都无法独立自为地呈现，都是与人的思想和意识相连接的。所以图像的结构本身并不能单独成立，必须和记录人的思想和概念的语言综合在一起观察，这就是"图－词－物"的不可割裂的关系。艺术学就是要把图－词－物的三角理论作为基础理论并不断加以研究。"图－词－物"的关系除了它们之间互为证明和互为指示之外，最重要的是它们之间的"间性"，也就是说当语词、图像、实物共同存在的时候，能够在它们各自关系中间产生另外的、单独从语言文字、实物和图像来看所没有的意义，而这种新的意义是在图像本身、实物本身和语言本身的意义综合之后可能再另外生成的部分。

世界的图景是以理想的状态开设，又是用现实中人与人

* 主要是指由瓦尔堡开创的图像学。

之间的权力关系去修正、限制和控制。这样的图景在不同的文化和不同的时代中呈现为巨大的差异性。

艺术在标识差异的同时也具有对差异的掩饰功能，这就是本书所坚持的双向－悖论理论。也就是说，当差异被显示的时候，出于同样的动机也可以被掩饰，并动用同一种形式化的方法来实现；而掩饰的结果也会使艺术作品作为艺术或者艺术史研究的对象而显得复杂和隐晦。

这种掩饰通过两个办法来实现。其一是直接对此差异进行文饰。文饰就是制造假象，这个假象是用理想的图景来反复强调遥远的憧憬，以掩盖现存秩序中现实权力结构的差异和冲突，特别是掩饰现实生活中的危机和困难，这是艺术用宣传和广告的方式制造虚假的生活世界的一种通常的办法。当把人们的注意力从对现实的关注转向对遥远的希望的追求的时候，现实问题就会被缓解和消除。

在古代以仙境和他乡、在近代以公共媒介和传播技术制造出来的美好的假象——景观社会，来掩盖残酷的竞争和冷酷的阶层分化所带来的动乱。这种景观有可能是实体的，即今天所说的景观设计，从城市规划、园林设计到室内装修、家具摆饰，都是实体的娱乐和游戏的幻景。这种景观更可能是虚拟的，它通过现代媒体的传播，把代理中介的声嘶力竭以及装模作样的高尚和悲情转换成广大人民莫名其妙的追随

和神往，在一种旁观中，引起激情和感动，浪漫、自然、财富和权力都变成了在秩序中的各种政治地位和经济状态的人的共同虚幻的可能性；在幻觉中，正义和自我实现的虚假的许诺都得以安置和奏效。

其二是转移注意力到更大的差异中，从而消除人们对切身差异的注意。只要一个秩序中所形成的差异被极端事件和外部的战争抵消，其关注程度就会被转移，造成差异的责任方就能延续和扩大利益，体制就能得维护。因此，每当秩序和体制发生危机的时候，一般的统治者和既得利益集团都会设计内部的紧急危机（诸如灾难、内部的阶级斗争和路线斗争、叛乱、民族冲突等），或者对外挑起战争、引发敌对假想，以国家（本集团）的安危为名义，迅速转移秩序和体制自身的危机和矛盾。这种方法不仅利用艺术的方式来达到，甚至会把艺术本身也看成是具有敌对和竞争关系的因素，作为战争和其他形式的斗争的工具和武器。

将艺术作为工具和武器来进行政治对抗的活动，虽然是一个普遍的用法（被视为艺术功能），但是根本上是政治集团内部或者不同政治集团的各方之间所进行的功利活动，至少是一种具有明确意识的思潮和心态。反抗者即使在野，没有掌握政权所调动的国家机器的强权和暴力，也具有党同伐异、团结对抗的工具性要求。所以他们也在某种程度上利

用艺术,作为一种宣传和鼓动,为其艺术之外的政治目的服务。但是这种服务和利用本身也如上文"区别"和"秩序"所述,是一种艺术变现的主题。

我－他题层是在不同时代和不同文化中规制的人与人之间关系的总和,从来不以个人的意志为转移,是人间集体意志的辨证折中的呈现。所有的集体意志的发生都会建立利益和利害的理由,在一定时代和一定文化中构成一时统一和强大的政治想象力,并以此为目标,对这个利益集团进行区别、归类、联合和斗争,最终使自己所在的集团在整个的社会秩序系统中间夺取中心和高上的位置,从而使个体经由团结、努力和奉献获得荣耀和共同利益。

现实中的任何个人在任何情况下其实都生存在一个秩序的某一个集体状态中。即使通过改换、迁移和变动而变更了自己的集体归属,也还是在一个具体的集体状态之中,不过有时候这个集体状态会松紧不同或者随时变化,甚至被迫突然而猛烈地变革。

个体总是在血统的生理和身份意义上降生在先前规定的秩序之中,所以秩序首先会要求在秩序中的每一个新增的个体要适应自己在秩序中的位置,赋予个体"分位",确定个人的"本分"。"分位"和"本分"即其生来所具有的那个资

格、条件以及其所处的状态，这个状态是与他人相区别的"安分""守己"；进而要求这个个体所有的欲望和愿望都与其现在所能得到的政治地位和经济状况的诉求完全一致，既不感觉到多余和厌倦，也不感觉到不满和贪求。

所谓"治术"，之所以成为历代统治者所使用的政治工具和统治伦理，其主要的原因是所有这种理论的政治诉求都是要求每一个社会成员自觉地安于自己所处的秩序中的那个位置，以维持现有统治秩序的稳定与团结。首先是政治关系，这个政治关系不是一个人，而是一个人所归并而获得的集团的意志和利益的体现。追求或维护统一和强大的政治性质，必须靠一种方式来实现，这种方式一方面是制造关于自我集团的明晰却别于其他集团的形象，另外一方面就是要坚定这个政治集团中每一个个体的认识方向和信仰，清洗分歧和不同意见，消除异己。而这个不断进行的过程经常是通过艺术来实现，这个艺术就是我们所说的宣传和教化，寓教于乐。

而事实上，在同一个秩序中的每一个位置上的人之间互有区别，都不可能生而适合这个规定位置。获得中心地位和高位的人总是希望将这种已经获得的既得利益和特权保持和延续给他们的后代和与他们有利益关系的人，但这些后代和与他们有利益关系者对于创建形成这个秩序并没有起到作用，也不是因为自身的行为能力和德行而获取这个位置（"无

功"而"德不配位",一如古代的少年皇帝);同时,处在下位和秩序边缘的人却可能具备远高于其位的行为能力和德行。因此,一个秩序的稳定就在于不断调整,以及位置、阶层、中心与边缘的顺畅流动。

由于社会的以自我存在为中心的、以家庭为基础的利益结构,以及以私有财产的继承为主要显现的代际传承,这样的流动永远无法顺畅,在秩序中已经获得特权的既得利益集团的人员在不具备相应的行为能力和道德水平的情况下,仍保持着占据中心和上位的特权;而为了维护这种特权,永远要对试图动摇和改变自身位置的力量进行不间断地压制、统治、管理,甚至消灭,以维护既得利益的延续。而处在下位和秩序边缘的人则会以努力和挑战,以及反抗与颠覆,来改变这个秩序,特别是当占据特权的人为了显现自己的区别而过分地任性和骄纵以炫耀自身特权的时候,逆反随时就会孕育和发生。反抗,即人对特权的颠覆和消除。此时,艺术中,所谓"社会批判"和"现实反省"就总是与对现有秩序及其统治者的"宣传""歌颂"并存。

在"秩序"主题的陈述中,主要论述了秩序的结构、形成关系、作用、意义,及其在艺术中的变现。如果要对已有的秩序进行规谏、警示、批判和反抗,则有两个问题需要考察。第一个问题:什么样的性质导致了在秩序中会产生反抗,或必

然产生反抗？也就是说，反抗者到底抗拒的是什么？第二个问题：反抗的目的和目标是否有不同的状态和区别？

因为人生而具有自由和独立的本性，却生来处于一定而规的秩序之中，反抗成为追求解放的必然行为，行为的性质随着个性、所处地位以及所接受的教育和执持的信仰不同，分为个体暂时的压迫的消除、集体或集团在秩序中的地位的改变，以及对压迫制度的反抗等不同层次。反抗并不必然导致秩序的改变和颠覆，有时随着个体处境和集团地位的改变，秩序对自由的压抑反而变本加厉，更加严厉与残酷。所有这些行为都会作为舆论和标榜呈现为艺术。

个体的改变可能只是局部的改变，只改变个体在秩序中所处的位置，并不改变整体秩序。个体可以通过自我的努力，通过应试、拔贡、选举、战功、联姻和各种政治手段，使自我的位置从原来所处的阶层上升或者趋向中心，甚至可以使自己处于秩序的核心位置。在这样的艺术中表达的是忠诚和热爱，表现出急切的奉献准备和具体的服务决心，常被归入"秩序"变现的艺术主题。

处于底层和边缘的集体和个人，也会奋斗、努力、反抗、暴动、革命，推翻原有的秩序，重新建造以自我为中心的新的秩序。而秩序的这种改变并不改变制度，因为制度是秩序的依据，如果制度不改变，即使是秩序暂时发生破坏（即

所谓乱世），再度重建和恢复之后（所谓治世），其秩序本身并不会有所变化。所以大多数的反抗其实只是为了改变自我在秩序中的位置。在此种艺术中多呈现怀才不遇，报国无门，揭示社会的腐败和黑暗，敢为天下鸣不平的怨恨和对抗精神。

一个集体和个人的彻底解放是真正对秩序的重建，实际上是对制度的改变。这种改变首先在理想的图景上有了新的改变和提升，同时也对权力结构的方式进行改变，甚至进一步改变每个个体在秩序中应有的权利和义务。这种艺术主要是揭露社会的不平等的根源，世界的问题和症结要害所在，进而与现有制度对抗，宣扬建造新世界的目标和理想。

追求平等，是被压迫被损害者的一种反抗，是在已有观念和秩序之下对公平和正义的寻求，是处于边缘和低下社会阶层的人对于自身的权利和平均发展机会的追求，这是秩序的另外一种变现方式。

这种反抗如果针对的是与社会现有的经济和生产的发展水平及政治和自我权利认识能力不相称的陈旧观念和陈腐秩序，就会在一些先进分子的指导和引领之下转化为社会革命。即使与社会现有的经济和生产的发展水平及政治和自我权利认识能力并无冲突，而只是因为具体制度和治理原因导致各个社会集团之间的政治和社会生活差异过大，特

别是贫富差异过大所造成的社会不公变得明显的时候，局部造反和改朝换代、政府更替时有发生。

而作为个人的命运、际遇和特殊遭逢，则是无时无刻不发生在人间的无尽遭遇和不平之中，成为愤怒和悲伤的渊源。虽代代有人因此铤而走险，然而当社会治理顺畅而有效时，被压迫被损害者在不平与活着之间承受了现实，并且变成实际秩序的拥趸，反而会视唤醒者、拯救者为小丑与蠢货，伟大的抱负在无聊的众生聚合的一盘散沙的大地上犹如一杯滚烫的热酒劈空洒落，最多在一些惊人案件和悲惨救助中奋发一时愤恨，在言论和媒体上呼喊一腔热血，化为艺术作品，虽不能触及和撼动制度的根本和不平的根源，却充分展现了人的正义和良知。

"平等"作为一种"自由"，强调的是对区别的制度、荣辱的人间的颠覆。秩序总是保护着一种固定的位置，而随着每一个人自身情况的变化，形成这种固定位置的那些因素和力量会发生转移、变化，因此为了维护现存秩序，不得不靠一种特权、优先权、强权来维护已经在位置上的既得利益者和集团。

在这样的制度和特权的规范的压迫之下，寻求政治上的解放是自由的最明显的口号。"不自由，毋宁死"，所追求的自由是政治自由的绝对价值。这种政治自由甚至可以把对于

平等和社会公正的追求翻转地看成自由*。同时人们也充分认识到，在历史上，凡是寻求自由、解放不平等的区别制度的束缚而挺身而出的社会阶层及其代表，一旦获得权力，新的秩序绝对不能保证他自己不会演变为一个新的特权而新的秩序又会成为更新的规制和压迫。

这种新的秩序经常会在体制上对已经有过的旧的秩序中的区别及其加强和泛滥的导因有所警惕并有所纠正，但绝不意味着消除区别，而任何体制都不会使作为个人在整个秩序中的所处的位置和状态，与其自我的才能和期许之间落差有什么减轻。然而，在秩序更新中人类发展新体制的大趋势，是逐步走向文明的过程，也就是在制度上维护区别的前提下一个不断让人人趋向平等的过程，这个过程消除和消灭明显的区别，以避免造成人类部分成员对其他成员任何形式的歧视和压迫。

但是在历史上，这个过程经常反复而徘徊。因为政治上的解放者一旦转化为统治者，往往走到这个角色的反面，成为自由的敌人，成为进一步争取解放和革命的人的目标和对象。

* 马丁·路德·金的梦想实际上是追求平等，或者说是打破社会性限制的政治自由，是对制度的修补和在制度中被压迫的成分获得相对平等和友善地位的一种诉求而已，在某种程度上，只是为了追求某种公平，并不是真正意义上的自由。

作为一种绝对的自由并不是我想做什么就做什么，而是我不想做什么就不做什么，平等只有在双方没有关系（不相干）的时候才能实现。所以艺术中人才能获得精神上的独立，用艺术得以超脱，本质上也是一种精神独立的实现途径。（详论见"超脱与艺术"）

然而变局毕竟发生在特殊时代，乱世才能呼唤英雄，暂时或相对长久地消除人间不平，平复由区别的剧烈扩张而形成的人对人的压迫，恢复秩序所具有的安置和调节功能，由无序的动乱走向治理和安定。

而在一般秩序状态下，"我－他"题层所建立的秩序都有抑制特权、反对腐败、开放流动和吸纳精英的自我纠正的体系，并且有一整套法律规定和强有力的执行机构来维护秩序的健康与运行。其实，对于这种秩序的维护并非仅仅为了保护特权，也是为了预防和消除妨碍这个制度的延续与稳定的各种突破和创造。为了维护稳固和统治，体制和传统成为对一切新的创造性和变革的限制。

无论什么样的宗教信仰、政治理想和政策设计，其本质上都是维护体制与传统。即使反抗是对任何体制和传统的根本的颠覆，因其源于人性的不断创造的自由和人的区别能力不间断地在每个个体上的变动，与出于维护区别、延续秩序的需要而建构起来的社会体制之间的矛盾；反抗作为人的本

性的区别特征必然导致个体的存在与其所处的状态之间产生矛盾，任何稳定和均衡都会在瞬间化为它的危机和相反的方向，因此只要有秩序，就有反抗。

3.3 超脱与艺术

超脱是艺术在"我-他"题层中对人际关系的超越、解脱和否定。"超脱"是艺术对于人极为重要的（使人成为人的）一条途径，超越"我-他"，也涉及"我-我""我-它""我-祂"题层的所有问题。超脱无论在"我-我""我-它""我-祂"哪个题层中存在，最终还是为了超脱"我-他"关系中的"区别"和"秩序"这两个重要的人间形态。超脱不同于制度和现实的批判，也不同于追求公正和平等的工具和武器，用以反抗人间的不平等，进而对社会固陋秩序加以改造甚至革命。超脱是通过对自我的超越，对物质的超越和对宗教、理想及意识形态的超越来进行，但是这三种超越只是手段，目的还在于对"我-他"题层中对人间的超越。艺术在"我-他"中显示区别、建构秩序的同时，也成为超脱"我-他"，寄托精神和表达情性的手段，而且是在拒绝和否定中体现为一种双向-悖论。

艺术对于区别的标识，是人性在我-他题层中的一种呈现，进而呈现为秩序的产物。艺术可以是我-他的秩序，也可以是对自我区别的破斥和消解。个人对自我在体制中的自我期许和努力尽管不排除有"区别"和"秩序"二者达成一致的情况，但绝大多数情况下是不一致的，甚至是矛盾的。如果违背自我的意愿和期望，去迎合既有秩序，就不得不压抑自我的个性来符合甚至迎合秩序的要求，从而出现了主动的谄媚和被动的压迫。所以不管艺术如何表现和粉饰，体制的根本就是精神和肉体上的禁锢和枷锁，艺术既是它的呈现，也是它的反映。艺术在秩序下，不管是显示理想的愿景，还是宣扬"权利平均""阶层流动"的图表，均只是对秩序的舆论和教化的调节，并不能消除和改变自我实现的缺憾和失落。因为秩序的自我调整和更新，无法跟上和满足全体中的各个人的变化所造成的我-他之间的区别的变化，由此引发的问题，使得任何社会结构都会或多或少地固化和僵硬，新的秩序产生是对旧有秩序的纠正，一旦发生也就会再次进入这一循环过程。

由于秩序和自我之间的不可解决的矛盾和无法安置区别变化的秩序，使得人们对于秩序本身的超越成为一种行为目标，进而在思想上同时把区别也看成是超越的目标继续加以追求。

事实上人在实际生活中我-他之间不能超越区别和秩序，

但是人的生存却对这种超越不仅需要，而且诉诸实践，所以，自古以来，艺术，也只有在艺术中，为人提供了逃避规范、超然物外、无视秩序的道路。于是就有了用艺术实现超越，或者成就了艺术在我－他题层的专门主题——超脱。

超脱基于"不理解原则"和不相干思维*。人类发展的终极目标是人的价值的自我实现和充分发展，从而形成人的幸福，幸福是人的最高的准则。个体的所谓充分发展是在也只在整体的规定中被限定，因此作为人的核心价值——人的独立和自由就在于规范"他"对"我"干涉的权限和条件，也是使人自我意识的独立和自由的限度，并且接受和遵守这种限度，在一定的前提之下让渡自我权利，尤其是追求和显现自我与他人的差异，而自觉自愿地遵循和适应秩序。

然而，超脱是对"人间"的超越，人与人之间的矛盾和竞争受控于秩序所形成的体制和规范，个体的独一无二性所体现的自由和独立与任何社会共同体（集体）都具有绝对不相容的方面，而集体需要经受统治、控制、检验和压迫，个人只有让渡部分自由和独立，才能使得区别融合于秩序，社

* 在研究《周易》时我提到过一种最重要的假设，即阴阳在相和与相斥之外，还应该有一种"不相干"的状态，以说明任何因素的存在并不仅仅只有互相作用的状态，从而产生对立统一的普遍情况。有时两个（以上）因素之间还存在并列且互不相干的（相和与相斥之外的）第三状态。

会在一定时段的和谐与稳定才得以变现。

而作为每一个独一无二的个人，既与他人有所不同，不断在他人的注视、比较和依赖之下调节、掩饰、改造和塑造着自我，也因为与他人之间的差异、异见、偏好和矛盾而在得意和失意中沉浮，又从原有的自我不断变化，随顺自己的身体、地位、财富和信念的变动而不断生成新的自由与独立的要求。既然人与人之间相对而言都有体力、智力、精力和意志力（自我控制能力）的不同，再加上际遇与命运的千差万别，所以无论哪一个人都会觉得"天下不如意事十之八九"。何况人心的需要随着被满足的程度无限增长，人的神性就是使人不仅本体上对于当下现实的处境有所不满，从而产生进步和改变的愿望，而且这种愿望会在"我－祂"题层上指向无限的高远和无上的光荣，所以个体总是在失望和绝望中了度残生，除非全心全意地投入全面理想化了的宗教信仰和政治信念，完全彻底地奉献和牺牲。

借助艺术，超脱于"我－他"，个人得以表达个性和自我的独立，并希望通过想象的境遇和状态来幻觉性地弥补在政治、思想和知识的规制和规范中所受到的损害、压迫和缺失，在艺术中对爱欲无限幻想，对生死完全超越，对区别随意设置，对秩序随机改变，对物质无偿拥有，对环境无限占取，与神祇同在，此生即是圣所，在一无所有之中具有一切。

在现代性造成的社会制度和科技发展成就现代化社会之后，科技把人（无论处于何种地域和社会体制之下）极度异化为体制化、分级化、信息化和专业化，遵纪守法、按规律言说和行为的个体与生而不同于他人的独立之思想、自由之精神之间，不断发生割裂与冲突。人类的现代性进程将现代社会形成的精致的利己主义卑劣与无望集合，消费的刺激与幻想的发达集合，狂野又广阔的雄心和远见积于内心，造就了现代社会普遍的精神分裂和忧郁。值此之际，艺术，艺术的超脱，在我－他变现中，成为现代和未来生存的充分而全面的代偿功能。

因而体悟本质、洞明世事从而参透人情者，运用动人而迷人的创意与技术及其对艺术的接受和欣赏（消费和沉浸），超脱于被他人注视和监察下的伪饰和表演，解脱于人之间差异对照中的攀比和计较，超越法律条款和道德规范在制度权力结构范围内的限制，使作者和受众在精神上获得自己独一无二的、不受羁绊的舒展和自由，在人的本性上触及在。艺术成为人超越的可能！

"超脱"与"反抗"（反感和反抗，甚至反叛）有所不同，各自变现为艺术。但是"超脱"又与"反抗"混杂一体，难以分割。所以在艺术学的社会方向研究中经常被混合。反

抗是对秩序的破斥，超脱是对秩序进而对秩序的根基区别的消解。但是在具体的艺术实践中，反抗者可能是因为政治的压迫而借助艺术加以表达，超脱者常常会在超脱的过程中又与政治的反抗运动同路合流。

为了陈说"超脱"主题，厘清"超脱"不同于对区别和秩序的"反抗"，所以在秩序与艺术专题中先论述"我－他"题层的"反抗"问题，因为这个问题确实与超脱难以截然分隔，无论对作者还是接受者，无论是作品还是艺术活动。两个主题有些具体的艺术行为颇相类似，但是两者的目的和方向截然不同。

"超脱"在于超越＋脱离区别和秩序，以追究达到"物我两忘"的绝对超然状态，乃至以期"出世"，是针对规则本身的背离。"反抗"在于反抗＋叛逆，无论多么激烈或者消极（不合作），终归还是"入世"，所以还是在秩序之内，目的在于秩序的变动和改造。

艺术从来都具备着双重作用，艺术本身就是一个双向－悖论，既被人用来做其他功用（艺为人生），也有为其艺术自身而不为其他（为艺术而艺术）的特性。艺术可以对"我－他"既有的区别和秩序做出反抗，也可以超脱"我－他"中的区别和秩序对人的固化和裹挟，使个人的自由和独立的天赋本性得以寄托和表达。艺术，也只有艺术，促使人成其为

真正的自由、独立和完整的个人!

事实上，在政治生活与经济体制中，秩序的强大必然对人性的这种区别和创造的能力形成根本的抑制和钳制，因此人类只能通过一种方式来寄托和表达在实际的我－他关系中所不能存在和实现的无限创造力。艺术的批判和反抗只是在无关痛痒的辅助功能中，慰藉人心，既让作者得以宣泄，又让受众暂时纾解，艺术成了平行世界的一次假设的反抗和虚拟编造的爱恨情仇，把世界描绘成了一派江湖。一种维持人类生存的精神需要的超脱，不得不由此而生。

超脱作为"对区别的消解"，没有实质的反叛对象，只有象征的反抗观念。有些艺术作品可以在特殊时期和特殊的文化中用图像和观念直接针对秩序实施消解行动，一时被用为革命和反抗的武器和旗帜，但即使如此，其模糊、杂乱、浪漫的审美特性也使这种反抗变得似是而非。

而那种对任何区别的漠视和嘲弄，对任何限制的抵制和突破，对任何为了维护秩序而设立的道德、法律的挑衅和质疑，对不可知的探索和实验的活动，在现在人类的所有行业中无以归类，便一概称之为艺术（现代艺术/当代艺术）。艺术在这个意义上是一种"人的超脱"，是人的绝对自由的变现和显示。

超脱表面上看是指在人间逃避争斗和秩序的意向和作为。那些在秩序中看出了政治的虚幻和现实的黑暗的人、不具有统治的情怀和野心的人，或者自认为没有胜算的人，常常会选择逃离这样的制度，建造想象出这个制度之外的辅助结构，这就是"桃花源""阿卡迪亚""山林""江湖"、美国式的蛮荒和野性，它们变成一种隐逸文化，隐逸是秩序的一个镜像。当进一步认识到不是政治地位和经济状况形成的秩序造成了政治的虚幻和社会的黑暗，而是人性中我－他关系中的区别导致了建立秩序与反抗秩序的永不停息的轮回与斗争，超脱实质上就意味着对区别本身的超越，成为摆脱区别与秩序的根本出路。对于这个状态有清晰明确的认识和意识的"成功者"，即使自我曾经或者正处于政治地位和经济状况的上位和中心，也以超脱作为自己的归宿。

超脱有两种。一种是追求绝对的"神"和"道"，追求升华，从而"超越"世俗（这属于"我－祂"题层的范畴，在此不论）。

另一种超越是追求人间自在，以寻找故土、他乡、野趣、自在、天然为借喻，以沉醉、沉迷于药物、佯狂、寄情声色、浪荡江湖为行为方式，以沉沦于人间之下界和无奈来完成自我的洒脱超越的行为。这种行为都在艺术中留下了丰富的痕迹，而恰恰是由于艺术而遗存，使得这样的行为不再

3 艺术作为"我-他"的变现

是一种人间的无可奈何的状态，而变成超脱人间的区别与秩序的千古流芳的高逸。逸者，超脱之谓也。

超脱首先是对我-他关系中的政治地位差异的超越，一般是以作品表达不守礼法、蔑视权贵的主题为特征。揭露皇帝的新装，在故事的内容中是一个真理在天真中的呈现，而对于写作者来说，却可以看成是作者对于权贵的一种彻底的剥夺和揭露。谄媚、唯上经常是人间政治差异性的一种行为的常态，而傲视王侯则成为人们想象和崇尚的一种理想[*]。

对我-他关系中的政治地位差异的超越，在艺术里又体现为打破规矩，有意僭越，或无意遵守以标示自由自在[†]，而正是在社会规范建立了政治秩序的严苛阶段，这样的行为才

[*] 李白的一句"安能摧眉折腰事权贵，使我不得开心颜"，把人们在政治地位的差别中的屈辱和压抑宣泄得尽致淋漓。如果说李白这时还（转下页）（接上页）算不得超脱，还在为外放的遭遇不平，心思始终不离庙堂，似乎是一种反抗。而其赓续陶渊明"不为五斗米而折腰"则是李白的这种超脱精神的先声，因为"不为"实际上是脱离整个社会系统的取向，而不再是在社会秩序中间对自我待遇的愤怒和不平。李白所继承的陶渊明的这种精神，与他整体诗词的超脱气息，才是人们读出来的意愿之所在，至于他个人一时的牢骚和抱负，常常会被认为是创作导因而已。

[†] 一如《西厢记》将苟且之事美其名曰"突破封建礼教"，《牡丹亭》将心理变态化作隔空想象的花间偷情，一部《红楼梦》，看来无非是放纵性情、迷恋声（诗词）色，以超越世俗规则，蔑视"世事洞明皆学问，人情练达即文章"。流连青楼引为绝唱，持花携妓皆成文辞。"竹林七贤"酗酒使气，无非是标榜不屑于遵从当时的规矩。

能显现出强大的超脱意味，令人迷恋*。对制度中的规范和秩序及其背后的区别原则发出挑战和否定，从而在艺术上表现了巨大的积极的创造的力量。

对我－他关系中的政治地位差异的超越，在创作中最为通常的方式是对自然的回归。自然永远被想象成没有受过人类侵害的美好而无碍的环境存在。一个人崇尚自然，热爱自然，归复自然，永远是无可指责而可以标榜的行为，即使背后隐藏着算计、卖弄和逃脱。自然本来是"人为"的对词，但是总被看作超脱人间差异和区别的一条退路，而这个退路可以被优美掩饰，因为自我归隐之后，白云袅绕其间，不可问，也不必答，虽不乏看尽富贵荣华的透彻，但也给了投机取巧之辈把油滑变成高尚的借口。

对我－他关系中的经济状况差异的超越，表现为对疏财仗义的赞许。财富的区别是指对环境和物品的占有和支配程度之间的差别。然而占有者对被占有的一种相反的态度，则是此处要讨论的超脱。在讨论区别时，个体以及自己的利益共同体集团之所以要建立秩序，并且用法律和规则来保障传承，就是为了捍卫和保障自我财富的稳定和延续，反抗的直

* 正如美国"垮掉的一代""在路上"，针对的是第二次世界大战以后由美国的中产阶级和资产阶级建立的强大的自以为是的美国的秩序和规范。

接导因经常是对于经济压迫和剥削的直接抗争，由此形成了政治经济学的理论基础。所以在这个过程中，如果其行为不是将自己的财富增加，也不是出于利益更大化的目的而进行广告和宣传，而是为了一种理想，自觉地分派给他人而使自己的财富减少，则是仗义疏财。

对我－他关系中的经济状况差别的超越，还体现为超越贫富及其相关的势利之心。超越贫富是指在一定范围内，无论何种经济状况，都不将之视为交往和接待的判断标准，而是以对方在其特殊经济状况下（无论高低）个人实现自我的满足程度为标准平等相待，从而完成对经济状况差异的超越。因经济优越而不能用平等方式对待同类的成员的行为是常态，而超越常态则是蔑视富贵，显示出价值观念超越了价值本身，使评判上升到超脱的程度（此处并不是指在政策中控制收入分配的平等的行政措施，用衡平财富的方式来调节社会成员之间的心理平衡和社会财富的平均，以建立社会稳定和团结，稳固我－他秩序的管理手段）。

穷人自觉财富唯此，对自我的境况处之泰然，也是超脱，自古皆然，只是难以衡量和表达。

对我－他关系中的经济状况差异的最终超越，显示为财富计量的解脱。蔑视财富，可能只是超脱的表象，最终达到的"了无挂碍"，是对财富多寡无所谓。无论出于政治理想还

是宗教信仰，把财富看成是社会发展的障碍、人生堕落的开始以及道德低下的根源，而根本地蔑视财富，追求清贫，在贫困和苦行中让自我的精神得以摆脱肉身的享受和物质的依赖，从而达到纯粹的神圣。这就从我－他题层趋向了我－祂题层。而只有超越财富导致秩序中政治地位的上位的结果，不在乎中心统治者用剥夺财富的方式来实现对自我的政治压迫和人身宰制，才能被视为超脱，因为财富计量在此不再是秩序的度量，而是一种以消除个人自由和侵犯人的基本权利为代价的强权秩序和统治。

对我－他关系中的一切差异的超越，表现为在人世间流浪的"波希米亚"（有些时候此词就直指艺术家）。其人心如帝王，形如乞丐，替天行道，貌似无恶不作，浪荡自然，又身怀绝技，智慧高妙，并摒弃心机，看似顽愚无比，既可以犀利的目光和雄壮的体魄使贵妇投怀送抱，又以污浊的臭气和肮脏的酒污使侯门盛宴反复蒙羞。居无定所，行无所至，把人间的所有可能性和上述所有的超越融为一体，逐一破斥，并且在世人的身旁反复提示，又不离不即，不必到山中在清风明月之间去自诩高洁。这种浪漫的流动，把超脱演绎成对所有差别根本的摒弃。这种超脱人世间的只存在于艺术家描述中的幻象，代表着无数人心之所向和终极关怀。当然有一种人可以尝试，即艺术家，而真能做到此般境界的艺术

家，对个体来说只是一时状态，其所标志的形象，却只在艺术引发的记忆和幻觉中长久存活。或者成为现代社会个人保持个体自由的一种态度。

今天，对超脱的最大的制约是现代科学技术的发展与发达的资本主义条件之下的社会体制对人的限制、异化和取代。为了人的生存和尊严，解放、逃脱、抗拒已经成为必须。因为科学家如果失去了资本的支持和政府的允许，他的科学家的身份就不再有保障，他自己就会被驱逐出机构和撤销项目。而世上也没有外在于科学的办法能解决知识对自然的异化。艺术（问题）不仅是要维护和促进科学的发展（与科学结合），而且还要对科学的发展所造成的问题不断地进行反省和反抗。

知识（及产生它的科学与技术）与制度已经融为一体。无论这种知识是出于"区别"的追求，还是出于"秩序"的需要。正如齐泽克所言："在发达资本主义的条件下，从事劳动的人（工人）跟计划和协调劳动的人之间存在严格的区分。后者站在资本那边：他们的工作是将资本增值最大化，而当科学被用来提高生产率时，它也被限制在促进资本增值过程的任务中。因此，科学被牢牢地固着在资本那边：它是知识的终极形象，它从劳动者那里被夺走，并被资本及其执行者占有。"作为"工贼的科学家"（齐泽克语）也会得到报酬，

但他们的工作与劳动者的工作并不在同一层面：可以说，他们为另外的（对立的）那边工作，并且，在某种意义上，他们是"生产过程的工贼"（strike-breakers）。但是这种古老的阶级斗争理论现在遇到最大的问题是这个理论本身已经不存在现实的基础，因为当人工智能正在逐渐替代了工人的劳动的机会和创造的资格的时候，人类整体正在丧失人的尊严。

但这并不意味着现代自然科学就无情地站在资本那边：如今，要对抗资本主义，科学比以往任何时候都更被需要。关键在于，科学本身不足以完成这项工作，因为它自身"没有记忆"，并忽视了批判维度。因为当我们人类中间有一部分人，他们是被剥夺了劳动和创造机会的工人，失去了人的尊严的时候，统治者（权力和资本）及其帮手科学家（知识）也会即将丧失"我－他"题层中间的人类个体存在的价值，其尊严也会荡然无存，因为不再有尊重，何来尊严？

然而科学技术是以对生产力的解放为名对我－他之间的区别所进行的更大程度和规模的实现。当我们重新定义人间的秩序和发展道路时，是否自身也蕴含着人对平等的追求和超脱的所有可能？这是另一个问题：未来将会变成一个艺术与技术合谋的新世界吗？

艺术在人的本性上出于情性，性质上带有反抗秩序的

浪漫。浪漫是相对于秩序和制度的自由，至少是对自由的向往，反对任何形式的制度和纪律，是无政府精神的最基本的根源（是艺术家都倾向于无政府状态？还是无政府状态本身就是艺术家的本源？有待深究）；同时也带有反约束的随性，这是一种相对于压迫和制约的人格的自由。因此对于任何秩序进行反抗，对于任何区别追求超脱，成为人性中消除差异、超越区别的追求。这种追求正是因为在现实中不被区别和差异以及秩序与规范所接受，才变成一种形式上的二次变现，艺术就成为与现实相平行的幻象、仙境、陶醉、美感和才气（不在此处展开，将在"圣所与艺术"主题中继续）。

艺术学中超脱区别本身就是一个双向－悖论。只要有人存在，就有人与人之间的区别，这既是使人成其为人的前提，也是限定现实中人的必然；而超脱又是人的行为，超脱的行为也会形成一种人间的差异，在秩序中成为一种独特的"反秩序"存在。

人与人之间所构成的世事和人情，无论悲欢离合、温暖寒凉，都是作为个体的想象与集体的强制规约之间的矛盾，更何况社会中人之间的基本态势是以势利确定价值，竞争演化行为，成败决定荣辱，所造成的秩序和规定都是对个人与生俱来的本性的抑制和限定。无论是集体的政治理想、共同

的伟大信仰、美好的终极目标，还是个体的愿望、欲望、情绪和梦幻，都只能永远追求，却注定无法满足。于是，一切的政治理想、宗教境界和欲望目标，根本上都成为一种"艺术"，或者在具体的艺术作品中才可能获得精神上的沉浸与感觉上的沉迷。

但是对于所有的人来说，各种沉浸和各种沉迷都是在于其本身没有规定、没有边界、没有区别、没有差异的了无边际的美学和诗意，所有的结局都在以各种方式，从愉悦感官开始，由麻痹感觉深化，以分裂精神归置，至清除自我而达成，逼近不可限定的在。

4

艺术作为"我-它"的变现

艺术是人对物的呈现。

在的变现在"我-它"题层呈示。"我-它"是人作为主体与同类之外的非人对象之间的关系，是自主的主体与不具有相同主体性质的异类之间的关系。可以按照"有命-无命""有情-无情""有权-无权"分成三个等级。人之外的"物"类虽然部分与人类赋有同样的生命，部分具有相似的感觉，部分与人类进化进程关联，但不具有同等的权利，所谓"天地间，人为贵"。本书本着对人权的确定和尊重而划分"他"和"它"。我们尊重和承认其他信念所坚持的另外的分界，因为分界是人的问题。

人具有人的本性，人性的三个面向理性-神性-情性延伸出人的科学-思想（信仰是一种思想）-艺术，因此如何分界归类是由人的不同思想和信仰所决定的。基于在不是一

种确定的思想／信仰而可以指代任何思想／信仰，所以在此问题上无从争辩也不做争辩。

"我－它"题层中的"它"即物，即东西，即人的对象中不包含"人本身"在内的其余全部。这里的"人本身"排斥了"我－我"题层和"我－他"题层两个部分：既悬置了将自我作为对象的人本身，也悬置了作为对象的同类，即具有同等生命价值，同种理性、神性和情性，以及同样权利的人本身。

人作为自然中的最高存在和自主主体，本身也是一种对象，只不过是一种大于物之物——"人物"。"人物"拒绝被物化（成其为"它"），除非在生命科学和心理学中作为被研究对象时已经死亡，或自我自愿或被他人强迫将自己的部分人权有限度地让渡而作为"物"。人具有神化的性质和实践，理想与神圣化中的人不是成为"物"，而是"神"，即超人、高人和神（成其为"祂"）（所谓被神化的现象、事物和形象都出于人的相信和崇仰）。所以"我－祂"题层中的神不是一般的"物"（它）。

所有的物实际上都是被人认识和意识的对象，而人意识不到的存在无从成其为物，物是人的定义，并非所有存在都是物，只有其中与人的感觉、测量、摄受、认知和利用发生关系的那一部分才被称为物。

在现代科学技术发生之前，认识是以人自己的感官所能感知的程度为限，经由眼耳鼻舌身将视觉听觉嗅觉味觉和触觉对象认定为物，并在此基础上将之作理性的推算、神性的想象和情性的感悟。随着现代科学技术的高度发展，观测和分析／计算能力超越并异化了人的肉身感官的限度，不断扩展了人对物的种类和层次的认识，目前还在向宇宙和粒子尺度方向推进，人的理性脱离了人的肉身限度而以技术自身的逻辑和算法，继续按照技术可提供的一切可能性，不断创造和制造各种推进人的认识所需要的观测和分析／计算的技术，所以这种对物的讨论（字面意义上的物理）也就是在到目前为止的人类的技术水平范围内所有关于物的知识的讨论而已。

其实把人本身及人的神圣性质悬置在外而讨论物，并没有超出"我－它"题层——依旧在人与人的对象"物"的问题范畴内，科学及其发展出来的技术对作为主体的人进行了巨大的延伸和赋能，这种人的理性的超常爆发与膨胀并没有使人性的整个结构（三性一身）发生改变，机器增强的理性算计能力并没有具备占据和取代人性全部的绝对正当性，而是相反，是人类在畸形发达的对象研究中以为人类已经、正在或将要被物化。这只是具有神性（思想性）的人的自我假设，或者说也不过是人的一种思想和信仰，一种伟大而单纯的意见。

执持"先于人，已经存在宇宙和生命""没有人，世界本

来就存在""物的本体先于人的感觉、认识和思想"都是一种思想和信仰，是一种科学信念。这种信念完全是人的一种选择和标识，当下既不可以被证明，也永远不可能被证实。如果没有人，这样的信念不会被提出并发展，定义是在被接受的过程中形成人的认识和知识的。

在本书中由人（作者）作出的对人的本性和历史的评价，旨在反省在不同文化和不同时代下，人的自我局限和界限在现代科学发生之前和之中对于物的解释。在这样的信念之内，人在对以前和正在进行的理性（算计性）进展进行综述、验证、试验、探索和创新的时候，实际上也是用人的理性对理性本身的性质、作用和任务作出判断。对"没有人自然就已经存在"的认识是人的认识，对"物"的认识终究是人对物的认识，对"它"的认知是人对"物的不依赖人而存在"所给出的一种解释方式而已，就像本书设置"我-它"作为讨论艺术的主题，根植于人的问题。

世界其实仅仅局限于人所感知、测量、摄受、认知和使用的所有。而所有以为"人可以正确地认识和理解人之外的整体全部，超越人的局限性"的信念本身就是人的傲慢、自大和不知其无知的一种证明。存在本来无有，经由人作为主体，将其感知对象，特别是依赖大力发展的科学技术所认识的知识对象接受为物。

事实上，科学发展的历史证明了人类理性的限度在于只问可问且可以寻求答案的问题，这一点尤其被现代科学家所明示，却被包括科学家在内的人类自身所无视。宇宙的起源问题目前从大爆炸开始，而大爆炸之前什么是宇宙？物质的本源问题从粒子开始，而粒子本身如何从无到有？生命的起源问题是从物质自身内部的差异和动能启动开始，而什么推动了差异和运动？由此突然想到维特根斯坦所说：

人在不可言说/认识之处，必须沉默（Wovon man nicht sprechen kann, darüber muß man schweigen）。

对于人的认知能力中可理解和解释的部分，放置在本章"我-它"题层中探讨，而不可理解和解释的部分则提升归在下一章"我-祂"题层。认知能力是一个不断扩展的过程，又是一个表面上向"神圣境界"接近和归附，而实际上是用科学所获得的知识不断进攻和侵占以往属于神圣境界（领地）的过程。虽然人类的某些个体选择科学作为自己信仰的目标，其动机根植于自我的原始动机与好奇，但这个"行动"本身其实还是属于"神性"（思想）的性质——"发自个人动机而对自我选择的目标的追求"（吴国盛语）。所以，相信科学本身并不科学，只是一种信仰。

艺术是对物的变现，是不同的人在不同的时代和不同的文化中对"物"所具有的一切性质和变化可能性的形式化。在"我－它"题层中，物的变现随人设计，被呈现为千奇百怪、美轮美奂、变异无穷的不同图像、形象和现象。

"我－它"在艺术中的变现经常被简约为"人与自然"的关系问题。此处"人与自然"的关系问题不包括"人与人"的关系问题（"我－他"）。在《没有人是艺术家，也没有人不是艺术家》一书中，对"我－它"的首要问题"到底什么是自然"，论述如下。

论说艺术是自然的变现，实指三种意义上的自然：

第一自然即造化，即将人排除在外的环境。这里又包含两种：一种是将人的造物也排除在外的自然环境；另一种是人改造和建设过的生活实际环境。

第二自然即天然，即人所认识的自然。是对第一自然的常规运行方式的解释，从最初的神话直至现代的自然科学。也包括两种：一种是各种天然的运动的体认和解说，其中最集中的代表是人自身的生理、心理运动的体会、认识、总结和实践。另一种是由追求天然规律的认识而分化出来的科学系统（称之为知识）以及与之相关联的技术系统。

第三自然即本然，即人与自然关系的本质模型，它的运动形式是必然如此，它的结构特征是自我恰适、有机组合、不可

分割。它只能体验不能作为外在于人的对象而对观。人既然是自然的一分子，人就与自然融为一体，如果要对之研究，一个分子就跳出了这个全体结构，跳出全体的分子不再是全体原来的分子，失去分子的全体不再是原来的全体。如果人站在全体外看这全体，全体就是被人当作对象的，缺少人的本然参与的具体局部，因而不仅不是原来的全体，而且不再是真实的全体。在全体中体验，体验活动即属本然。所以本然即是体验，即是人和自然的整合，即是观照者（人）和客体（被人观照的对象）未曾分离的状态。

"人与自然"的关系，不仅是肉身感官对外界的直接感触，也是人对于相对于自身的物质世界的反观。反观通过人的科学技术实现了前所未有的状态，艺术不再仅仅是人对自然所感所知的形式变现，一方面将科学技术所扩展的知识和观念呈现为艺术而发展出"科学艺术"，另一方面把科学技术用作艺术的媒介来制作艺术而发展出"新媒体艺术"。当然与此同时，科学技术也利用艺术来显示和讲述科学，推广与销售技术产品。

只有一样混淆，就是当图像技术经由"摄影"（1839）、"电影"（1895）和"互联网对数码成像和计算机图像的普及储存和传播"（1995）之后，图像再一次脱离了艺术成为科学的方法、技术和手段，甚至在一些科学技术中被作为重要而

唯一的手段，但是由于图像在之前的上万年文明进程中一直被视为"艺术"，因此艺术会被误解为科学的图像化（当然科学图像也会被利用做成艺术作品）。这种混淆在于作为观测手段和检验与分析方法的"机械再现"的图像完全是人类理性的计算性工具，是科学的图像，所以再现可能与艺术毫无关系，就像科学的本质与艺术的本质无关一样。

艺术作为我－它的变现，在对它的问题中，还有一种不是作为可以分析的个别具体的事物，而是作为环绕和包裹人本身的整体状态，属于"我－它"同一层次和性质的问题，而在艺术中则呈现为较为发展和注重的方面。为了讨论方便，也是基于对人类艺术实践的实际状况的考虑，单独列出"环境"一节，并把人与自然的整体观念和创作归于此讨论，虽然"物品"也是人的"自然"。因此"我－它"在本书中分为"物品""环境"两个主题，各有专节论述*。

* 　与"环境"相对，称为"器件"更好，但是由于在这个主题下还包含着一些"有机"（相对"无机"）甚至"有情"（相对"无情"）的"无权"之物（相对具有人权的人自身而言），所以称为"物品"。在北京大学的艺术史课程讲演中，这一主题词使用的是"品类"，源自王羲之《兰亭集序》"仰观宇宙之大，俯察品类之盛"，但是"品类"的对词"宇宙"又不能和"环境"对置相配，所以在本书中做了修改。

　　动物属于"它"，似乎不能用作"物品"表述，但是从与人相对的意义上，动物是一种物，而人则不是且不能被物品化。

物品与环境，合而言之，都是在在"我－它"题层的变现；分而言之，则略作区分："物品"，是以物作为对象，从形态上加以分析；当对象扩展到无法完全成为与人相对的个别的"物"，而是一个围绕和包含人本身在内的一种"它"的时候，就是"环境"，环境也可以视为"诸物"（物的复数）。

作这种区分表面上基于形态，实质上与"我－它"不同的关系方式有关。前者更多地把"物"看作外在对立于人的物质、物品、器物，是被人凝视之物，而后者则更多地将"物"作为与人互动的过程和后果。前者把物看作各自独立的单体，可以对其特性进行分析，而后者把对象看作互为关联的集体，可以形成总和、整体和全体。

这种形态在科学学科上也被区分，构成了物理学与环境科学和生态学的基本分野，但是在科学上，包含人的因素在内的环境科学和生态学并不把人的对象作为完全外在于人的"它"，而是把人的因素转化为客观的数据和参与因素，对之进行理性的观察和研究。

这种科学学科分类基于事实，也有重大的针对性，但是考虑到在思维中，人与物之间隐含着因果互动的辨证关系，所以本书明确地分为"无我的物"和"有我的物"：在"物品"中，一种是自然物（纯物）、植物和动物（人之外的各种

有命－无命、有情－无情之物），另一种是人改造和创造的技术产品（具有人对物的使用功能意义所进行的赋予）；在"环境"中，则分为一种是将人的造物也排除在外的自然环境，另一种是人改造和建设过的生活实际环境。

"物我两忘"是人的情性表述，是对人与物的关系的艺术性描述，具体到艺术创作方面，与"我－它"相应的则有"制器"即将自我本身分离于作品与"造境"即将自我融入作品的分别。再进一步，不是从对象与人的关系形态上进行区分，而是将物视为"对象的再现"还是视为"自我的表达"的区别，因而表现"物品"就有静物（画）和花鸟（画）的并列，表现"环境"则有风景（画）和山水（画）的并存。

人类发展到新媒体新技术新观念（人工智能计算科学－生物工程－材料科学）时代，极大改变了艺术变现的方向，从自然向虚拟转向。"我－它"之间有四个层层相因的问题连续发生突变：

其一，艺术是在现代科学的成就之上，利用现代技术（或针对现代技术）显现人在物质世界中的地位。这种显示不是科学和技术实际实现的人对自然的认识和控制，而是对这种认识和控制的感知和评价，将当下的人与自然关系的正当与否、合适与否、完美与否和满意与否表达出来，展现当今"我－它"[即过去习惯称为"人与自然（对象）"]的一种

新关系，促进人和对象（物）的关系继续拓展。

与此同时，人在自然中的地位又有重新评估的需要。人在这个评估中将变得更为自信，也更为自悲，从而出现现代生存双向-悖论。

自信源于人的"科学技术的骄傲"。人在理性的激发、运用和发挥之下，推动了对于世界的认识和人本身的认识，任何科学技术的认识都是人为的结果。与此同时，所有对科学即理性发展的评价和反省，也是人为的结果，是人的神性（思想和信仰）的作用。自悲源于人对自身限度更为清晰的认识。

人的信心根植于自信的激励和自悲的清醒，从四个方向根据新的知识和新的技术层次提供的可能而重新展开。

首先是在物质支配权的占有上的信心，就是如何能支配更多的资本和资源，实际上连接着更多的权利和福利，直接体现为人作为一个生命体的健康和长寿。这个问题取决于医疗技术的发展以及治疗所需资源和机会的优先权。在长时间的人类针对疾病和衰老的过程中，谁占有了先机，谁就具有了生存的可能。

这种信心其实是不足够的，因为人的问题并不仅仅在于活得长久和健康的问题，而是很快就转换为第二个优越和荣辱的权力问题：就是在人际关系中间，哪一种人或者哪一群利益共同体能够获取优先权，既可以充分地享受医疗和健

康，也可以决定怎样享受基因编辑特权和保存自己的身体及部分，以维护一种可能性，一种还能继续被"复活"的希望。这样就把长生延续到精神上的永久，在希望中克服物质占有的最大的敌人——死亡。

当然，这个问题就紧接着跟人的幸福感的质量和刺激程度关联，也就是说，在人的情欲和奢望获得了充分的满足之后，是否有不间断的机会得到更大程度的变换和增强的可能，而且这种变化还会伴随着自我意志而生发起伏。

这种问题虽然是潜在地鼓励某种技术的发展（以及资源使用和资本的集聚），但是由于其对差异和优越的追求，妨害整体并多以他人的失意、痛苦和败亡为其成功的前提，因此利用改变身体的技术进行体育竞争和为了提升自我超越他人而改进军事武器的精良进行战争从来不被公开地宣扬，对在体育中服用兴奋剂以调整、增强和改变身体状态的行为都会明令禁止；然而人们却又对竞争和战争的胜利结果高唱凯歌，内在欲望的满足从来都以不平等的结局终结。与此相对应的，是对这种看似平等却不公平行为的超越和颠覆，那就是奉献，一种能够为更多数量的人和更大的人群比例改善生活状态和生存水平的行为，常常被更高地宣扬为幸福的至高境界。

上述这些不同的信心与成就的感觉都是在崭新的技术层

次上通过对环境和物质（物品）的占有（我－它题层）而展开，但是"它"也迅速推进了人类"自悲"的延展（自卑是无力的慨叹，自悲是对自我作为的反省）。自悲同样源于科学与技术的迅速发展和人的理性的片面膨胀，使得人的独特的价值和人格尊严被逐步否定、取代和贬低。

"人的独特价值的否定"论证出人与其他物并没有本质区别，本性同样。由于"人的"科学技术实现了前所未有的认识，作为具有独特价值的人在存在意义上不再具有唯一性，不再具有任何与其他动物甚至"物"（任何一切有命－无命或有机－无机之物）所不同的区别。人与动物和其他生物一样，具有同样的性质，同样的机能和功能，甚至是同样的取向和判断，只不过是在程度上略有差别或有很大的差别而已。果真如此，人的基于独特价值的独立性就会根本地被取消。

"人格尊严的否定"更进一步，认定人性不具备特殊的位格，在很多方面都不过是生物的复杂工程，并可归结为机械的算法，没有尊贵和神圣可言，也就不具备尊严的基础。当这种算法被揭示之后，各种方程通过技术转化为工程，利用机器算法以及其他的生物和材料工程设计，能获得比"真实的人"所能达到的更好的效果和结果，甚至这种结果可以反过来凌驾、覆盖和取代人的行为和决定，那么人的存在的神圣意义就会受到根本性的否定。人的意义的否定导致人可以

被忽视，也可以被制造，甚至可以被另外的一种智能控制。这种基于资本而不是人本的逻辑导致人的生存危机，人被人之外的东西（其象征状态是外星人，其产品形态是机器人）所控制和消灭。

虽然现代科技和资本逻辑（理性算计）的发展正逐步进行，还远未达到对"独特价值的否定"和"人格尊严的否定"的程度，但是其发展趋向正使得人们逐步失去人文主义的主体意识和个人积极生存的希望和竞争力，在精神上重新回到中世纪状态。中世纪的人们尊崇上帝，或者是外界的超自然的力量，超自然根本上说就是超出人的自信和自我救赎的能力。科学技术在人类自身的贪婪和狂妄的鼓动下走向了对人的否定。

自信和自悲的双向－悖论逐步加剧以后，艺术就成为张扬和掩盖矛盾、寄托和表达性情的必然变现。信心成为一种对于悲剧和喜剧的欣赏。而这里的悲剧和喜剧不是指狭义的戏剧形态，而是泛指人的所有感官所能营造、创作和感受的艺术形式。

最后归结到"艺术显现人在物质世界中的地位"这个"我－它"基本问题。

自从新新媒体[*]艺术出现，新的问题就此展开，即"我－

[*] 旧新媒体指摄影，中新媒体指电影（动态影像），新新媒体指计算机艺术。

它"的"不分"(主客体不分)和"不隔"(全部感觉统一),从而"使艺术创作不再是造作而是生活和生命本身",使"作品不再是艺术家完成、受众接受,而是每个人自己介入后果并随个人的感觉和意愿而变易,永不停息"。

作品(或者说显现的观念和方式)带给观众的将是痛苦同时又幸福的感觉,这正是作品的魅力所在,也由于新新媒体被更为广泛和便利地使用,具有成瘾的魅惑之危机。

其二,艺术是人在自然中的关系的显现。艺术秉承了其初始状态的特征,是人对环境与作为对象的物质世界(造化,即第一自然)的观察结果。

旧石器时代的洞窟壁画,画出了驯鹿的蹄关节和唇部结构。无论作者出于什么动机,这种对造化中物品的观察和记录就使艺术从无到有(或称之为起源)。所以西方观念下的艺术史,虽然对这些图像会有不同的解释,但都把这些图像作为人类最早的"艺术品"。近代(19世纪末—20世纪初)尚处在旧石器水平的澳大利亚土著画在树皮上的袋鼠,把怀孕的母兽的体内状态像X光透视图一样画出,以及后来达·芬奇的素描、歌德的色彩研究插图,都是对造化的观察和记录。艺术中对物质世界的观察/记录的方向,在科学性图像中专门转化为博物图谱、解剖图谱,最后被机械复制技术生成

的切片摄影和计算机测绘代替，不再归入艺术领域。但是在现代艺术（当代艺术）中，仍把对物质世界的观察和记录作为艺术品展示，供人感受和欣赏。

其三，虽然艺术处处显示着物质世界环境中的各种具体形象，但经过现代艺术革命后，艺术不再仅仅是对物质世界中的个别对象进行观察和记录，还对人与自然世界关系的伦理和理论进行思考，从而引出了"保护自然"（博伊斯的行为艺术作品）。

现代艺术（当代艺术）对于环境的意识，隔代继承了已经断绝的"艺术"的古代经典定义，即将自然作为一个与人相关的天然整体，进而观照，并变现出特别的形式。

至晚在进入农耕社会后，人类的许多文明都显示出对天然整体的关注。古埃及对天狼星与尼罗河泛滥的关联的记载，中国商代甲骨文对岁星变化的记录，成为古代科学和技术成就的典范，但是对于古代当时的人来说，则是在做"艺术"（与巫术意思相近）。尤其是黄河流域的中国人，不仅把天然的现象看成是必然的运行规律，甚至看成是与人事息息相关的互动作用，夜观天文可知国家之丰歉、人君之命运或战争之胜败，于是发展出各种解释人的命运的数术，并设计出利用造化或人的某些因素来调控这种关系的方技，

这是后来科技史研究数术方技所忽视的部分。

而欧洲文艺复兴之后和中国的隋朝之后分别发展出来的独立的风景画和山水画，虽然是传统美术的最重要的代表，代表了人对自然现象和外部世界的兴趣和描述，却只是早期对天然整体的观照的表面和枝节部分。

现代艺术（当代艺术）与传统美术对自然变现的程度差异也体现在这一点上。艺术用各种仪器、材料、装置来呈现天然的存在以及人在这种存在中的反应，这不是有科研目标和预算的实验，而是"观照"的形式化。传统美术也呈现天然的存在，作为观照的形式化，是通过长期的酝酿和涵养，外师造化、中得心源而形成艺术的品位。

而新媒体无论是摄影、电影还是计算机艺术，都是利用高度有效和精密的机械，使对自然的变现效率极大地增长，新媒体艺术越过有用之用，将技术与无用之用结合，制造出虚拟世界，艺术作品所呈现的对天然整体的观照让人的眼界高扬如飞，"视天下如草莽"，从而获得高尚的感悟；而为达此无用之用的目的所用的工具、设备、图纸、装置及其工作过程，也成为艺术的作品。

其四，艺术在未来发展趋向中可以归结为人天合一的新时代。

艺术与技术的结合，使人具备了与天（造化、造物主或宇宙形成理论）同等的能力，人将与天一起共同创造未来世界和完整的人（本身）。通过在第四层问题上重估，并继续对第一层问题"人在物质世界中的地位"、第二层问题"人对自然的呈现"、第三层问题"人对环境的意识的思考"，可知艺术在"我－它"题层的最高境界是责让人在自然中的地位，是重建人在造化（"第一自然"）中天然（"第二自然"）、本然（"第三自然"）的状态。在上文三个层次的论述中，"自然"（包括第一、第二、第三自然）是作为人的对象被考虑的，如果转而以人同时作为对象进行讨论，是把自然作为人存在的一种变现方式来考虑。从这个方面来看，"我－它"所变现出的作品不一定涉及宇宙的现象、环境中的山川树木，而是展现在物品和环境中当下的人存在的意义，反省人的价值如何受到威胁，是什么在危及人的天然的环境进而搅乱人和世界的本然关联，提醒人们和呼吁人们抗拒这种威胁。

情性让人展示本然的人的生活方式，不是呈述、象征和隐喻，而就是如此生活，"艺术就是生活"具有了必然的意义。这是从正面来说。从反面来说，人在"我－它"中本然状态的丧失，不是出自人的愚昧，而是出自人的自作聪明。

由人的理性发展出来的科学精神本来只是人性的一个部

分，它与人的艺术和思想/信仰共为人性的三个面向。但是由于技术的高度发展，以科学精神为代表的理性在利益至上的社会中膨胀到几乎挤压掉了人的艺术和思想的地步。所以我们所指人的本然，从某种意义上就是指人应在三者兼备和平衡中显示出来的状态；所说的威胁，是指人在自我发展中片面发展了人的理性、科学精神、技术力量、机械判断、计算至上，结果导致社会越是发达，个人越趋丧失。个人并未丧失他的生活的基础，而是丧失了与理性并列的"理性外"的艺术和思想。现代艺术（当代艺术）的作用就是在理性外弥补艺术，重建精神、感觉与理性相平衡的天性。所谓"责让"，不仅是哲学上的思辨，也是形式上的印证与觉悟

以上讨论了艺术是自然的变现成形的四层问题，以及"我－它"题层中的安置。

我－它题层起源于生存的依赖，终极于根本的解释。

4.1 物品与艺术

艺术是将物品作为人的对象的表达。被表达的对象并不都是物。

物品是物在其本身所是之中物的本体的变现形式，是"世界的本质"和"人的本性"互相作用而产生的一种现象和状态。无论如何看待和称谓物的现象和状态为物质、事物、物品、器物，都是人的问题的一种组成部分，世界的本质和人的本性作为在在四个题层中的一个专门针对非我、非他、非祂的"它"的题层，变现出所谓的物品和环境，被再度形式化为艺术中的主题。艺术是物品和环境的形式化。本节先集中讨论物，再讨论物品主题。

物作为物质经过现象学特别是海德格尔的分析和论述，总而言之是物性（Dinghafte）。物性析而言之则具有物的本质（Dingheit）与物的本体（Dingsein），人会对其所具有的物的概念（Dingbegriff），根据自我对物的结构／构成（Dingbau）而形成不同的对物的把握和理解（Dingerfassung），并对之进行物的解释（Dingauslegung）。

不同的时代和不同的文化对物的解释不同。把物作为世界的本质和人的本性，依据的是希腊亚里士多德以来的思想根源所形成的西方思想，构成了西方（希腊渊源）的世界观念[*]的一个部分，与中国的观念形成互鉴和对比。中国文化对

[*] 西方的世界观念还有希伯来（基督教）渊源。

此的信念是万物生于有，有生于无。

如果将物作为在，可以变现为四类人的对象。

第一类是物作为自我。正如自我无法将对象的自我作为物截然分离，所以当人把第二个"我"当成"对象的自我"（见"我－我"）时，也就等于我把自我当成（人）物，在对待对象的论述中无法清除对象掺入主体论述所造成了的主体的投射和对象的自有之间的模糊，而无以将这一个（人）物当成物本身。所以在自我作为物时，人是这个物，物也是人。而且无法切分在自我作为对象时，主体的自我和对象的自我在何时、何地与如何分界。在艺术中尤其如此。

第二类是物作为被剥夺了人的权利的同类"他人"，这个他人是主体的我将之纯粹作为对象的人，而且还与我构成人与物的关系，在我－我题层的问题也部分遗留纠缠在我和同类的关联中，所以所有我对他（他人作为对象）的理解受到以下事实影响：主体作为人的我也是他人的他人，具有同样的人的属性（人权），所以不论在多大程度上将他人剥夺人权作为生物和疾病的承载对象或是尸体（作为主体自愿放弃和切断人的位格而提供给人作为物来使用和对待），还是一个具有相同的权利和尊严的人，都不应该被作为纯粹的物。这里之所以还要说"物作为他人"，是因为人类自古至今还经常有

意无意地违背这个基本权利准则。利用任何人类成员的活体作为对象物进行实验在现代法理中均视为犯罪，即使某人被剥夺或者不享有政治权利，也仅指此人在我-他题层上因为违法、疾病或心志尚未发育成熟，而不具备人的政治资格，不再享有或没有选举权，不能承担领导责任以及拥有表达个人见解和意愿的自由。在艺术中作为人的权利的主体会被视为创作权利和接受权利被人为限定，所以在某些特殊历史时期和特殊文件中，是否可以从事艺术是一种可以剥夺和赋予的权利，是对人的一种管制。[但是由于"超脱"建造了人与物之间的模糊性，即人将他自己作为物，物我两忘，（无论针对我-我中的第二个我，还是针对我-他中的他）人与物之间不可限定，形成对管制的否定，所以艺术成为在人与物的关系中是一块精神飞地，任何被限制的人性都以艺术之名而获得寄托和表达。]

第三类是物作为纯粹的对象。这个对象不包括自我与他人（同类）之间的平等关系（"物"和"人"截然两分），也不是人对理想和神圣的归结、想象和信仰的设置（"物"和"神"截然两分），而是除此之外与人相关的所有对象的总和。什么前提之下人作为对象物，对照上述第二类物的概念而言，此时的人不再是具有人权的个体，而是作为生命和生理现象的"生物"，由于人作为毫无例外地具有平等人权的对象，其生

命状态（死刑问题暂且不论）及其人格尊严不可剥夺[除非自愿捐献，所以对待人这种对象具有特殊的规定和法律。对有生命的个人的治疗、修复、增进和实验的科学技术——医学和人机接合科学（制造半人半机器的"赛博格"）都不视为纯粹的科学（和技术），而被视为具有科学性质的艺术]。

第四类，物作为本体的现象。物是人类生存的前提，不仅是人类认识的客体，也是构成世界的基本因素和结构认识。如上述，在古希腊以来的西方思想看来，物也是物质存在的形象和现象的依据，被作为世界的物理本质而被当作本体。进而将物视作显现为现象（具体的物的显现）的实体（substare）和形而上的实质（Wesen）。实质不再是物，而是对物的认知。依照于这种对本质的理解，物是世界本源，也是人的意识的根据；在古代中国的思想看来，由于现实与生存是物组成的世界（万物），而所生成和变现的并无作为本源的实体和实质，而是在"自然"（三种意义）中，即人与自身和周围的遭逢和际遇中的全部偶然的整合和内在不断变化的道路和历程（一种行动方式和终极信仰的"道"）。本体不是实体，而是人的天然地起源于造化之中，在所有相对关系中生成所有本然动机和选择可能的行动，从而无限自由地进行探寻、意识和规定，使得不同时间和空间中的我所意识到的世界和生活，有生于无[再进一步将自身感受系统（感官）在

一定的媒介中形式化为艺术〕；而在古印度佛教系统以来的思想看来*，物是人的感觉、欲望、恐惧对对象世界的种种虚幻且即时流动的反映，物以其形体和功能（虚妄的）依赖，激发和满足了人的肉身，增加了人与人之间的虚荣和妒忌，并导致人对物质的无止境的贪求和对环境美好与舒适的无限向往，进而将之执持为理想与目标，物是人虚假地理解并以之为真实，然而物是虚幻。这是第四类物。

如果用理性及其使用的逻辑和因果关系来寻求物的无限的本源和无尽的生成原理，则构成人类的科学，形成"物理学精神方式"[†]，并发生和发展出现代化（单项性理性化）的技术改进和技术革命，不断利用理性计算工具将人类推向后人类时代。人类利用科学和技术产生的人造物，不仅足以毁灭制造它的主体——所有的人自身，而且可以毁灭承载所有人所依赖生存的物品和环境的基础空间——地球。

　　* 印度思想在吠陀时期和印度教之后都有自身的本体和思维方法，而佛教特别是中期大乘思想传入中国，与中国本土思想多有融合。

　　† 人类迄今为止存在三种精神方式，又称精神模式／心理定式，是指"物理学精神方式""人口学精神方式"和"艺术学精神方式"。古代人类在各个轴心文明中都处在"物理学精神方式"，即使其科学处于蒙昧和粗浅阶段。这种精神方式强调存在一种各自认同的真实或真理，表述为神，或天，或真理和规律，把现象看作抽象本质的偶然显现，认为一切皆由根本原理生成并可以被解释甚至把控。科学发展之后，这种精神方式依然是许多现代人认识和理解世界和人性的唯一方式。

而对物的终极解释会形成各种观念和信仰，在人的存在的（不断创造的）前提下和（不断突破的）限制中，变现为世界和人性的呈现与认识，并被形式化为人可以再度感知的"视觉与图像"和语言、声音及其他感觉形成的形象和现象。这种普遍而不断变化的实践超过或者根本不涉及西方、中国和印度思想对物的理解和解释及其之间的区别，亦即无所谓把世界作为规定和唯一的观念和信仰。

任何对世界的本体观念都会生成图像。图像独立成为一个事实，具体它是什么，基于不同观念和信仰的人有不同的解释，但是任何解释都不否认图像存在。图不是语言，也不是物，图像是图像自身。

图像和物之间的关系，具体体现在图像和物品之间的关系。

艺术用情性关注和感受物，经常具体到某个物品，利用图像和其他媒介（部分地）对于人类生存和生活所依赖的物质对象进行仔细地观察和审视，将作为生存资料的事物（自然物）和生产、技术的结果和形态作为认识的对象（器物即产品）以及观看的形象和现象进行描摹、塑造和绘制，将之变成并不具有实际功能和作用的图画、雕塑，使得作为人的对象的物品的本体与自性从在变现为图像，一种可以寄托自我并可诉诸保存、收藏和交易的艺术作品。

或者在人本身功能所必需的产品（器具和工具）形态之上增加各种具有意味的辅助装饰，甚至将其功能本身的形态作为一种失去原有的功能后而剩余的形式（纯形式），而在形式化的过程中加以强调和实现，使之扩展为工艺品和设计作品，其中艺术的意味大于其使用功能。

艺术作品自身的物性有多有少，有时甚至处于无有的状态，但却是交易和估值的依据；而且艺术品的交易根本上来说不属于物的交易，因为艺术品的作为物的成本不重要，或者越来越不重要，艺术品的交易是以一种非物的交流方式完成[*]。而这种非物的方式虽然和艺术所承载物品可能有直接的关系，但是意义和价值完全不等价。

当新媒体（摄影、电影和计算机影像）出现，一方面使得这种图像与物之间的关系得到了精确而充分的发展，另外一方面也揭示了独立的图像与作为媒介的图像和物之间的关系的断裂，从而彻底改变了艺术学中对于艺术与物和艺术与媒介之间关系的原本理解。

[*] 在消费社会中作者具有权利的情况之下，这种方法是以知识产权（版权）的方式来进行交易的，哪怕是作者已经死亡50年以上，已经失去对作品的权利，作品已经转化为人类的共有财产和公共权利，也是以演绎、加工、复制和建立流通者的版权作为交易的依据。这种依据与其说是关于物的交易，倒不如说是关于权利及其附加相关利益的交易。

4 艺术作为"我-它"的变现

艺术作品如果是以非物质的方式呈现，如音乐声音的作品和语言的作品，其作品载体所具有的本身的物质性可以完全忽略不计，或者说随时可以被替代和取消。因为其艺术性不在于与其所承载的物体之间的关系，而在于不依赖于物体（媒介）而具有的艺术本身的意义。艺术与物品之间的关系最为明显和直接的是造型艺术作品，绘画、雕塑、建筑和工艺美术本身就是一个物品。而绘画和雕塑作品作为图像直接描写物品本身，并曾经在西方以如何表现被描述物品的精细程度和准确程度作为其价值的根据[*]。也就是说一张描绘无用垃圾的图像，可能是一张价值连城的绘画杰作。

艺术在不同的时代和不同的文化中通过观察、审视而对物所作的描摹（形式化变现），以及用品、器具和产品的制作和设计所呈现的不同的形式和状态，在制作中增加非功利形式，辅以不同纹样和装饰的意味，这些都被看成是人类的历史和经验的记录，同时也反映不同时代不同文化中的各种差

[*] 尤其在西方绘画发展到文艺复兴之后，特别是十七世纪荷兰小画派。在当时的市场评估体系中，是否能够画出一个水果表面上的那种果霜，或者能否把花叶上画出一个虫眼，是其价格升降的依据。

异性存在，使得作品甚至工艺品成为分析文化、研究艺术与物质的关联所在，成为艺术学的模仿理论的根据和再现写实方法的依靠。所以在西方思维体系中，艺术学才会被等同定义为艺术史。

在人的精神方式中，由于"人口学精神方式"*的觉醒，在人口学精神方式之下的艺术学向社会科学的方向转变。不同时代和不同文化中的艺术史，进一步地向处在同一个文化和同一个时代之内不同的人群的差异性研究转移，尤其是在社会的经济活动所决定的阶级差异之间，生产关系和分配关系决定了人与人之间的社会存在、政治、权力以及其他方面，可以被艺术所揭示和研究。阶级差异之外，一切可以做人口学划分的问题都可以作为研究的一种进路和方法，性别差异就会出现女性主义研究方法，种族差异、年龄差异、教育水平的差异都会成为观察和研究的路径，从而揭示了各种原来隐藏在复杂关系中的特别的问题。

人类历史进程中现代化发生之后，人类社会的型态发

* 达尔文进化论带动了社会学中计量历史学（Francis Galton）时代的到来。达到对文明与文化差异的了解和认识之后，以相对性为标示的"人口学精神方式"将人类成员主动或被动地归并赋予群组性身份，包括宗教、民族、阶级、意识形态甚至体育竞技粉丝团，用统一的标识和意志来规定自我的精神取向和行为的集体准则，排斥异己；而正是这种惯性最终导致了自我中心、贬低他者、宗教战争和文明冲突。

生了新的变化，体现为人对物的理解和表述的自由亦被觉察和重视。1839年以摄影为初始标志的机械再现技术（摄影、电影和计算机图像）产生之后，人与世界的关系发生根本性的"觉醒"。世界不再仅作为物的形象和现象，而是通过图像和媒介与人的存在互相作用。当世界外在的形状和形态被精确和方便地表述之后，人类意识到物质的现象和形象是一种媒介——图像。这种图像一旦被人掌握之后（图像时代），在我-它题层变现显示，"它"的本质不是物的单方面的问题，而同时也是我的问题。媒介或者图像可以是物的一种形象和现象，也可以是一个出于人的编辑和创造的无物的形象和现象。"图像是图像本身"即表明媒介只是媒介，并不是人和物关系的真理和事实，我-它的本体是在的变现。与机械再现技术引发的人与世界的关系发生根本性的"觉醒"的同时，以现代艺术（当代艺术）为标志，人在意识到图像分别源于物和源于人本身的双向-悖论的本源之后，艺术促使人完成了自我的现代性转换。逐步觉悟了的人对艺术发出了全新的要求，人类文明进入了"艺术学精神方式"。

在艺术学的精神方式中，关注和承认每个个体之间应有并保持差异，每个人与世界和人的关系就如同接受同一件艺术品，不同的人感受不同，而且同一个人在不同的时候观

赏同一件艺术品，每一次的感受也会变动，构成了流动的差异。如此一来，人类的个体不仅是可以和任何一个自我所处的状态和对象保持着独立，也对自己已经形成的独立保持着一种认同、反省，甚至进而改变和拒绝的自由。

物品与人的关系起源于生存依赖。

起初的生存依赖在"我－它"关系中生成对物品的认识和意识，而对物品的关注、感受和描摹就被当作艺术，或者被当作审美，即感觉阶段的认识，亦称"情性"中的"我－它"关系。如果动用神性，就会朝意识之后的方向去理解和解释；如果动用理性，则会指向认识和知识。

在人类早期，人性的各个方面何时及如何生成、演化和互相作用的细节不得而知，在进化的同时也伴随着偶然和奇迹（参见我－我导论部分），而留存的轨迹和踪迹经由对物质形态的考古和形相学形态的图像的考察，只能略知大概。就目前的证据来观察，人的行为痕迹最早，符号记录次之，而模仿造型（描绘与叙事）最晚形成，大约要到旧石器时代晚期智人时才发生。至于人对描摹对象的形态、质感、色彩的感受力，与动物某些种类合有，不能归于人性。而人对工具的形状、形象与功能（有意识的劳动结果）的体悟，应该是人类与生俱来。从人成其为人的那个转折点开始，人同时

"俱"*备对制作图像与造型能力，而这种理解是基于人对它（物品和环境）的认识和意识。

经典艺术阶段已经是人类文明发展到对人类自我的本性和对世界的本质的认识的完成阶段，这种完成并不意味着准确、完整和不可修改，而是意味着人对自我的对象世界已经具备了将在变现为物品和环境，再将之形式化为艺术的感受以及观察和描摹、表达和表现的能力。由此形成三种艺术史上的路径，即写实、写意、符码，各自引申为模仿艺术、写意艺术和符码艺术，进而呈现为艺术品作为对物品的"静物写生"——对作为存在的物品的形态、功能、资料、目的及

* 这里用"俱"是基于"一俱论"，即人类在进化的过程中，人的素质和能力是与人自身创造出来的后果和进步一生俱生、一有俱有——在生成结果的同时，自身同时具备了这样的能力。"存在既是人成其为人的'变现'，也是被人意识、认识和行动、作为的一切对象的变现。"这个理论是作者在20世纪80年代初对旧石器时代模仿造型（再现写实）的洞窟壁画的研究中建立的。之前有很多理论解释模仿对象的绘画的产生动机和进程，但是我的研究将之归结为：在人类发展的特殊阶段，在遭遇环境突变（最后一次冰河期）的情况之下，正常的生产和改进已经无法维系生存，而在观念上参与生产，激发了人成其为现代人的最后一次生理进化，从而在产生这个再现写实绘画的同时，人自身的主体产生模仿能力，这就是所谓的一有俱有，称为"一俱论"［最近一些体质人类学的研究，把人类的这个一俱的过程，不是看成单次，而是看成在进化的过程中间发生过若干次。尤其是在尼安德特人进化为克罗马农人之间发生了所说的最后一次突变。虽然从基因研究的角度，发现了克罗马农人（现代智人）的融合和携带了尼安德特人的基因成分，但是携带基因成分和一俱继续和持续突变，这两件事情并不矛盾。也就是说尼安德特人灭亡之前，已经接近一俱突变而使得人类具备了模仿造型能力，极可能具备了语言能力，只是没有完成，有待验证］。

其象征意义的再现描述；"写意花鸟"——对作为生成的物品的生灭、运动及变化的表意抒情；以及作为符码的对意义的呈述、象征和隐喻，即以符号和文字为载体，排斥对（客体）物品和环境的描绘，使对（主体）情意的表达可以直接通达神圣和抽象的"是其所是"。

而物之变现的像，是最经常采用的媒介，写实模仿造型成为人类造型艺术的基本样式，再现图像则成为图像学的基础，直到现代科学使用机械再现的成像技术成为科学，现代艺术脱离图像成为观念艺术（观念大于形式），才改变了西方艺术史的进程。

是否对物品进行描摹和再现，是人的神性的观念的不同选择。即使选择对物品进行描摹和再现，也有完全不同的理解。对"写生"一词的理解，透露出艺术学之下不同的本体论和认识论导致的对物的态度和方法之间的差异。

写生可以是对物品和环境的再现[如荷兰的静物画中的"静止生命"(still life)]问题是本主题分论*。当然不同的观察、流眄和凝视将选择的物品呈现为不同的图像。这种图像基于观察者在脑神经机制的作用下其视觉对物品的直接生理

* 分论是在每一个主题之下专论，在"艺术史"课程中设计为各有15讲（章节）左右来详述这个主题的艺术史史实。我在北京大学1987年开始的艺术史课程，也是围绕这些主题和方法展开。

反应，因为人的视觉既不是机械光学反映的全部，与机械再现的机器摄制有很大的差别；又与许多（具有视觉感受器官的）生物之间有很大的差别，即人的肉眼能"看到"的只是人在生物特定限度中所能看到的图像。

我-它题层在现代性转换发生之后出现了重大的飞跃。在现代科学发生之前，在物品和环境的变现和进一步形式化的过程中，被看到的本来并不是所有的"是"（存在），而只有"是"（存在）中被人的感受能力所能摄受获取的那一部分所"是"（显现），但却习惯性地相信"眼见为实"。现代科学发生以后，借助机器，使人深入地观察到过去不被观察到的部分"是"，才能被人觉察、认识进而诉诸分析和理解，经验不是真实。现代艺术（经典艺术中已有端倪）将人的接受能力的限度之外的部分分成两个归纳路径。

其一是艺术把已知的物用到极限，沿着自我的认识在"爱欲"和"生死"主题（"我-我"题层）中转化为欲望的对象，发展为我-他题层的"区别""秩序"和"超脱"的载体，永无止境地求索、竞争和抢占。在机器对身体的延伸中，继续将知识转化为技术，转化为生产和战争的工具和武器，并不断深化和发展；在求知过程中对于认知技术及相关设备的发展使得人类自身超越了生理界限，向更为精微且广大的尺度和程度推进；而在科学技术的计算性（理性）发达

之下造就出"后人类",逐步偏离人的完整性(三性一身)。

人性的神性、情性与理性的平衡被彻底打破,人类被迫在理性的终极指向上成为一种与机器合并和共存的后人类物种,这种物种将人性中的神性规定为对科学和算法的信仰,将情性作为普遍性精神分裂的后遗症。物品不再是人的生存的直接依赖,而是极度理性的算法,是一种数据的呈现方式。而所有原初的驱动与具体的"我-它"变现脱节,体现为政权和资本的巨大政治和市场的力量,并返回运用到"我-他"题层,在"区别"(优越于他人)和"秩序"(以我为主)的驱使下,在不断生成的人与人之间的互相激励、竞争和斗争中,为了制造差异,超越/抑制他人,争取、确立和维持自我在中心和上层的秩序,不断重组、背叛、联合、控制和毁灭集体和个人,而将物品利用为人类竞争所无所不用其极的资源,最终趋向人类整体消亡的终点,使地球毁灭的时刻更加迅速地到来。人类自我中心在对自我的反省中处于日益焦虑和癫狂的状态。

其二是针对"不可知"中与人的理性认识和神性的思想意识无关却与人的情性的感受有关的"无物"的部分。这一部分或在后亚里士多德理论上归并到理性建造的知识系统中的"未知"部分,并不断地按照人的有限的知识水平和认识能力,建造一系列关于宇宙的模型和解释。这种解释在无限

的可能性中必然符合在一定限度和条件之下的规律,并可以在逻辑和因果关系中获得证明而取得解决问题的成效,但这只是从理性上部分解决了未知问题,却否认不可知部分不可解决的可能性,忽视了情性在人性中的不可取代的位置,从而为人带来了机器化的后果。

人对物品的形式化变现还可以是对物品"生成"过程和状态的呈示。生成在"是"(存在)中可以作为对原因和目的的追溯。在这种"生成"过程与上述的"是"(存在)中,形成注重后果和注重进程两种选择。后果都是过程的结果,过程在任何阶段都有之前形成的过程,也是导致向之后后果转换的形成过程。但是对于后果的追求和侧重追求的过程并不一定价值同等,所以不能在描述和表述中将过程作为比喻意义上的"后果",这不仅是物品成其为人的问题的重大分野,也是形成不同时代和不同文化的巨大差异的根源之所在。所以所谓"写生"有可能并不是在描写记录(模仿和再现)这个后果,而是在体验这个过程中间的生长的意义和生成的意义。

无论是对存在意义的侧重,还是对生成过程的注重,都有一个前置的观念(前提),这个观念就是确信"是"(存在)到底因何、为何、如何如此?或者更精确地说,在这个问题发出之前到底认定"是"(存在)是否有其实在,抑或否

定"是"本身即是一种"非是"。"非是"并非一定为（中观论所强调的）"空"[s(h)unyata]，"空"是一种对于"是"和"非是"的彻底否定，也认为"非是非非是"完全不存在[*]，而不存在之"空"因为各种机缘和条件变成存在的现实，现实则为虚妄（假象）。但是如果现在对"不存在"之"空"再度否定，也还有在，在经由人的问题变现出万事万物，并不规定"是非是"与"非是非非是"的前提。实际上在不是一种信念，而是一种超脱实在的规定和限制的表述，不仅变现为空无概念，而且同时变现为实在概念。只要有"人"，就会被人变现为对人而言的现实，分置于我－我、我－他、我－它和我－祂层次上各自变现，互相关联。人一旦成其为人并生而为人，归根到底是生存中的人，并不是空变现成的一个错误和虚妄，人比人的信念优先！

确信这一点本身就是信仰问题，属于人的神性。同时也意识到人的理性和情性在一个身体上并列。

作为本源的在，通过人所创作（再度形式化）的艺术作品，一切现象才能够被理解、被说明、被证实[†]。艺术创作是对物的存在的变现和显示，在海德格尔的信念中真理导致存

[*] 空是否等同遣除非有非无的不存在，也有争议。以绝对否定为空，近似于藏传格鲁派或东晋本无宗的解释，宁玛派、僧肇等都不完全认可。

[†] 也被一些人解释为人是存在者，现象是存在物（存在的自我彰显）。

在（das Sein）在作为存在者[Seimende（r）]的人面前敞开。但是，真理既然是人（这里是海德格尔）的一种认定和认识，就不一定是别人的认定和认识。而且不在所谓"真"的阶段，人依旧生活。在理性之外，在求取真理之外，人还有神性使之在虔诚和信仰中不仅实践和行动，而且永远追求直至生死将至。而人的情性本来就是处在人类思维的不可知领域，从来不可言说，也不能诉诸思维和考虑，而文明因为由此生存的艺术而光辉精彩，人生因此才值得欣赏而快乐，幸福才有竭尽所能为之创造的目标。

　　海德格尔的Aletheia（无蔽）理论设计认定向人显现、展开和照亮存在即是真理（或真），而在我看来，不加隐藏即无蔽的结果不是真理，而是人自身，是人的本性，世界的本质是人的本性的对象*。确定真理即存在显现的方向过分专断，缺少对立和相互转换的执中辨证，因为变现在悖论中显现。一旦将这种思考作为一种揭示真（真理）的手工艺（Handwerk）本身就只是一种信仰或信念。将思想及科学基于的理性共同构建并确定为人性或人性终结本质的唯一属性，也只是一种信仰和信念。虽然海德格尔解释当今世界对

　　*　如此也可回应他在基础存在论中的人本倾向的摆脱的自我矛盾，因为对人本的否定是人的信念，只是包含着双向－悖论的更深层次的人的问题。

"机器的利用和机械的制造本身还不就是技术——它还只是适合于技术的一种手段,在这里,技术的本质在其原材料的对象特征中被建立起来",把技术问题与技术时代的物的关联问题深刻地揭露了出来[*],但这是根植于物的存在已经作为前提的思想体系,因而对艺术作品也可以这样定义。如果我们不同意(或拒绝)回到本源的真理本质(Dingshaft 和 Dingwesen)中去寻求,这种对人和对技术的理解就必须受到质疑。唯当我们抛弃一切先定的信念,将不同时代和不同文化中的人(即历史中的人)平等观察、平心而论,把先定信念之间的差异和不同看作对人之本性有一个更为深入和整体的理解的机会,并且这种理解不脱离人的本性的三种面向(三性一身),不把"理性"凌驾于人的"情性"(这里指艺术性)和"神性"(这里仅指思想性)之上,作为唯一的单向敞开和现象(生成结果)的道路,而只看作属于人本身的局部之一(三性一身)时,"技术"和艺术作为人的活动才会进入世界的本质的全体解释中。

执持存在论和现象学的人认为"人"格外地具有支配性,而将"我-它"中作为对象的它归属于存在者的存在对象。

[*] 同意吴国盛《海德格尔的技术之思》中的评价,文载《求是学刊》2004 年第 6 期。

4 艺术作为"我-它"的变现

海德格尔论述主题，又分层展开，他认为存在既是人成其为人的"显现"，也是作为被人意识、认识和观照的对象。但是现代化带来的现代性既然已经改变了人与存在之间的关系，由于"人"在人与存在的相互归属关系中格外地突出，以至于我们在谈论归属时，也还是先把人和存在分别表述出来，直至建立它们之间的归属对应关系。但是，在海德格尔那里还是把人的问题笼统地归属于存在，即物性。物性在纯然之物与人相对之时，进而发展出产品为人所用之时，再而发展到艺术作品被人观照之时，"物"的存在，却依赖于"人的问题"——只有具体的人对于对象进行"干预""对应"和"追问"的存在，没有绝对的抽象的存在。他的既是–又是的思维接近"一俱论"*方法，但不彻底。

而这种人对对象的"干预""对应"和"追问"却在不同的时代和不同的文化中有所不同，所以世界对不同的人是不同的，一人一世界。今天随着技术的发展以及与艺术的结合，人对存在的人为的"干预""对应"和"追问"会进一步造成变现结果的改变[这里暗示新媒体时代人的世界（至少部分）是"艺术"的，却没有物]。

更何况存在论和现象学只是世界上各种思维路径（源

* 所谓的一有俱有，称为"一俱论"。详见前注。

自希腊)之一,如果不承认"是"(存在)作为本源,艺术和生产就不再是本质的现象化,因为"万物生于有,有生于无"。

在艺术中,世界的本体在西方经典艺术时期被作为"物本身",或是物之形式-质料结构(视觉对象,即用机械复制技术可以摄取的那一部分)。当摄影发明的转折瞬间,机械再现导致排除了成像和制像阶段人的干预介入,而只将"图像"(在形相学/图像科学的图法学的图像分类中编为"2 摄制")* 视为"物像"之后。现代艺术的革命†不仅重新发现和强调了艺术作品是人对物的不同的变现,而且颠覆了在西方艺术传统中人对物的态度,改变了艺术"我-它"主题的实质,即艺术是物的显现和再现。

这种革命并不是一次性完成,而是进行了四次,目前正在进行第五次革命的实验‡,方兴未艾。

* 形相学(图像科学)中的图法学的图类学分为七阶,即 1 观看、2 摄制、3 图画、4 图解、5 符码、6 语词、7 心象,将在形相学专论中展开。

† 现代艺术的四次革命,是针对西方的艺术传统的革命。因为西方艺术主要是以希腊渊源的对物和物质的再现和呈现为主要方向。当然也有希伯来渊源对于具体的物品写实形象的排拒和禁止,导致基督教早期对希腊罗马模仿造型的拒绝,并屡次发生圣像破坏运动并古以来潜伏在信仰拒绝肖像和偶像的教派和内心里的信念。

‡ 详论请见拙著《没有人是艺术家,也没有人不是艺术家》,北京:商务印书馆,初版 2000 年。

而第五次革命发生在全球化之后，已经不是在西方艺术发展中的革命，而是对整个艺术的革命。体现在1980年代中国新发生当代艺术上比较明显而突出，给世界一种艺术的新的方向，推进人类文明的水平的提升，即对人与人之间生来最根本和基本的不平等——才能及其天赋技艺能力的差异而造成的艺术中作者对观众压迫和宰制的彻底的颠覆。在艺术中一部分人是主动的创造者，另外一部分人是被动的接受者，从而构成一个从作者到作品再到观众的单向的循环，虽然这个循环会受到作者与作品之间的创作过程、作品与观众之间的接受过程的影响，甚至作者还会受到观众的参与的影响，作品被创造性阅读观看并主动误取，但是在艺术中根本上这个循环还是单向的，即使到第四次革命完成之时，艺术家还是人间的导师、教师和巫师，观众还心甘情愿地让渡自我的微小的创造本能和薄弱的技术潜力。因此当一个艺术作品被创造出来是作用于消除这种人类的不平等时，便打破了作者－作品－观众的单向的循环，让人在作品中遭遇自否和悖谬，切断原本从经典艺术到现代艺术的艺术史惯性思路，认识到艺术这件事情并不是通过艺术作品经由一个人的天赋和才能对其他人的影响、诱惑和逼迫，而是激发每个人或多或少的自身创造本能和薄弱的技术潜力的一次机会和境遇，从而这个人作为人类的一分子，在艺术中不

再是对于一个他人（艺术家）的追随、敬佩、感动和向往，而是自由判断、引发创造的动机、否决自己的成见和对他人的依赖。艺术的接受变成自我的一次自觉的机会，自觉是每个人具有不同的可能，自觉的本质是人性的水平的提高，而人与人之间的平等是人类文明的方向。所以艺术的第五次现代艺术革命是在这个意义上获得了一次实践和实现。

回顾四次现代艺术革命，可以由此追溯物的理念的变化。对物的态度首先是从对物品不同描述开始。经过印象派艺术消除物品和题材之间的区别、将对象平等化的准备，画什么的问题已经完全转换为怎么画。物品无别，任何对象作为物都可以变现为艺术。这次变革改变了人对于物的态度，变化的是政治态度、道德观念，或者价值体系*。在艺术中，人们只是改变

* 被印象派推崇为领袖的马奈实际上并不是一个典型"印象主义"的艺术家，因为他的作品还带有西班牙现实主义艺术的全部特征（写实）和目标（人道）。虽然他也受到他的年轻同伴的影响，处在革命的边缘地带。一方面他把一些人物画成了物品，虽然还遗留着对这些人物的性格、个性和社会处境的表达，但是根本上这些表达正是在他的画里体现为根本上的忽视和衰落。另一方面，他画的静物和一些重大创作题材绘画的边缘"次要"部分却体现了印象主义的各种特征，特别是《草地上的午餐》的背景、花木以及器物部分。但是到了莫奈这样的印象主义者身上，从观念上就已经非常自觉地维护"把人当成物品"的状态，他的一次忏悔性的言论说到他在自己的爱妻弥留之际看到的竟然是她脸上的色彩的变化。而到了凡·高和塞尚这些第一次现代艺术革命者那里，与其说他们把物品画成了人，倒不如说他们把人画成了物品，从而才使得他们自己的作为人得以在笔触、色彩和构成中寄托和表达。

了对于艺术对象即物品（所有物品皆作为物）的区别和选择，并没有改变自身对于物（甚至将人作为物）的关系。

第一次现代艺术革命呈现为人与物的关系的变化。作为艺术家，不是描摹和再现物本身的现象即物品的形态，而是根据自己对物的感受和解释做出"我"对"它"的表现，此时也将人视为物品，或者与所有的东西同等，不再是一个具有生命、情感和人权的对象，而是一个艺术的对象。同时描绘的方式也发生了变化，不（主要）以呈现对象或揭示对象的意义（呈述、象征和隐喻的含义）为目的，而是要表达自我借此对意义的不同的解释。不仅对物做出自我的解释，还要把解释以特殊的自我表现形式标榜出来。此时物是什么已经逐渐退居次要的位置，而人主动和自觉地如何解释、描绘物被提到前列，画法成为艺术的主要目标、价值判断依据之所在。

第二次现代艺术革命呈现为人与物关系的超脱。作为艺术家的"我"，不再描绘和显现"物"，而是把自己的创作形成的作品变成了"物"。人类制作的产品和作品都是物品，一般的产品作为物和艺术作品作为物，是指它们自身都具有物质性，但是人造产品和艺术作品在作为物这一个方面的区分在于物品的使用功能，借助这个功能人可以实施和实现对世界的作用。如果按照西方思想（包括现象学）的传统，艺术

作为一个物的再现，那么必须要有物品在先才有被再次呈现和表现的艺术或图像在后。虽然被艺术作品模仿和再现的物不具有使用功能，但是它依然是作品的内容，作品还是在表现物。但是第二次现代艺术革命使得一个作品本身就是一个物，而不是对其他物品的再现，这是西方艺术史的一次彻底断裂，完全背叛古希腊把作品看成是对世界的模仿和再现的一种方式这样一个基本原则，所以就这个意义来说，艺术完成了自我的生成，也就切断了艺术与现实和实在世界之间的关联。艺术在艺术史进程中首次自觉地脱离了与对象物之间的关系，在没有对象的情况下制造和形式化出来作品自身（绘画和雕塑）：我没有对象（它），却自己生造一个对象（它），这个对象是想象和创造进行形式化并物化，从而建立了人在艺术中完全主体的地位，使人居于与造物主、造化同等的主动自在的地位，人的行为和作为在艺术学中从此（率先）具有与自然和真理共同的价值*。

虽然这次革命的主要后果是抽象艺术，但是真正的艺

* 在旧石器时代人类画下动物或者后来人们画下神怪的时候也会有造物的自觉，后来用雕刻和油画表现对象不一定是写生，也可能是使艺术家自己拥有造物的能力的感受。这种营造虽然不是根据一个具体的物品做了一幅艺术作品，但是这个作品内容还是已有的物的再现。毕加索立体派和后来发展出来的抽象艺术，做出来的作品是一个新的物品，这个物品在他们创造之前从来没有过，所以他不再是对已有物的模仿和先在的物的再现。

学意义上人与物之间（我－它）的关系的颠覆，才是这次革命的真正意义之所在。这里的自觉与否至关重要，自觉即自我决定，并且是在不受压迫和奴役的情况之下所做的选择（如果不是出于自觉，而是根据外在的宗教、政治和习俗的规定进行的反偶像、非偶像的破坏偶像的运动和活动，则属于被迫和规范）。

第三次现代艺术革命彻底摧毁了主体与物之间的界限，而且主体我与物品关系颠倒，物自身——无论是物品偶然发生、存在和毁灭的过程，还是任何形态的自然物、实用器物、废弃之物或人为改装拼合、随意捡拾描画之物——成为我－它中与自我主体的自由组合。作为艺术表述的主体，艺术不再是我对它的变现。

反艺术成为艺术，自有艺术以来人与物（我－它）之间的二分、主体的人处理对象的物的对立关系（作为对象）作为艺术的前提在此彻底消除。艺术品此时已经不是与物发生关系，而是物我一体，物就是我（主体的我）的观念的一种表述方式，而不再是人对于外在于人的物的存在之理解与表达。

第四次现代艺术革命并没有对于主体与物的关系做进一步根本性的改变，依旧维持在物我一体，把物就是我扩大到物就是他人；只是将物与人之间的关系变成了一种态度，直接延伸为政治关系的象征，认为物无论是自然物，还是资本

（作为物质生产的能动因素）生产出的产品（商品），都不再只是外在于人的一种存在，而是必须被人的主动性去创造性地运用、保护和关切，所有的物品也都不得不成为人类"雕塑"社会所用的材料和载体。

人被物化的资本主义逻辑在艺术中得到充分的转换，即物被人化，雕塑作品，尤其是用行为艺术和装置艺术中的现成物品（自然物和人造产品）去"做"作品，就是在雕塑社会。只要每个人保持着对物即外界（物品，包括环境及其生产与消费社会）的创造关系，保持不间断地批判、挪用、重组和自由解释的张力，这种张力不被任何集体意识形态所限制，而是被每个独立和自由的个人坚持不懈地伸张——当然必然会导致对现实问题的独立而永无休止的对抗和批判，那么人类就不会被资本及其生产的商品所吞噬，物就不能异化和否定人自身。

现代艺术这种由现代化造成的发达的资本主义社会所出现的人对于自身的不断解放，体现了人对资本主义社会以物品中的商品作为主要依据和动力的"非（否定）人进程"的反抗，使得现代艺术成为与现代科学相对的两个支柱，它们共同建造了现代社会的现代性对立平衡的基本特征。

而这种特征所包含的所有的观念、方法、技术、动机和

因素，又通过全球化全面流向欠发达地区，进入其他社会制度的地区。同样具有现代性，现代艺术与现代科学却各自处境迥异甚至截然相反。在现代科技和生产的方面，全球化制造了日趋同一的顺畅的资本、技术和合作流动机制，市场发达地区与欠发达地区之间没有阻碍；但是在理念和体制层面却不断地出现相互差异、对立，甚至是互相对抗的解释和做法，在当代艺术（现代艺术）中则显示出对于各自问题的差异性表达。

四次现代艺术革命在西方发达的资本主义社会发生之后，第五次现代艺术革命在全球化的进程中同样会流动和扩展到整个世界，使得每个人的自我觉悟和自我发展在理论上达到同样的高度，用于对他们各自的社会和现实的作用和批判，虽然针对的问题和解决问题所呈现出的动机和状态完全不同。

这就是为什么同样是当代艺术，用西方发展起来的当代艺术的标准和方法去描述发展中国家如中国的当代艺术的现象，就显得不尽符合实际。尽管所有的后发展的国家和地区必然会受到先行发展国家的影响和刺激，艺术也是如此，而且更多的是出于自觉的"主动误取"。全球化促成的现代化，也就是人与物（我-它）的关系的变化改变了艺术的本质和性质。所有从不同文化和不同时代进入现代化变动的艺术家都同样面对，但是并不因此就意味着所有的后发展国家的艺术都需要全部重新

经历西方已经经历过的四次突变。因为在整个世界范围来看，并不是所有的国家和文化所针对的艺术和艺术史，都是以希腊的模仿造型为基础的再现艺术，以及以希伯来渊源的基督教艺术为基础发展出来的符码性象征和隐喻的艺术。

书法作为一种造型艺术就没有作为对象的物品作为造型的依据，利用书法原则，至晚在13世纪所建造起来的写意绘画*，成为一种完全和完成的艺术体系（具有艺术观念的理论陈述体系和创作方法的研究、教学、品评和市场估值系统），在艺术中的我－它关系呈现为绝异于西方的对物与物品的态度，从本体上来说它就不认为艺术的对象和根据是物，而是在。

自我原有的文化传统和社会物质生产发展程度与从局部（西方）发达起来的现代化之间区别越大，发展进程越快，所激荡起来的冲突、刺激和震动就越为激烈和奇崛，人群中最为敏感的艺术家在变动中对于艺术问题会发出强烈而狂躁的反应，催生出的艺术创造力就越强大。

本来这种激荡应该是针对自我的传统因素进行现代性转换，也许会从自身出发发展出若干次的艺术革命，推动艺

* 以赵孟頫的《枯木秀石图》为标志，预示着元四家的诞生，完成了中国写意绘画的书法化转换。但是其开始的写意试探在开元年间的韩休墓壁画《山水图》中已经获得了充分的显现。

引领精神领域的实验和探索,从而去解决世界的前途和人类的理想实现过程中遇到的困难和障碍。但是在人类历史发展的不平衡中,后发展的民族和国家受到了帝国主义经济和文化殖民的侵略和压迫以后,为了救亡图存,在自己的文化和发达文化的激进对抗中,表现为对自我文化传统的批判*,引进西方艺术史已经走过的进程来做艺术的模拟实践,同时对待这样的问题的思考方法和论述语言也一并引入。而这种从西方引进的进口的武器和工具,本来针对西方艺术史中的问题,在这些后发展国家自己的本地和本国本来就不具备或者说不占主要,所以艺术家为了进口的武器和工具而从他们自己的艺术中寻找配适的专题来进行艺术实践,为引进的理论而找题材。在中国这个本体为在的艺术中,本来是以解放艺术中物质主义的角度来对艺术进行实验和评述。所以这个模仿引进的过程在任何后发展国家都只是时段性的,一旦超过了这个阶段,就会要针对更为根本的问题进行探索和创新。所以在80年代后期刚刚完成对西方现代艺术的模仿和引进之后,中国立即发生第五次现代艺术革命。(这是艺术史在世界不平衡发展的必然结果,只是前四次革命都是在西方完成,所以在中国的这次革命整体混杂伴随对西方以前四次革命残

* 如五四运动的"打倒孔家店"和新文化运动中"革四王的命"之极端思想。

余部分的延续，构成一个杂乱的艺术样貌。）

　　后来者会从当代艺术已经达到的高度上继续*，直接进入当代艺术正在进行的发展前沿。虽然每个艺术创造者自身也必须顺次经历每次革命的洗礼，但是他们的创造性飞跃并不是按时间线性地进行，而是一次性地同时接受之前的全部飞跃的成果并继续创造。进入到全球化的当代艺术的整体进程中之后，是否新兴加入的国家、地区的艺术都要等待西方发达国家的进一步发展来引导自己继续向更新的方向发展？

　　科学技术的一般状况是如此，却在当代艺术中不适用，或者正相反。思想和理论的积累和沉淀的时间则比艺术更要漫长和艰难。

　　世界上艺术千变万化，而人类文明的进程天下共享，只不过各个具体的艺术家既会被自我的政治、经济、文化处境限制，也会被这样的处境激发。

　　在当代艺术中，不管艺术家出自哪个文化和哪个种族，在艺术本身的价值上并不存在必定的规范，所以在解决自身的切身、有限的问题的同时，也要解决以前所有的艺术观念

　　*　比如美国艺术在20世纪20年代进入现代艺术，是完全接受了之前在法国的两次现代艺术革命的基础上的继续。

和创作方法尚未触及的问题。

如果一直重复已经解决过既有问题的观念和方法，就是模仿和抄袭。虽然模仿一时可资针对自己切身、有限的问题，或者在形式上做出具有自己的传统因素和民族特色的艺术品，当然这样的次生艺术可以成为世界艺术史的一个配角，表面上有一些本地题材和民族传统特色，恰恰是逢迎了一个通常的艺术观念的重复和沿袭，并没有艺术观念和创作方法的创新*。所谓后殖民现象就是先进的一方希望落后者保留传统状态以便调配以自身为主的世界文化，而后发展国家则为了利用自我特色以求便捷、急切地占有全球化的市场份额，而放弃对基础理论和本体的研究。二者互为矛盾，动机诡异交集。

但是根本上来说，如果不能从模仿进到原创，不能从引进换成自觉，艺术难以进入到当代艺术整体谱系和世界艺术史主要篇章之中。在所有的艺术家心中都有一个大师梦，都有一个心照不宣的认同目标，那就是推进艺术范式的更新，创造具有重大原创性的形态，开宗立派，彪炳千秋。其中有一个方面就是要从根本上回答和解释如何解决物和艺术的关系。

在西方已经完成四次现代艺术革命，亟待进一步发展突

* 参见拙文《西方现代艺术华化论》，载《美术思潮》1986第6期，第6—14页。

破范式和观念之际，全球化带给全世界所有的艺术家同时参加新艺术革命的契机，也就成为第五次革命的契机，当代艺术（现代艺术）从西方发起并进行了长足的发展之后，推进并促成全世界的艺术从经典艺术向现代艺术的转化。

随着整个世界经济和文化进入了信息时代和图像时代，其中蕴含着我-它关系的重新理解，比照艺术是世界的本质和人的本性形式化变现，图像时代也可以视作信息的图像化。当然，信息不仅只是图像化，图像化也包含着人的理性、神性和情性三个面向的不同程度的消长。信息时代是以显示造成差异的差异，统合和加速人与人之间由差异形成的价值之间的交换和交易，赋予人与人之间的差异以更大的生产的余地和创造的机会。在理性的算计性在计算科学及人工智能的鼓舞之下发展到无限膨胀和极度发达的时刻，人类如何在这种情况之下维持人的尊严和保持人的主体意义，艺术作为不设限度的创造和探索，不同于以往和其他的行业，造成"现代艺术"和"现代科技"之间在新形势下的重要砥砺、交锋、对抗和合作，成为双向-悖论的巨大动力。

第五次现代艺术革命当然必须包括对物的存在意义的扬弃和重新解释。在本体论上认为物本身是先于一切的存在，这是一个地方文化的阶段性的规定，也就是从古希腊到现代西方哲学所持的一种对于世界本体人为的归纳，迄今与代表

先进文化和先进生产力的习惯思维相关联。但是到了媒介先于本质的新时代，这种理论还在竭力和尽量把作为媒介的图像、数据和其他形态的信息说成是物质，提出"非物质和反物质，也要把它们当成物质"，使之"再物质"。当不是物质成为物质，那么物质就不再是物质，而是一切，当一切都是物质，物质这个概念就无意义，我们可以说：物质不是物质。

在世界上的非西方文明，比如古代印度文明和古代中国文明的思维方法中，关于世界的本源问题并不讨论世界的本体是什么，非但不是一个"物"的问题，而是本来"不是问题"。既然"万物生于有，有生于无"，其本源的部分在于在。将"什么"作为产生艺术的前提，这是不同文化和不同时代的不同的思想。

继续追问"什么"是艺术的本体意义时，在艺术作为物品的变现的主题下，可在两个方向上展开探索。

第一个方向就是在在"我-它"题层上变现为物（作品）时，这个作为物的作品并不是实际存在的纯粹的物和人造工具/产品，其作品的物质性并不承担艺术作品作为作品的性质[*]。艺术家用纯粹的物（如洞壁和黏土）创造出一个形式的物品，

[*] 只有在中国古代的石头欣赏和日本的侘(wabi)寂(sabi)美学中对物质的粗糙和本质的质感的追求，以及极少主义艺术(Minimal Art)对于工业物质的物质性的欣赏作为艺术时，才是一种例外。

还可将各个现成物品种类取部分用为新造形式的部分，拼接、整合、变形、塑造，形成新的物（物品），艺术作品是一个事物的纯形式，或者没有实在根据而制造一个新的品种，即"不是物的形式"。这种艺术作品作为物品或纯粹形式，既是人的希望和愿景的一种呈现，也是人的绝望和恐惧的一种表征，总之是人的问题。或者借科幻作为题材、妖异作为类别，构成新奇的世界景观；或者直接用新媒体制造虚拟和幻想的物种和品种的纯粹图像，充分利用人工智能，甚至将因人工智能和机器发生错误和故障而产生的现象都作为艺术的方式。

目前的科学技术除了活人（及其胚胎）不允许被任意修改和编辑之外，所有的基因和物质都是投资、研究和生产的高度聚集之地，人除了对人类自我的似是而非的确认之外，已经一无所有。而新媒体艺术一方面在粗浅而被动地反映着新的科学技术所开创的全部的可能性所形成的景象和现象，以愉悦和麻痹所有的人（政治和经济的决策者及群众），让他们在无望中，不自觉地自我退化成机器旁边的一坨赘肉；另外一方面也把这样的危机以及将要造成的对人的异化和伤害的灾难呈现为一种"地狱变相"加以揭示和警示。

第二个方向则是对在的回归。"有生于无"将在变现为世界的一切，而最终对人的自由和幸福的妨碍，恰恰是现实世界的一切存在与人的欲望和理想无限丰富（因人而异）和无

尽增长之间的差距。人即使彻底理解了物理、认知了宇宙，解决了一切物品与环境的问题，进而发明和发展出对人本身的自我控制、自我修复技术和方法，让人永远不死，然而在无限的健康和饱暖之中，人自身的欲望和恐惧还会引发无尽的贪婪，会更进一步增加人与人之间在区别、秩序中不停追求优越、超越、优秀而造成的冲突和毁灭。所以对于人生而具有的人性的那个状态的重新回归和体认，一度成为中国当代艺术（1980年代现代艺术运动）的最重要的追求（同时伴随着社会和文化批判和与改革开放并行的市场神话），这种追求体现为对在的直接呈现，这种呈现不仅是把现有存在的一切规范拆解和否定，而且其结果并不是制造一种新的规范，将自我偶像化，而是将自身的形象消解，从而获得无限的扩大的自在。特别是当这种方法将艺术家对观众的引导、说教和规定的状况消解之后，人与人之间的新的平等关系，即上文所谓艺术的新的方向，将人与人之间生来最根本和基本的不平等——才能及其天赋技艺能力的差异造成的艺术中作者对观众的压迫和宰制加以彻底的颠覆，在另外一个更高的文明层次获得了舒展。*

* 虽然这种奇崛的瞬间顿悟由于缺乏思想和哲学的跟进，在1990年代以后迅速退回到对西方当代艺术的模仿和学习的位置，但是这次运动潜藏的创造性已经由其代表在世界艺术史上留下了种子。

至于对形相学的图像分类七阶*在"物品"主题下的不同论述,将在形相学(图像科学)专论中再行展开。

4.2 环境与艺术

艺术将人所处的围绕人的环境作为对象,从在变现为主体所意识到的形象和现象,进而形式化。

人以环境作为自我生存、依赖的对象,在理性中对之理解、认识、利用、控制、改造和保护,形成律法和科学,以及根据人的最大利益而发展出的技术;在神性中对之解释、神化、思考,并根据人的个体和集体的动机和选择而发展出宗教和思想;而在情性中将之作为自我观察和感受的对象,用自然(天然)的方式加以记录和保存,变成风景(山水)画和园林,或者用人为的方法对之进行想象和设计,与认识和观念导致的行为结合而人造(制作)建筑和空间,进而随顺或制约爱欲和生死的欲望而建造出超凡、宏伟而神秘的景观,或以新媒体虚幻出奇异的虚拟空间和现实。环境与政治结构和社会秩序的设计构成对应,为人间显现区别,建造秩

* 见第 200 页注。

序和规范，宣示超越与平等的幻觉，同时也经常作为逃避人间、超脱现实的归隐之幻境。

环境是"我-它"题层的第二主题，针对的不是可以分析的个别事物，而是环绕和包围人自身的整体状态（而"我-它"题层的第一主题物品，则是将"它"仅作为单个对象）。两个主题属于"我-它"同一层次和性质的问题。环境本也是物品的全体*，因其在艺术中的呈现尤其受到注重，所以单独列出，与"物品"一节并列，也把人与自然的整体观念和创作归于此节。

环境问题，除了其与人的关系的表面形态（相对和环绕）的区分，还有一个我-它关系的范畴问题即"全体与个别"，也就是说这个"它"（物）被关注的范畴，对"物品"而言是作为对象，它对立在人"面前"，与人相对而被"看"，而对于环境的全体而言，相看的对境（景）只是一个环境的片面和局部。

* 本书对于总和、整体和全体三个概念做了区分。三个概念都有所有局部和部分集为一体的意思，其中总和（Summe）中各局部之间"没有"有机的结构关系；整体（Ganzheit）中每个局部之间"具有"有机的结构关系；全体（Gestalt）中每个局部互相依存而不能具有独立的可分割局部（也许 Gestal 还包含了主体对对象的介入以及介入的整个过程。那是这个概念的另一个维度的延伸）。

环境问题并不是完全的自然问题*。

自然论题中的第三自然即"本然",表明人与自然关系的本质原型,是一个双向-悖论。自然作为一个全体,所有的因素包括人都是自然的一部分,而不能从自然中分割开来,人如果从自然中分隔开来,独立站到自然的对面,这时的自然已经不是自然,而是人以自身为尺度和目的,根据人的需要和要求选择并且改造自然中对人具有利益的那一部分。

即使不从理论逻辑上看待这个双向-悖论,还会有另外一个主体与对象之间的难题。如果人站在全体之外看待这个已经将人置身于内的对象,由于这个被假设的对象之中混入了"人的成分",它就不再是纯粹外在于主体的我即人的对象,而是部分包含了人的自我映照、自我反观的成分。既然全体中包含人的因素和成分,即全体原本就是诉诸体验的"人和自然"的整合,处在观照主体(人)和客体(人观照的对象)未曾分离的状态,那么也就"拉扯"进了人的自我体验与自我反观,从而不再能够将包含人自身在内的混合对象设为纯粹客体进行研究。

本书一开始就决定将原来作为"全体"的"人的问题"

* 参见《没有人是艺术家,也没有人不是艺术家》中讨论过的自然三种:"造化""天然"和"本然",在本书"艺术作为"我-它"的变现"一节正文中引用。

进行分析和分割，从我－我、我－他、我－它、我－祂四个题层进行研究。而在"我－它"题层中设置物品和环境两个主题展开讨论前，已经设定了明确的前提：现在所讨论的环境是指与人作为研究主体相对的那个部分，作为与"我"相对的"它"，而不包含对人本身（"我－我"）的研究，也不包含对环境中人与人关系（"我－他"）的研究，不采取研究中时刻顾及人与环境互相配合而作用的生态关系*的态度。

生态学是从系统和结构理论考虑，把环境问题作为一个纯粹科学的问题来研究。但是如果将环境从人的问题（即本研究的出发点）来考虑，那么人必凌驾于其他要素之上，既有责任也有义务。二者进入问题的角度、切入环境问题的方法完全不同，所以"环境与艺术"并不是讨论环境科学和生态科学。

即使讨论中不可能完全回避和割裂这种联系，在此也只侧重于讨论"外在于人，即外在于我，外在于研究主体"的那个"环境"（它），而不是讨论"包含人（我即研究主体）的因素在内"的生态系统。因为研究主体的我是人，被研究的环境除了不是人为的物质部分（自然中的"造化"）之外，

* 生态角度既包括把人计算、考虑在内的协同生态学说，也包括研究主体处于环境之中对人和环境的关系进行研究的历史生态说这两个进入问题的角度。与本书从研究主体处于环境之外对环境中的人和环境的关系进行研究（我－它）的切入方法和问题意识不同。

还有人在长期的生存和生产过程中"人造的"物质对物质部分的干预和改造，从而环境不再是没有人的其"它"（造化），而是包含人的作为的后果，所以在涉及这类问题时，在语词指代上做一个区分，用"我"指代研究主体，用"人"指代被研究的环境里参与营造的人力和人工。但文中"人"有时既包含研究主体，也包含被研究的环境里的人，需要细致辨别，如此才能将"环境"并列于"物品"，置于"它"的层面之上（在此无非表明并非反对其他的研究进路，只是廓清自己的研究进路，以避免思路和信念不同而产生无谓的争论）。

如前所论，"我-它"题层不把"它"作为具有本体和实在的"物自身"（an sich Selber, an sich Selbst），而是作为人在对待非我同类（不具有同性质同权利）的对象。即使在包含有人造物在内的环境，这个"人"指的是已经在过去完成的人（此处特地避免用"我"，其实这里也牵扯到过去的，不处于当下研究主体的那个"我"）。而这个对在的变现方向是因为人在生存中对环绕自我的状态进行处理，从而使之"已经"成为环境；进而对这个成为对象的部分再度感受、描绘、呈现、记录、创造，进而再度形式化成为所谓艺术（这个"再度"在时态上是针对过去完成而进行的同时或当下的研究）。

这样似乎又回到了上文涉及的理论上的困境：环境是在在"我-它"题层上的变现，而变现必须通过人的问题来呈

现。既然环境是人的干预和处理的结果，又怎么能把环境作为不涉及人（不涉及我）的对象来进行研究？环境既然已经是人的变现，又怎么可能脱离人而作为对象被研究呢（物品同理，当物品是人造的工具和产品时）？所以这里就存在着一种对问题研究技术层次的划分，即研究主体的我和在被研究对象中的我（此节为论述方便表述为"人"），一如我－我题层中对主体的我和对象的我的划分。环境作为人的问题的变现是一个层次，但是变现成了的环境又是另外一个可以作为单独的对象的层次被研究。

当然，环境因人的参与而变现，任何作为对象的环境，都摆脱不了跟人的关系，但是这时的"人"已经是参与变现并化为结果的那个人，而不是正在研究这个问题的主体的这个人。这两个"人"之间其实有区分：一个是作为环境变现的抽象的人的整体（在变现过程中又具有丰富而复杂的文化和历史的差异性），另一个是作为具体研究者的个人；一个是作为对象环境中的因素，另一个是作为研究主体的理论表述者；一个是作为人性的承载全体，另一个只是分有人性的部分而进行问题研究的分殊个体。

也许在这个设定被论证以后，我们会发现这种划分论证本身是荒谬的，因为在已经变现为对象环境（它）中的人，怎么可能只作为"我－它"题层中的对象而不与"我"相干？

或者,"我-它"之中的人只与作为环境的"它"关联而不涉及"我-他"中的"他"呢?正是所有问题都互相关联,才恰恰是本研究在论证时决定进行分节分层处理的原因之所在。如果在"不可分割"中,人不能把两个"人"之间的层次分清楚,所有的言说就会前后关系混淆在一起。现在宁可先把问题在不同层次上切分论证清楚,然后再纠正和否定自我的切分论说的错误。这就是本书论证所有主题的一个基本理念,环境亦复如此。

环境将在进行两个层次的变现:一个层次是环绕人而存在的处境,是人的直接生存的依赖对象;一个层次是对于环境的形式变现,呈现为观看、设计和创造的作品。

环境作为环绕人而存在的处境,是人生存所在的空间/时间层次,是实在的、物质化的环境。实在的、物质化的环境与人的关系可以分成三种:1. 与作为在场存在的人的当下生存无关的部分; 2. 与当下相关的部分; 3. 被人直接介入,经过改造和设计的人造(为)部分。

关于1,所谓与人无关的部分是将环境视为环绕着人的诸多对象所构成的外界,表面上因为围绕于人并外在于人,通常被(一些信念的执持者)理解为一种先于人且不受制于人的"自然"或"天",所以"人与自然"并置就成为很多文

化在不同的历史阶段对环境的理解的一个基本格式。自然与人无关而作为天的造化或者神的造物，进而被人当作与人相对的一种因素——物质，成为物理学研究的动机、动力和目标，也被西方传统认识论执持为不言自明的前提。特别是启蒙时代之后，西方思想界普遍认为，人认识进而解释甚至改造世界是由于存在一个与人相对的世界，似乎有一个与主体"我"（及其指代所有人）并置的客体"它"。

根据这种思想，"与人无关"的自然界作为人类生存的必需、生命之基础*，食物（泛指生命体从脱离母体之后直到死亡之前所有维持生命所需要素的获取和交换）和避险（泛指生命体回避伤害以及在维持存活要素的获取和交换之外的一切行为）成为环境问题的起始。但是环境并不是生命脱离母体后所依赖的所有和全部的状态，而是对人这个物种生存有作用、有意义的状态，只是由于人所独自具有的有别于其他自然因素的人性（理性、神性和情性），才把环境抽象、推衍、想象为全体状态，并在这个全体状态中包含了对人本身并无作用、意义的那些部分。

也许这正是人与动物的根本界限。对动物（它）来说，世

* 犹如食、色，其中一部分已在上文"我-我"题层的肉身生命欲望中论及（见"爱欲"与"生死"二节），其二就是环境问题。

界只是它需要、生存和繁殖所依赖的那些部分，也是它作为一个物种所能感觉并且触及的部分；但是动物只能反应，既不能够自我意识自身与处境之间的关系，更不能超越生存，意识到还有的所谓无意义的部分，并抽象出环境这个主题。对动物来说没有环境，所以动物也是物品。因此才在此研究中间，把凡是不具备人性的其他事物，包括有机－无机（生命）、有情－无情（感觉）之物，包括所有动物，都置放到"我－它"题层中来对待，其划分根据是有无人权（有权－无权）。

机器是否具有人格，机器人是否赋予人权，这是一个崭新的问题！

高级动物具有各种感觉，而如何感觉到环绕自身的对象，并且意识到这些对象对自身的意义，产生所谓超越本能的生物性反应，这些问题其实并不是动物自己意识到的问题，而是人的问题，是人将动物作为对象，并且把自身的状态作为一种依据，反过来观察动物群体，由人推演和发现哪一些因素在动物界已经出现原始萌芽，从而提出行为心理学问题。对动物与其生存状态的关系的认识是人对动物及其周围进行了研究之后才认识到的动物"心理学"和"政治学"，对动物与环境之间关系的理解是人在将动物及其处境都作为对象来看待之后到目前为止所积累的知识。这些问题不是动物自身的觉察，更不是动物提出的问题。

4 艺术作为"我-它"的变现

所有的对自然（造化和造物）全体的认识都是不可能穷尽的发展过程，而在逻辑上假设一个外在于人的环境，与其说是一种科学论证的问题意识，更不如说是一种理念或信仰。

物质是早于人而存在，但是对自然的认识始于人。有了人，才把环境作为外在于人的对象，作为世界的本质和存在的本体，作为宇宙生成的思考目的和研究课题。从神话到科学，人类在不断地肯定和扩展自我现有的知识，而把局限留予未来的人类去纠正和推进。人本身就是谦卑和自信的双向－悖论的存在，所以能够从对环境的理念和信仰转向对自身认识的反省，进而形成人对自身认识能力的质疑。

关于2，与当下相关的环境问题是将环境从对主体的"环绕－境界"形态转为动态的形式和理解。环境作为不断与人发生关系的对象，成为正在展示和发生的人的问题，人永远处在不断被导向对已发现和归结的知识的验证、怀疑、证伪、推进和发现的进程中，不断促进对相对于人的环境（包括人已经作为现有的一切在内）的干预和改造。人的行为实际上是环境生成的前提，也是环境变化的主导。当然这个前提与其说是本质论，不如说是认识论。

自从有了人类，这个万物之灵长就已经干预并影响了自然万物的本来状态"造化"（人成其为人之前也处于造化状态）；而人对所有这一切的认识只是人与生（人成其为人的瞬

间）俱来的极其有限的认识能力在某个阶段的积累和表达，而且不断发展。人之所知是"人的世界"，是因为人类最大的愚蠢是部分人傲慢地以为世界只有未知等待自己去发现，而没有意识到宇宙从来只有有限的局部能够被人认识，巨大的不可知根本就在人所能意识的范围之外；而很多人却不能意识到自己不可意识，只有对认识论到达顶端前沿的人，在意识到知识的根本悖谬时，才会得出"我的知识就是知道自己无知"（苏格拉底语）的智慧。

关于3，完全介入的环境是环境与人的关系的第三种状态。在此，环境不再被看作与人无关之外在，而是被看成与人互动、发展的理念和行为，进而作为由人直接创造和建造的技术成果。如果说第2类还是人加入自然，此处可以理解为基本上或完全由人建造和制作，随着技术使人脱离与自然的天然关联，独立发展、演化而产生（制作）的人的环境，成为人类主动创造和生产的人造部分。如上所说，人从第一次能够制造工具即脱离动物界而成其为人的起点开始*，就开始了从自然整体中的脱离，启动并逐步具有了超越自然的其他因素、攫取和控

*　虽然现在的动物行为学家把黑猩猩的群内交往、权力分配和使用简单的辅助工具达到取食的目的视作人类起源的同等进化的因素和表现，但是并没有解决人与动物之间的区隔关键点的变化，即所有的量变并不必然导致质变，黑猩猩再进化下去也不会再度变成人。

制其他部分的能力，最微小的创造也是人为的制造的起始。后来的农牧业生产（对生命的对象——食物从被动攫取到主动生产）逐渐改变了人作为自然的因素与自然其他因素之间关系的结构与状态，从这个时候开始，所有的环境都是人的环境——不仅是认识论上而且是实践论上的环境。人的存在改变了自然的本质（中的部分），直至环境完全由人设计和制作。

环境作为在的变现，与人的关系既然表现为三种，那么在讨论环境对在的变现时，就需要分别考虑是对哪一种人、针对哪种处境而提出了哪些问题，并由此如何变现（形式化）为艺术中不同的作品。这与生态学不同，生态学试图把人在任何层次上和人的生存环境之间的关联计算在内、协同考虑，将人设置为其中一个生态要素，这个要素并不凌驾于其他要素之上。

在观念和信仰中可以假设或确信人从根本上是从自然中进化而来，人是自然的产物，人成其为人的过程是人不断脱离自然并构建环境的过程。然而，脱离自然的界限使人成其为人是如何发生的，人是如何从自然中分化的，作为自然中单独而特别的一个因素，人的自我意识机制是如何取得突破性的飞跃的，如此重大的问题无从验证，也就只能将之理解成进化过程中发生过的数次生命奇迹中"最伟大的一次奇迹"。而一旦人成其为人以后，自然就从在变现为人的对象即

环境，人就不再是自然进化的产物（奇迹完成），而已经是环境变现的主体和生产者，自然对人来说已经转化为环境，环境成为人的对象，也成为人的问题。

环境从一开始就是人的问题，将人的环境与自然对立的意识也是一种观念和信仰。环境使人从原始向现代过渡，使人不断成其为能动的人，纵使人会以破坏和损失自我的人性的完整性作为代价。这个阶段可以理解为环境也参与作用，使人成其为人，如此说来有落入"人使人成其为人"的逻辑悖论的风险，所以这个转折点理论上既是一个双向－悖论，也是一个难题[*]。

然而这个转折的奇迹无从验证，只能诉诸信仰。在在人成其为人，即自然已经从在变现为人的对象即环境之后，如何"从无到有"变现出环境的具体现象，则可以不断被论证和叙述——环境是何人、何时、何地、何事，因何、为何、如何对自身所依存的对象进行认识、塑造、限定，并不断改造和创造使之适合于人（在此节仅讨论改造、创造，侧重于"我"对"它"的关系，而非"它"对"我"的关系。并非后者不重要，而是另辟专题）。

[*] 即"一俱论"。

4 艺术作为"我-它"的变现

人对自身所依存的（自然中的部分）对象的意识和认识使在变现为环境，在人类文明进程中似乎有三个历史性的意识阶段：迷信、理解、认识。而这三个阶段的总体趋势是人的本性从动用神性为主向动用理性为主的转移过程。但是正如脑科学研究的最新观察透露，人的伦理伴随着算计，反之亦然，而且总是伴随着审美*。也就是说，所有的这些变化既包含了在神性运作时调用的理性，也包含了在理性算计中从来没有脱离的神性，而在神性运作和理性算计中一直都有情性的参与。三性一身使得人们对任何意识或观念必须保持警觉，因为其中必然同时包含人的部分动机和部分人的动机，从来就不是所有人的选择和一个人的所有选择。思想从来因人而异却被信仰党同伐异，意识和观念就在强制中统一和简化成普遍的迷信。环境不再仅是普遍的人的环境，而是意识形态和教义的假设。

理性包含在人之中，但并不是全部。一切人为决策从来不只是一个计算的问题，而人的计算能力只是人的有限理解的运算和局部数据的采用。人类建造的大数据再大，也无法覆盖问题延伸的无限和永远不断的变动，在不同文化和不同

* 脑科学研究发现，道德判断有主管审美判断的脑区参与，见 Neuroscience Letters 534 (2013): 128–132。

的历史阶段的具体的人（无论是个人还是集体）也无法在辽阔的无知和永恒的暗昧中不去重归神性而生成道德、思想和信仰，更何况相信科学本身是一种信仰，而且还同时受到理性和神性之外的审美影响，进而形式化为图像和其他艺术作品，从而保留了变现的痕迹，所以某些环境问题最终又不得不从，至少可以从艺术学的角度回看。

总之，人对环境有一个从迷信到理解再到认识的整体趋势，又受到人性不同方面的掺合作用。人类文明的总体发展趋势并不意味着人性的根本变化，只意味着人在动用人性三个面向的时候，本性中的各个不同面向之间的比重发生了重大的转移和变化。

在迷信阶段，人对环境沉迷于某种信念之中，神性优先，导致了巫术和宗教阶段人的精神领域的状态（这个部分将在"我－祂"中展开）。凡涉及与人的生存环境直接相关的部分，处在不同环境和境遇中的不同的人会形成不同的思想和信仰，而且在习俗和传统的强大规矩和禁忌的宰制下，个体在恐惧和压抑中也会形成自我约束，并被体制规制，把具有个别经验和独特体会的"异类"个体从集体中清除和消灭。

在理解阶段，人发展出不同的可以解释和理解环境的理论。这些理论来自人的神性所生成的思想，发生于人与生俱有的独立（与动物相比独一无二）的动机和对于自我发展目

标的追求。动机和目标之间的连线就是思想，对环境的信念和思维也是一种思想，而绝大多数人类集体中的成员因为各种原因无以形成和表述自己的思想，他们只能在一定的文化和一定的历史中被表述，或者套用和吸收他人的表述作为思想。虽然不是一味地盲从和迷信，但也是把对环境的各种情况和因缘关系做出的"自以为是"的追问和解释，让渡给具有权力或霸权的规范和教义宣示。

其得出的理念和具体结论，从后来发展了的科学知识水平反观，可能荒谬，但在当时可能是符合某种局部规律的观察和看法。理解水平本身是基于对有限信息和知识支持之下趋利避害的功利选择，如果将一种理解放在不同的文化和不同的历史阶段的具体权力结构中，关联当时不同的人在社会/人间的政治追求和我－他的一切因素，就会发现理解被归置为各种对环境的权力和权利的占有，从而导致理解只是一种意见和意识形态，是对多数人的思想所构成的制约和清洗。（这是神性问题研究范围，此处不论）。

在知识阶段，知识是人的理性不断增长和发展的结果，逐步从零星认识发展为系统科学。理性对于对象的变化原因和规律的分析和梳理，不断被试验和实验，验证和证伪，最后形成对某个课题（科学问题）的系统的认识。

环境科学也是人类的"科学知识"。在知识对环境问题

（也包括物品）的作用中发展出科学的主导方面，即自然科学。现代科学伴随现代化革命获得了迅速的高度发展之后，其反作用于对环境的改造和建造部分，成为技术问题（技术是人类与环境的关系中根据人的需要所进行的一种投资和索取）。

技术问题从古代起就被人类认为是对不完善的自然（人尚未介入之前，实际指自然的第一种，本书称之为"造化"）的改造，进而被人类看成是对自然的控制、把握和利用。这种人的理性的高度发展、对理性中算计性的片面强调，导致对算法的强烈依赖，使得人性的整体被割裂，愈加迫使人（进/退）化为一个理性动物，而实际上，理性动物和机器的计算能力相比，无论在效率还是自我错误的克制方面都处于劣势。单面向理性的发展把人带向了机器智能为主的时代，人的理性的科学算计的单向性会像人破坏了自然一样，继续破坏人本身。

因为人性不同面向的掺合作用，对环境的理解和认识并不能完全归结为科学，而是同时受到不同理念或信仰的引拽。而环境在神性中由于教义、理论（先在的思想体系）、观念和信条的不同而被从正反两个极端对立的方向理解和认识，极端对立的方向之间还有不同程度的居间理论论述。

如前所说，人的思想作为神性基于自我动机和选择目标

之间的连线，至少目前还未彻底让渡给科学主义，而只是将科学看作一切思想的根据这种观念*和信仰的极端状态，是现代性发展起来的新的意识形态。

最深刻的生命动机和最终极的目标选择之间构成神学，神学在"我－他"题层的"区别"和"秩序"中的实践形成宗教，在"我－它"题层的物品和环境中演变为各种关于世界本体的思想、观念和信条，归置为不同的理论和信仰，成为宗教和哲学的组成部分及其延展，也在科学中被作为违背"真理"的精神因素不断否定和清除。

一般在某个时代、某种文化中，把环境有利于自我生存的状态称为正常／常恒／稳定，这是人类在特殊的时间和地点意识到的安全和幸福的主要依据。与之相反的就是灾异，即环境对人的损害、压迫和对人的生存的否定，构成一种威胁，也是人类痛苦和忧虑意识的来源。

但也正是出于人对环境的认知能力的自省，进而对人自身作为自然要素的有限性的认识，再加上环境灾害的不断发生让人感受、了解、意识到危机，激发了现代的人对人与

* 人的思想被定义为基于自我动机和选择目标之间的连线，而观念是一种看待事物的视角和眼光，受到立场（客观的位置和主动的角度）、范式（传统和现实传承和规范）和性格的影响。观念不是思想，却是形成思想的重要因素。观念只有在批判、反思和沉思中才会对思想形成推动，否则会成为思想的障碍。

环境的关系的警觉和思考，形成和促进了知识阶段的思考，与迷信和传统理解不同。但过于相信科学万能，敬奉技术主义，也是现代化发生之后的一种神性的表达。

在知识阶段，人类逐步树立起保护环境和减防污染的共同理念和行为方式，导致对待环境的态度转变。人对环境的认识、改造和尊重、保护之间的相对取向在知识阶段达成相辅相成的平衡，而不是互相排斥和对抗，成为人类讨论环境问题的共识。

人对环境的主动态度和在知识阶段发展起来的专门的环境科学和技术，全面监督和规范着现代工业和生产对环境的影响和作用，不断在人类全体成员之间共同协议，分为保护和生产正反两个方面的努力。这里的生产并不是简单的对环境的玷污和损坏，而是指人类作为这个环境中的主导因素，为了自我生存和发展，根据自身的需要对环境进行取用而使其产生的各种变化。极端地说，人只要存在和发展，本身就是一种污染和破坏，这是普遍存在的。但是，正是由于环境本身就是人的环境，对环境的所有资源的保护和尽可能减少和消除污染的工作都不能以损害具体生活的人的生存本身为代价，这又是一个秩序问题，是人的权利和尊严问题。

更何况也只有人可以意识到人为的结果对人本身的损害。因此，只有人才会反过来用保护的方法去对环境作出必

要的维护、贡献甚至修正。后一种行为有时并不以人的需要和欲望为满足,而是以自然所"应有"的规律——即使是到目前为止还只是片面而局部的认识——去对人的行为进行规范和克制。

然而,相对于自然作为全体的无限而言,人对环境及其发展的认识是有限的,有时保护也是一种破坏,虽然破坏从来不是一种保护。这是同一个问题语境中的理解层次和价值评价问题,并不触及根本。

根本本来无有,全在于人在追问中对自我的估计和期许状态、介入状态和意识状态,环境因而动态地形成和演化。之所以不同的意识形态会呈现不同的意见,导致介入环境的过程未必具有共同的整体意识和充足的理论用以指导行动。除了不同的人类集体甚至人类中间的不同的个人急功近利、各怀心思而无法消除矛盾与冲突之外,根本还是在于在自然整体性面前,人类永远不具备对全体作评价和总结的可能。更何况人类对待环境的利益动机使得投资和生产扭曲了对环境的意识,使得环境在在中局部而偶然地分别生成,环境因人的局限而陷入缺陷和片面的变现。

人类的生存就在具体的集体和个体对待环境的利益动机贯穿于迷信－理解－认识的阶段性总体趋势中。所以知识的

主要任务从来都不仅仅是认识世界，而是"改造"世界。世界涉及社会，其中必定包括被人改造了的环境和在环境下的自我，世界的现状显示了现代社会人对环境的总体态度。认识世界似乎已经不是环境科学的目的，而是把所有认识尽快地根据功利动机转化为应用技术，而所有的技术都是为了改造环境和改造已经被改造了的环境。工业革命及与其相应的发达的资本主义社会极度地影响了环境状况，环境已经威胁人的生存。

如果整体性地回顾人对环境的介入过程，根据人对环境的态度和行为，体现为四个层次：栖居、顺应、改造、创造*。栖居本是人在自然中的无为，顺应则是被动介入；改造当然是主动介入，破坏和保护并发；而创造则是进一步的行动和想象。所有这四种都可过渡到艺术学问题，因为态度和行为不仅在环境上留下痕迹和状态，而且会被人关注、陈述、描绘和记录，而形式化为艺术作品。甚至当人对环境的介入失去了它原有的功能和作用之后，人们仍把这样的一种

* 笔者在1996年发表《没有人是艺术家，也没有人不是艺术家》系列演讲时，互联网商用仅一年，社交媒体／民主网络还远未开始，计算技术也远未达到可以被方便和迅速使用的程度，所以当时的讨论未涉及虚拟问题。而现在虚拟问题非但是必须关注的环境问题，而且是今后对人的生存和认识起着重大和巨大作用的部分，所以环境问题在这个方面发生了重大的转折。

作为的成果看成是艺术作品。。

栖居是人在成其为"类人猿－猿人"（人还是与动物基本同等的"非人"，却是进化候选者，此阶段目前无从验证）时与自然的原本关系。人类成其为人的初始状态对于原本关系保持着初心，不间断地要把对于环境的观照与体验看成是生存的表象而不断探求真实。

随着迷信、理解向认识的发展，知识发达阶段的人的栖居则不断清除人为的心机和狂妄，追问无限接近自身所无法意识的蒙昧（人与自然一体）的边界。人尝试在意识的尽头回到与所有生命共有的原初境界，试图越过人性再往根源追溯，虽然已经无以推进到那个境界（也许这种境界就处在暗昧不可知状态）。而人与非人（除人种之外的其他六界的门、纲、目、科、属、种）正是在这个边界断档，却让人由此觉悟到了人对不可知的暗昧的探寻和超脱的智慧，进而反证人为万物之灵长、宇宙的奇迹，并在理论上建造各种神圣的解释，从神话到宗教（详论在"我－祂"题层）。

在哲学上，有人将栖居作为现象与身为生存者的人发生关系的基本条件，是真理去除遮蔽的唯一的前提和独一的道路*。真理是物即一切的本体，因人的生存和自由选择的

* 希尔德林（1770—1843）Voll Verdienst, doch dichterisch, wohnt der Mensch auf der Erde. 终生劳作，然而却诗意地，人栖居于大地。（作者译）

行为，主体为了真理的显明和本质的显现而关照现象世界，包括面对天然和人造的各种物品和环境。另一部分人将栖居指向临时的错乱和偶然，物品都是假象，环境皆为虚设，由此生成人之痛苦的缘由，如人能自觉地让自我的认识和感觉的主体寂灭，还有回归"本来"的可能。还有一部分人在栖居中将自我与遭遇等同，尽量"弃智绝圣"，接近暗昧的原本，回归自然与生命同在、物我同齐、天地一体的自然原本状态。如果回不到起点，当下身在何处即是此处，"此也一是非，彼也一是非"，既不纵欲，也不灭情，栖居即是安于自在，任何自我遭逢的实境都可权作天然，将自我环境接受为"唯此"的当然。

面对在，本来人类个体成员和集团都有历史和现实条件下的选择的自由，正所谓人各有志，观念和信仰不合无以相与讨论与争辩。而恰是在认识的差异和目标选择的区别中一旦形成观念和信仰，凡有人处，永远会将片面而残缺的自我选择作为唯一的真理，是己而非他，与他人的选择对抗、竞争不断。即便只是针对"环境"各自言说，也将环境变现为对各人来说不完全相同或完全不同的现象。

不同的人建立在种种不同理解上的栖居所引发的对环境的意识和态度之不同，未必主动，却导向对环境的不同的改变，正如上述。人的产生和存在就已经是自然的突变，环境

不可能不因人而变，何况栖居。

栖居从人类第一次能够制造工具开始，已经用劳动来改造环境，只是在理解和意识上保持了"无用"的精神和感觉（诗意），到农业、工业和更先进的生产水平时栖居已经发展为生产斗争。在自然中，相比于其他的物种，人的栖居具有自我意识，并能够动用自己的能力控制和设计生存资源的某些部分，使天然转为人的环境。即使是最为微小的优越，初心亦是心机。因此我们说从人类产生的这个时间开始，所有的环境都已经是人的环境，自然便退隐为不可知。而从本自在的无限可能到人把自己涉及、探寻和追问的有限知识的部分变现为人为环境之时（除非把栖居理解成祛蔽的哲学前提），自然已经不再具有原初的结构与状态，预示人还将要对环境进行顺应、改造、创造的张力。

顺应是人对待环境的基本状态之一，这个过程严格地说只发生于从原始的人到现代人的那一段进化过渡时期。所有的生命的存在都是顺应它所处的天然的结果。唯独有了人之后[*]，顺应不仅于此。人的生存是一个生产过程，生产过程包含判断、计划、行动和验证，采集、狩猎、畜牧、种植、制造无不如此。生产既包含对生产力的认识和改进，也包含对

[*] 在此猿人被认定是人而不是动物。

生产资料的掌握和利用。在不同的生产关系（社会）中，人在不断变现和修改环境。

而人在成其为人之后，肉身不再进化（生物性基因组合）"我"以适应环境，而是改造外在的环境以满足人自身不断增长的需要。而人的需要的增长总是快于满足需要的条件和物质的增长，"我－它"两端增进速度不同。

物品和环境永远不能够满足所有人的无限增长的需要，是因为任何物品和环境的生长和增长都会使得人的需要，尤其是因人而异的需要，在种类和数量上无限扩大。只要不改变人的基因，使人变成统一的机器，即使将人限制、退化成为原理和算法的附属品，成为机器旁边的一坨受算法限制的赘肉，只要生产能力增长，这坨赘肉还会不断滋生无以消解的贪求和希望。因此人们总是需要以幻想和假设来弥补不能满足的那一部分，从而构成了文化的最早的起点和未来的方向。

人类自身基因和体质突变的最近的一次就是晚期智人的诞生，亦即人完成了成其为人的进程，之前从猿人到早期智人阶段都是过渡。在进化阶段，具有部分人性的原始人类已经具有不断增长的需要和满足需要的生产，一旦遭遇环境的突变和压力，使得正常的满足和需要之间的平衡突然崩溃时，人类就会充分利用认知、意识和想象的"观念生产"来

填补自己增长欲望和死亡恐惧之间的那个极度深切广大的鸿沟。当危机突然降临时,顺应环境的人可能会彻底崩溃,极少的个体或群体却可能产生奇迹。这曾是人类发展巫术和宗教的起源,也是未来人性生长的飞跃。

自我欲望在假设和幻想中的满足,当人成其为现代人(完整的人)之后,体现于人就有一种想象,呈现为图像。

不同时段和地域形成不同的动机和选择,不同条件、境遇产生不同的图像,譬如中国古代对修道、成仙的追求,实际是人类欲望想象性满足的一种文化的体现。尽管现代解读古代升仙的概念夹杂了后人的误解,但以此为例,"成仙"背后实际承载的就是对人的问题的一种普遍的虚幻性想象的满足,并且在人的问题的四个题层中获得了当时全面的假设性的充分满足,不受规律、义务和责任的束缚。所以神仙逍遥的自由不是政治的,而是自我欲望的无节制、无限制的满足,这种满足在现实中无论占有何种资源和处在何种地位都无法实现,所以古来帝王多慕神仙。"帝王"(王子)和"流浪"(乞儿)作为两个象征符号,在不同时代和不同文化中都有不同形式的体现,其反映的是人的问题,都是在人间允许范围内居于满足程度的两个极端的想象。所谓得道升仙的一个面向就是针对"我-它"关系,体现为物品和环境。在仙境中,物品可以无限制地根据自身需要轻易获得,且不需

要付出任何代价。作为环境的仙境，永远是以人的幻想来营造，而且允许贪得无厌，鼓励见异思迁，从而得到变化无常的变现。这个方向正在，尤其在未来将会更进一步地向艺术转移。

改造是人对环境的主要行为。如上所述，环境本身就是人为干预和改造的结果，而只要有人的继续存在，就会对环境继续改造，只是这种改造分为有意识的主动行为方向和无意识的被动行为方向。

无意识的被动行为将人纳入环境的呈现，如上所论。

有意识的主动行为的改造自古是人类之伟大的显现，"人定胜天"一直是鼓励人类发展和进步的基本动机，自古如此，不断继续（构成人类科学技术发展的历史，自当别论），以至于把由改造而发展起来的科学和技术成果最终单独作成一种人造的环境。这个人造环境与之前的环境将最终脱离关系（虽然目前还没有完全脱离），是按照技术本身的逻辑、根据人的需要所进行设计和制造的。

设计是对环境的直接改造行为，只是程度的大小多少深浅而已（从本义来说，设计就是在人对环境利用的欲望和愿望的基础上，委托艺术家和工匠来对环境进行的改造工程。而设计在现代艺术中发展起来的"现代设计"，则是一种新的对环境的创造，下文详论）。

环境衍生成为与之近似的概念，如空间*。如果与我-我题层交叉，会得出类似于如拉康把环境变成象征域、现实域和想象域的理论。如果与我-他题层交叉，环境首先是政治和权力，而政治这个词本身的希腊语的词根就是城市和城邦†，强调区界和利益的划分而形成的互相关系。而环境是在人间的"区别"的竞争和"秩序"的建构中间不停变换着的权力结构现场，这些结构既是历史的事实遗留下来的后果，也是现实斗争正在不断变动的状态，还是想象和希望，甚至是国家政治鼓动和民族意识的演化。如果与我-祂题层交叉，就会出现圣所营造、朝拜、记忆和尊崇，对神祇的生成、信仰，规定、惩戒、圣战和终极关怀。

* 参见 W.T.J. Mitchell, *Landscape and Power*(1994)。再版时（2002）增加了对空间、地方和风景的论述，加入人的问题与其他题层交叉论述，无限延伸。

† 据杨少波考证，政治一词，在希腊语中来自亚里士多德的词汇：Πολιτικά，意思是"关于城邦的事务"。与之相关的词汇有：城邦 Πόλις（如雅典、斯巴达、科林斯、萨摩斯等，是"以人为尺度"的人口5万左右的公民城邦，也就是古希腊的"基本政治体"，其实是"城邦体"）。与城邦相关的事务，就是 Πολιτικά，是 Politics 的古希腊对等词汇（警察 Police 一词，也是来自这个词根，指管理城邦事务秩序、维持城邦安全的人，poli，城邦，是这个词的意义来源）。与之相关的另一个词是：公民 Πολίτης，城邦里的人，有选举和被选举权利的自由民。现代希腊语中，通常用 Πολιτική 来对等 Politics（政治）一词，有"政治学"和抽象的"政治"的含义。所以，在以上梳理之后，"政治"，可以在不同语境中，用这两个词汇表述：Πολιτικά，"政治""政治事务"，这是亚里士多德的原初词汇；Πολιτική，"政治""政治学"，当代"政治"的词汇。

既然环境无法脱离人的本性和世界的本质，人必然会超越改造而倾向于创造。创造本自在，却要重造人的一切，其中当然包括人与自然的关系——其实是人的欲望对希望生成的环境的作为。虚幻而浪漫的理念或信仰在艺术中滋生发动，环境问题就进入了艺术学的重大主题。

人在环境中的创造，并不只是在形成环境与人类生存的关系，其实总是源自人的情性，伴生而变现为艺术，而艺术与人的理性知识和行动并行，和人的神性（精神、意志、思想和信仰）同在。残酷的事实表明，而今人类无论怎样保护环境，环境在某种特殊的地球物理作用和人类长期利用和攫取之下，注定会变得日益不适合人居住，在这样对环境的认识趋向普遍的悲剧性结果的影响下，顺应、改造遂向创造延伸，寻找生存家园成为一个迫切的艺术主题和实际动作。

如果坚持认为宇宙的发生是源于宇宙大爆炸，现在虽然还在红移阶段，爆炸力量还在继续向外扩展（上升／生长），科学也根据宇宙的生灭不断把对人有利和不利的方面都揭示出来，但是这些宏观的理论丝毫改变不了急功近利的消费和投资，人依然是而且最终还是根据欲望和希望进行现实活动。人的"自然"本性最终将破坏自然本身，人类成员大都不会把人类的整体生存作为目的，在人类生存的过程中，个体的自由以及独立的自我发展和幸福从来都是人的主要和

唯一目标。无奈这就是真相。科学技术的爆炸性发展将以理性算计控制人本身，集中于两点：其一，个人生存的长久程度，即使是可持续性问题，并不是对自我欲望的反对或抗拒，而是对其性价比的算计性调节和限制；其二，在政治和法律关系中出现人类个别成员的欲望使其他多数成员受到损害的情况时，就要消灭和阻碍这种欲望的达成而保障大多数成员的发展。欲把人对环境的介入替换为对自然的过度依赖和幻想，只不过是倒退和软弱的幻想*。

一个真正可以作为人的环境，使人并且使所有人的希望得以满足，根本不可能在人类生存的有限空间之内和固定的地方（地球）达到，而这个希望如果不是在幻想中想象，在艺术中实践，而是在现实中实践，这就是从古至今人类冲突的最基本的根源。占有环境资源和强调自我对环境的支配是

*　"鉴于传统智慧恰恰是阻止我们察觉生态灾难之真正威胁的东西，所以我们所需要的不是在前现代智慧中重新发现其根基的科学。毕竟，智慧'直观地'告诉我们要相信大自然（mother-nature），大自然是我们存在的稳定根基，但这个稳定根基已被现代科学和技术逐渐动摇。因此，我们需要一种与两个极点相分离的科学：既与资本的自主循环相分离，也与传统智慧相分离，这种科学最终可以独立存在。这意味着无法回归我们与自然统一的本真感觉：面对生态挑战的唯一方法是完全接受自然的彻底去自然化。"引自齐泽克《裂痕在哪里？马克思、拉康、资本主义和生态学》，https://thephilosophicalsalon.com/where-is-the-rift-marx-lacan-capitalism-and-ecology/。

理想和现实中人类的战争的根本导因。

对环境的所有充分的变现都只有在艺术中才能实现和完成，变现在于我－它题层在情性中的纯粹形式化，利用认识和技术生成为图像、设计和虚构，使理念或信仰变现为作品，从一般的艺术史分类中归到不同的类型。也有一些无法归类的部分，则被当代艺术用为不断生发人的创造力、激发人的觉悟的一个开放的场域。

艺术对环境的变现涉及经典艺术和现代艺术之间的差别（这里的现代艺术中包含后现代艺术、当代艺术和实验技术的全部概念）。这个问题可以分成两条论证的线索进行，第一条是经典艺术对于环境的变现，专指自身形态的变迁——从绘画到媒体艺术（旧新媒体摄影、中新媒体电影和新新媒体计算机艺术）[*]；另一条线就是即使在同样观念中的经典向现代的进一步变迁，这就是从传统山水画到当代山水社会中的艺术观念的演化。分而论之。

经典艺术的观念将所有对环境的创造变现为视觉与图

[*] 新媒体是在传统艺术史阶段结束之时，现代艺术发生之后才产生的新的艺术媒体和新的形式，所以它们一旦出现，同时就带上经典艺术和现代艺术的双重特征，媒介本身并没有经典与现代之分，却有新旧之别，传统技艺和现代技术很不相同。经典艺术的观念在于表达对象形态和美感，陈述事件、记录形象和现象，而现代艺术则有另外的三个观念（精神显现、竭尽创造、逼入本性）。详见拙著《没有人是艺术家，也没有人不是艺术家》对于这个问题的论述。

像，可以被人观看、感受、意识和欣赏，而这些视觉与图像都曾经在不同文化和不同历史时期被当作艺术。作为作品的环境，首先诉诸"观看"和感受，经由视觉为主导，集合其他感官对事物的感觉和观察而形成图像和作品。即看成像，观看使一切对象（自我、他人和物品、环境）变成了图像[*]（人工制作的图像曾经被笼统地看作艺术作品，直到摄制阶段机械摄制诞生并不断发明新媒介，从此图像才摆脱了与艺术的关系，而成为科学的工具和方法）。

图像可以用作艺术作品的形态，但是并不是所有的图像都是艺术，也不是所有的艺术都出自和关联图像。

仅就艺术与图像的关联考察，观看是图像的前提，但图像却未必都是观看的结果，因为图像除了模仿造型的再现方向与视觉的观看直接相关，共享共用的人的视错觉之外，还具有其他一些性质和功能，与传媒及符号学科交叉关联。

经典艺术的以图像作为环境再现方向有三个发展阶段，即定性的观察、动性的观看和介入（沉浸）性的体验，构成了图画与摄影／电影和新媒体艺术的三个典型形态，而电影（作为"中新媒体"的动态影像），特别是"新新媒体"的虚构的创造，则涉及时间和更多维度的介入。环境已经超出了

[*] 见200页注。

人对对象和事物表面的状态的模仿和再现，而在变现的层次上加入神性和情性的超验的创造。

但是并不是所有的人工图像都如西方艺术史那样属于再现的方向。中国书法就是图像，而不是再现（模仿 imitation 和摹拟 mimesis）写实，而是一种写意。即使形态（风格）是再现写实的方向，也有"风景画"和"山水画"的区别。所以山水画不能叫做"中国风景画"。如果这个词这样翻译成西方文字以后，风景画和山水画之间的区别就会丧失，不是因为语言的隔阂，而是因为它们二者各自的本体和图像诉求目标之间有巨大的区别。风景画代表着对物的现象和形象的揭示，而山水画则代表着情绪和意念的心图。山水*的本体并非实景，虽然作者有时借实景为题而发挥，引动精神的启发而超越，但其图像的根本指向与实体的现象可以完全不相干，所以也就不能归为再现。

无论是图像，还是实体设计（城市规划、建筑庭院设计、室内环境和家居设置），或者幻想/虚拟创作，都包含着丰富的差异，甚至是极端对立的观念。不同文化和不同时代产生

* 涉及山水，由此发展出"山水社会理论"，在此章导论撰述同时还有 6 次分论作为连续专题讲演，分别是一论散点，二论境界，三论三远，四论笔法，五论介入，六论图词，再加上 2016 年北大文研院山水论坛发表的《山水社会的一般理论》作为导论，将单独发表。

不同的艺术和艺术史，显现为不同的对环境的设计和创造。之所以冲突和变动如此复杂、丰富、无限，或可以说是文化差异导致，反映时代的精神。人在环境变现中认为如此、选择如此，就会将之改造成如此，造成如此的图像、设计和创造，只是改动天地之间的环境相对艰难，而人工造作的环境则相对彻底和纯粹。

环境的图像作为绘画即风景画，是图像对环境的再现。在印象派之前，风景画并不是对已有的确切环境的模仿和复制，而是对理想、想象和观念的诗意满足，只是对一些特殊的景象（view）和角度选取其细节和局部，而整体的风景画其实是人为想象的景观。即使是对于特定的景点进行画面营造（如康斯坦布尔《干草车》、柯罗的《曼特的桥》），并选择特定的时刻（四季晨昏、日出月落）和特定的视角作特定的描述，这种描述也是对这个景象的夸张和延异，甚至关联着文化记忆和神话传说，是对历史、宗教和理想的重构（如洛兰的历史风景画）。

日常语言中的"风景如画"，说的就是再美好的真实环境也只有在风景画中才会得到最完美的呈现。

印象派将西方古典艺术观念转变成"画如风景"，作为经典艺术向现代艺术的过渡，是艺术在现代化进程中的过渡形式。印象派不对环境进行选择和幻想，而只是直接表达对实

际环境的色彩感觉，画面就像一个水滴、一面镜子，反射出来的就是实景，抑或是瞬间的真实。这种真实就是现实，现实就是人的偶然的遭遇，真实就是真正的状态和没有掩饰工业社会现代化的真相。这里的真相即表象，印象派不仅把绘画的技术从古典的素描转成瞬间的色彩记录，更重要的是，他们从遥远的东方学到了对日常生活中的瞬间的感受*。这当然也是一种现实，但这种现实与其说是一种对真实的追求，倒不如说是对真实的不舍而采取了逃避的方式。这种态度并没有使得印象派脱离当下的真实，所以这种风景画的观念与其说是看到了真实，不如说是反叛了古典风景画作为幻想和诗意的传统。

印象派绘画的确还只能看作西方艺术两种方法之间的双向参考，宗旨毕竟还是对现象和物质的再现，而不是对呈述、象征和隐喻的追寻。在把日常的景物和生活细节这些毫

* 这个遥远的东方就是日本浮世绘所描绘的场景。浮世绘有中国木刻的渊源，但早已在日本的文化中转型，其内在的东瀛凄美私密的性质，并没有完全逃脱东方艺术的味道。今天通过细读，发现浮世绘中的一些东方特质并不能通过简单叙述其渊源就能阐明。浮世绘中有对人间事物的瞬间的观察，又对这种观察进行了否定，就好像浮华便是瞬间，花开花落，一切都会消逝，而这种一时的兴奋和无限的悲哀会形成一种悲剧感。这种悲剧感把画面看成浮泛之浮泛，犹如飘忽的樱花花瓣，一倏即逝，零落成泥。印象派的想法跟浮世绘的想法并不统一，如果说浮世绘只是主体对落花的一种感受，那么印象派则更愿意自己是一片落花，在飘摇中了结残生，而它的艳丽和轻浮却可以带来度此残生的快乐。

无意义的图像和景象作为艺术时，也许有一道门正在缓缓地打开。当把观看的对象直接作为艺术品时，所有能被看到的图像都成为艺术的对象，之后的艺术史从这一方面可以向视觉研究转变。但再现图像作为艺术已经走到了终结之时。此时，摄影已经出现，只是因其没有发展到相当方便和精确的程度，也不能记录色彩，才给印象派留下了历史发展的空间。到后来用便捷式相机、摄影机和彩色胶卷可以摄制日常动态影像，就不再需要"浮世绘"，也不需要"印象派"，因为每个人都在"浮世"充斥的图像和印象的世界中生活。所以印象派在完成了历史使命之后，就带着西方艺术终结了写实绘画在艺术史上的一次重大的承担，艺术将要重新开始。

摄影出现，以机器摄制作为新媒体时代的标志，将"观看"的定向观察转化为图像。"定性"作为摄影图像的特性，在动态影像出现之后，才重新定义了摄影和电影的区别。作为定性的摄影是人的感觉、知识和思维将对象转化为确定印象、作为理解、呈现、显现和表现的技术，而环境必然成为摄影调用人的注意力顾及和认识的"客观对象"。"客观对象"只有在被主体（使用机器）摄取的过程中变现，才能被确定为"我"之相对的"它"。然而确定之时，就是对"我"解释和理解"它"的自由意志剥夺之始。定性的图像（照片）只能被框定，选择角度拍摄以后，再进行暗房或数字的物理后

期处理和加工，而不再留予"我"因人而异的主体的自由观看，按自己的心情看出不同的图像的余地，无法获得人见人殊的对图像的理解。而正是在人见人殊的过程中间，所有的历史、记忆、心理、思想和观念都在人的大脑储存中由上而下（top-down）地参与进而改变人对对象的理解，从而通过自我的手把理解记录和扩大成为不同的图画。

图画/人工图像本身因人而异，按照贡布里希的研究，这种人工绘制的图像还因为文化、习惯、性格和教育的不同，产生倾向性的集体选择。当然，并不是每个人都会将自我感觉到的差异呈现为图画。只有具有极端突出感受能力并具有极端的手工技能和极高天赋的艺术家，才能把自己个别的感受和发现的特殊而微妙的差异显现为杰作。

摄影剥夺了这个自由，而只能让人拣选对象和取舍、处理。于是，风景摄影不再是人对环境的理解，而是人对环境的选择性记录，再现退为复制，当然是精彩的复制。

电影的"动性"（"电影"[cinema]的希腊词根为"动"）带来观看对象的过程的一次更加专断的叙事。动态影像作为环境的图像，观看的主体不仅被剥夺了选择、改变、理解和变更记录图像的可能，而且因为动态影像对于环境的展示过程，亦即"观看顺序"也被确定，环境被表现为不仅是如此存在和演化，而且只能如此去被动接受，以规定的角度和运

动去观看；所以整体的环境与人的关系被固执在一个机械复制的叙事逻辑中，人既不能像对待摄影一样凝视和选择停留于某个片段（选择定格可视作将动态影像临时改变为摄影），更不能像对待摄影片段或单幅图像一样，在观看中自己设计、改变和创造摄制主体与环境的关联、排列和顺序。电影中的剪辑和后期的制作、调整并不是观者的权力，而是动态影像制作者对于对象（环境）的专制的伪造和篡改，是对人（观众）的视觉主动性的进一步剥夺。

动态影像的观看，是少数人的幻觉对多数人的发布和给予，但实际上并不能满足每个人心目中对这一个形象（环境）的幻想的全部，更不能满足各个人对这个环境的特殊需求，而电影却是经典艺术的最高形式。

在经典艺术中，环境作为图像，有其自身的形态发展，可以从风景画一直发展到摄影、电影及（在电影概念框架中使用的）计算机/新媒体艺术。作为对环境的复制和再现，在机械摄制技术日益精密和充分的发展中，环境正沦落为高精度的环境的虚拟复制，人在观看上的主体自由和理解的创造性正逐步被剥夺，从生成创造向选择拼接下滑，人们在对复制效果的惊奇中丧失了人与人之间对环境中每一个对象和每一次观看和理解的区别、想象的隐私和判断的独立，被机械的对象再现的复制、摹拟和模仿所笼罩和覆盖，被迫接受并

习惯空洞而正确的机械复制图像,从而统一性替代了人与人之间的差异,自我的过去、现在和未来的每一次对环境及其对象的主动的改造、理解、解释的个人自由丧失了,个人的感觉在被机械统一化的过程中不知不觉丧失了独立,而在不自觉中退化为机器旁的那坨赘肉。

任何形态的艺术在进入现代艺术革命之后都经历了艺术观念的变化,也就是对于什么是艺术的理解变化改变了对艺术价值的评判,但是根本的观念改变还是在于艺术从被动的欣赏接受变为主动的理解进取,这就为个人拒绝压迫和规制、经久保持作为个体的创造力提供了可能。尤其是,一个人虽然自己不是艺术家,但在接受艺术作品时也不能丢失自我的独立、自由的创造性理解,这就是人的尊严。有了现代艺术(当代艺术),在计算机时代人工智能发生以后,人仍然有可能维护自我优越性不至于堕落为一坨赘肉的机会。

环境艺术作为一种人的问题的变现的形式亦复如此。艺术也进入了一种自身颠覆过程,致使运用对环境的模仿和复制技术的传统形态的风景画和新兴机械媒体的艺术进入了新的要求和实验。正如当摄影、电影记录环境,可以进一步地成为环境行为的一种记录,其意义不在于是用什么形态和媒介,而在于运用的是什么样的艺术观念。所以作为环境的影

像和摄影作品，已经不再是对实体环境的复制，而是对环境的一种创造性的批判建构，甚至就可以把影像看作"建筑"，一种对虚拟的环境和时空结构的建造。

从现代艺术的角度来看待作品，针对环境而言，不仅限于其具有对象性，而在于作品与观众的关系，作为现代艺术的环境艺术具有逐步邀请观者介入以致完全介入的参与性和互动行为的可能。也就是说，一件作品并不是外在于观者，被动地成为对象，而是在与观者进行沟通，以至于可以完全使观者自己进入作品或者作品完全融入观者自我的感觉。一件作品就是一次遭遇。这样的说法似乎比较笼统，甚至带有一点比喻。其结果不仅只是注重接受过程中观者对于作品的内在感觉和心理状态的"参与"，而是真正地可以对作品加以自由地感应、描述和重造。

其实真正成为现代艺术的环境作品和人之间的关系应该在因人而异的接受过程中互动完成，而并不是对一个已经完成了的事物（实际或虚拟）的被动接受。环境艺术中推动的作品与观众的主动参与、不参与互动无从完成这个维度上的变化，并不发生在现代艺术发展的早期，而是在现代艺术革命的进程中逐步推演。

在现代艺术发展早期，无论是现代主义绘画还是立体主义作品，甚至是抽象艺术的作品，与经典艺术图像还没有

完全脱离关联，都还是作为一个完成了的接受对象，成为人造的美化的奇观和胜境。一个作品不成为人（观众）的对象而成为激发人（观众）创造的环境，只有介入其中才能发挥作用和意义，这种现象要等到第三次现代艺术革命即观念艺术出现之后才会出现。当然它也是第五次现代艺术革命的前提，如果没有创造一个遭遇使观众挣脱艺术家给予的环境，人类最后的平等无从谈起。

对环境本身的创造充分体现在环境设计中，即艺术家与艺术作品正在发生根本转变。上文提及设计是对环境的改造行为，而环境艺术作为现代艺术设计，是在观念艺术出现之后发展起来的人对环境的创造行为。

环境艺术作为经典艺术的一个门类，基于古希腊的观念，主张艺术是对自然欠缺之处的完善；到文艺复兴时期又显现为人对环境的一种理想和完美状态的设想并付诸行动的制作；而在启蒙运动和工业化之后，则发展为纯粹以资本和消费为动机的人的欲望的延伸和膨胀的结果。但恰恰是在环境艺术的现代艺术的理念中，设计有可能成为人在环境中对自身异化的批判和在的回归。

现代设计对于人与环境的创造关系，与其说是可以借助各种经典的形态来巧妙地设计和建构，倒不如说在期待一种

环境形态变化的到来。这种新形态所带来的"设计"（艺术家和作品）本身的变化，使得环境作为一种人的观念不仅成为可能，而且替代以前的形态，成为未来世界的主要艺术形式，始于正在发生的计算新媒体艺术开启的可能性。新兴媒体艺术结合经典艺术、设计艺术，使得过去在旧形态中间表达的观念得以用新形态完成它自身的观念的显现，环境就成为对人的想象的建造，从而进行理想的人的创造，与观众平等参与的主动和作为构成了双向－悖论。

现代计算技术的发展，已经把人类的认识推向了虚拟和虚构的阶段。人用理性的方式和机械手段，以自然的某些规律和超自然的、人为设计的一些规律来建造人类生存的新环境。自从工业化（利用理性建造的知识，借助一切可能的技术手段，以营利为目的，激发人的创造和占有的欲望，批量无限制地生产对人类自身的生存有利的一切活动）以后，技术已经不再是对自然的顺应，甚至不是对自然的改造，而是重新建造了人为的环境。将技术的视为物性、产品性和作品性的性质（Schaft）的真（Wahrheit）向人敞开之时，其中一无所有。

与摄影这种"旧新媒体"、电影这种"中新媒体"相对而言，"新新媒体"及其艺术形式在我－我、我－他、我－它、我－祂四个题层上都展开了新的位格，其中新新媒体中的环

境问题也引发了艺术学的全新问题。

涉及环境的充分和直接的体现就是"虚拟现实"。虚拟现实不仅是一个虚造的环境，也是一个对人（我）自身认知能力的"改造"，实际上是环境问题向自我的渗透延伸，使我－它题层出现新的变化，从人（对环境的被动接受、感受和改造者）到类神的（环境的创造和制造者）以致人天合一（人的自主与全部责任）的变化。现在回到具体问题，什么叫做媒介的发展？其实意在说明新媒体艺术并不是对影像艺术（film 或 moving image）的复制和造型技术性提升（虽然目前事实正是如此），而是性质的转变。

目前的虚拟现实是以已有对象（现实）为榜样和借鉴所进行的模仿活动，所以在很多情况下叫"现实"，其制造和增设出来的"现实"，会根据人的愿望和需要（我－我）进行虚拟的延伸和弥补、增删、变形。真正的虚构是无中生有，是对从未有过（现实根据）的世界进行创造。

新媒体艺术的发展现状只是初始。现有的新媒体艺术目前主要在"影像艺术"中得以实施和实现，即使是所谓的游戏，也很少有"真正的新媒体意义上"的游戏，而更像把很多影像的"频道"合成在一起，让接受者可以在多种结果中自由选择。目前虽然玩家作为接受者只能在被艺术家设计成对象和环境的游戏固定结局和可能中选取和熟练调用，只

不过从一种变成若干种,并不能参与对事先未确定的结局的变动和创造,但是新媒体艺术理论上的可能性,终会突破目前的技术层次和算法的能力限制而完成其本质的自我转变。

新媒体艺术的性质使得作品中作为主客区分的"对象"概念从根本上被取消,这是重大的突破！这正是环境艺术现代观念发展的方向,亦即新媒体艺术解决的并不仅是作者如何处理对象的问题,而是应该重新解释并试图重新定义创作主体、艺术作品和观众之间的关系问题。作品不再是作者对观众的单向给予,而是激发一个遭遇使所有人作为主体参加互动,这种互动不是在一个设计好了的第三样东西(艺术作品)中规定的"玩"(play作为),而是将创作和接受打通,融为一体,是所有主体活动显现的结果和存在——如果没有所有主体(作者与观众)的存在和行动,实际上就不存在作品。

这种由新新媒体引发的主体与对象界限的破斥与消弭,会继续引出两个问题:在场与全觉。

一是所谓"在场"的问题,即艺术作品不再限于创作主体的呈现,有接受主体的行动才有作品,没有主体就没有(过去的那种)物化、固化的作品。因之,主体不同,作品也就不同;主体变化,作品也就随之变化,作品是在在人的互相

创造中的变现。

二是感觉的"全觉（综合）"问题。经典艺术是将主体的各个感官区别对待的（诸种）活动（的合成），由感觉器官结合被感知的材料，区分而为各种艺术，如听觉＋音响作为音乐艺术，视觉＋色彩和形体作为造型艺术（包括电影，电影是把自我的特别因素如"动性"与其他艺术门类叠加）。新新媒体出现以来，由感官区分而形成的艺术"门类"的边界被彻底击破，因为一个主体的行动是多种感官统一并综合的全体感觉的结果，就像对什么发生了感情，是所有的感官以及个人主体的心态共同作用的结果，我们很难严格区分是因为看到还是听到，或之间的相加而产生的结果。所以新新媒体就有可能把我们经典艺术分类从根本上否定掉。

论及艺术和图像定性、动性与互动性之间的区别，三者各有其针对的问题，也体现了人类文明发展历史上不绝的努力和卓绝的功绩。定性的主体解释的自由程度大于动性，因为动性规定叙述逻辑，而定性只有结构逻辑，主体可以随意组合和解释。这将是艺术史作为形相学的重大课题，此处不赘述。但无论是定性、动性，还是互动性，在新新媒体开拓的新的艺术学范畴中，艺术都必然被赋予了新的人类自我的意识，正在创造一种前所未有的存在。

对存在予以关注，进而利用感觉、知识和思想等人性与

生俱来的能力，对各种关注进行描述、记录、分析和归纳，从而形成对物品和环境的经验和概念。任何一个具有名称和名义的对象和所有可被意识的对象都与人的世界观有关，都在个人和集体的一定（有限）思想观念和知识系统中被完全地安置、分类、建立系统化关联并建构等级和秩序关系。而新媒体艺术则把当代艺术向文明更高的状态推进。

新媒体肇始于在电影中的寄生，却以否定、超越其性质而开创一个艺术学的新时代。正是由于新新媒体的发展，才有可能使得作品因为人（作者、观者及所有人）的介入而得以完成，也就是说，作品是在作者的创造过程中间和观众的介入过程中间得以共同完成，而这样的完成，其实现在只能在被习称为"游戏"*的新媒体艺术中看到展开的可能性。这只是未来环境的一抹朝霞，真正地作为一个艺术的大规模的

* "游戏"这个概念沿用席勒的解释："通常用'游戏'这个词表示一切在主观上和客观上都是非偶然的，但又既不从内在方面也不从外在方面进行强制的东西。在美的观照中，心情处于法则与需要之间一种恰到好处的中间位置。正因为它分身于两者之间，所以就既脱开了法则的强制，也脱开了需要的强制。"（席勒：《审美教育书简》第十五封信）所以游戏既遵守理性的法则又不受理性法则的约束，既满足感性的需要又不受感性需要的支配。游戏使人的天性得到彰显，使人的天性圆满完成，而人的天性的圆满就是美。因此，席勒的结论是："人同美只应当是'游戏'，人只应当同美游戏。"由此得出的进一步结论就是："只有当人是完全意义上的人，他才游戏，只有当人游戏时，他才是完全意义上的人。"引自范大灿：《理想主义美学家席勒》，载席勒：《席勒经典美学文论》，范大灿等译，作为代译序，北京：生活·读书·新知三联书店，2019年。

实验还没有实现!

在新媒体艺术对环境的构想里,凝结着人类的全部欲望和凝视。每个人都不同,而且会随时变化。再极致完美的景象也会使人因为厌倦而见异思迁,艺术本来就在揭示人性中的所谓丑恶和卑劣,也同时是满足人性的爱欲和逃避恐惧的精神生产的结果。如果人的幻觉可以获得充分满足,而满足方式又可以在责任允许范畴之内充分实现,这不就是中国自古幻想的仙境,也是人类梦寐以求的幸福?其实神仙和梦幻境界曾经是艺术的经典顺应性虚拟。在对环境进行创造的经典艺术阶段,每一幅风景画何尝不或多或少地包含对于乐园、天国和仙境的模拟和想象(纵使印象派将眼下的光彩提升为灿烂的瞬间)?对异国情调的风光摄影、对人烟未到的蛮荒自然景象的记录和捕捉,又何尝不是用机械摄制的手段对幻觉和理想所进行的拼合、制作和透露?电影使幻构逐步成为科幻和魔幻的后期制作的主要部分(纵使是现实和苦难发出的呼唤和警醒)?其实这一切在现实中并不存在实体和事实,是用艺术对效果进行的创设与虚构。这个活动在古代是以神话和神鬼、志怪小说来呈现,但是现在却可以通过最新的技术把这样的科幻和魔幻制作为作品。科技的迅速爆发将使效果不可预期,环境从实体向虚拟沉浸,经典艺术、现代

艺术的革命和环境艺术的巨大努力都在信息时代的新媒体、新观念、新方法中给人类赋予了最大的自由和责任，创造成为未来环境的主导。

虚拟实际是人的创造。创造这个词本来在基督教的理念中是指上帝所特有的从无到有从而形成世界和人本身的活动。人类借用创造这个词，指的是在人的存在的前提下，对人的各种问题所进行的人为的创作，一般也称为创造，但已经和原始创造有差距，但是这样的距离却因新媒体时代的来临日益模糊。

目前以信息传播和计算技术为主要载体和方法（但绝不仅限于此）的虚拟环境诉诸人的感官所能感受和享受的那一部分，将会成为人们不断关注和持续关心的目标。因此，虚拟目前虽只是一种对信息的运用和创造，从而使得以环境作为一种模拟和记忆成为一种满足人的感官和审美的作品，进而扩展到人的幻想和理想的全部问题的延展和解决。艺术是否在此变成了人工智能和计算科学高度发展以后人类保持人性完整的唯一归程？

人类社会之所以发生如此复杂、丰富的变动，是人已经把在"我－它"题层上设定为如此、认为如此并且对之改造，从而变现如此。

因此，环境无论朝哪个方向发展，也无论人们赞成什么或者反对什么，都是人的变现。环境与人共生共变，深入到人这个自我（我）中。人是环境的主体，也是环境的产物，环境即人。

5

艺术作为"我–祂"的变现

艺术是神圣和理想的显现。

在因为人的问题而变现,在"我–祂"题层呈现。"我–祂"问题主要探讨人寻求完美和超越,最终趋向终极和无限的追求。而终极和无限处在人的智慧和言语不能到达之处,所以对于完美和超越的论述只能指向神圣、神秘和无限,而无法对祂描述和分析。更何况对于每一个个人来说,虽然多少都具有对终极和无限的意识和指向,但是向往的目的和归属的道路却因人而异,在最后到达终极的觉悟和无限超越之前,所有的人都必须经历一个独自的历程,在最后的阶段,没有先在的启示,没有陪伴,超出论证和思考,在这个境界中只有一条路,一个人。

人之所以成其为人,与其他的"存在"具有基本相同又相互区别的双向–悖论状态,是因为人有精神、理想和神

祇——人性中具有神性的面向。

这种精神从最原始的改善自身的处境和发展自我的愿望，到为了"与神同在"而牺牲自我的生活甚至生命，求取最高的德行，都是人性的变现。

人们甚至把这种人的位格投射到对动物的理解和推想上，把一些高等动物甚至低等动物的行为，也通过人格化的解释，使之赋有精神的意义和道德的品格。人格本是"它"（非人、异类、禽兽、机器）所不具备的品格，即使略具端倪，或看之相似，也是人用自我的神性对它们的描述和定义，是人的表述而不是它们自我的表述。人与类人动物的最后一次决裂到底在何时（哪个进化阶段）发生，难以论断，也许永远成谜。人却经由自我的反思和觉悟，到达人和非人（它）分隔的边界。在这个边界上，人的部分是光明的，在人之前和之下的部分是蒙昧、晦暗的。所有人格的部分都可以通过全体成员体验和反省而被意识，具体的每一个成员都局限而孤独，尽其一生都在生活并探索，所以形成人的问题。而在意识之外，也就是到达那个蒙昧晦暗的边界的时候，那一边蒙昧晦暗的区域无法为人自我体验和理解，再往前就不再是人的问题。

即使人的我-我关系中具有爱欲和生死的本能似乎遵循生命的性质与万类"有情"之物（高级生命生物）同等，

人的爱欲和动物的爱欲还是有着根本的区别。人的爱欲是对于爱欲的过程有着向往和节制、具有持续欲求却又感羞耻的过程，也就是说，动物的交配是可以随时随地在没有掩饰的情况下随时完成，而人就在人的爱欲中首先与动物发生了区隔。也许当人类在爱欲的交媾过程遮掩的瞬间，已经失去了动物所具有的无忧无虑的天真无邪的状态（详论见"爱欲与艺术"）。

人对待生死与动物死亡的根本区隔，在于人对死后的世界有着预设，对于死去的同类具有悲悯和哀悼，而这种同情与动物对于同类那种保护和怜悯的本能看似关联生命本能，但是对于死亡本身的意识和对于死后世界以及死者遭遇和痛苦的同情，与动物有着根本的界限（详论见"生死与艺术"）。

因此，人对"人格"的自我意识，就是人的精神。具有精神则被称之为人性，人性是人格的内涵，人格是人性的显示形式。但是作为每一个人自身的精神的全部空间和全部能量经常被"我－我""我－他""我－它"这三种题层完全占据。只有在人的精神对精神本身追问，并在追问中发现问题，并寻求解释和解决时，才体现为人的理想。人的理想中所有人自身、人之间和人与这个世界之间不能解释和解决的问题就体现为神祇。对超越问题的语言表达是根本的思想，

而描述、象征和隐喻的表达即体现为艺术。

因此，只要是人，就具有人的权利。人的权利并不是外在赋予他的权利，而在于每个人的个体都具有思想，而这种思想，可以使其不间断地由自我的实际生存的状态趋向更高尚和广远的希望，即使这种希望只是比目前的生存状态和生命的时间、质量有所改进和延续，都会使人不仅在本能上去争取和挣扎，而且在意识上去希望、愿望、企图、预计和追忆。同时，每一个人类个体也具有不断改善世界和人类或个体自身的向往，从而使人生具有神圣的意义。某个个人在人类整体和集体中即使已经堕落成罪人（衣冠禽兽）或坏人（魔鬼），其实他的身上还是具备了完全的潜在人性，只是暂时或个别地被遮蔽和丧失。

完美的人格就是神，或者说，神是人的最高、最完美的存在，只是作为人类的任何个体都无以企及和到达。

在在"我－祂"题层对神圣和真理的追求中体现为神祇和理想，直接根源于人本性中的神性，却在"三性一身"的整合中与理性、情性相关联，对于神圣和理想的理性论证成为最为强大和雄辩的"道"（真理），激发出人类情感中最深刻的迷狂、热烈和忠诚，成为弃绝爱欲和超越生死的信仰和精神。

所谓神性，在人曰思，在天曰神，所以神性即思性*。在人的本性中，神性属于思想性的范围，而思想与思想性是部分和一般之区别。神性并非自我习得和逐步建构，而是与生俱来，但是具体的思想、信仰都不是与生俱来，虽然个人会出生于已有确定和规定思想和信念的家庭和社团。

心学所谓良知，实际上是在指涉人性与非人之间的根本区别，其实作为人生则具有。对于良知有无即性本善／本恶的争议，无非是侧重边界的哪一边来立论。如果着眼于人的潜在可能，人性具有恻隐之心，推己及人，由近及远以至天下，人性至善。如果着眼人类的现实行为和历史结果，人类似在"我－他"之间远离、遮蔽和遗忘本性的全部，或者一味崇尚理性而计较得失，唯功利是图；或者一味强调神性，唯我独尊，用自我的信仰和信念否定对手、贬低同类的其他对真理的理解和解释；或者一味追求情性而骄奢淫逸，松堕散漫置集体与全体义务和责任不顾。因人具有不同于动物的人性，三性一身中，如果任何一种本性过度或不及，且不能调节变化、辨证执中，那么就有可能不仅比禽兽不如，甚至

* 本书神性的内容曾经采取"思性"替代表达，后来考虑到思性是神性的一种特殊的形式，或者叫世俗形式，而且思性是人的神性本质上的差异状态，所以决定不用。随着对于神启和神秘灵感与思想启动的原发性动力关系的深入理解，更进一步确定将思性归于神性的延伸的意义。

更为丑恶、凶狠和阴毒，人类的历史其实就是一部被胜利者剪辑、编造、揭露、修（改）正从而美化自我、贬低敌人和失败者的丑陋、凶狠和阴毒的行为档案（人类历史是胜利者编造的一部行为记录），显现人性之恶。

其实人性本自在，本性无所谓善恶，但人却存在行为和判断的善恶评价和选择能力。正因为如此，才需要不断寻找价值观念的依据之所在，提供解释的可能。人本性中的至善是人类自我完善的绝对意志和根本觉悟，因其归于在，了无痕迹，并无规范，随时可以到达，也会随时偏离和背弃，永难停留。一种无限自由和没有实体的目标，需要人不断地自省和批判，一生永不停息，虽不能止于此，心向往之。而对于人性的觉醒和探索，每一代有每一代的问题和任务，"人生代代无穷已，江月年年只相似！"

人的思想根植于人的神性即思性，人生而具有动机，在于我之为我（生命个体自身的本能和欲望，在本书中辟为"爱欲"与"生死"二节）、我之为他（在同类之间自我与他人的关系，在本书中辟为"区别""秩序"与"超脱"三节）、我之为它（在异类之间自我与对象的关系，在本书中辟为"物品"与"环境"二节），以及我之为祂，即自我动机与选择目标之间的关联，此为神性的基本性质。由于本书讨论集中于艺术学问题，对神性其他问题暂时搁置不加展开。

神性同样形成了思想和意识形态之间的差别，也产生了哲学和认识之间的巨大不同。对具体问题的思想是为知识和哲学，对终极问题的思想是为信仰和宗教。

在人类历史的认识和实践活动中，人还要对已知领域和不可知领域（包括历史上尚处未知状态的领域），以及这两个领域形成的总和发出追问和干预。体现在"我－祂"题层，在不可知和未知部分生成巫术、祭祀与宗教三个层级。

从已知出发向未知的拓展，是为科学（详论在"我－它"题层），对科学的怀疑和反省也是一种科学。而对科学性质的定义和对科学何以成其为科学的总结和归纳未必本身是科学的，而是一种人对知识的特定的思想和信仰。科学本身基于理性，而对于科学和理性的信仰则是一种信仰，不是科学。

而把已知和未知作为一个整体对未知领域的全体进行解释，直至对终极目标和"整体"世界作出不容置疑的规定，则是一种新的宗教。

在对不可知领域（包括历史上尚处未知状态的领域）形成的巫术、祭祀与宗教，三者互相之间的关系在不同的文化和不同的历史时期中交呈出现，论述混杂。有些被称为祭祀的实为宗教，有些被称为宗教的实为巫术。除此之外，还有很多神秘而微妙的观想与思维的成分无以形式化，并不能归纳到巫术、祭祀和宗教的范畴之内去论述。

更何况人类的思想，也不仅仅是对不可知和未知领域的思考和论述，更多的还是对已知领域的问题和方法进行思考、论述、意志决断，这样的行为很大程度上属于人的理性的工作中动用神性的部分。而思维和念想、信仰与笃诚，以至发愿与献身、奉献和牺牲（生命）常与人的情感、情绪和不可言说的情性的部分互相交融。三性一身，从而思想本身带有复杂的多重因素，已经无以将之归为人的神性的单独表达。所以，人们已经习惯于在艺术中表达思想，或者把科学工作说成是一种思想。对于思想的研究是人学中的重大问题，但并不是艺术学的主题，所以在本书中对思想的研究暂时搁置不论。

"我–祂"题层作为艺术学的三个主题：神祇、圣所、在，各有论述范围。

第一个主题是"神祇"。主要研究作为对象的神祇、鬼神、魂灵、圣贤（笼统称为"神"或"神祇"）及其指代物体和图像，也就是"我–祂"的目标即"祂"的形象化的部分。巫术和"数术方技"作为与实际生产和生活直接相关的超出经验的技术，在中国古代曾被认为是对现实目的直接具有作用的魔术和巫术，在汉代就称之为"艺术"，当然这个"艺术"与本书讨论的艺术学的艺术有根本的区别，最多

只能算是我–祂题层中特殊时代和特殊文化中的个别案例而已。

神的指代可以是任何一种事物（动物和东西），当然也不是随便和任意的选择，每种被选为指代的事物或图像具有尊贵和重大的意义解释，并在使用人群中具有长时段和一定范围的高度认同。在祭祀中除了巫术使用的方法之外，逐步生成一种偶像（icon），偶像可以是人形，也可以是很多形体的综合，可以与实施祭祀的人的现实生存（此在）无关而作为一种纯粹的对象（如鬼神），也可以与实施祭祀的人有关而作为相关的神秘联络（如图腾）。

在宗教中，神谱、神话所记述的神祇系统具备成体系甚至结构完备的现实现象与超现实现象的解释，通过设置宗旨、信条、规程、秩序、戒律、教义，以及严密的组织秩序，成为教众崇拜的神圣对象，作为最高存在的标识，有时可以与人同性同形，有时则是虚无的空间与凝望。这些神祇的形象、图像和偶像，被非此信仰中人"竟然"当作艺术，而且成为艺术史中最为豪华和精彩的作品。

第二个主题是"圣所"。主要研究神祇之外的一切与"我–祂"相关的器具与场所。圣所作为供奉神并举行超日常（超越现实）活动的场所，具有一个场所所有的物质和形态特征，所不同的是因为其中有神圣的意味和作用，圣所比一般的建

筑和场所集中了更多的人对神的理解、信仰和关注以及相关的投入。

圣所作为特殊的场所，包括"我－祂"题层中各种活动的作场、祭坛、圣殿与神庙。任何器具只有用在"我－祂"活动如巫术、祭祀和宗教时，才可以看成是神器、圣器和法器。因为这些器具中的很大一部分都与日用器（"物品"）同型同用。本来神器、圣器和法器也可单列主题进行论述，但由于其多被置于圣所中，即使其被移动使用的自由程度较宽，甚至本为常器，也只有在特殊的方位和仪礼中才具有神圣的意味，所以归并圣所主题中讨论。特殊的神器、圣器和法器，本身具有特殊的指代作用，也就是说，这些器具是为了特殊的"我－祂"作用而被制作，并且被"相信"具有神秘的法力和特殊神圣的意味。起指代作用的不仅是器具，也有可能是图画、雕塑、文字和符码，而附着在特殊场所的特殊部位，并在特殊时刻出现和运用，又有更为广阔的"我－祂"行为过程的仪轨和坛场。

在圣所中还有巫术、祭祀和宗教人为活动遗留下来的其他痕迹，以及关于非神圣活动的描叙性图画和记载，本身并不都与我－祂题层相关。如圣所也为装饰所充满（装饰作为经济状况的区别加以论述，以强调其作为物质的替代品所显现的人间差异，见"区别与艺术"）。

神祇与圣所这两个主题之间互相关联。神祇和圣所在时间和空间上互为依存和互为表达。神祇必有处所，但是处所未必都是人造的，它可以出自天然，或随处而设，因此并不是所有的圣所都保留了艺术研究的对象的形象和痕迹。而且圣所中未必都有神祇的指代事物和图像，而有些处所本身就"是"神祇，有些处所指代和暗示象征神祇，有些则是举行与神祇或多或少有关的巫术与祭祀。更何况有些宗教的教义主张反偶像，神在圣言或信念的心心相印之中，或者在破坏偶像和清洗内心的相反道路之上。（而完全不涉及"祂"的"物品"和"环境"是我－它题层的主题。）

属于"我－祂"题层的人的问题经常被某种程度的形式化，即变现而成为艺术。这种形式化多层次地复杂呈现：有些是将"我－祂"的目标即"祂"的指代"对象"形象化，呈现为事物（动物和东西）、偶像，有时则是虚无的空间；有些是将"我－祂"活动的功用需要制作成"我－祂"活动中使用的器具和场所并加以保存；有些是将"我－祂"行为中的特殊的活动方式化成仪轨与程序，对这些仪轨与程序进行设计和装饰；有些是将"我－祂"活动中遗留的行为踪迹和遗存，看成是人类在特殊神圣状态下的心态与思绪、虔诚与激情，也是传统与现状综合作用所表现出的审美、创造的结果。所有这一切都成为艺术或艺术史（考

古）研究的对象。

一切与"我-祂"相关的器具与场所，一旦与精神、理想和神祇相关，就会被赋予有崇高和至上的目的和功能，就会凝聚更为广阔、丰富、精妙和辉煌的形状，震慑和召唤人群，提升"祂"与"我"之间的绝对差异，成为历史的名胜古迹，人类崇仰的伟绩高标。

一般将不同寻常的状态形式化称之为如画。如画是一种人的问题的形式化，即表现超越现实（物品和环境）的画面[*]；如画又是一种变现的图像或图景，景者，憧憬也；如画还是一种形态上的图法，形成各种图式，式者，样式、法式也，甚至是对一种抽象意义的表达即图解[†]。（如画也是"我-他"题层第三节"超脱"的内容。）

"丕"则是在我-祂题层上对上述二者的超越。

艺术是"我-祂"关系的变现的形式化。"我-祂"变现为艺术状态，也可以变现为反艺术的状态。本来艺术从一开

[*] 依据集体记忆、文化遗存以及个人的观察和想象（图像分类第一类"观看"和第七类"心象"），可以不断营造出新的图景，即心象的图画（图像分类第二类"摄制（机械再现）"和第三类"绘画"）。

[†] 详论另见《形相学》专论。

始就具有超越生活、脱离现实的特征,"形式化"也可能拒绝以形式的方式呈现。

5.1 神祇与艺术

艺术对神圣的显现,形成神祇。

神祇在"我－祂"题层中,体现为人对神圣的确信和归结,借艺术参与和表达对"祂"所拥有的超我力量的崇仰、凝观、顺从、谦卑、谄媚和供奉,并为这样的力量制造了标记、指代、偶像与象征,将之肯定为政治与宗教的终极理想,呈现为完美而绝对的追求。

作为神圣化的理想,承托无限高远的人的向往、希望、愿望、欲念的追求,任何神祇都是人的超越性理想的归结。相对于实际的自我、人间、物质而言,任何理想无不具有追求更高目的之超越意味,或多或少诉诸对生活的脱离和对现实的提升。理想最后终于指向神化的终极目标,因为只有终极的目标,才能导向无上的最高理想。在最高理想的终极目标昭示之下,任何局部的阶段都会归置为阶段性目标和局部的道理。神与理想合而言之,皆为"神圣";分而言之,则有神曰"神",形成神祇的概念和形象,无神曰"圣",形成意

识形态的完全体系。

人和神的关系包含人与全部神圣、神秘、神奇的意识和信仰之间的关系，其间具有不同类型和程度的理解和行为，并不能一概而论。不是非人即神或非神即人，而是在"我－祂"题层中呈现为不同的模式。

我－祂的极端关系，可以基督教、佛教、伊斯兰教、犹太教和道教这样成熟、完备的宗教中的人神关系作为参照的对象。如果对这样的宗教之中的人神关系进一步从历史、习俗、修炼的入门与进阶的不同阶段等各种角度加以深究，会发现不同时代和不同教派基于教义解释和信仰的差异，都对之作出各自完全彻底的终极解释，并将之规范成为规定和修习途径，辅以各种形态和图像来表现，成为今天艺术史研究的大宗。因此，任何具体的宗教所能解决的人神关系，都不是人神关系的最基本和最绝对的方式，而是人神关系在不同的时代和不同的文化中的具体体现。

而每个宗教中最初获得对"我－祂"问题的彻底觉悟的个体——这一个神圣的存在往往是教主本尊——常常并不是依赖宗教教义和仪式的指引，而是借助宗教全部精神的保驾和铺垫，担负伟大的使命，承当光荣的托付，依据绝异的悟性，使自己在最后人神会聚的关头走向了唯一的一条道路（"这一条路的最后一个人"），独自一人获得我与"祂"即

人的神性的自觉。

唯此过程奥妙无比，唯此状态不可言说，于是就将可以言说的部分进行说教，由同道的追随者宣扬，并对最高的形态加以描绘、塑造、比拟，以便形容。这些形象器物被当作艺术，虽然与此关联的信徒从来不会承认把自己的神祇符号、象征和隐喻当作艺术，是因为神祇从来都在艺术的性质之外，根本上是神圣的显现和表现。神祇的形象和内涵为各个成熟而完备的宗教的神祇系统所关注，无论肯定还是否定。

其实在人类文明的各个阶段，在不同的时代和不同的文化中，都有各自对我－祂问题的解释定式（教义），使人的神性不间断地变现为各种对神祇的认定和解释、投射与遵从。神学、宗教学和历史学研究通过那些偶像（icon）和图像（image）研究宗教状况，校正教义内容，反过来也根据范式确定造像的规格和仪轨，形成（编制）了图像志（iconography）。佛教内部也有人*发愿在经律论之外编制佛教第四藏——图藏，以解释佛教中庄重、神奇而且深奥复杂的形象和现象。也有些宗教会把图像和特殊形态视为一种异端和秘密教派，贬为原始、粗糙、血腥、愚昧和迷信的产

* 如金山寺住持心澄和尚。

物，对之加以贬低和排斥。在艺术学中，恰恰是通过各种神祇的偶像（icon）和图像（image）与宗教神祇系统之间的比对和考证，从而更深入地研究人与神的关系，即我－祂问题。

无论是现在还是未来，人都会把人神关系投射到一切超出自己的寻常生活和日常理解的部分之上，从而构成我－祂问题无止境的延伸和永存。由瓦尔堡建构的图像学（iconology），是在图像志（ikonographie, iconography）的基础上发展起来的，其内涵和外延后来在不同的语境中被不断扩大和补充。对人学不同题层的问题的揭示和探索，就成为形相学（图像科学）中的图义学即源于西方偶像（icon）的"图像学"的研究内容，当然其内容也远越出了神祇形象，向相关方向不断延伸，成为用图像来研究各种问题的科学方法，从而对历史上的思想和观念做出局部考辨和通盘论证。

其实图像学本身是形相学（图像科学）中的图义学（icon-, pictorial-, image-semantics），主要是解释一个图像的"内容"和"意义"。但是，一个图像其实并不仅有其承载的内容和意义，它还有自身的图法学（icon-, pictorial-, image-syntax），以及在运用和使用的过程中所发生的图用学（icon-, pictorial-, image-pragmatics）的变化。所以后来很多"图像研究"（science of icon/pictuve/image）实际上是在社会学和人类学的范畴之内（属于"我－他"题层）去研究某个图像在不同的用法原

境和社会运动中各自的意义所在和如何演变,而不仅在于图像本身有一个固定的意义可资解释。因此,在不同的宗教和信仰中,甚至在同一种宗教和信仰里互相不同的教派、流派中,对于一个图像的"神圣意义"的解释,不仅有所不同,而且可能存在巨大的对立和冲突。

神祇的形象在形相学(图像科学)中的7种图类(图类学)中分别显现。在"观看"图类中是由直接面对、仰观形成神祇的"相"(即看即像);"摄制"图类虽是新媒体的机械复制技术,但人通过选取,以及对不作选取(取景框)之外的部分的排拒、遗忘和遮蔽来完成对神祇的确认;在"图画"图类中,是把观看并意识到的部分用其所能使用的手工技术,运用各种材料,充分调用人工手段加以塑造,尽量调动所有的经验、恒久的愿望、偶然的遭遇加以补足而形成神祇,并在一定的认识和认同范围之内加以规定、设置、建立和推广,以此破坏、取代、覆盖原来的图像(如果对原有图像进行解释并"主动误取"为自我赋予的新意,则原有图像会被保留,但是其呈述、象征和隐喻意义已经发生转换)。所以同一个图像在不同的文化中,或同一文化不同的时代、时段,不是只有一种解释,而是具有复杂且多层的历史意义的交织和积淀;在"图解"图类中则是将人类自我对神圣所进行的理解和标识作为神祇,保留模拟的形态和具象的指认说

明；在"符码"图类中，是把神祇呈现和转换为符号和代码，在一定的权力范围之内加以规定、设置、建立和推广，并以此破坏、取代、覆盖原来的符码。同样，同一个符码在不同的文化或同一文化的不同时代、时段，也不是只有一种含义，而是具有复杂且多层的历史意义的交织、累积和变迁；在"语词"图类中，这个使用特定的语法结构和语言符号的系统将信仰内容的神圣存在及其伟大的行迹加以陈述，作为对神，或者对神祇的所有神圣、神秘和神奇的作用和功能加以呼唤（念神祇之名号）、描述和论证；在"心象"图类中，则是把对于神圣和理想的想象和憧憬变现成了愿望的无限延伸、终极的完满增长、自我缺憾的无尽补足、救赎和实现的希望永在的状态，生发于内心不知所在之深处，因人而异，因时而变，却结构性地变现为神祇，在一定层次或很大程度上获得他人的认同和共享。

所有的人对神话和神学的结构化理解并不是人性和世界必然如此，而是人的问题不能够超出"我－祂"的限度，只能如此而已。

"偶像"作为神祇，在7种图类的整体中全部体现，但是未必全都落实于形体和图像。艺术学研究如果集中于"视觉与图像"——被形象化为物质化的图像和偶像，主要体现

为对神祇的第 3 类图画、第 4 类图解和第 5 类符码这三个图类的图像，在其物质载体所承载的图法学（图像逻辑）层次中分别属于 2 形状、3 图势、4 形象、5 图画、6 幅面和 7 整体单位（如教堂和墓葬）。对处在不同图像构成逻辑层次上的图像，每个部分的运用，并不一定固定在某一个层次上进行，而是可以进行明显的改变、破坏和消除。所以在偶像的建立、破坏和重建活动中，既可以修改一些图像局部的"形状"，也可以整体地拆除一座庙宇或者铲除一处陵墓（整体单位），这种明显的消除和破坏活动都可能留下了踪迹可资考证。

所谓偶像和偶像破坏运动是不同时代和不同文化中的政治、宗教和意识形态的权力和势力在神祇的现象中不断地转移、消长和重新规定的产物。在新的时代与新的文化中的新的神祇出现之后，必然对旧的神祇的偶像和图像加以破坏和消除，然后以自我的神祇的偶像取而代之。偶像不仅是某种神祇的塑像和画像，还包括与之相关的一切图解、代码、符号、象征和文字——甚至包含作为历史文献和档案的文字和记录（艺术学研究集中于"视觉与图像"，体现在图画、图解和符码，当然也包括语词/文字）。当然也有所谓"旧瓶装新酒"，利用已有图像增加和改变新的意义再度沿用，如上述。

研究偶像破坏运动似乎只是针对一种落于形迹的活动，

当然就依赖作为旁证的数据*。其实更为深入的与偶像破坏并行的问题是针对形相学之图法学中的"对观"、"语词"中语言所承载的部分，以及不留形迹的内在的"心象"，即日常语言中所谓"神在人的心中""知人知面不知心"。

对于对观的行为和内在的"心象"中的神祇如何除旧立新，统治者（偶像建立者）一般都会采取教育和强制的办法，对统治范围内的所有异己的神圣和理想进行根本性的改造和清洗。这种改造和清洗深刻触及人的灵魂。由于"灵魂"不落形迹，不留具体的痕迹，所以就必然要以更加深刻的文化运动来对作为灵魂载体的各个肉身的个人进行处理。所以偶像破坏运动一般都伴随政治和宗教运动。

这种对神圣理想的改造和清洗，不仅不会随着科学技术

* 数据和证据是作为"佐证"的依据，是三证俱全的一个组成部分。所谓"三证"是指："本证""旁证"和"佐证"。北京大学"中国现代艺术档案（CMAA）"在艺术史史料证据的使用中，强调原始证据的复核和查证，不仅孤证不信，而且对证据本身要加以检验。

"本证"指的是"描述""叙事""自陈"，及"自我提供的材料"。"旁证"指与论证的事实相关联的全部证据，无论是词证、图证还是物证。"佐证"指的是与本事实（需要证明的目的）并无直接关联的其他证据的总和。档案研究中的"佐证"与法庭的"佐证"证据有所不同。法庭"佐证"证据的目的与判案需要的关联性非常直接，也就是说，要么证明有罪，要么证明无罪，二者必选其一。而档案研究中的"佐证"证据既可以符合本证（自证）和旁证的合目的性，也可以破斥和反对论证目的。佐证与其他证据之间具有辩证的作用，形成双向-悖论关系，使认识深化。

所推进的物质文明的发展而减少，反而会逆向增加，在人类历史中构成重大内容，具有更为深刻和深切的人学意义。所以艺术上与神圣和理想相关的变动，是在人的心象层次的观念革命，在政治运动和宗教革命中是以对人的直接迫害、强制和改造为其特征。

在不同的时代和不同的文化中，神祇作为形象和偶像会呈现为与执持者所在地的物品和环境有着密切关联性的图像；又与他们的生命意志和本能的需要相混合，微妙和深刻地反映着隐秘的爱欲和生死的潜能；也与他们的政治利益和生存权利所形成的意志和行为相结合，创作用于宣传和承载明确意义的图像。

对于作为图像科学的形相学来说，不只有解释图像的意义和内容这一部分，也就是说狭义的图像学只是对图的意义的解释，而图像不仅只具有意义和内容，还有其他的作用和功能，具有自身的结构逻辑和分析方法，所以在图义学之外还有图法学、图用学的范畴。现在在进入图像时代的过程中，图像正是以其重要性和适用范围的迅速扩张，涉及人类生存。某种程度上来说，从艺术史中发展起来的形相学（图像科学）正从图义学向全面的图学展开。

神祇发生在人对自我的本性中最为高尚和深刻部分的觉

悟之时，是对肉身希望、愿望和欲望的克制和戒绝；是人作为造物自身与人的造物之间产生最远距离的一种创造，使人牺牲和奉献自我，让渡自身的利益，甚至成为生命本身的绝对的终结而永远的超越。理想和欲望在人性中相互抵触和对抗，日常语言中把这个部分称作"精神"。神祇是人性的理想皈依，根植于人性中的"神性"，是部分人神性的最高的体现和最后的归附。

但是，神性并不一定都趋向神祇，因为神性可以趋向近前和中途的利益及其象征，甚至是趋向自己的情欲所寄予和欣赏的对象，特别是关涉色相与爱欲时。因为人性是完整的，在个人的人性整体上三性一身，所以很多神学系统会把觉悟的狂喜和人的肉身上爱欲的高潮结合成一种生理上体验的一致性。某些伟大的理想常常借助对于爱欲的巅峰高度的诉求和引导，将最深刻的神圣体悟在这种同一中间进行最危险和最微妙的根本区别，在推进信仰的过程中，培养强烈的倾慕而臻至根本决裂的瞬间，来达成修道的最高境界。这种深刻地意识并控制人性的三性分割和引导的能力和智慧只有在极少数的状态之中才能危急而微妙地达成，也只有极少数人才能做到，所以这条道路一般来说都会被智慧的宗教和理想的领导者所警惕，以防止人类在这个过程中随时可能从最高的境界跌入最下的深渊，因而普遍采取的是对爱欲加以拒

斥和禁绝的规定、纪律和戒律。

这种人性中间的敬畏感觉，不仅出自对当下此人此身的人性堕落的警惕，而且有时来自对历史和记忆的恐惧，有时来自对强大的势力压迫的恐惧，有时来自对个体自身经验的恐惧，有时则来自对未来的恐惧。所以面对神祇时，无论是偶像、标识、符号、语言还是观想、沉思和禅定，都有具体的形相学路径和各不相同的图像学谱系。这些图像学谱系经常被归置到艺术学／艺术史中加以研究。

"祂"作为外在于（高于）人的存在的图像学谱系，一般同时归入"宗教"研究，因其涉及不可知领域（和历史上尚处未知状态的领域）。在艺术学中，则将"祂"的形式的变现分为三部分展开，即巫术－祭祀－宗教。

进行这样的区分基于人类在"我－祂"行为中分别不同对象而采取的不同的方法。一种是完全通过自我的行为试图对"不可知"进行控制和干预，却不能统计和验证其实际功用和效果，称为巫术（或"数术方技"）。一种是用物质和非物质的供奉与祈祷的行为，对之进行有目的的进贡、贿赂和交易，这就是"祭祀"。一种将这种祭祀的对象不仅看成是至上的力量，而且看成是人类的主宰，因此对祂奉祀、崇拜，以表达景仰和绝对服从，进入宗教。

在巫术中,"我－祂"之间纠缠于一体,人通过自己的作为对于自己的对象即某种神秘的力量、与己直接相关但无从掌控的存在(如鬼魂)发生效用,而且这种效用随着人的行为的变化可以由人来控制其结果,是一种精神性的生产(在"环境"一章中论及精神生产的激发和启动与人类所处的环境突变之间的关联)。

在祭祀中,"我－祂"之间是交互的关系,人的作为可以影响到自己行为的对象,但这种影响已经是单向的、仰视的、崇拜的,是一种由下对上的祈求和谀媚,是一种神圣的交易,用奉献和牺牲希求回报、消灾和赐福。

巫术与祭祀的根本区别在于对于"祂"的干预与否。巫术的对象是人为干预和影响的对象,所以对于作为"祂"的对象没有敬畏;而祭祀的对象则是以敬畏的方式将"祂"对象化,与人相隔。从巫术到祭祀中间有多种过渡阶段和混合方式。

在宗教中,"我－祂"之间是对立的关系,人的作为无法干预和影响到自己行为的对象,而只有绝对的皈依、顺从和奉献,秉持一种绝对的信仰,才能求得护佑、判决、救赎与荣耀。

在巫术中,我－祂的形象化体现为种种奇异的事(event Sache)和物(object Objekt),或者给寻常的事和物赋予特殊

的作用。这种事和物与日常的活动和生产同在，与在日常生活和生产中所使用的器具和面对的对象基本相同。在人可以通过认识和理性进行技术改造来完成对生活和生产之目的的控制之外，当自然、疾病、突发事件和莫名其妙的现象突然出现并给生活和生产带来重大压力和威胁时，人们不得不进行某种非正常的、超过自我认知能力和超出技术改造之外的活动，希求通过精神的生产和奇异的方技来解释、干预、疏解和"解决"这种压力和威胁。目标有时是经过选择的日常物品，比如一块巨石、一个猎物的毛皮，甚至一个敌人的头颅，有时是俘虏或群体选出的成员，随时取用，用后即弃（瘗埋和吃掉），至少并不作为珍贵而神圣的东西加以供奉。巫术活动可以使用任意的器具和场所，有时则要在特殊的圣所（如旧石器时代的洞窟深处）制作特殊的雕塑、绘画和器物，统称"符箓"[*]。这可以作为原初的"我－祂"题层的艺术。

在祭祀中，"我－祂"形象化为器物、偶像、符号，有时则是虚无的位置和孔洞，作为祭祀活动的标识物，它们只是祭祀对象的象征和代号。当然有时是以祭祀对象的某一个实际的用品和遗骸作为目标，但是这与巫术所使用的日常物品

[*] 符码可以作为神衹是指一种符号、记号和标号指代神衹的普遍现象。此处符箓指具体用于指代、分割、描述叙事和装饰的物品（事与物），详论请见作者的"三条半理论"。

有着重大的区别，因为这样的"形相物"具有崇高和神圣的性质，人们不可对之轻慢、侵辱和弃置。这可以作为"我－祂"题层的范例，形成艺术的重要遗存，成为艺术史研究的主要依据。

在宗教中，"我－祂"的形象化就是神像。神像可视为最高存在的标示，作为偶像，也存在于以反偶像为宗旨的宗教或者流派中；也可呈现为特定的象征物品（如日轮或佛足印），甚至是虚白的空间，一个指定的方向（对于任何地区的伊斯兰教信徒而言，克尔白天房所在即朝觐的方向）。特别是在古代文明中，其完整而复杂的神祇系统，统辖天地起源到人的创造，神祇是我－祂活动的缘起和归结。当然，神祇作为我－祂题层中最为复杂和深刻的人的问题，形成艺术的主要遗存。艺术学是从研究宗教神祇的形象及其产生的全部动机、原因和方式开始。

在不同的文化和历史阶段，由于巫术－祭祀－宗教在文化和精神生活的配置中发生作用的方式与传统不同，三者互相交织，混杂呈现。或祭祀实为宗教，或宗教夹杂巫术。就艺术学"神祇"主题来说，无非是在"我－祂"活动中"祂"作为目标如何被各种方式神秘化、神圣化。任何一种与神祇相关联的活动，都是历史长期演进的结果，都包含着巫术－祭祀－宗教的混合与交织，在现行的宗教中也或多或少地

残留着巫术的成分和祭祀的传统方式。之所以要做这样的划分，是为了便于从"我－祂"的角度把三个不同方式中的神祇的性质、作用和形式分别分析与提取出来，将之作为形相研究的不同类别的对象。

神祇综合体现着人对超越自己的力量和不可理解的命运的归结。

神祇首先是一种意识和知识上对超出自我认知的部分巨大的不安与恐惧的感觉。不安是指无法确定不可知的状态和性质，恐惧是无法确定这些状态和性质与自我之间会发生什么样的关系，于是就将自己生存中所有不可确定的因素全部归因于那个部分，并且想象并相信现实生活受制和归附于那个部分；因此就把这种状态作为一种神秘，并且对它产生了诡异的想象和奇怪的描述，这就是人类文明发展早期普遍存在的原始的、自然的有神观念。

随着人类不同的文化和不同的历史阶段人自身力量逐步的强大，而且自我对于自己的知识和技术界限的认识不断清晰，人类将其所不能控制的外在的强大力量以及不可认知的遭遇和情况看成是受一种神圣的力量的背后控制和驱使，从而神就开始向专门化、具有形象和符码的方向发展，变成具有特殊象征意义的神祇。

再进一步，将各种神祇的力量进行对比综合排列，对人

所认识和不认识（不可知领域和当时尚处未知状态的领域）的各种现象进行全面的解释和梳理，从而把神秘的存在和强大的力量变成一套诸神系统，来解说祂们具有独特的意志和高明的智慧，决定着万事万物的存在与人的命运，以此建造出一系列神话与神仙。

最后将人类的智慧和对神的解释的全部想象归纳成至上的存在，从而把自我对世界的理解和对未来的希望，即人对世界的本质和人的本性的全部起源的认识和归纳，笼统归向一个至高无上的存在，这就是天、上帝和"神"。从具体的指代和解释上升到理论和神学。

神祇成为唯一的世界的创造者，也经常成为人的最终的皈依，并且在唯一和唯我独尊的演进中成为最大的人的问题，成为人类冲突和争斗的最根本的精神渊源。

不同的神祇系统又构成了不同神谱、仙班和天国的秩序。不同宗教之间的差异性有时在于最高的神以及神的谱系的差异。纵使有很多宗教的内在结构是相似或者相同的，但是由于对最高的神的命名和其谱系认同产生了差异，导致信奉者互相之间势不两立；即使在同一个信仰体系中，不同的教派之间的差异也源于对神的系统的结构理解有所不同，比如是否有某一个神位的存在，其所处的位置和权力如何，等等，异同之间分歧深刻。

任何神祇系统是人的特定时代和特定文化中自我的集中体现，是区别和秩序的最高和最充分的形式。作为神性变现的神祇，无不把人的本能、欲望、情绪、心态、爱欲、生死，以及在各种生存和生活方式中引发的心理状态彰显，如人的羡慕、妒忌、仇恨、爱欲等，会在一些神祇系统中设置不同的神祇来代表，或者由相应的神的行为和性格来概括和承托（希腊神谱中的大多数神都具有这样的性质）。

当然，人的一些抽象的概念和心态也可以转化为神，如真理、忠诚、智慧等。一般自然生成的神祇是从"我-我"题层中汲取人的经验，将最为美好、快乐、沉迷、幸福和无上激越的感觉投射到神祇之上，而且用自身的体验移情于神圣的、久远的神祇，实现自己与神祇幻觉的同在，最终希望借助于通神来解决逼迫自身的最重大而无以回答的问题——衰老和死亡。

在完整的、成熟的宗教体系中，人的爱欲和生死的全部问题会在教义中获得解释，只不过解决的过程会根据这一教义的性格和性质，或鼓励，或张扬，或禁绝，或消除，或超越，从而建成了一个无所不包的精神覆盖和笼罩。只要进入这个神祇系统和信仰体系，每一个作为独一生命肉身的人，就被应许或不同层级地引导而获得了归宿和寄托。让渡自我的完全独立的质疑能力和彻底的自由选择，个体就可以在一

个神圣的信仰中获得全部的安置和宁静。所以不同的宗教会成为不同的人最后的皈依和生死关头最后的依赖。

神祇系统是人间的社会在上界的投射。如上所述，诸神之间的地位和权力都被人加以区别，并且在神界建造了一套秩序，成为人类社会的镜像。一个时代的神话和宗教形成的神祇系统，就是那个特殊历史时期和文化中人间的反射。不同时代和不同文化中的人会根据人间社会的结构关系把所希望建立的人类秩序变成或改造成神的秩序。如果这个时代和这个文化是由专制酋长和君主统治，就会建造起一个一神独大、等级森严的宗教结构；如果是一个民主社会，一般就会建造一个多神的结构；如果处于一个强烈的扩张的战斗性社会，神祇系统就具备扩张性的强制征讨结构；如果处于被压迫和逃逸的阶段，此时建造的神祇系统一定具有悲怆的自省精神，顽强地要维护自我内心完善、抵抗外界压迫而坚韧图存。

初创之后，在神祇系统发展和传教的长期过程中，会逐步与社会的现实结构脱离，原有神祇不断被赋予新的精神内涵。如果赋予新的精神内涵不足以反映现实社会中当下的变化和新的结构，这个宗教及其神祇系统就会被改革、重造和抛弃。

同时，宗教又把这种对于世俗的厌恶和绝对的矛盾看成

是一种超越世俗的必需，而超越世俗，又成为人在超脱中的尝试，于是宗教成为所有超越现实、脱离生活的愿望的一个现成的、设计完善的归宿。

神祇系统及其座位（宝座）和处所是对世界结构的一种"图像设计"。诸神象征和代表着宇宙与自然，成为存在的创造者和原因。同时，神祇又具有一种对万物的占有和支配权力，并且能够对其占有和支配进行解释。

成熟而完整的宗教依据"我－它"题层，将外界的宇宙结构附会成宗教世界框架的一个解释的构成，并且把所有的事与物全部安放其间，各归其位。神对于"物品"和"环境"的占有、控制和分配的权力，全部交给宗教组织结构中的各级权威代为管理，而把每个皈依组织的个人的财富和劳动积聚收归到宗教的统一支配体系中来，将施舍、奉献和供奉作为教徒的最根本的性格和品质以及最基本的道德和义务。

这种支配与实际的政治权力相结合，就成为政教合一，而体现为从理想图景到权力结构的统一的秩序；如果与政治权力形成了竞争的关系，就是政教分离，此时的教权为了强调自己的独立，会把神性看成是对世俗的否定和对人的精神的拯救，就如同把思想教育看成是对人的肉身生活的拒绝、批判和超越。这种神祇系统从系统本身到建立系统的方式，

都与人间的经济状态形成互动关系，在一定的经济共同体中，甚至规定了施舍和敛聚（如什一税）的方式，而教会作为一个财团，则是宗教行政化的结果，其问题论述详见"秩序与艺术"。

如果人性中没有"神性"，或者说在人的问题中没有"我－祂"题层中深刻绝对地包含着与其他题层的人的问题之间的差异性，就无法解释为什么最后宗教会以对现实存在的否定而发展为完善和成熟的系统。

在人类的特殊发展阶段，由于"我－它"题层的条件（最初基本就是土地关系及其政治体现——国度）处于仅靠个人或者人为的努力无法单独解决危机的焦虑、压力和恐惧之下，人们会在一个范围之内集结和团结起来，建立稳定而有效的秩序，以保障集团成员的安全，并推动此集团利益的实现与扩展。在这种状态之下，由于不同集团所遭遇的环境、物品（"我－它"）与人之间的关系（"我－他"）的压力不同，对想象和设计出来的神的需求和虔信的程度也有所不同。当这种环境与人间的生死存亡和发展利益的斗争处于激烈而残酷的状态时，一神教就可能产生，以应合人间的战斗力量的集结、征服或抵抗的召唤、专制、独裁与武断统治的必需。

一神教的意识形态包含四种情况：第一种是认同的一神教，自我认同和作为团结的精神核心的神唯我独有，与其他集团和其他人群的神并列而相区别；第二种是排他的一神教，即把自我的神看成是所有神中唯一的神，并且统治天地和全世界；超越一切其他集团和其他人群所信奉的神，并且强调我所信仰的独一的神对于其他所有的神都有超越、克服、击败和统治的绝对特权；第三种是作为权力的一神教，把神看成是政治的权威和统治的象征与依据，强调其主权不受外界的干涉，强调自我的秩序及与其他文化、宗教和政权的外交关联（即在自己的边缘部分与其他系统发生关系的交易活动）；第四种是作为信仰的一神教，把某一种原因归纳为原因的全部，某一种结果归结为结果的总和，将自我思维的方法和精神的样式认作独一无二的方式。

这种方式不仅在宗教中如此，甚至逻辑的因果关系的观念都可能将科学主义和唯科学论变成变相的一神教。这里的一神教更像是一种思想和观念，更何况一神教里暗含着皈依奉献于神，这里的神可以理解为"超越"的归属。一神教常常超越了任何一种思想和观念。

一神教并不是某一个集团在某一时段的人为的文化选择，在人学上一神教不过是人的变现，是人所遭遇的"我－他"题层中不得不发生的一种普遍的形态和现象。而且，即

使一种宗教的文本和仪式的表面结构形式并不是以单独的"一神"来标识，甚至无神，但是只要人间存在区别，并且在区别的前提下具有建立秩序的动机和追求，"区别"和"秩序"就会成为人间不可回避的问题；那么所有的宗教都是自我独尊，正如所有的政治意识形态都是排他的、对抗的、唯我的。

无论是人的肉身所带来的自我的欲望、情爱，以及人所焦虑的生死问题，还是人所感遇和认识的世界，以及与他人共同生存的人间关系，都不足以为神圣的问题提供无限的想象和崇高的旨归。因此宗教本身的问题绝不是所谓人类学问题和社会学问题的镜像。人间和社会现实、有限而且平淡和污浊，不足以映照那种对更大的、更高的与自我对立的理想的向往和寄托，这种无限高远和无上伟大的理想变现而成信仰，信仰是在人的神性中通过人的三性同构达到的一种绝对的状态，其最高的结果就是至上的绝对之神圣，形象化为神祇，作为人的神性的最终归结。而神祇因从在变现，所以神性可在，却没有神！

所有的神祇的形象系统都被作为艺术学研究的对象，反过来可以根据其形相（形象的各种细节及形象之间的关系）来对神祇系统进行定位和观察，并由此反观形成神祇系统的精神背景和文化环境。

5.2 圣所与艺术

艺术作为神圣的显现，造就圣所。"圣所"主题主要讨论在神圣和理想设定之后，信仰和祭祀建立施行仪礼和法术的场所，因其神圣和庄严而呈现为奇异和华丽。

圣所不仅是一个地方，而且是一个时刻，也就是说，任何一个地方，如果在时间上被选择为一个神圣的时刻，此处就是圣所。由此推衍，人不管处在何种境遇之中，只要在心中为精神保留一定的时刻，随处都是圣所，精神内在于人，神就在人心中，每个人都是圣所。

圣所作为艺术，包括神祇之外一切与"我－祂"关系相关的器具，以及安置陈设神圣之事物并举行超（日）常活动的场所。神祇是"我－祂"的归结，圣所则为"我－祂"得以归结建立条件和场所，是开始和完成人的精神超越和升华的最初向往和最终归宿之地。在艺术学的意义中，其"神思幻化"是对神圣、超绝、终极理想和无上思维的无限扩展和表达，是艺术作品得以成形的方式。形式和概念的最高状态和神圣境界附着于想象，从而使其意义得以显现、集聚、会合，并不断幻化。

在人类漫长的历史上，各个文化将这种想象围绕着精神最后所皈依的神祇和教义而铺陈，并建造圣所。圣所既被想

象成为神的所在或通神的关口，又被作为神圣的场域以及举行祈祷和祭拜的场合。

圣所在使用时间上有三个状态。一个是永久的圣所，它成为伟迹胜地和不可侵犯的地方。这样的地方常常是因为具备一些地理形态的特殊之处而成为圣所。特殊之处有可能是所处的位置，有可能是山川的状态，也有可能是具有一种特殊性质（比如说希腊德尔菲圣所就有一个地缘的裂缝，里面不停地散发出某种气体，能够让人在那里获得一种迷幻的感觉）。

圣所也可能是一个阶段性场域，其神圣的意味与时间的长短有关。圣所最直接的成因是神灵和圣人驾临、行为和离去的地方，也就和人的活动有关。某一种文化的人在某一个时期聚集此地并相信这个地方就是圣所之所在，但是随着他们的离去，这个地方也就被废弃和忘却。

圣所也可以是临时的，在某种特殊的时刻，碰到特殊的精神需要，任何人群在任何地方，都可以把所在营造成圣所。

当然，很多人把自己族群和祖先的墓地看成是圣所，这是因为相信人死后灵魂的继续或永久存在的信念的鼓励，也因为对鬼神有所敬畏。有这样信仰的人和对于死去的人或者家族的神有着信仰的人，就会把墓地当成圣所。

将人类成员中建立过伟大的功勋作出过巨大贡献者的陵墓，作为后人纪念和祭扫的殿堂和碑表，又是圣所的另外一

个意义，属于我－祂题层的主题。

如前所述，圣所是一切与"我－祂"相关的器具与场所，在此节中将圣所与器具放在一起讨论，先统合论之，再分而论之。

凡变现"我－祂"的形式化的事物，皆可从四个方面入手，即神祇、符箓、描叙与装饰。四个方面主要是从所谓艺术品的性质（或者说图性）本身来提出问题。在"我－祂"题层上，任何一个层次的现象和形象的变现和呈现，无非是将这个被作为图像或物质形式的对象（作品）当作什么的问题。如果将之当作"祂"本身的指代，就称其为神祇（如"神祇与艺术"所论）。或者将之当作"祂"的一个符箓，作为一种描叙中的形象；甚至是将之作为一个辅助于"祂"的成立和展现的装饰。这就是作如此区分、分类的根据所在。

符箓作为图像和特殊形态是一个笼统的说法。符箓本身并不是神祇，而是作为神祇的媒介所进行的巫术、祭祀和宗教活动的形迹存留。这些活动与神祇发生关联，并被相信和接受为其本身承载与"我－祂"相关的某种神秘的力量，具有传输和传导的功能。这种性质既可能是由神祇经此而传达到供奉者和施行人（即"我－祂"活动的"我"方），也可能是把"我"的奉献、愿望、信念和崇拜经此而传达给神祇（即

"我-祂"活动的"祂"方)。所谓符箓,就是具有法力功能的器具和场所的征兆和符号*。作为一种图像或物品,符箓具有神性的表征,但不会作为祭拜和供奉的对象,而是作为祭祀和作法的手段。

在巫术、祭祀和宗教的实际活动中,符箓的功能可以分解为三个互相关联的方面,在"我-祂"活动的不同层次中,其表现的方式各异。首先是考虑器具与圣所的功能,实际上是讨论这些东西是怎么被使用的,或者是怎么被认为具有某些功能的。这些器具与场所不是被单纯地使用,而是与不同文化和不同历史阶段的人的当时的信仰、理想和观念有着相关性。其次是考虑巫术、祭祀和宗教活动的行为方式和相关规定,这种规定有可能延续千百年,也有可能具有某种特殊地点和特殊事件的特殊针对性。再次,各种活动都会留下痕迹,这种痕迹有时候会被作为符箓精心地维护和保存。此三者环环相扣,难以清晰地分割。

描绘叙事的图像和形态作为一种模仿(imitation)和摹拟(mimesis)在圣所中是对巫术、祭祀和宗教活动的记录、陈述和宣扬。描叙的状态有可能与符箓功能中出现的巫术、

* 征兆与符号的区别在于:征兆的表现形式,与其所表征和指代的对象自身的功能、性质、结构或者某些方面有直接的关联;而符号则没有任何关联,其意义是随意给定和设定的。

祭祀和宗教活动的痕迹相混淆，因为痕迹本身也可以视为一种对造成和留下它的活动的"记录"和"呈述"。圣所中所描叙的内容，更多的是将与神祇相关的奇迹与神话，以及与巫术、祭祀和宗教相关的一切活动作为描叙的对象，其描叙的性质与对任何对象的描述方法一致。但是在描叙中，如果涉及神祇本身，它就不再作为一个崇拜和供奉的对象（神祇本体），而是作为一个在情节和事件中被描述的角色（形象描述）。如果在描叙中，神祇虽呈现神像（和牌位），但并不作为指代神圣性质的崇拜对象，而是作为这个"神祇"在事件中的某一个形象代表出现，则计入叙事逻辑关系，构成对事件的表述和记载。

描叙分为三类。第一类是与神祇相关的故事，如在洞窟中的佛本生故事与佛传故事、基督教教堂里的圣迹（耶稣诞生、受难）；第二类是与教义相关的各种事物，如经变绘画、高僧与圣徒的故事、先知的事迹；第三类是与供奉者和供养人相关的一切事物，如功德碑、教堂里的供养人像、对当地和本堂所发生的特殊事件的描述与记载。

装饰在圣所中被增设为盈余、炫耀，体现在非实质的装饰（超过物质本身价值）的扩展程度（在"区别与艺术"中论及）。在"我-祂"题层的变现中，其用法和用处与日常使用不同，其装饰兼具极强的指代、比喻和象征的意义，并且

受到教义和戒律的严格限制。*

如果我们不从图像和实物形态作为艺术品性质（图法学中的图性）这个角度来看待圣所的分类问题，则可从其功能的角度来重新分析同一个问题，并放到"图用学"的角度下进行分析。

"我－祂"题层在人类的历史和文化中其实是在不同的精神次序中展开的，不能一概而论。在"神祇"主题中将成熟而完备的宗教神祇系统作为一个专门的题目拿出来进行讨论，同时也指出，其实在"我－祂"的不同层次，人对自己的神性的表达，亦即对人神关系的解释和理解各有不同，从而产生了不同的神祇以及与之相关的信仰和仪礼，这种特殊而神秘的"我－祂"问题不仅使进入这个系统的信奉者获得了更加神秘和独特的自我认同，而且其深刻的程度和奇妙的意识，使得信奉者愿意用自己在人神关系中间的"最后的解决"，即自我牺牲生命来捍卫自己的信仰和教派的生存，维护自己的教友的利益和精神。

* 在1995年我完成的博士学位论文《将军门神起源研究》（北京：北京大学出版社，1998年）中，将神祇、符箓、叙事和装饰作为门神的四种功能，其中前三种可以并列在一个具有特殊宗教意义的形象（如门神）之上，而装饰只是作为一种或有或无的盈余和填充。因此将这四种功能说为三个半，即装饰不作为并列等价的一项，而只作为半项。

人的神性从来就没有在真正的意义上脱离过人的情性和理性。理性把任何事情都与功利目的紧密相连。而人的情性只不过是将所有的这一切颠倒混淆于一种更为混杂和真实的切近于人本身那种神秘状态的境况。然而，这种不同层次的"我－祂"关系却在"我－他"题层的人间权力结构中（"我－他"混入了"我－祂"）被某种成熟而完整的宗教的强大势力或者宗教的正统派别视为异教、异端邪说或粗糙、原始和愚蠢的邪神、邪教，而被铲除和消灭，使得这样独特和微妙的神祇的形象和状态转入秘密的地下状态，并使用神秘符号、象征、隐喻的掩饰系统。因此在这种情况之下虽然其种种迹象被外人和后人当作艺术，但是从艺术学的研究角度能够找到的神祇的形迹和遗留其实不大完全，也难以获得印证，并不能为系统的神祇主题提供完整的解释。

在"神祇"主题中间考察"我－祂"关系，是把人的神性置放在宗教的程度之上，以已经获得的系统神祇作为前提，也就是说，即使是被称为异教的神和异端的教义，也可能出于同样信仰但选择不同的解释而形成不同信念，甚至是同一解释中对某些因素的理解不同作出不同的抉择。其实人的"我－祂"题层，在全体生存和长期发展的文明进程中，也不仅有同等程度的不同信仰和礼仪，被归之于"文化的差

异性",而且还有不同题层和各个层次对神（祂）的体验和执行所形成的差异。

当然，成熟而完整的宗教教义和思想体系会对不够"纯粹"和"高级"的信仰加以嘲弄、贬低和排斥，但是任何一种嘲弄、贬低和排斥，其实也是对人的问题的"高贵"的偏见，本身就是一种居高临下的自负和自私。

因为人的问题中的"我－祂"题层在不同的时代和不同的文化中都有其适合于（当时当地当事）人的一种寄托和表达，而且即使在统一的思想和宗教中，每一个个体的人，其神性之间都有微妙的区别，只是无缘和无能表达。这就是为什么每个人都有自己的思想，每个人都有自己选择的自由，而且每个人都有可能从自己的最切身的状态中生出一个生存个体的尊严，每一个人也都有机会通过"唯此"的一条路，一个人到达极致的自觉和超越！

人与人之间的真正的平等，不是在于这个人应该服从被大部分人或人类精英确定和规范的、趋向统一的高尚目标和实现道路，而是其生存本身就是一次奇迹，这次奇迹本身未必完美与完整，但每一个人之间的差异都值得尊重和平等对待。如果连这一点都已违背，任何伟大和神圣的规定终将被摒弃。

既然对于人神之间具有不同类型和程度的理解和行为，

并不是非人即神或非神即人，而是在"我－祂"题层中有着不同的模式，因而也需要各自不同的圣所，实施他们各自不同层次的行为和活动。因此在圣所中更能找到遗址和痕迹所体现的这些"我－祂"在不同人神关系中的具体呈现，所以艺术学研究"圣所"主题的时候，经常比研究"神像"主题更能获得丰富的细节，既可以通过某种宗教活动的具体事实来考察"我－祂"问题，也能够根据"我－祂"题层的一般规律来判断这样的遗迹具有什么样的一种人与神的关系。

从"我－祂"的程度来考察圣所，可以把人与神的关系分成三个不同的段落，即巫术圣所、祭祀圣所、宗教圣所（对应导论里的三个层级，神祇里的三种状态）。各个段落需要和应用不同，形式化的状况各异，在"神祇"涉及的三个段落之间的过渡和交杂也无从避免，在圣所中也无处不在。

巫术段落的"我－祂"问题还处在一个人神对等的阶段，是人自以为是地对不可知进行必要的干预和行动，圣所就是一个"我－祂"互动的场所。祭祀段落是"我－祂"问题处于分离的阶段，人与神的关系是一个清晰分割的对立关系，人对各种超越和凌驾于自身之上的力量有所敬畏，对之实施祈祷和崇拜，以获得偏袒、助益、护佑和惠顾，圣所就是一个"我－祂"的敬奉圣坛。第三个宗教段落，这时人与神的关系已确定和确信，宗教教义已经解释了人和世界的本性和

本质，以及存在的起源、演化和寂灭的一切状态，对人的所有行为方式和道德准则形成规范和戒律，并且对人的精神方式进行了彻底清洗和坚信，对个人的所有自由和差异进行了完全的否定和消灭。圣所就是人的最初的身份确认和最后的人生归属的殿堂。

不同程度的"我－祂"所呈现出来的圣所具有不同的形态和状态，即使表面看起来近似，其中的意味却各有不同，即使之间具有同种图像和物品，也不能直观和简单地凭之解释呈述、象征和隐喻的意义，及其互相之间的根本而微妙的区别，因为其中包含着对人与世界的不同层次的莫大关系的解释和信仰。而且如前所述，宗教中有巫术和祭祀的成分，祭祀中有巫术和宗教的意义，而巫术中也初含宗教和祭祀的因素。

在巫术中，巫术活动可以使用任意的器具和场所，有时则在特殊的地点（如旧石器时代的洞窟深处）制作特殊的雕塑、绘画和器物。巫术活动中，人以特殊的主动行为方式进行有功利目的的精神生产。有时按需而设，逐步演化为仪轨与程序，其器具如萨满的服装、傩的面具，或者出于魇镇的需要，在剪裁的小人身上写上名字进行针戳等，实施这些巫蛊仪式与程序的场所的设计和装饰等就成为艺术学研究的对象。巫术活动中的心态与激情是人在特殊精神状态下所表现

出的行动结果，遗留下来的痕迹不仅与日常痕迹有着绝大的差异，如旧石器时代的人对其所绘制的画和雕塑用棍棒进行捣戳，用弓箭进行射击，留下了划痕和坑洞；而且这样的活动本身会给所有的人和活动者自己留下极为深刻的印象，这些印象不仅会被记忆、模仿和重复，有时还会用图像进行记载和描绘（描叙）。在"环境"一节中论及迷信阶段，人对环境的沉迷与某种信念导向了巫术和宗教阶段人的精神领域部分已经介入了"我－祂"题层。

在祭祀中，祭祀活动使用特殊的器具和场所，设为禁地，筑造坛台，而且逐步构建特定的仪轨、次序、规定和仪式等非物质行为程序，甚至针对每一个细节如用器规范，场合配置，行为程序，参与者的身份、位置、情绪状态和言语内容都有成文典籍（如《礼书》）和不成文但凭口传心授流传于祭祀阶层内部的规范。祭祀对象可以虚设或实置，虚设对象只有特定的空间和方位，实置的祭祀对象可以是偶像、牌位或象征物。祭祀的器物和偶像需要特别场合，其中包括供奉的祭台和俎案、祭祀主持者和参与者进行的献祭和拜祷、互动与舞乐的位置和台座，伴随着各种特殊的辅助建构。这个建构或设置在宫室之内，或营造于山川之间，或专门建造一个宫殿或祭坛举行祭祀，如天坛、地坛、社稷坛、太庙等。祭祀使用的器具根据祭祀意义的庄严和重大的程度

而有所不同。钟鼎之所以一度作为国家之重器，以至于问鼎之轻重被视为对国家最高权力的觊觎，是因为专门数目和重量的列鼎是作为举行国家最高祭祀所使用的器具，从而成为一个国家最高权威的代表。祭祀活动中将人的特殊的行为方式化成仪轨与程序，并对这些仪轨与程序进行设计和装饰特别规范，这是秩序的显示，如中国古代礼仪是中国文化的主要组成部分，它是儒家建立社会制度和管理、治国的主要操作手段，其施行的过程无非是参与者如何根据自己的政治地位和经济状况占据合适的位置（中心或边缘），处于合适的台阶（上级或下级），取用合适的姿态（或立或坐或跪或匍匐），排成合适的队列，舞动各自的形态，穿戴迥异的服饰，采取不同的颜色，演奏丰富的乐曲，歌唱华美的辞藻，在庄严的宫室之内演示所谓神圣的尊卑秩序。虽然其区别的作用可以从"秩序"的角度加以研究，但其用为调节和谐与统一的体制、宣示崇尚尊卑贵贱的意味，则在此呈现。祭祀活动中强调、规定和养成的心态与思绪、虔诚与激情遗留下来的痕迹，在很多文化和很长的历史阶段中都是特殊神圣状态的体现，因为"国之大事在祀与戎"，祭祀祖先和出征前的社祭成为最重要的"我－祂"题层的呈现，构成对人的神性规范的清晰体验和反复意识。上至君王，下逮平民，对于国家之兴亡、人民之生死、时代之命运无从控制，难以把

握,只能用祈求、供奉、祭奠和牺牲,展示出人类文化最为辉煌壮丽的形象,留下无数图画、雕刻、建筑、器物(工艺)以及与之相伴的行为与装置。

宗教中的圣所是制作和保存与宗教相关的意义的场所,开展、维持、保存和推进一切与此宗教相关的世俗生活和精神生活的殿堂。宗教活动中人的特殊的行为方式在严格的教义和行为规范之下,其仪轨与程序会极为繁复而华贵、细致而驳杂,对这些仪轨与程序进行的设计与装饰成为宗教活动的重要组成部分。而宗教活动中不同的人留下来的一切与之相关的用具、仪程、居所、行迹构成了这个宗教的主要记载和记忆,所有这些记录在人类现代化之前的文化史中经常会占据着主导的地位,被看成是人类在最为特殊的神圣状态下所表现出的奉献、审美、创造和信仰的伟大成果。不同的宗教在不同时期留下的最为庄严、辉煌、壮丽和崇高的作品,被当作艺术。

器具(圣器、法器和辅助用具)作为圣所的局部,与"祂"(巫术的作用对象、祭祀的神秘力量和宗教供奉的具有确定指代意义的神像,狭义的神祇)之间的关联程度决定了"它"与"祂"的不同性质,即同在"我-祂"关系中涉及的器具,其神圣程度的区别。特殊的圣所即神圣形象本身,它是一种对神祇的指代和表达方式(已归于"神祇"部分讨

论）。圣所作为供奉神祇的地点，与巫术、祭祀、宗教活动直接相关，也与更为广大的，与巫术、祭祀、宗教活动非直接相关的器具和附设、衍生的材料产生关联，并与之构成对应关系，比如僧侣的宿舍、教堂附属的墓地、信徒们朝拜的道路以及周围的食宿设施。如果不从与神祇的关系，而是从与权力（政治地位和经济状况）的"我－他"关联程度来考察这些场所，则归在"环境与艺术"主题讨论。

器具与神祇的关联程度，以其"神圣程度"予以区别。作为"祂"的象征、比喻或指代的器具，被视为神祇，意义不言而明。在巫术、祭祀、宗教活动中直接使用的器具，其与神祇从近到远的关系决定了其从重要到次要的性质，比如，神祇的座托框架是与神祇紧密联系的器具，而圣杯就要高于蒲团，香炉就会大于门槛。在一个圣所里可以看到在巫术、祭祀、宗教活动中并非直接使用，却因为各种原因和机缘而位列、重组于圣所的各种器具（比如僧房用具），它们具有很多宗教史、民俗学的意义。如果不从与神祇的关系，而是从与权力（政治地位和经济状况）的关联程度来考察这些器具，则归在"物品与艺术"主题讨论。

器具与圣所的不同之处在于器具是可移动的，而圣所是不可移动的。移动并不意味着它就不具备"我－祂"题层上的神圣意味。圣器与圣所相辅相成，很多器具被带到某一

个地方加以陈列和供奉，此地即是圣所。所以一组器具、一套神器如果与神像并置，其本身就是一个流动的圣所。流动的圣所使人的神性随着人的迁移而迁移，而流动的性质会使得器具具有更多的艺术学上的意义，可以随着人的流动而诉诸流通，由此可将"我－祂"主题的许多因素转移到人类集团的流动、交流、迁移之中，并显示出更多诉诸精神文明的变迁。

圣所和器具中的描叙成分是艺术的重要方面。这种叙述看起来似乎是延伸或装饰，其实它与这些场所和器具所具备的功能有着重要的连带关系，并且主要发挥着宣讲和布道的功能（如教堂的大门），或辅助地起到传教的作用（如经书的封面），琐碎而丰富，成为艺术史研究的最大的数据和证据所在。

圣所作为整体，显现"我－祂"题层在精神的层次上具有被无限追寻和抽象化的巨大而永恒的精神内涵，使得一切神祇图像和形态以及所有的圣所都成为人的神性最高实现的一种过渡方式，或者是简化替代。无论这种形态是圣所的庄严辉煌，还是宗教组织、具体神职人员和普通教徒的超凡脱俗的道场，都是为了到达理念指向的高度，成就超绝的物质形态的显现。

圣所成为绝不可以有也绝不可以无的存在，变现就成为极其复杂、微妙、庄重和莫衷一是的永恒的辨证执中，变易和不易*双向－悖论在圣所中呈现升华。

人的我－祂关系变现为不同类型的宗教，分而言之，先说具备完善而成熟的一神教教理的（以基督教圣所为例），再说绝对彻底否定俗世虚妄的（以佛教圣所为例）。

如果一神教最高的权威就是至上的绝对之神，对这种神的信仰是神祇演进的最后结果，也是人的神性的最终归结，那么应该有一个什么样的地方和国土作为圣所来承托和栖居？

绝对之神的空间存在应该是一个与"我"的存在对立而具有距离的地方，这个地方与"我"之间并不存在连接和过渡，必须通过一次重要的"超凡脱俗"的精神行动和作为才能到达。虽然进入了圣所，并不意味着我和我自己的决断，但是至少已经开始了去向背离世俗自我的道路，同时也就脱离了我－他的纠缠和我－它的依恋。如果用一条河流或者一片大海来比喻，那么神的所在就是彼岸。彼岸的图像和形态本来并不能形容，可以凭借每个人的觉悟来怀想和向往，而

* 此处引入逻辑和因明之外的另一种思维方法易学，为"文王之前"易，既不是作为卜筮的易学，也不是作为历史的易学，而是作为接近哲学的易学。

彼岸也随着这个通过"我"的背离行动而获得和积累的德行（行动和作为）而不断变化、超升。

从世俗到神圣其间的过渡过程沉寂而黑暗，充满诱惑和歧途。所以教团为向往彼岸的信徒准备了圣所的附属宿舍——修院。修院隔绝于世俗生活，是对"我－我""我－他""我－它"题层断绝的启动和维持，虽然不脱离人的生命与欲望，不拒绝维系生存的物品与环境，不切断和同类的他人的共处与交流，但是其取向是脱离"我"之为我而向"祂"的靠近，处在人"脱人入神"的进程中靠近人的近端。此处需要图像的导引和隔离空间的保护，从而使得自己"向神"的这个过程变得清静而顺利，尽量减少干扰和打搅。这些图像和空间常成为艺术学研究的对象，所研究的并不是神的所在，而是通往神的所在的途中人们所处的一种境况以及如何经营和分配等与神圣无关的因素。人的精神境况并不体现在单纯的物质存在，而是修道之人的精神与这种境况互相交流的过程中间产生的效果，这样的迹象出现在图像中，不仅是图像自体，还包含图像和观看之间的关系。所以艺术史中的图像学方法从圣所的绘画发端良有以也。

人"脱人入神"的进程中靠近神的远端则是人的死亡。重大的一神教都强调任何人只有在死亡之后才能进入等待最终审判的阶段，等待被裁定是否升入天国。圣所就设为等待

的地点，无论对修士僧侣，还是对俗世凡人。基督教将葬礼安排在教堂之中，将死者埋葬于其里，或至少离教堂距离不远，事实上教堂原本就是由死后待判的陵墓（地下墓室）扩展和修建而来[*]；神职人员负责不断提示和鼓励信众利用死亡的契机超越与"我－我""我－他"和"我－它"的纠葛，因此在此生的活动中要否定自我，向神而去。

对于信众，虔诚就是对"我－我""我－他"和"我－它"中一切顺应人性的意义和成果进行消极的否定，即忏悔，积极的否定是针对人性逆向而行。逆向而行，首先是自我的禁欲，尽量减少和消除肉身的一切追求舒适和幸福的愿望和欲念。在"我－他"题层的逆向而行，是把自己谦逊地置放到最为卑微的地步，把所有的他人都看成是值得去宽容、奉养、服侍和保护的对象，包括贬低、侮辱、损害和伤害"我"的他人。在与他人的"区别"对比中将自己摆在最低级、最卑贱的谦卑中，然后在这种人间秩序中尽其所能地做有利于他人的行动。在"我－它"题层的逆向而行，是把自己所能

[*] 墓葬是一种特殊的圣所，同时具有巫术、祭祀和宗教的三种性质。不同的文化和不同的历史时期对待墓葬与对待生死的态度相关。考虑到某些文化（如东亚文化）将祖先看成是一种神祇，先人的牌位和遗像就是供奉的目标，因此在墓葬中设置的享堂、祠堂、墓上结构、墓室结构以及与墓相关的局部地貌环境（风水）和被解释的天地之间的关系（宇宙观）共同构成了墓葬作为圣所的完整形态。

得到的财富捐献出来作为修行的过程,自己以赎罪和承受苦难的劳动创造丰厚的物质,得到巨大的财富,只是为了增进这种奉献的赤诚、有效和完美。与逆向而行的行动和作为相对应,圣所得以建造,教堂崔巍,辅助性设施如养老院、救济所、孤儿院、学校和医院不绝于世。所有的圣所都统一指向彼岸,启示人的神性的坚定和坚持在现世为将来的升天积德,圣所就是现世德行的账户和刻度。

世界上的圣所都不在彼岸。绝对的神在此岸没有圣所,圣所就是天堂,而天堂无处不在,又无处可依,对每个活着的人来说,是在无尽的黑暗和永恒的沉寂中神往的无限的精神光明。

绝对的神的圣所因其无处不在又无处可依,可以理解为一种时间的永恒。无限的精神光明依赖神所启示的永恒,则须用无差别、无怨恨的爱意(承担——吸纳性快感)和无休止、无计算的劳作(付出——宣泄性快感)不断地、无限地接近终极。人的努力在过程中不能消极地坐等而使自己因松堕而落入再度惩罚(落入人间或地狱),成为永远的罪人,而应尽量积极地在死亡之前(近人阶段)和最后的审判时刻(远人近神阶段)到来之前,二段合二为一,完成自我的救赎和奉献;因而不惜残害和消灭自我,最终奉献出无论在"我-我""我-他"还是"我-它"中的那一个"我"的生命,牺

牲自我，最终使得"我－祂"一体而彻底解决，圣所作为圣坛就从一个实在存在的空间化成了一个升天的光荣时刻。

绝对彻底否定俗世虚妄的（佛教）教理，崇尚绝对并完全否定实在的无神之教，既然"存在即是虚诞"，现象（色）和本体（法）皆是虚无，对于所有一切可以感知、意识和认识的对象都没有关心的必要和维持的责任，又何必需要什么国度和境地作为圣所来对这样的空无的绝对状况进行承载和羁留？若将净土作为极乐世界、信仰的终了去处，寂灭是最后的结果，超脱轮回无需人的羁留和纪念。

人世间的圣所（寺庙、禅窟和丛林）是入道到觉悟之间的过渡。由于修行等级的复杂和漫长，入教之后，还有一个精进攀升的过程，圣所是在此生此世进修的条件和场所，此生此世完结之后（死后），根据修为和持戒的程度，在不同等级的境界，台阶再度生成，逐阶向更高境界直至最终的涅槃境界提升。

在同一个场所里居住着不同境界的信徒，同样的宗教动作显示着高低不同的觉悟，图像和空间形态即使相同，对观沉思（观想）的个体却有天壤之别。所以，圣所的表象并不重要，个人的根性和发心则至关紧要。每个人依旧在不同的境界中超越与"我－我""我－他"和"我－它"的纠葛，因此在不同的此生活动中否定自我（自否）。消极的否定是参

禅和念祷，积极的否定是针对"我－我""我－他"和"我－它"逆向而行，一如前述。

因而寺院是如此庄严和深奥，通往规定的真如，修造与装饰得金碧辉煌，显示殊胜的荣光。具体的建筑则须按照整个经藏结构进行设计和搭建，而尽可能使用最好的材料和技术。但与"我－祂"的终极状态义理相比，圣所营造也只不过呈现了一种非常粗糙和简化的形式，且与"我－我""我－他"和"我－它"各个题层多有挂牵，但毕竟可以用作接引信徒栖身经堂，息心禅房，入教门者归葬僧寺之旁、塔林之内，接近香火而长闻经钟，圆寂轮回而往生净土。艺术所呈现的圣所（寺庙、禅窟和丛林）与其说是追求超脱并完全否定实在的极乐世界，不如说是由此适应不同层次的人的全部问题。

时间在圣所的阶梯中导向寂灭，达至长久与刹那的悖论存在，当下即永远。虽然在日常生命运动和宇宙运行中呈现为时间的流转，事物显现出诞生、演化、衰弱、灭亡的现象，但是透悟恰在解脱时间的过去、现在、未来的区别。圣所中树立的三世佛造像其实是设置进阶的起点，与"我"的实际处境关联一致，从此俗世出发，逆向而行，逐个否定"我－我""我－他"和"我－它"，以"我－祂"的最根本真理（真如）作为原理（法），超越流动和变化的现象——消

除区别，破除秩序，将一时一事的局部、临时、偶然放下，进至最后达到对真理（法）本身彻底根本的超脱，从而脱离人本身——人的问题即苦难的根源——完成寂灭（成佛）。既然如此，本来又何需圣所？所以圣所只不过是不断接引世人和宣传教义的告示。

所有基于对"神"在人间的栖居之所的抽象性质的理解，变现为世上的实在的建构和图像，无非都是我-祂题层的人的问题。但是由于形式化、图像化的后果是在不同的时代和不同的文化中完成，必然在人间幻化为奇形怪状的差异性的结构和存在。

任何一种宗教的形象一旦转化为形式化，都必然显现出和其他宗教之间的差异性，这种差异性既有平行的与其他宗教之间的文化差异性，也有形式的创新。每一种经由分阶等级的纵向差异而逐步达到成熟完善的宗教，都会用自以为是的正确道理解释全部问题，作为覆盖所有差异性的标准，成为一个凌驾于其他之上的唯一。另一种横向差异则表现为与其他题层之间的关系，从而我-祂这层人的问题，最后终于和人的"我-我""我-他""我-它"题层相互关联，而显现了人类最为复杂和最为深刻的分歧的边缘，使人类幸福和超越成为永远而遥远的希望。

在圣所首先是否应该有一个神像——神祇偶像和图像这

个问题上，许多宗教自身存在争议，在教义中多声明真正的"神"存在于是其所是的一种理念，不可以有任何形象，也不落于任何有形的空间和场所；至于圣所，只不过是最高的存在与芸芸众生发生关系的临时通道，为了宣教、传道而接引初入教者和昭告外教之人而作成的一个假设。因此，圣所也是在宗教的领袖们和教义解释者们导致的偶像破坏运动和偶像复兴运动之间不断往复，无休无止。

一个宗教自己内部教义上的争论永远不会停止，更何况还有不同的宗教，再与不同的时代和不同的文化之间不断地结合，这种无休无止的争执与冲突就不再是单纯的神学（"我－祂"题层）的问题，而是不同人类利益集团之间的政治问题，属于"我－他"题层的问题。对一个利益集团所崇信的宗教偶像的破坏，对其神庙、教堂、寺院、神社、拜祭场所的铲除，就是在宣示和标榜自我对他人的超越、征服、统治、压迫和奴役。

而形相学（图像科学）对其名实、本义、象征、隐喻等的分析可以在多个层次的交叉重叠上展开。圣所保存的形象和现象作为所谓艺术，恰恰为艺术学提供了最丰富的内容，成为能够就此而研究人性和社会以及历史的一道变动而丰富的证据。绝对的超越最终要否定形迹和现象，不会留下任何的图像和形态。所以艺术学反过来通过对痕迹和图像部分的

分析、体验和追索，揭示在有形之上（之外）尚有不可言说和不可形容的部分存在，这才是引领人们到达精神最高境界的一条可行的道路，触及最高的存在和人的最根本的精神的极致。这个介于可做和不可做之间的状态恰恰是我们在这里讨论艺术学理论的双向－悖论，不满足于对艺术学的具体个案研究的原因之所在。也正是因为如此，所有的问题才都被当作人的问题，而艺术学的根本恰恰是在研究人的问题！

6

在与艺术

艺术作为人的问题的显现，终极不可思议，归于在。

在不是虚无，也不是实有，不是一，也不是一切。在不在彼岸，也不是绝对，在是对理念和差异的挂悬。艺术从在变现而成其为形象和现象，又在不断的突破、解放和创造中回归在。艺术赋予人无限的创造性和绝对的自由，最终体现为人与只属于人的自我最高理想的超越、显现和觉悟同在。在实现自我的道路的最后冲刺阶段，每个人只有属于自己的一条路，在这条路上，只有这一个人，唯此而已。

在是一个挂悬的"是其所是，亦非所是"的双向-悖论状态。本体意义上的"本体"* 其实也不是一个恰当的称谓，

* 本体这个概念有中国词源和西方词源。中国词源就是"本体"的本意，指自我本身就是其自己的那一个。西方词源来自动词"是"，具有对自我（转下页）

因其挂悬了"体"的一切所指。虽然是其所"是"之"是"无限开放，但毕竟被"其是"之"是"限定，一经限定，便有局限。本体在此或应理解为"本来"？在没有规定形式，无从描述其状态，论证只能在有限的范围，从在如何变现为世界和人生，呈现并被人感知的万事万物（并不限于有形态的事物），其中形式化变现而成其为艺术（具有形态）。

追索在形式化的过程皆得自人类作为主体所具有的摄受、感知、测量、想象和认知、思维的能力，以及不断创造、改进、变化和发展的表达和呈现的技术。任何艺术一旦

（接上页）指认和延伸指代的行为意义。本体论的希腊渊源就是对"是"的根本性质的研究，是希腊"是"的属格（genitive）"是的……"，转成拉丁语的"是"，被名词化之后成为存在、本质和已经是的东西（existentia/exsistentia），如果从其自身的状态来表述，就不是以其他缘由而自我独立的东西（sub stand）。德文中 Sein 作为"是"，其动词形容词化为名词 Seiende（词尾变格）则作为"是"的延伸和变现。中国先哲将之译为"本是""有"和"存在"等，都各有侧重，对所指各有强调。因后来不再强调其"质"（质料、构成和形态），所以不再侧重"本质"的本体，而侧重其生成的过程，以及人作为主体在认识过程中同时起作用。这成了人在介入对世界的认识之前的前提。也就是说当人到达世界之前、认识到世界之前、主体对待世界之前，世界已经是一个"曾经是""已经在"和"已经有和存在了"，存在先于本质。所以人的哲学就是认识论，就是解释主体形成认识的根据和来源，或者解释人的认识从感觉到科学与这个先在本来性质之间的关系，如何发生这样的认识和在认识中间，人又是靠什么来保障、获得甚至误导这样的关系。一旦进入这个思路，所有的思维都限制于某一种本体论，此即西方的本体。本书采用"本体"是将之设为在，所以这里再用"本体"一词是中国词源经历西方词源对照之后的用法。

成形，成为作品和形态，就成为文明的形迹，不断增广人类的精神的成就、遗产和负担，所以人类的创造和演进的极致状态，就是不断地清理、批判以消除沉积在人们身上的知识、经验、思想、艺术和文明的不断创造的活动。沉积本身对未来的继续演化和创造既是积极的成就，也具有悖论的消极意义。为使人类不至于留在以前的规范和限制中，而能既背负文明留下的成就，又消除既有成就对发展的阻碍和负担，使人成为一个无限奇迹的继续可能性的创造者，继续彰显人作为万物之灵长、在生命成功进化的尽头不断继续革命的发动者，具有不间断地解放、自强不息的能力，就要反复重新回归到在的本质和本性状态，归复原始和开创的起点，不停地进行自我创造并创造世界，在其中所有的文明经由人的主体与其他一切的关系得以解放，重新处于一种无限自由的状态，呈现为人的全部的本性：一无所有，却具有一切。

在挂悬的是精神的最高状态——至上的绝对之精神、理想的终结和希望的极致，这种精神是所有神祇的最后汇聚，也是人的神性的最终归结。对所有各种自以为是、以他为非的横向和纵向产生的差异全部加以悬置，对所有宗教和意识形态自认为正确地对全部问题的解决，并无视所有差异性，凌驾于其他之上，而始终使人类永远处于争斗、痛苦和相对

的孤独之中的神性根源——加以挂悬！艺术，特别是艺术史终结*之后的艺术，其主要功能是利用其创造性来归复和不断接近在的状态。

* 所谓"艺术史的终结"，是因为作为学科发展起来的"艺术史"这个概念是艺术科学的代名词，在其形成和确立阶段（19世纪后半期）是以古希腊的再现、模仿造型为基础的艺术作为艺术史唯一（或主要）的研究对象。按照这个艺术概念，艺术史就是用图像对形象和现象的记录和再现，从而可以显现事物的状态及其在特定时间和空间中存在的"历史的"事实，因此使用"艺术史"（用艺术研究历史）这个局部概念来概括对艺术进行研究的所有方面。到了西方接受基督教以后，艺术发展成利用大量的呈述、象征和隐喻的方式，使图像和偶像不再只有自身看上去的表面意义，而是暗含并另外指向其他的内容和意义。在其影响下，艺术史成为可以进一步追究时代精神和文化内在发展的复杂内容的方法。在意大利文艺复兴以后，这种对事物的形象和现象的再现（希腊渊源）和每一个形象和符号之下内容和意义的揭示（希伯来渊源），俨然成为艺术史这个学科研究的基础。但是随着艺术的现代性转换，尤其是摄影－电影－计算机艺术（这种新新媒体，除了具备诸如计算机数据成像及储存和传播能力之外，开创了虚拟生造形态和图像的技术和能力）出现之后，对于形象和现象再现、记录的功能由现代传播媒体取代，并归于现代信息及其记录、记载的专门工作，已经基本不再由艺术承担。而另一方面，也因为艺术超越了作为意义和内容的载体的功能，而具有了更为重要的功能，即在现代艺术革命出现之后，艺术回归到其本来的性质，用于转化和创造图像及其意义，寄托和表达人的问题的全部方面。同时，当中国的传统艺术即从书法到写意绘画的艺术谱系，作为与西方的再现写实艺术谱系平行的艺术体系被提出和逐步被重视之后，作为人类的整体艺术中的一种，引发了对于不同时代和不同文化中的艺术和艺术史的差异性的普遍重视，使得学界、艺术界更加充分地意识到艺术史以西方再现艺术为研究对象的局限和问题所在。西方学者开始提出各种解决方案，其中德国艺术史家汉斯·贝尔廷对此问题展开了讨论，然而他的提示和试探却被出版者夸张地表述为"艺术史的终结"，从而引发震动。其实他所谓的艺术史的终结是指西方那种以再现艺术和符号学方法为基础的艺术史的终结。所以事实是艺术史正处于转型中。

艺术的历史是人类显示自己的创造力来变现在成为万事万物的历史。这种创造是以形式化的方法来展现人的肉身的欲望和愿望、生死的焦虑；呈现人际关系中的区别、秩序和寻求解脱的可能；是人对于影响到自我生存的所有物品（事物）和环境的显现和表达方式；亦是想象、假设和理想之间的过渡和中介，并最终成为归宿的净土、天国与大同世界。

人类不断用形式符号来表述人的问题，不断利用和改进媒体，增进艺术作为问题承载（观念）的媒介功能。当人类自己发明了新媒体[分成旧新媒体（摄影）、中新媒体（电影）和新新媒体（计算机数据成像及储存和传播）]，用机器替代人工来展开对人的问题的承载、寄托和表述，虽不可能所有人的问题的变现都让机器替代，但在技术的运用越来越让更多的人（甚至是所有人）方便、轻易、便宜地达到这种承载、寄托和表达的目的之后，人类就处在艺术史终结的边缘，因为在经典艺术的人工制作已经或正在被新技术、新方法、新观念所取代的时候，所有的这些承载、寄托和表达与人的独一无二的个体相关联的部分也被覆盖和剥夺。当然这种状况还没有全部到来，或者永远不可能彻底到来。

"艺术"脱离*再现和模仿对象不仅是一次技术革命，更是人在意识中的双重决绝：既是对"神"的决绝——执持希腊渊源的艺术（模仿与再现）观念的人们自己已经不再关心对基督教和犹太教上帝的模仿——为世界从无到有创造出一件东西，或者意识到这个工作已由"科技"（机器摄制和复制）与"设计"来承担；也是对"物"的决绝。艺术不是存在（本体）的现象，不再是物的本体以时间在存在中自我显现的过程，艺术就是艺术，是并无本体的聚合，是人的问题的变现。

那些被替代的艺术的成果已经成为世界遗产被人类共同体保存、欣赏、崇敬和维护，被奉为经典和传统。艺术作为再现图像和实物的艺术史，成为艺术史中的一个西方艺术历

*　这种脱离并不是不再使用模拟对象的形象和现象的图像和实物来制作艺术作品，而是在从事艺术时把1839年以来开始陆续诞生的由机械复制技术完成的基础图像成果（如照片、影像及各种虚拟造型）作为艺术的基本素材，不再用手工对这样的对象进行再现和模仿以获得成果（绘画）。但是在摄影出现之前，人类（尤其是西方文化中的人）误以为这样再现制作图像的基础工作即艺术本身的主要内容。

当然绘画本身在进入机械摄制时代之后再度显现出艺术本身的意味，这是人学意义上的意味，即人面对对象用手工进行绘制（其实在人类之中只有训练有素、具有极高天赋的极少数成员才能做到），从而记录和表达具有人的错觉和感觉的独一无二的结果；这种人工图像反映人与人之间的差异性，而不像机械摄制的图像只能具有机器的同一性表达。只有面对这种表达的微妙和动态的状况，作为个体的人才会获得各自感受的激发，从而使自我的情性得以印证。参见拙作《油画的宿命和使命》，载《中国油画》，2014年第5期，第13—38页。

史的段落。随着全世界包括西方自己对欧洲（西方）中心论的反省，人们更加广泛地认识到在不同的文化之中，艺术史同时呈现为不同的状态和程度，也占有不同的时段*。虽然不同时代、不同文化所崇奉的经典和传统的价值标准各异。

但是艺术作品互相之间的差异本身反而是不同的人群和不同的个人之间互相欣赏和珍视的理由，只要不涉及艺术所明确承载的教义和意识形态（将艺术作品的制作作为特殊形势之下的功利的传播教义、宣传自我的工具和武器，是艺术在"我-他"之间冷战和热战下的极端形态），艺术就构成了互相之间区别和差距越大越受珍视、喜好、尊敬和爱戴的悖论，成为导向人类和平的一种内在的、积极的因素和能动的力量。

西方开始现代艺术革命的历史是在西方现代化发生过程中，以艺术的现代性转化挣脱西方传统艺术史的束缚为其开端，在以"后印象派"为代表进行了第一次现代艺术革命（在第一次革命中凡·高吸取了浮世绘的题材平等和加外框黑线平面色彩造型），以立体派和抽象艺术为代表进行了第二次现

* 在中国传统艺术的主流发展中，从东晋已臻成熟的书法开始，已经出现了脱离对象的"视觉造型艺术"（绘画），在晋唐之际绘画中开始出现两种不同的艺术并存，即偏重写实的绘画（如顾恺之《女史箴图》）和画对象（山水）但要义在书法性笔法的绘画（如韩休墓《山水图》）同时存在，至宋末元初完成了绘画从写实向写意的转换。

代艺术革命（在第二次革命中抽象表现主义吸收了中国书法和写意艺术的基本创作方法）之后，从达达艺术开始[*]已经不再只是针对西方艺术传统，而是针对所有人类艺术的整体传统——其中既包括现代艺术第一次和第二次革命取得的成果（在第三次革命中达达和约翰·凯奇吸取了禅宗的方法）——发起了全面的革命和突破。再进一步，以波普艺术和行为艺术为代表的第四次现代艺术革命，将艺术作为与生活和社会一体的互为表里的创造行为，开拓人类走向未来的可能和道路，引发艺术终结的理论[†]。

"艺术终结"以后的艺术如何发展，这个使命把中国20世纪80年代的当代艺术（当时称为现代艺术）带入全球艺术的共同进程中。中国的当代艺术在20世纪80年代介入了当代艺术（现代艺术）的第五次革命，而且对于全球化所引发的艺术中的观念、制度的局限进行了进一步的突破，主要是

[*] 达达在欧洲时间上早于第二次现代艺术革命的抽象表现主义，如汉斯·哈同的无形象绘画。在美国的纽约达达（杜尚的反艺术）时间上也早于纽约画派的抽象表现主义。

[†] 丹托对安迪·沃霍尔作品的解释发展出第三种艺术史观，艺术不断朝向自我认识的目标发展，但是丹托认为，认识到艺术的本性，艺术就成了认识本身（哲学），于是艺术发展到达尽头，所以提出了"艺术终结"的理论。艺术实践只是在重复以往艺术实践的各种可能性。丹托其实只是指出他所认识的西方艺术的终结。

针对"艺术界"*这个人类精神标记被市场神话掩盖和误导，艺术品成为金融产品中几乎没有物质和技术成本作为计价根据的"美丽而神秘的怪物"，价格的升降起伏使资本运作达到了不可想象的程度，艺术家与观众的区隔所体现的不平等，本来并不是因为艺术，而是因为资本借艺术的操作。而且当代艺术品价格和艺术品的艺术价值几乎没有关系。

中国当代艺术是在"八五新潮"之后完成了从模仿到原创、从引进到创造的转换，其中的现代艺术（当代艺术）的作者和理论家摆脱了对西方的模仿（虽然整个中国艺术界的模仿现象至今依然存在），超越当代艺术发展到安迪·沃霍尔和博伊斯时代的第四次现代艺术革命的阶段，摆脱丹托"艺

* "艺术界"理论：由丹托提出、迪基继续发展的一种解释理论，即一件艺术作品如何从普通物品或者非艺术品成为艺术品的理论。从理论上似乎是依据了语言科学和语言哲学的逻辑来对定义的语义和被定义的对象之间做了一些复杂的矩阵分析和归纳，但是事实上解释不了为何一个物品成为艺术品而另外一个物品不能成为艺术品，或者一件艺术品为何成为重要的艺术品而另外一件虽是艺术品但是意义不大。最后就从对艺术自身的本体问题和本质问题的研究滑向了社会政治经济学的研究，也就是说艺术作品的性质不是由艺术本身决定的，也不是由艺术家创造的，而是由艺术交易和定价的体制和资本来决定的。他们又把这些决定艺术的人的印证的根据本末倒置，放到根据艺术家和艺术作品而产生的艺术理论和过去的艺术标准（艺术史）上，这就彻底背离了现代艺术（他们所研究的主要对象安迪·沃霍尔和博伊斯时代的第四次现代艺术革命的艺术）出现以后，艺术史已经不是艺术品的判断和依据，反过来现成品和行为艺术之所以成为艺术品是因为这些创作是对艺术史的背叛和对当时的艺术理论的破坏，甚至是有意识地背道而驰的现实。

术终结"的困境，不再将艺术作为创作什么和如何创作作品的问题，而是把对观众的重新塑造，重新开拓人类平等的程度，看作对人的继续解放，即以艺术家与观众之间的关系所象征的人与人之间的平等关系作为目标以推进文明。艺术家不再是教导和引导观众，而是对于博伊斯的"人人都是艺术家"作为一种定律给予警惕，不把艺术作为一种意志和意愿强加给他人，没有人是艺术家，也没有人不是艺术家。艺术家只是在制造一个似是而非的作品，作品并没有确定的意义和明确的形式，作品的意义只有观众自己去理解和解释时才具有，作品的形式只有观众自己去参与时才完成；从而把创造性和自觉性归还给每一个人，艺术作品成为激发不同的人的自觉和创造的际遇，进而促进艺术的性质向崭新的目标和方向发展。

当然中国当代艺术以每件作品和每次创作都必须呈现差异和新意为准则的历史价值，一旦被崛起的市场所捕获（认可和定格），就会成为中国崛起的市场经济最具营销空间的品牌和奇货，进入收藏家和资本寻租、定价的艺术市场所主导的艺术体系，消耗掉一批艺术家持续创造、继续突破的力量。然而在实验探索中，无论创造的结果是美的、丑的，还是优雅的、刺激的，或者是有意味的、媚俗的，其价值都不再主要以作品的形式本身的审美价值来衡量，而是以艺术作

品所显示的创造性意义,以其在观念上是否有所创新和突破,或者至少在内容上是否具有对历史、社会和现实问题的揭露和批判,以及这个作品批判和质疑问题的深度来衡量。当代艺术的进一步发展是艺术家不再借助他人习惯的体裁,而是用简洁、明了的方法,直陈日常的表达方式所不可企及的境界,并触发强烈刺激和反应。在其中,艺术与现实存在之间的冲突剧烈而鲜明。

此时,创造的意义就不仅是以创造某种艺术形式为目的,而是以怎么突破形式来解决创造本身为目的,形式只是水到渠成的后果。因此,在艺术创造中显现了过去似乎只有最高的神、最高的创造者才能从事的活动。这种创造不仅是从人的问题中把它形式化,而且是通过对形式本身从无到有的可能性进行推敲和实验来创造人本身。这里的"人本身"并不是造出另外一个新"人",虽然现在的科学时刻在研究和实验着用机器和人体结合的赛博格的方法,推动和发展生物技术去"塑造"或"改装"一个新人。

艺术对人的创造是解决人的自我认识和觉悟问题。因为在过去的艺术中,艺术家与观众的关系是一个单向给予和接受的关系,艺术家创作作品来引导和塑造观众,观众只是被动的欣赏者、接受者,是观看艺术品的芸芸众生。但是当代艺术的第五次革命,是用艺术塑造人自身的创造力和自觉

性。所谓创造力就是本来事情是一种在，被观者生成了符合自己需要的独一无二的一种存在，此时艺术家所提供的作品创造了一个对习惯和故有形式的破坏和否定，观众既受到极大的吸引和刺激，又无法弄懂和跟随，不得不调用自身的理性、神性和情性去自寻解释。所谓自觉性就是即使在别人的诱惑、鼓励之下面对一件艺术作品或一个艺术活动时，艺术家的创作结果只是对自我的否定（自否法则），艺术家不是哲学教导、全新规范的导师、教师和巫师（一如安迪·沃霍尔和博伊斯），而是与观者同时处于创作和觉醒的平等的同伴状态，艺术创作就是因人而异、一期一会的精彩遭遇。观众在艺术中回到"人本身"，不再成为一个被确定和规定的他人，而是用自己的主动的理解和积极的精神完成自我对任何事情的一种觉醒、判断、理解，以及持续不断的创造。

怎么从在中建立存在的形式，这不仅是每一个艺术家必须首先面对的问题，也是每一个艺术家都要实验的问题。他们实现了三层创造。

首先，他们创造了对于陈旧的形象和现象在当下境遇中的新的理解和解释。这是一种"移位创造"。他们视继承为抄袭，将活用赋予新意，在差异中使"在"变为一种显现。

其次，他们创造了艺术与生活的新的关系，把一般被当

作"生活"的状态变成了"艺术",把"不是"艺术变成了"是"艺术。这是一种转义创造。对社会沉溺的拯救本来是圣徒的职责,而艺术家比别人更多地推敲和击破生活与艺术的界限,不断寻求和制造破界的焦点。

最后,他们创造了对创造的新的解释。他们刻意对已有作品制造同义反复,消除其原本的功利作用,以使之成为"无意义"(消除意义)的纯粹形式,并将有作用的"无意义"作为自己的创作,作为一种对创造的新的解释。从来都说艺术应该创新,而在对创新本身的反感和弃置下集合起来的艺术,常以嘲弄先锋艺术的原创性作为创作出发的标志,之后就乱作一团,野心横溢,充满对艺术中的专利和操控的厌倦和破斥。

这种创造显然不再以建造什么令人惊奇的纪念碑景观为目的,纪念碑和狂欢节庆式的艺术活动是"景观社会"资本和权力所强调和利用的"形式诉求"。艺术家作为一个精神的主体,在人类文明的整体范畴之内,不再让"选择"直接关联到政治(统治)和财富(资本)而成为精神的奴婢和附庸,而是创造对"选择关联"进行自由地选择、批判或拒绝的可能,拒绝与资本和权威合谋,并动员起消费社会的全部狂热而激情的批判。这种批判为人类的前途提供了一个出路,那就是在二十一世纪为了现实利益去追求权力和财富的政治经

济成功学已经不再是人类的唯一追求，人不仅对利用艺术对民众进行宣传、传播和推销的行为抱以警惕，而且对于鼓励人的消费和贪婪的这样一种商业消费社会的风气本身保持怀疑。

艺术可以被用来干预社会政治、关心社会，并对现实问题进行直接批判，这曾经是第四次现代艺术革命如博伊斯的"雕塑社会"观念给人类带来的重大影响和精神成果。社会和现实关注本来就是艺术家（作者）的一种天赋的敏锐性格，因此那些对产生问题的原因一味进行掩饰、美化的艺术实际上是一种谄媚的虚假美术或者无聊娱乐（并非指文化产业和设计工业的生产和消费活动）。

然而艺术已经变成了另一种工具，其本身越来越强烈的景观制作（大制作）的效果使得这种对抗变成了少数人对大多数人意见的一种遮蔽和覆盖，艺术家俨然成为一种强烈的政治力量，其艺术话语权力影响到了社会。其积极的方面不言而喻，但作为消极的方面，艺术成为另一种新的集体意识形态，而减弱了作为一种自由和创造的力量对于每个个体的启发和解放。因此，消解了观念和教义的后人类社会，实际上是以不可定义的活动，甚至是不与强权和经济利益合作作为其特征。艺术是将所有的腐朽化作创造性神奇的道路，在其上每人可以随时动用和遭遇艺术成为精神升华的通途，

人类才不会总是需要社会对抗和镇压，也不会时时陷入现代化对每个个体所造成的压力、分解和宰制之中，防止因日益内卷的现代化分工被人工智能所替代而产生的普遍焦虑、压抑、精神分裂甚至崩溃。

艺术根源于人的问题，本来既不是创造，也不是不创造。这样理解艺术既不是艺术史上曾经标榜过的对新的美的形式的创造，也不是一系列对艺术的观念进行革新的进程，这两点已由过去的艺术史和今天的艺术体制完成了。今天我们作为人类文明抚育出来的后人，可以在博物馆里欣赏，在精神世界里弘扬人类的历史和文明留下来的宝贵遗产，欣见我们人这一个种类经历不同的时代和不同的文化，在地球上曾经有过的伟大功绩和光辉历程。但是我们今天需要艺术解决更为迫切的问题，解决人类正在面对和将要面对的新问题，也就是艺术对生存悖论的毫无禁忌的实验和探索。

新媒体艺术所提供的新的可能性，除了诸如计算机数据成像及储存和传播之外，开创了虚拟生造物质世界和人类历史从来不曾有过形态和图像的技术和能力，将会进一步激发人的能力和创造性走向更有意义的新时代，这个时代将把在虚拟地创造出现实（实为非现实）世界。新媒体艺术创造的世界不再是一个真实的物质世界，而是虚拟的、人为创作的"艺术世界"，"世界"是一个艺术作品。这个作品与真实世

界交织结合,在那里,"自然""物质""社会""真理"这些概念皆源于在,计算能力的发展和增加只是人们使用工具的扩展和变化,材料科学的变更和革命只是人类感受世界的丰富和扩展,基因技术的变更和发展使作为主体的人走向幸福的过程得以延长和变得健康;而整体的人的问题,即"我-我"中的自我本能,"我-他"中的平等和超脱,"我-它"中的对象世界,"我-祂"中的神圣和超越一切的问题,都将会在在中重新建造和无限延伸,而当虚实同在的"世界"涉及是否趋向幸福,抑或带来无尽痛苦时,就又回转到人的问题本身无以解决的双向-悖论中。

然而,这个世界在艺术之中是可以拆解的,随时把人对创造活动的直接消解看成"作品",此时"艺术的本质"也许就可能将人从困境中解脱出来。把艺术中建造规则、偶像和名声的追求消除,使艺术的"自我清除"的功能成为对人的本性和世界本质的反思和实验,从而不间断地探索人的真正的、不受存在束缚的自由。

虽然所有的自由都是有限的自由,然而有限的自由毕竟不是限定自由的理由。斯宾诺莎以为自由就是对自由限度的承认,亦即,自由就是认识到自由是不自由的。这个论点在伦理学上建立在"区别自由"之上,当"自由"成为被区分(或被告知和规定)的部分自由,人性的不确定性,多样的

差异性，以及个人与他人之间的独一无二性，实际上正被高度发达的现代算计性的算法所割裂，潜在的焦虑和无聊正是在那些被规定为不自由的部分之中，算法的确定性正在对每个人残缺而脆弱的个性进行冒犯和碾压。人不再积极地试探创造，就可能消极地承受忧郁和精神分裂。

而艺术创造的前提正是突破已被区别了的自由的限度，虽然比伦理学上的范畴宽泛得多，（因伦理学只是顾及旧有存在的伦理，也就是在已被规定的自由和不自由的区别基础上思考），而艺术在不自由的部分中寻找自由恰是人作为人的意义之所在。其中反用消除创造作为创造，就是用对创造的怀疑来消除对自由和不自由的区别，最终挂悬区隔而归复在。

然而，如果我们承认艺术的历史是人类显示自己的创造力的历史，而我们又已经发现经典艺术的"创作"在历史上是以对自由和不自由的区别为前提的，那么，我们当下就试着向在回归，让创造更加无禁忌。如果这种尝试也能被"艺术创造"这个概念涵盖，那么创造即包括对创造本身的自我清除。

创造即自我清除在艺术学中使用的是当代艺术的第四个法则——"自否法则"。"自否法则"又被称为"自省智慧"。这种智慧不是依赖于对外在事物的判断、批判、对立、超越而实现的。它既没有针对性，又没有对峙性，而是尽可能地

摆脱对现有的和历史的条件的依赖，在自我否定的过程中自我实现。

在当代艺术的实际创作活动中，自否法则可以从开始一端介入，也可从终结一端介入。

从终结一端介入，就是在极端法则走到绝境时幡然突破，另路出击。没人固定在一个观念里，人具有尽其所能地深入到每一个有创造性的领域里去的本性。

由开始一端介入，即一开始就不用以前的思路接续，截断旧有的问题意识，让困境逼迫各人进入自我的本能和本性状态，激发出非同寻常的飞跃和超升，进入在。

自否法则为在而开放。首先，自否法则是对"批判的批判"。"批判"以及"批判的批判"这两层意思重叠在一起，基本上构成了艺术史自身的一次转折。其次，自否法则从"切断问题"向"无限生发"深化。上述对创造的否定正是对问题的切断，不断把思考引向更深层次。最后，从"切断问题"向"自我悖谬"深化。自否法则是一个不断自我清除的过程，而且在不断自我清除的同时，又要不断地自我建构，这个过程的不断操练就是人的创造力不断爆发的过程，而人之为人这一主题的揭示在此过程中也会逐渐显露。

"我－祂"到达的最高境界就是神圣，无所谓神圣与否才会是在。而各种宗教和意识形态在不同文化和不同时代的

"设有"本体都可以代入"无有"的位置,并在第四题层的"我-祂"之上在变现中实现"有生于无"。

现代化本质上是在纷繁复杂的表象下却有一种理性的喧嚣、神性的沉默和情性的癫狂。艺术作为人类的一种活动和行业,用燃烧自我的方法,试验着人类创造力的限度,从而在对真理的因人而异的理解中,不断拓展人类精神文明的边界,照亮不可知的人类的疆域和道路。如果作品的观念或者作品与现实的关系是奇特的、深刻的、广泛的,那么艺术就能触动他人在自我焦虑的逼迫中、在人际关系的压抑和紧张的感受中、在精神困惑的觉悟彷徨中,因艺术而一跃进入新的境界,艺术就不再仅仅用于或者主要不用于制造美丽器物和美好状态,而是让人成其为更为完善的新人。

这种人的自我演进并不是人人需要,也不是任何时候都被允许。绝大多数人需要的还是喜闻乐见的美丽器物和美好状态的沉迷和成瘾,而且这样的需要不仅继续着,还会永远保存记忆、重新激起和大量生产艺术产品,这就是现代化社会的文化产业和时尚娱乐活动成为艺术的主要部分的原因。这些艺术的产品和艺术的活动具有政治经济的重大面向,属于艺术的一般情况。

艺术学,可以讨论与艺术相关的社会学和人类学问题,

也可以讨论艺术在政治经济学中的问题，但是本书集中讨论的是艺术本体的问题，"艺术的一般情况"并不揭示艺术的本质和艺术的本体，甚至反过来还可能掩盖、遮蔽艺术自身的问题。只有紧扣艺术本体问题，艺术在人类精神中的基本结构和前沿作用——对人的解放和对人的意义的重新定义——才能被凸显出来。这是我觉得艺术学需要重新认定和写作的动机。

这部艺术学著作则是对这个理论的初步显示。

跋　语

"艺术学"本来应该是人类知识体系的一个部分，由此研究人类精神活动的组成因素和相关文化现象，从而揭示对世界的本质和人的本性的不断认识。但是"艺术学"在西方传统大学学科划分中却不存在，占据"艺术科学"位置的传统学科是"艺术史"。中国高等教育引自西方大学制度，却一直在艺术科学这一块留下许多空白，其中相当于"艺术史"的美术史学科肇始于20世纪20年代，一开始便在艺术院校针对艺术发展的需要而设置，由学习和从事艺术创作的人进行研究和教学。即使是滕固这样受过德国大学艺术史学科完整训练的学者，也是在艺术学院教授艺术专业的学生并曾担任艺术学院院长*，而傅抱石、潘天寿以及黄宾虹这些艺术史

* 滕固早年学画出身，后留学日本与德国学习艺术史。1938年，国立北平艺专与国立杭州艺专合并成立昆明国立艺术专科学校，滕固出任校长（1938年7月至1940年）。参见沈平子：《滕固和他的中国美术史论著》，载《中华儿女（海外版）·书画名家》2011年第6期，84—89页。

研究者则最终成为艺术家。虽然1937—1945年出现过中国艺术史学会*，抗战胜利后，滕白也在燕京大学继续组建艺术史专业，但正值国家动乱，条件所限，最终作为人文学科的艺术史学科没有建立起来。1952年院系调整，出现两种意见，即将艺术史作为人文学科设在北京大学（如翦伯赞），和将艺术史作为艺术学科设在中央美术学院（如徐悲鸿），后者获得实施。80年代以来，综合大学中开始建立艺术学系科（北京大学于1986年始建艺术教研室启动艺术史系科），这一次既没有按西方传统大学学科体系的规范将"艺术科学"归入"艺术史"，也没有建立系统艺术科学学科，而是和美学、文艺理论互有交叉。许多综合性大学开始建立艺术学专业，这个专业很快变成了大学中的艺术学院的一部分（北京大学后来的艺术学系和艺术学院本科一直只有广告学专业和影视编导专业）。艺术学科升级为"门类"之后，艺术和艺术学再一次混合，"艺术学理论"成为艺术门类之下的一级学科，而美术学包含全部美术门类如油画、国画、版画、雕塑等，美术史则

* 中国艺术史学会于1937年5月18日在南京成立，常任侠、马衡、朱希祖、滕固、胡小石、宗白华、徐中舒、梁思永、董作宾、陈之佛、李宝泉等二十一人参加成立大会；1945年7月8日在重庆举行年会，无人赴会，遂自行解散。参见沈平子：《中国艺术史学会——一个不应被遗忘的学术研究团体》，载《中华儿女（海外版）·书画名家》2011年第2期，88—93页。

成为其中的一个部分，作为人文学科的独立的艺术学或艺术史专业还是没有建成，这与文学文字研究领域的学科意识（如中文系的汉语、文学、文献研究专业与诗歌小说创作活动无关）形成了鲜明而巨大的差距。2013年，北京大学历史学系成立了艺术史研究室，并继续申办相当于艺术史系的独立的艺术史研究所，艺术学院也开始在本科设立艺术学、艺术史专业与影视编导（文学）专业，进行混合招生。所以，有必要再一次澄清"什么是艺术学"这个学科名称问题，虽然目前似乎还没有具备讨论这个问题的学科基础。特别是中国已于2016年举办"第34届世界艺术史大会"，不仅向世界展示了中国艺术的审美核心价值和创作方法，改变了近代引进和追随西方理念和方法的被动局面，提出在不同的时代和不同的文化中存在不同的艺术和艺术史，而且主张在图像时代到来之时，利用中国艺术中图像与语言的相关性特征（汉字具有图画性，国画具有文字书写性，书画同幅并存，具有观念与图像的间性），为未来的信息革命提供解释和建构独特性的可能，在解决未来世界的理论与实践问题时可以争取有所突破，引领世界。所以解释"什么是艺术学"的问题，从分析艺术学原理开始，就不只是一个学科划分方式上的斤斤计较，而是开创性的战略思维。

艺术有三个广狭不同的概念。"广义的概念"是指文、理的概念（Arts and Science），与科学并列。"狭义的概念"是指文艺（文学与艺术）的概念，与文学并列，泛指人类的艺术活动中，除了以文字作为媒介的艺术活动之外，利用其他媒介所进行的一切艺术活动。"专指的概念"是本文所使用的概念，与音乐、戏剧、建筑等并列，在一个特定的历史时期，中文沿用了日本对法语"beaux-arts"的译名，称之为"美术"。但"美术"在法语中实际包含绘画、雕塑、建筑、版画、音乐作曲、电影和音像艺术、摄影、不分类（除上述门类之外的一切艺术）*。经历"现代艺术革命"以后，历史上"美术"的概念已经逐步不能概括问题，除了其在词源上就有错误之外，最大的问题是，现代艺术已经超出了传统的造型艺术的范畴，使用了行为、综合材料、听觉、味觉等目前所有艺术门类可以使用的全部方法。本文的研究对象限定于"专指的概念"，即接近过去被称作"美术"的概念；问题则涉及"广义的概念"。

*　法兰西美术院（Académie des Beaux-Arts）的院士一共分为八组：第一组绘画、第二组雕塑、第三组建筑、第四组版画、第五组音乐作曲、第六组"不能分类"、第七组电影和音像艺术、第八组摄影 [I: Peinture; II: Sculpture; III: Architecture; IV: Gravure; V: Composition musicale; VI: Membres libres; VII: Créations artistiques dans le cinéma et l'audiovisuel (section créée en 1985); VIII: Photographie (section créée en 2005)]。

"什么是艺术学"可以分为四个部分进行论述。

首先讨论什么是关于艺术的科学（本书只讨论这个部分，后面三个已经完成草稿，容后细论）。其次讨论艺术学学科曾经被称为艺术史及其原因，讨论"什么是艺术史"。再次讨论艺术学学科现在超出了艺术范畴而扩大到所有视觉与图像材料及其问题。"视觉与图像"（这是我在北京大学主持的研究中心的名称），其研究范围远远超出图像而扩展到视觉的一切对象以及视觉在新技术和新媒体的条件下自身的延伸，同时还包括研究视觉本身及认知科学方面的相关问题，涉及图像和实际视觉对象（形）以及各种因素之间的关系（相），所以将这个方向的讨论归为"形相学教程"*。为便于理解，形相学用图像科学的通俗称法。最后讨论"现代艺术革命"使艺术超出了视觉与图像的范畴，艺术现象与历史上的（视觉、造型）艺术不再完全一样，进一步显现出艺术的本来性

* "形相学"是艺术学的四种路径之一。形相学以人类的一般（视觉与）图像为对象，研究图像的性质、结构特征、作用功能和发展规律，是综合众多图像的研究成果而建立和推进起来的图像科学原理，是图像科学中的理论部分。图像科学也有以解释图像的意义为主要目的的图义研究，最早由瓦尔堡将之定义为图像学，后来经过几代学者的努力广泛运用。形相学把所有具体图像研究的事实和理论综合起来，加以概括，然后再回过来指导和验证图像的研究方法、技术和成果。因此可以把形相学视为图像哲学或图像理论科学。形相学作为整个图学（science of picture or science of image）有图法学、图义学和图用学等分支方向。将另文专论。

质或新兴性质,"什么是艺术"成为必须讨论的问题。

在"什么是艺术史"的讨论中,本来应该澄清艺术学作为艺术的学科如何就被习惯地称为艺术史,而且在国际学界普遍使用,有自身的学会、学科教育机构和学刊。"艺术学"应该是"艺术的科学"或"研究艺术的学科"更为合理的名称,但是在其学科形成和发展历史上,"艺术学"被西方学界"习惯"地称为"艺术史",在国际学界范围内反而没有一门叫艺术科学的学科*。从学科建设的角度,将"艺术学"以"艺术史"的名义来统称,未必符合这门学科的全部性质、意义和功能,但是"艺术史"却成了"艺术学"的习惯性代码。在全世界范围内,学者普遍接受研究造型艺术的科学叫"艺术史"(或译"美术史"),其内涵绝不以"艺术的历史"为限,只有中国将"艺术学"作为学科名称,而把"艺术史"作为"艺术学"之下的一个分支学科。按学理本应如此!但是中文的"艺术""艺术学""艺术史"(美术史)的词根都来自对西文的翻译,有些还是借助日语中的"和制汉语"(日文对西文的汉字翻译)转引过来,所以,在现代汉语中如何根

* 艺术史作为一种专业学科,肇始于德语国家。在现代的德语概念中,虽然有 Kunstwissenschaft(艺术科学)的说法,但是作为学科名称,还是通用 Kunstgeschichte(艺术史)在学科设置中表述为 "Kunstwissenschaft ist Kunstgeschichte"(艺术科学就是艺术史)。

据语用的变化重新定义汉语概念的内涵和外延这项工作尚未提上议事日程之前,用一堆外来的翻译概念对这样一个引进中国不久、引入渠道零星而杂乱且多为急就之章[*]、目前几乎还没有来得及形成本门学科基础原则和学科范畴概念的"外来学科"进行定义,未免操之过急,还需要继续进行大量的工作,但也不是不可以做!

对艺术史作为一个学科进行批判性综述,使我们也认识到艺术史是一个以西方古典造型艺术为主要研究对象和目标的学科。在不同的时代和不同的文化中,本来就有不同的艺术,也有不同的"艺术史";有些艺术问题可以与历史发生关系,而有些艺术是为了超越和摆脱历史而存在的,与历史不相容,因此本就不能以这种"与历史发生关系的艺术"导向研究学科(艺术史)来概括和笼罩历史上的一切艺术研究。从非西方的观点来看,用艺术史来限制和规定艺术学,本身就是一个"历史的错误",或"历史的局限"。中国艺术的古义与西方相异,更何况在中国与西方的区别之外,还有既不同于西方也不同于中国的艺术存在,以各自不同的事实和理

[*] 据苏金成见告,艺术学学科进入中国的大学学科目录最初是东南大学教授张道一先生担任教育部学科召集人时的主张,张先生要求自己的学生在做博士学位论文时每人创制一门"分支学科",如艺术社会学、艺术心理学、艺术经济学等,合称艺术学。详情待考。

念为根据，各自艺术的历史有各自一套写法。还有其他的艺术门类，不仅在世界各地出现过，也在不同的时期出现过，也将在未来出现。

当然，我们主张在学科理解存在差异时，揭示和敞开差异的现象、概念及其根据，让事实展现出来，引导所有的相关学者进行讨论，所以从上个世纪60年代开始，艺术史学界的有识之士就以著录和解释全世界不同时代不同文化中的艺术，让信息最大范围、最开放地连接成一个整体，使得新的知识和认识得以互相对比、比较，从而了解差异、寻求原因以增进对世界和人本身的认识为目标。

人类发展史出人意料地进入了图像／媒介时代，世界的关联，或者说世界上人与人的关联从物质、语言突然发展到以图像为主要媒介，这个图像指的是广义的以视觉与图像为主、包含各种符号系统的媒介方式，在计算－网络技术的高速发展中，图像的摄取、制作、创造和显现爆发性发展，使得以造型艺术的研究为主要对象的视觉与图像研究面临全新的理论课题和方法要求。本来属于艺术史方法论的图像研究方向突然具有迫切的学科任务和理论需求：在"什么是形相学（又称图像科学以区别图像学）"的讨论中，建造人类语言之外与之并行的系统图像研究学科，即视觉与图像研究的基本学问。如上所说之所以艺术学被作为艺术史，是因为人

类文明上一个阶段的发展进程把人类的语言和图像共同承载文明的状态做了划分,把记录语言的文字(为主)的部分归于"历史",把承载图像的"形相"(为主)的部分都归到"艺术"的范畴之下。随着图像时代的复归,形相学(图像科学)超出了艺术,为了对艺术史中的实质性理论框架进行一次整体性的、重新条理化的论述,提出图像与视觉研究的概念,把艺术史扩展成为图像与视觉研究。

艺术本身是人类精神文化的一个部分,在人性的整体的精神形态中,也只占三分之一,与科学和思想/宗教(信仰)平行。但是,如何研究由艺术引发的事物的形态和现象问题,什么是用视觉与图像研究问题的方法,成为这个学科的基本问题。形态和现象问题不仅限于艺术活动及由此产生的艺术品,以及艺术活动的主体——创作者(艺术家)与接受者(观众)的相关问题,还涉及其他的问题,也就是说,一切不同的时期和不同的状况之下,经由视觉所涉及的对象和图像及其活动,都被当作艺术延伸的部分,全部加以研究。这个延伸最后涉及除了文字之外(其实也包括与语词和文学的相关部分)的所有视觉与图像问题,既是研究对象,也是研究的工具。

艺术史学里所称的图像学有一定的限制,其局限性在于图像学是讨论艺术作品的图像的意义(图像作为载体承载的

内容和含义及其如何呈现的办法），但是今天图像和视觉研究超过了艺术品的范畴，因此就要求出现一种以研究所有视觉与图像为目标的学科并有自己的基本原理和方法论，使其基本学科原则就像元语言学一样，有一种关于这种学科的哲学，与经典的艺术史范畴内的图像学拉开距离，所以我们称之为形相学，"形"是指对象，"相"是指对象之间看得见的（可视）和看不见的（不可视）关系。

在"什么是艺术"的讨论中，论述"现代艺术革命"后艺术的内涵和外延发生了变化，艺术的概念并非仅局限于"形"和"相"，随着现代艺术革命的不断出现和对经典艺术史局限性的认识，"艺术"超出了"视觉与图像"，成为综合性和观念性的人类实验活动，被称为与传统艺术相对的"现代艺术"或"当代艺术"*，以此为对象进行研究，艺术学的问题又进入另一个问题范畴。未来的艺术将会是什么样，今天的我们无从知道，也无从定义，这种不确定性使我们对艺术的未来发展充满好奇和向往，也因为其不可定义的状态，艺术学变成一个非一般意义上的学科，人类借这个学科对科学和思想本身进行反思，它成为一条对人类的限制不断进行

*　在中国汉语语词的使用和流变中，2000年之前统称为"现代艺术"，2000年之后统称为"当代艺术"。

解放和呼唤解放的道路。

论述"艺术学"的前提是回答"什么是艺术",而艺术处于变动之中,难以定义,所以本文把"将什么作为(已有的和可能的)艺术,从而构成对这个问题的学理讨论"这样一个基本问题作为艺术学的导论,以《艺术学理论》为书名先行发表,将"什么是艺术学"这个问题从所依据的各个单一的本体论、世界观、认识论和艺术史的事实和复杂结构中剥离,悬置起来,提出"烝"(无有存在)论作为理论假设。在我看来,"烝"论关涉世界的本质和人的本性,以此就可以对艺术的本质的本体论进行一次设计和总结。而以这个立论作为理论支点,所有繁杂的问题都可以在一个理论系统中全部并有条理地得到论述。在整个世界和人类历史中,不同的人在不同的时代都有各自互不相同的对世界的本质和人的本性的认识和信仰,也许任何一个其他的读者和论者都大可不必接受和承认这个理论假设,但是如果我自己没有这样的理论工具,就无法将这个学术命题说清楚,所以我暂时不与任何人讨论这个假设的前提,但我也随时关注其他人在其他的理论系统中对相似问题的论述。采用任何一种认识和信仰,都可以对世界和人性做出解释,但是艺术作为不同时代和不同文化的精神现象,都是身处其中之人(及其他者)

的认识和信仰的变现[*]，采取任何一种已有的认识和信仰，都不能对其他时代和其他文化的现象做出准确解释，所以在可以是所有的是，也什么皆不是。本文的前后所有的论点都会根据这个悬置的本体论和世界观展开论证。在本文完全结束之后，再对这些结论进行双遣性的自我彻底破斥和否定，使本文的结论本身导向和归入"在"论。本文正是利用这种在的状态，形成艺术学的另一种解释。

最后也许会证明艺术学不再是一门"关于艺术的科学"，而是从科学、思想和艺术三个角度对艺术的共同解释。所有的学问似乎都是为了使人增长知识，但如果有一个学问是为了"删减"和"清除"人的冗余的知识，以求超越理性和知识，那就可能是艺术学。

艺术学并不是自动使人清晰和明智，只有经过分析的艺术学，才能使人明白。这部书就是一次尝试。

*　变现即从在到具体实在的转变和显现的过程。变现是主动语态和被动语态的整合，在的能动性可以使得在无需其他的动力，自己生成。从这个意义上来说，变现是主动的。但是任何变现在某种程度上都是人的问题的触动和回应，所以变现才可能分到四个题层分别进行，而这个题层的问题是人作为主体的"我"提出和发动的，而且是在一定的具体题层（我、他、它、祂）和具体的条件之下发生。从这个意义上理解，变现又是被动的，是一种"被变现"。"变现"也是借用法相唯识的一个说法，但是内涵特别有所定义，类似于德语的 Bilderfahrzeuge 或者 Erscheinung。

跋　语

　　本书就语言的使用方法经过了长久的斟酌，同一个论题反复写了四遍，交付出版时还是犹豫，最后决定用所谓"思维语言"，并把思维语言分类（用作思维的元语言和用作人与人之间交流的日常语言），尽可能用思维语言的元语言状态进行思辨，然后再套用流行于日常使用中的语言对思辨的结果进行陈述。这种陈述有时切近于思辨，有时则需要把过于抽象、过于结构化的思维转化为清晰、条理和层次分明、解释流畅的类叙事语言。因为思维语言是为了陈述思想，所以这种旨在说理的语言会生造出一些外延边界分明的概念和术语，并对日常使用的概念和术语多少重新规定这些概念术语的内涵，清除其内涵在历史的使用过程中羼杂进的多重意义甚至是相互悖谬的意义，采用一些相关联的概念术语分担各自不同的意义；同时也限制其外延在历史的使用过程中过于随意的扩展甚至与其他概念和术语的重复、交杂，确定其边界，与同义、近义和反义的一些相关的概念术语之间构成形状分明、分合明确的组合结构关系。这种做法某种程度上是武断地切割历史并带有个人主观的片面决断，但是为了达到将所要陈述的思想清晰化和条理化的目的，我决定尝试。

　　"思维语言"与"科学语言"和"艺术语言"并列，思维语言并不以表达真实、承载科学的实在为目标，所以思

维语言与用语言来呈现和表达事物的本质的科学语言具有不同的功能和性质。思维作为个体的动机,指向个人选择的目标,动机和目标之间的连接和整理是人的自由意志的表达,这种意志并不以真理追求和真相的解释作为最高目的。作为一个人之个体,自由地展开自己的动机并自由地选择自己的信仰和趋向的目标,并始终保持独立的思维,即是思想的最高目的,别无其他。如果以"真理"为目的,即使这个真理是物理学的真实,是以物事为自体(an sich)的实在,人类也必然为其所限制和裹挟,个体必丧失自由和选择,最终导致人类整体的被奴役和宰制,无论是统治者还是被统治者,皆不能幸免。人工智能对人类的剥夺和异化正以成倍增长的速度逼近人类,这是一个极端;与之似乎针锋相对但实质上互为表里的另外一个极端则是,人类中的不同集体和集团从对抗科学的角度,以其所信仰的"真理"作为旗帜,正日益加剧人间的冲突,成为对世界和平和人类整体生存的威胁。目前,只要极端信仰集团有任何间隙掌握现在已经实验制造成功的武器,所有以正义与和平为名整饬秩序的行动都将使世界毁于一旦,这种"乘隙"离现实只有一步之遥。

[本书发表的是"我-我""我-他""我-它""我-祂"四个题层的导论部分,每个题层的10个主题之下,原有10—

15个章节（我在北京大学1987—2019年断续以"艺术史"为题的系列讲演）对此进行详细论述。]

感谢凯风公益基金会对本书写作的支持。

<div style="text-align: right;">

2008年4月初稿

2016年1月修改

2020年3月修订

2023年5月4日改定

</div>